CURSO
COMPLETO DE
PINTURA

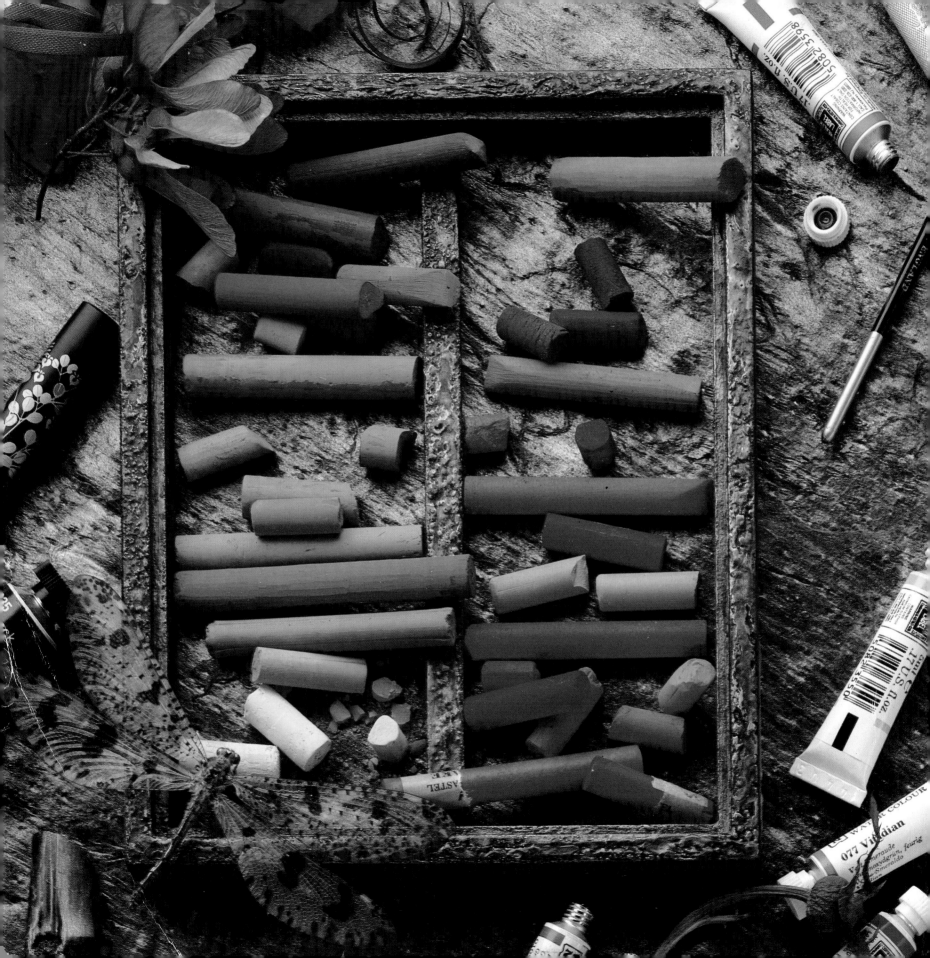

CURSO COMPLETO DE PINTURA

Ian Simpson

Colaboradores

Hazel Harrison

Judy Martin

BLUME

BLUME

Título original:
Complete Painting Course

Traducción:
Georg Massanés

**Revisión técnica de la edición
en lengua española:**
Javier Puértolas Cerezuelo
Profesor del Departamento de Pintura
de la Escola Massana, Barcelona

Beatriz Orellana Carreño
Pintora

**Coordinación de la edición
en lengua española:**
Cristina Rodríguez Fischer

*Primera edición en lengua española 1994
Reimpresión 1999, 2001, 2004*

© 1994 Naturart, S.A. Es un libro BLUME
Av. Mare de Déu de Lorda, 20
08034 Barcelona
Tel. 93 205 40 00 Fax 93 205 14 41
E-mail: info@blume.net
© 1993 Quarto Publishing, Londres

I.S.B.N.: 84-8076-322-1

Impreso en Singapur

Contenido

TEMAS Y ESTILOS 2

MEDIOS Y MÉTODOS 3

¿Qué es la pintura?

La definición más simple de lo que es la pintura es aquella que nos la describe como una serie de manchas de colores sobre una superficie plana. No obstante, algo más se puede decir acerca de la pintura. Estas manchas han de entrar en comunicación con quien las esté observando. Pueden describir una persona o un lugar, o pueden tener el poder de evocar un determinado estado de ánimo y ciertas emociones. Pero de lo que debe hablar una pintura, por encima de todo, es del artista y de su particular visión del mundo. Para atraer la atención del espectador, esta visión del mundo del artista tendrá que presentarse de manera tal que produzca un impacto inicial; los trazos y los colores tendrán que haber sido dispuestos de forma equilibrada.

La intención de este libro es la de ayudarle a encontrar su propia visión del mundo y el modo de plasmarla mediante la pintura.

Por principio, la pintura se aprende mediante el ejercicio, porque todos los profesores y libros que puedan existir sólo le proporcionarán información. En cambio, un verdadero aprendizaje sólo puede hacerse mediante la práctica. De todos modos, un aprendizaje de la pintura con la ayuda y asistencia de un libro puede que sea, para la mayoría de las personas, el medio más eficaz de aprender. Además, usted mismo puede acelerar el ritmo de su enseñanza si ejecuta con rapidez los ejercicios prácticos que se detallan al final de cada lección.

LOS OBJETIVOS DEL CURSO DE PINTURA

Este libro parte del supuesto de que cualquier persona puede aprender a pintar y que la pintura es un medio natural de expresión que todos los niños dominan. Ocurre, por desgracia, que la mayoría de las personas no la practican por pensar que la pintura es un arte

PRIMERA PARTE: CARACTERÍSTICAS DE LA INFORMACIÓN

INFORMACIÓN PRÁCTICA

Hay apartados de información especializada que le introducirán en los diferentes medios pictóricos. En dichos apartados se proporcionan datos básicos para el desarrollo del trabajo, tales como las leyes de la perspectiva y las proporciones del cuerpo humano.

DEMOSTRACIONES TÉCNICAS

Los apartados que se refieren a los medios pictóricos incluyen demostraciones técnicas allí donde se han considerado necesarias. Las técnicas más complejas se explican en la tercera parte del libro.

LA PALETA DEL PRINCIPIANTE

Cada uno de los apartados dedicados a los medios pictóricos recomienda una paleta básica de colores.

MEDIOS Y EQUIPO

Le proporciona una información práctica de carácter básico sobre los medios pictóricos con todas las referencias necesarias para que usted pueda empezar.

INFORMACIÓN TEÓRICA

Estos apartados en los que se describen los conceptos básicos de la teoría del color, por ejemplo, se han concebido de modo que le sirvan de ayuda en el proceso de aproximación personal a la pintura.

INFORMACIÓN ADICIONAL

Esta tabla contiene referencias a otras fuentes de información sobre el tema en cuestión.

PRIMERA PARTE: LECCIONES

LOS OBJETIVOS DEL PROYECTO

Cada lección incluye una tabla informativa en la cual se resumen los principales objetivos del proyecto y se le fija el tiempo que va a necesitar para su realización.

AUTOCRÍTICA

A cada proyecto le siguen una serie de preguntas que usted debe formularse después de haber acabado el trabajo. Esto le ayudará a verificar sus progresos.

PASO A PASO

Cada proyecto ha sido ilustrado con una demostración completa del proceso. Usted, sin embargo, no debe copiarlos; están concebidos para mostrarle cómo un artista lleva a cabo el ejercicio en cuestión.

PROYECTOS ALTERNATIVOS

En cada lección se hacen algunas sugerencias para llevar a cabo proyectos alternativos. Estas sugerencias le facilitarán la elección del tema. Por otro lado, si usted lo desea, puede desarrollar una de estas alternativas en lugar del proyecto principal.

INTRODUCCIONES

El núcleo del Curso de Fundamentos está estructurado en torno a once lecciones de pintura y proyectos. En el texto de introducción se exponen los principios generales y el propósito específico del proyecto práctico.

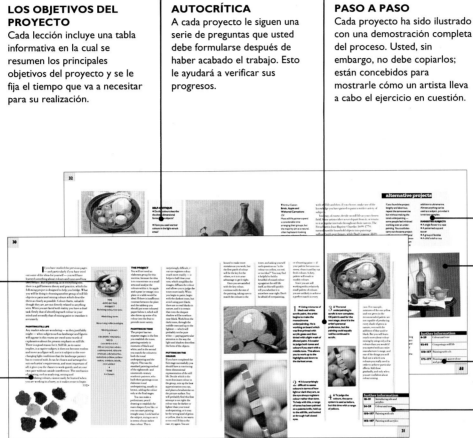

OTROS EJEMPLOS

Después de cada proyecto se incluyen reproducciones de obras acabadas de artistas contemporáneos. Cada una de estas obras tiene relación con el tema de la lección que ilustran, aunque su ejecución presenta una gran cantidad de variantes estilísticas.

INFORMACIÓN ADICIONAL

Esta tabla hace referencia a otras fuentes de información relacionadas con el tema tratado.

muy especial para el que se requiere un talento poco corriente. Este libro, que está concebido como un curso dividido en tres partes, pretende enseñarle a pintar haciéndole ver la realidad de un modo selectivo, igual que lo hacen los artistas. Una vez que haya aprendido a explorar sistemáticamente este mundo tridimensional, queremos capacitarle para realizar sus propias pinturas.

CÓMO USAR ESTE LIBRO

Éste no es un libro que se pueda leer de un tirón para no volver a abrirlo nunca. Se trata de una especie de manual de trabajo, que a menudo le dará instrucciones muy concretas. Cuando lo lea, intente concebirlo como un maestro que le está hablando. La mayoría de los capítulos conviene leerlos primero de un tirón; después, deberá volver atrás para seguir las

instrucciones paso a paso, manteniendo el libro abierto mientras usted está trabajando.

PRIMERA PARTE

La primera parte de este libro es un curso fundamental de la pintura que le enseñará a ver el mundo como un artista y a utilizar los colores para describir lo que ve. Esta parte está compuesta por once lecciones. Cada lección va acompañada de un proyecto que usted deberá llevar a cabo y cuyos objetivos están bien delimitados de modo que sepa exactamente lo que debe hacer. Una vez acabado el proyecto, y para que usted mismo pueda comprobar cuáles han sido sus logros, el libro le propone hacerse una serie de preguntas sobre su obra a modo de autocrítica. Sus respuestas le darán la medida del resultado que ha obtenido en su trabajo. Este cuestionario tiene una

gran importancia ya que, como sucede en cualquier otro campo de estudio, en este curso usted necesita tener la seguridad de que progresa. Además del proyecto principal que acompaña cada lección del libro, se incluyen sugerencias para llevar a cabo proyectos alternativos relacionados con el tema. La finalidad de éstos es permitirle adquirir una mayor soltura en la pintura, porque sólo a través de la práctica será capaz de hacer progresos. Sin embargo, también puede optar por trabajar en la realización de un proyecto alternativo en sustitución del proyecto principal propuesto; las propuestas alternativas le concederán un mayor grado de libertad en la elección del tema. En algunos puntos estratégicos, situados entre los diferentes proyectos, se han incluido artículos que hacen referencia a datos técnicos y proporcionan información sobre la perspectiva y las proporciones del cuerpo humano,

por citar dos ejemplos, que le pueden ayudar a ejecutar el trabajo.

SEGUNDA PARTE

La segunda parte de este libro tiene una estructura similar a la primera, y contiene lecciones y artículos informativos. Las doce lecciones de esta parte del libro sirven de introducción a los diferentes planteamientos pictóricos. Con esta aproximación se pretende ofrecerle ayuda en el desarrollo de su propia visión del mundo y en la consecución de un modo personal de interpretarlo.

En cada lección se presenta una pintura clave de un clásico o de un importante artista contemporáneo para ilustrar formas de aproximación a la pintura muy particulares; además, se incluyen ilustraciones de otras obras contemporáneas para demostrar en qué medida el pasado sigue ejerciendo su influencia en la

SEGUNDA PARTE: LECCIONES

OTROS EJEMPLOS
Además de la pintura «clave», cada lección incluye la ilustración de trabajos de otros artistas contemporáneos, cuya obra presenta características de estilo o temáticas similares.

DETALLES
Se han seleccionado algunos detalles de la pintura «clave» para facilitar la aproximación a los métodos de trabajo del artista que la ha creado.

EL ESTUDIO DE OTROS ARTISTAS
Cada lección contiene breves biografías descriptivas de otros artistas, cuya obra quizás le podría gustar estudiar para obtener más ideas y mayores estímulos en su trabajo posterior.

SUGERENCIAS PARA PROYECTOS
Cada lección concluye con una serie de sugerencias para desarrollar proyectos que le permitirán llevar a la práctica los planteamientos que se han tratado en la lección. Puesto que se ofrecen varias posibilidades, usted puede elegir la que le parezca más atrayente, y también, ¿por qué no?, puede trabajar en más de una.

LAS PINTURAS CLAVE
Las lecciones de la segunda parte exploran los temas y estilos más importantes de la historia de la pintura. En cada lección se presenta una «pintura clave» de un maestro clásico o de un pintor contemporáneo importante.

INFORMACIÓN ADICIONAL
La tabla contiene referencias a otras fuentes de información sobre el tema que se está tratando.

EL TEXTO
El texto explica los objetivos y las ideas del artista y su influencia en la pintura actual.

**TERCERA PARTE:
TÉCNICAS Y
ENTREVISTAS**

EL TEXTO
Un texto claro que explica
algunas de las posibles opciones
le ayudará a obtener los
mejores resultados con el
medio pictórico elegido.

DEMOSTRACIONES
La información contenida en la
primera parte del libro se
amplía aquí mediante la
aportación de datos técnicos y
de demostraciones ilustradas
paso a paso.

OTROS EJEMPLOS
La ilustración del texto con
obras acabadas de artistas
contemporáneos constituye un
apoyo visual a las
demostraciones técnicas.

EL PROYECTO
A cada uno de los medios
pictóricos le corresponde un
proyecto destinado a que
usted pruebe la nueva técnica.

BIOGRAFÍAS
Cada entrevista va acompañada
de una breve biografía del
artista.

**INFORMACIÓN
ADICIONAL**
La tabla indica otras fuentes de
información sobre el tema que
se está tratando.

EJEMPLOS DE TRABAJO
Las entrevistas han sido
ilustradas con un mínimo de
cuatro ejemplos del trabajo del
artista entrevistado.

**PREGUNTA
Y RESPUESTA**
Las entrevistas en forma de
pregunta y respuesta
informan, reafirman y aportan
la posibilidad de aproximarse
y de comprender los métodos
de trabajo de cada artista.

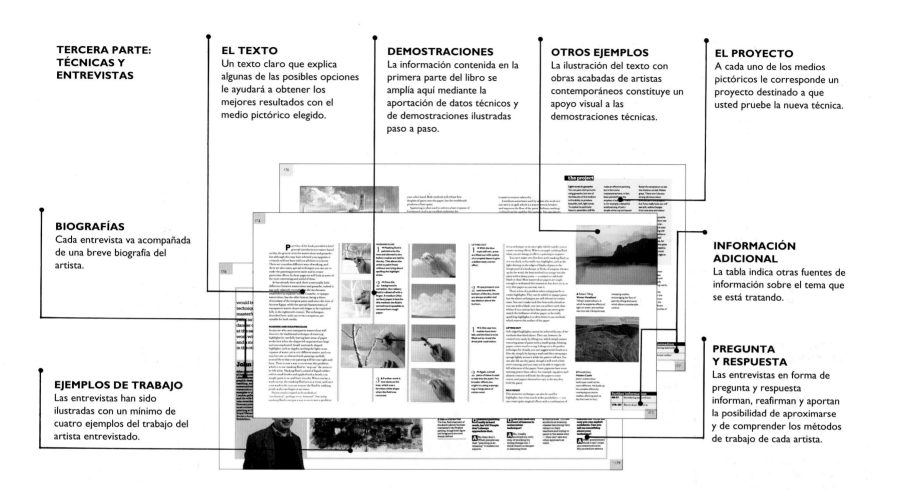

pintura del presente. Los temas de información
contienen más datos sobre el uso expresivo del color,
por citar un ejemplo. En esta segunda sección del libro
se hace especial hincapié en las leyes de la
composición.

TERCERA PARTE
La tercera parte del libro amplía la información dada
en las dos primeras mediante la exposición del método
de trabajo y del uso que hacen algunos artistas
actuales de los medios pictóricos. Esta parte está
destinada a ayudarle a decidirse por uno de los medios
pictóricos y por la técnica de trabajo que prefiera.
Además de dar una completa información técnica de
los medios pictóricos más conocidos (el óleo, la
acuarela, los pasteles y los acrílicos), esta parte del
libro también explora las posibilidades que ofrecen las

técnicas más experimentales, tales como el
collage, las técnicas mixtas y el monotipo. Está
estructurada de manera que cada tema empieza con
una demostración práctica de técnicas específicas,
orientada a capacitarle para desarrollar el proyecto
que usted intentará abordar con el nuevo medio.
A continuación se transcribe una entrevista a un
artista especializado en la técnica tratada. Estas
entrevistas, en forma de preguntas y respuestas, tienen
una finalidad informativa y reafirmativa, además de
proporcionar datos de primera mano sobre el trabajo
artístico actual. Describen métodos de trabajo que
puede adoptar para desarrollar su propia identidad
artística.

PRIMERA PARTE
Curso fundamental

A menudo se dice –y se debería repetir con mayor frecuencia todavía– que pintar y ver están íntimamente relacionados. Sin embargo, no todo el mundo sabe que para pintar es necesario el desarrollo de un sentido especial de la perspectiva y de una forma de aprehender la realidad más específica, selectiva y analítica que la percepción ordinaria del mundo que nos permite desenvolvernos en nuestro entorno cotidiano. Esta manera de mirar el mundo y las cosas en él contenidas –tanto los objetos cotidianos como las panorámicas de un paisaje–, sólo se puede aprender a través de la experiencia. Por lo tanto, esta concepción del mirar y del pintar es la que constituye el tema central del curso de fundamentos.

Las lecciones y los proyectos que siguen no exigen más que un mínimo de material y equipo y ningún conocimiento previo de las técnicas de la pintura. Los motivos pictóricos que se han seleccionado pertenecen todos al ámbito de las cosas familiares que uno se encuentra en la vida diaria como, por ejemplo, unos objetos encima de una mesa, la propia cara reflejada en el espejo, gente que usted pueda conocer o el panorama que se le ofrece a través de la ventana de su casa. Para empezar, se ha puesto el énfasis en pintar lo que usted ve. La expresión de ideas y sentimientos ocupa un lugar central en el arte –pero éste es un tema que dejamos para más adelante–. Por el momento, es preciso que usted aprenda a poner los cimientos de lo que, en un futuro, será su lenguaje personal de creación.

Mirar y pintar

· · · · · · · · · · · · · · ·

A menudo la gente piensa que los artistas pintan cosas que recuerdan o imaginan. Esta concepción es cierta en el caso de algunos pintores, pero éstos constituyen sólo una pequeña minoría; la mayoría de los artistas desarrollan sus pinturas a partir de la observación directa de objetos, de personas o de lugares. También pintan directamente del natural o dibujan el motivo para tener un punto de referencia cuando lo hacen en el estudio. Esta última es una técnica por derecho propio y será tratada más adelante, del mismo modo que lo haremos con otras muchas formas de pintar. Pero por ahora, a lo que nos limitaremos en esta lección es a pintar unos pocos objetos dispuestos encima de una mesa.

Aquellas personas que no hayan pintado con anterioridad, pero también aquéllas que lo hayan intentado alguna vez y que hayan hecho algún pequeño progreso, sentirán una cierta incertidumbre ante la tarea de comenzar a pintar y quizás necesiten un pequeño empujón para salir de la duda. La mejor manera de superar este sentimiento es empezar a pintar sabiendo muy bien el objetivo que se persigue. Esta lección le facilitará tal objetivo: no sólo se le pedirá que pinte ciertos objetos, sino que, además, se le pedirá que lo haga de una manera determinada. En realidad, no se trata de pintar los objetos mismos, sino los espacios que hay a su alrededor. Esto quizás pueda parecer perverso, pero tenemos buenas razones para querer que usted lo haga así.

FORMAS NEGATIVAS

Cuando uno empieza a pintar un simple bodegón compuesto por una mesa, un par de botellas y un plato sobre la misma, lo más normal es que se concentre en las formas y en el color de cada objeto (las formas positivas) y que ignore los espacios que hay entre estos objetos (las

15 ▷

EL PROYECTO

Conviene utilizar pinturas que den origen a superficies de color liso y opaco para éste y los siguientes proyectos, porque en ellos se juega con la posibilidad de cometer errores y de tener aciertos. Tanto los acrílicos como los óleos se pueden sobrepintar, aunque en el caso del óleo conviene eliminar el color que se había aplicado previamente. Si usted no ha utilizado nunca ningún tipo de pintura, remítase a la página 16, donde se le darán algunos consejos prácticos.

Coloque cuatro o cinco utensilios de cocina encima de una mesa. Puede coger, por ejemplo, una cazuela, una jarra de medir, unas tijeras, una cuchara grande y un molinillo para especias. A continuación debe comprobar si puede ver o no las formas negativas con claridad; si la superficie de la mesa no le permite ver el contraste existente entre ésta y los objetos, póngalos encima de un mantel de tela blanca o de un trozo de papel de color. Intente disponerlos de manera que la composición sea interesante; coloque algunos objetos más cerca de usted y a diferentes distancias unos de los otros. Una de las cosas que va a descubrir en este ejercicio es que un bodegón está formado por una numerosa cantidad de formas, tanto negativas como positivas.

UNA PALETA LIMITADA

Otro de los objetivos de este proyecto –no menos importante que el anterior– es el descubrimiento de la gama de colores que se puede obtener a partir de sólo tres tubos de pintura. Para empezar, diluya pintura negra y pinte las siluetas de los objetos con rapidez. Después empiece a pintar los espacios que hay entre los objetos, mezclando los colores como le parezca más apropiado. Puesto que está usando una paleta de color muy reducida, no podrá copiar los colores que está viendo. No obstante, con la ayuda de esta reducción cromática, aprenderá a conocer la importancia de la selección y de la «traducción» como partes esenciales de la pintura. Pronto será capaz de ver las más pequeñas variaciones de tono y de color, que deberá traducir a colores resultantes de la mezcla de los tres colores de que dispone –se sorprenderá de la gran cantidad de colores que puede obtener a partir de éstos.

1 ▶ El artista usa pintura acrílica negra muy diluida para pintar los contornos de los objetos. Tenga en cuenta que los objetos se están contemplando desde arriba, lo que permite que los espacios que hay entre ellos sean percibidos como formas definidas y que el ángulo de la mesa dé origen a la formación de líneas diagonales en el fondo.

Henri Matisse (1869-1954), uno de los más grandes coloristas de la historia del arte, en los comienzos de su carrera artística, pintó una serie de cuadros con una paleta de color que se reducía a los tres citados, a los que añadió el rojo.

A medida que avance, las formas positivas de los objetos empezarán a destacar mucho en el cuadro y, para evitar que resalten demasiado, píntelas con un solo color, resultante de la mezcla de los tres que está usando. Escoja el que más le guste y, si fuera necesario, inténtelo varias veces –es muy fácil sobrepintar los acrílicos. Cuando crea que ha hecho todo lo que ha podido, aléjese un poco del cuadro y compruebe el resultado.

2 ▶ Se practican unas pequeñas modificaciones en el perfil de la cuchara y del plato, cubriendo las líneas de perfil con pintura blanca. Puesto que la pintura acrílica seca muy rápido, sobre todo cuando se la ha diluido con agua, se pueden hacer correcciones en cualquier momento del proceso.

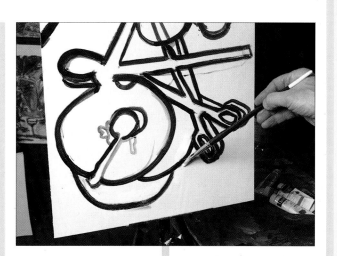

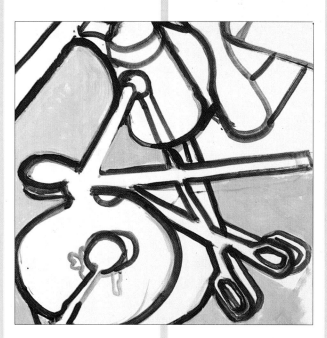

3 ▲ Para pintar las formas negativas de los objetos se ha usado una mezcla de los tres colores; las formas positivas mantienen el color blanco del fondo. Aunque no se hayan pintado las formas positivas, éstas permanecen perfectamente reconocibles. El equilibrio entre las superficies blancas y las de color es agradable. Observe que el artista ha establecido relaciones entre los objetos, tendiendo una serie de puentes entre ambas superficies. Es importante recordar que en cualquier naturaleza muerta, por muy simple que sea, las relaciones que se establecen entre las formas positivas y las negativas es un factor de extrema importancia.

consejo

TRABAJAR CON UN FORMATO REAL

Es mucho más fácil dibujar y pintar bien si se trabaja dentro de unas dimensiones equivalentes a lo que se contempla. Es decir, que lo que pinte encaje dentro de los límites del papel o cartón. Es muy grande la dificultad de hacer mentalmente reducciones o aumentos de escala ya que le puede inducir a cometer errores. El trabajo en un formato real no supone que usted tenga que elegir una medida determinada de papel para trabajar. Por el contrario, sólo tiene que imaginarse a sí mismo mirando a través del visor de una cámara fotográfica y ajustar su posición relativa hasta que la imagen encaje, tal como lo haría cuando toma una fotografía. Si prefiere ver los objetos más grandes, sólo tiene que acercarse más a ellos.

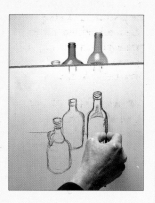

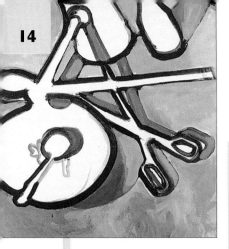

5 ▼ Se pintan los objetos en un tono algo más claro, resultante de la mezcla de los tres colores. La pintura se aplica totalmente plana, sin pretensión alguna de describir la forma de los objetos –porque ése no es el objetivo del ejercicio.

4 ▲ Ahora ya se han pintado las formas negativas. Las sombras que proyectan los objetos le han permitido al artista introducir contrastes tonales, pero también en el primer término de la composición se han introducido sutiles variaciones de tono.

6 ▼ El punto de enfoque elevado ha dotado a la composición de una fuerte estructura. Los colores, aunque muy restringidos, presentan una bonita variedad.

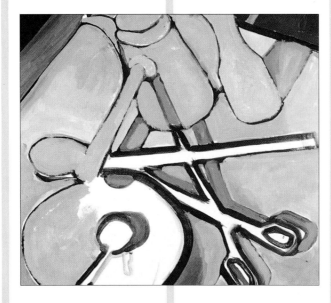

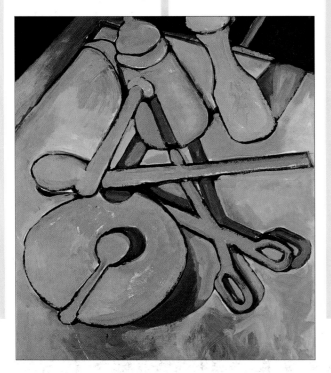

AUTOCRÍTICA

● ¿La paleta reducida ha conseguido producir una pintura llena de color?

● ¿Se ha podido controlar y no ha pintado los objetos cuando le apetecía?

● ¿Las formas contienen variaciones de color interesantes?

● ¿Le parece convincente el aspecto de las formas positivas, a pesar de haber centrado su atención en los espacios?

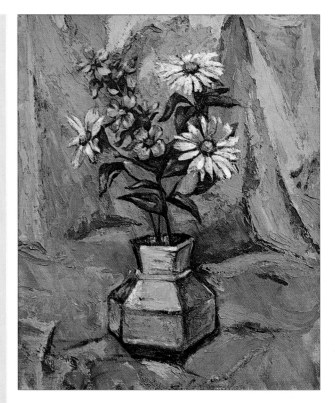

▲ Zinovy Shersher
Jarrón con margaritas
Acrílico sobre tela
En esta obra se ha usado una gama de colores muy restringida, aunque el efecto logrado por el contraste entre las flores azules y el fondo de colores más neutros tiene mucha fuerza. Observe que la artista ha repetido el azul en el cuello del jarrón y que lo ha mezclado con otros colores del fondo y del primer término del cuadro. En cualquier obra, todos los elementos tienen que estar relacionados para que la pintura funcione como una totalidad, y una de las maneras de crear esa unidad es repetir los colores de una zona del cuadro en otra del mismo. La práctica de pintar con una paleta limitada le ayudará a conseguir este objetivo, porque estará obligado a usar los mismos colores en toda la obra.

formas negativas). El resultado es que a usted le parecerá que los objetos no están bien pintados –no está muy seguro del porqué, pero continuará pintando y repintando. No obstante, si deja de fijarse en los objetos y se concentra en los espacios que hay entre ellos, le será mucho más fácil acertar la forma y los tamaños relativos de los mismos.

Hay bastantes razones para pintar las formas negativas. En primer lugar, porque los espacios entre los objetos son una parte del cuadro que tiene la misma importancia que los objetos mismos. Además, ésta es una manera de introducir en el ejercicio una idea del diseño o composición de una pintura. De todos modos, la composición se va a tratar en profundidad en la segunda parte de este libro, sin que por ello deje de ser importante empezar a introducirle desde el principio en la materia. Recuerde esto: tan pronto como manche el papel, habrá empezado a componer.

Cuantos más proyectos similares lleve a cabo, más posibilidades tendrá de desarrollar su habilidad y dominio en el dibujo, en la pintura y en la mezcla de colores. Es posible que en vez de pintar el bodegón de utensilios de cocina, le apetezca más probar algún otro tema de los que a continuación proponemos; también podría ser que ya hubiera acabado de pintar el bodegón del proyecto, y que ahora, después de haberse familiarizado con las formas negativas, quisiera abordar otros temas.

TEMAS QUE SUGERIMOS

- Herramientas de jardinería o de bricolaje
- Plantas de interior –escoja las que tengan hojas largas y simples
- Un instrumento musical, su funda y una partitura
- Un bodegón casual: brochas y botes de pintura encima de una mesa de trabajo; vajilla encima de una mesa de comedor; la esquina de un invernadero con algunas macetas. Muchas veces, los motivos que mejor se prestan a ser pintados son los que uno encuentra por azar, sin necesidad de componer un arreglo deliberado.

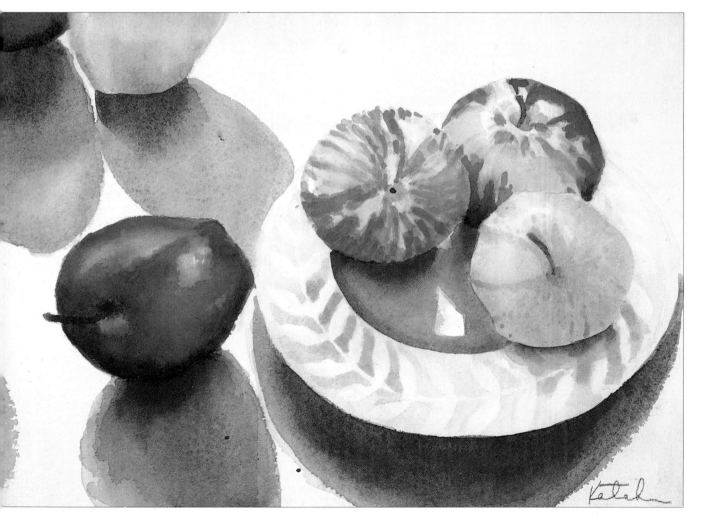

◀ Carole Katchen
Manzanas rojas y amarillas
Acuarela
En esta obra, tanto las formas negativas como las positivas (las frutas, el plato y las sombras) han sido dispuestas con sumo cuidado. Esta pintura es toda una lección de composición de un bodegón. En lugar de incluir toda la fruta en la esquina de la izquierda, la artista la ha recortado con el límite del papel, con el fin de aprovechar tanto las formas incompletas de cada una de las frutas como las sombras completas y, de este modo, conseguir el equilibrio del primer plano.

información adicional

16-19	Introducción al óleo y a los acrílicos
48-51	Introducción a la acuarela
93	La composición de un bodegón
172-177	Pintar con acuarelas y con gouache

Introducción al óleo y a los acrílicos

Como ya se ha dicho en la Lección Uno, los primeros proyectos del Curso Fundamental se han de realizar utilizando pinturas opacas, es decir, óleos o acrílicos. Para aquéllos que no hayan usado ninguno de los dos medios mencionados –o sólo están familiarizados con uno de ellos–, estas páginas serán de gran ayuda. Los acrílicos y los óleos tienen mucho en común, aunque hay una diferencia fundamental entre los dos medios. Todas las pinturas, incluida la acuarela, están hechas a partir de la mezcla de un pigmento molido y un aglutinante adhesivo que les confiere una consistencia pastosa.

Como su nombre indica, las pinturas al óleo tienen como aglutinante un aceite, que por regla general suele ser aceite de linaza.

Los acrílicos, por el contrario, se aglutinan con una resina «plástica» o sintética.

LOS ACRÍLICOS

Esta resina es muy impermeable y tiene un tiempo de secado muy corto, dos cualidades que tienen sus ventajas, pero también sus inconvenientes. Empecemos por los aspectos positivos del acrílico: este medio se seca tan rápido que nunca tendrá que esperar más de media hora entre una fase y otra de la pintura; debido a su impermeabilidad, se puede sobrepintar lo pintado sin temor alguno a ensuciar los colores por mezcla.

El aspecto negativo es que los acrílicos pueden secarse en la paleta, en los pinceles y en la ropa si no trabaja con cuidado, y a menudo no se puede limpiar una vez seco.

Una de las características más seductoras de los acrílicos –y una de las razones de peso para que cada vez más artistas lo usen– es que tiene una asombrosa capacidad de imitar la calidad de unos medios tan diferentes como son el óleo y la acuarela. Se puede aplicar grueso y pastoso como el óleo, tanto si lo aplica con espátula como con pincel. Pero si lo diluye con agua, su comportamiento es exactamente el mismo que el de la acuarela –debemos recordar que es una especie de acuarela que a menudo se utiliza combinada con verdaderas acuarelas. Por tener estas características que le permitirán experimentar todo tipo de métodos pictóricos sin encarecer demasiado la práctica, los acrílicos son el medio más adecuado para iniciarse.

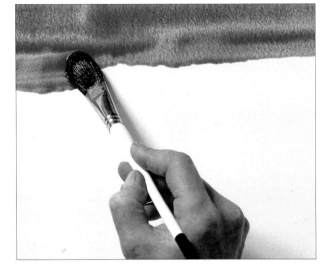

EL TRABAJO CON PINTURA GRUESA O CON EL COLOR MUY DILUIDO
◀ Los acrílicos se pueden diluir con agua para pintar con pinceles blandos, tal como se hace con las acuarelas y con el gouache (véanse páginas 48 y 51), pero también se pueden emplear de forma muy densa, incluso más densa que la del óleo, y aplicarlos con pinceles de cerda o con espátula. Usted mismo puede probar las dos modalidades en una misma obra, creando contrastes entre áreas de color transparente y zonas de color denso y opaco.

Tela montada en bastidor Cartón para óleo Papel para estudios en óleo

◀ Las paletas de madera son las que se han usado tradicionalmente para la pintura al óleo. Las rectangulares son las que mejor encajan dentro de una caja de pinturas. Las de plástico son las mejores para la pintura acrílica, pero también es aconsejable el uso de la paleta especial *Stay Wet* que se describe más adelante y que en la ilustración aparece debajo de la paleta de plástico.

SOPORTES PARA PINTAR CON ACRÍLICOS

De hecho puede pintar sobre casi cualquier superficie, siempre y cuando no sea lisa o esté aceitosa (papel guarro, papel para acuarelas y gouache, tela o cartón entelado). Si va a pintar diluyendo la pintura con mucha agua, conviene que el papel no sea muy delgado porque corre el riesgo de que se abarquille –ténselo primero (véase página 50)

◀ Normalmente el óleo se usa sobre tela o sobre cartón entelado, pero también se puede pintar al óleo encima de cartón duro si éste ha sido imprimado antes. Los citados soportes también se pueden usar para pintar con acrílicos, porque una de las mayores ventajas que ofrece este medio, es que se puede usar encima de prácticamente cualquier soporte. Para el principiante, sin embargo, basta cualquier papel para empezar.

o use un papel con más cuerpo como el papel para acuarela, por ejemplo. Los soportes para óleo necesitan una imprimación previa, pero si va a pintar con acrílicos, el soporte no necesita ningún tipo de preparación. Las telas que se venden en las tiendas de artículos para arte suelen estar preparadas para pintar tanto con óleos como con acrílicos. De todos modos, asegúrese de que así sea antes de comprar la tela, porque si bien se puede pintar con óleo encima de una base acrílica, los acrílicos son rechazados por una base grasa.

PALETAS

El acrílico también se puede mezclar encima de una paleta tradicional para óleos, pero no es muy recomendable hacerlo, porque la pintura se secará demasiado rápido.

Un plato viejo, ya sea de porcelana o de barro, hará perfectamente las funciones de paleta y tiene la ventaja de que la pintura que se seque encima del plato se puede limpiar fácilmente con agua caliente. Si le gustan los acrílicos y decide trabajar regularmente con este medio, le vendrá bien comprar una paleta del tipo *Stay Wet* (mantiene la humedad), especialmente concebida para el trabajo con acrílicos. Estas paletas están formadas por una capa superficial de papel no absorbente y por otra capa inferior de papel secante que encajan dentro de una bandeja de plástico que se llena con agua. La pintura se superpone a la capa superficial, ligeramente porosa, que deja paso al agua necesaria para que los acrílicos no se sequen. Esta paleta suele ir acompañada de una tapa de plástico que

permite cerrarla entre sesión y sesión de pintura e impide que ésta se seque. Si tuviera alguna dificultad para encontrar una paleta de este tipo, puede construirla usted mismo. Para la capa superficial deberá utilizar papel de cocina encerado. El único inconveniente que presentan estas paletas es que, por su reducido tamaño, no ofrecen mucho espacio para hacer mezclas; cuando quiera mezclar una gran cantidad de pintura densa, deberá hacerlo, por lo tanto, en otra superficie. No obstante, estas paletas son la herramienta ideal cuando se trabaja con los acrílicos a la manera de las acuarelas, y resultan imprescindibles cuando se pinta en el exterior.

PINTURAS AL ÓLEO

Las pinturas al óleo son más flexibles que los acrílicos porque no se secan con tanta rapidez, una característica que le permitirá obtener colores haciendo mezclas de color mediante la técnica «fresco sobre fresco» en toda la superficie de la pintura. Cuando tenga experiencia como pintor, este método de trabajo le puede dar muchas satisfacciones, pero hasta

entonces no dejará de ser más o menos problemático hacerlo de este modo. Cuando se superponen demasiadas capas de pintura húmeda sobre el lienzo, el resultado final suele ser negativo, ya que la pintura adquiere una textura desagradable y un color sucio. A pesar de todo, el óleo tiene la ventaja de mantenerse húmedo durante bastante tiempo, dándole la oportunidad de limpiar con una espátula la pintura de todas aquellas zonas malogradas, y de volver a empezar de nuevo.

SOPORTES PARA ÓLEO

El soporte tradicional para el óleo es una tela montada encima de un marco llamado bastidor. Éste es un soporte muy agradable para el trabajo, es ligero y fácil de transportar cuando se va a pintar en el exterior. La tela, una vez acabada la obra, se puede desmontar y enrollar para ser guardada.

MONTAR UNA TELA

1 ◀ **Ensamble las piezas del bastidor de manera** que las esquinas formen un ángulo recto perfecto. Para comprobarlo sólo tiene que medir las diagonales que, evidentemente, deberían tener la misma longitud.

2 ◀ **Corte la tela a la medida del bastidor,** dejando un margen de 5-6 cm que le permita graparla al mismo (si no tiene grapadora puede utilizar chinchetas de tapicero).

3 ◀ **Doble la tela hasta el reverso del bastidor y** clávela con grapas o con chinchetas de tapicero, empezando por el centro de uno de los lados.

4 ◀ **Clave grapas o chinchetas de tapicero** cada 8 cm, desde el centro hasta la primera esquina. Repita la misma operación en el otro lado y después haga lo mismo en los dos lados más cortos del bastidor.

5 ◀ **Cierre limpiamente los ángulos** superponiendo un extremo de la tela al otro. Después, grape o clave los bordes de la misma de modo que formen diagonales con las aristas del bastidor.

6 ◀ **Ahora introduzca las cuñas en los ángulos del** bastidor para tensar la tela. Si ésta se destensara más adelante, sólo tiene que clavar un poco más las cuñas para devolverle la tirantez.

Las telas para óleo no son baratas, por lo que no las recomendamos a los principiantes. Para éstos, será mejor utilizar el cartón entelado, cuya superficie tiene una textura que imita la de la tela, o papel para estudios al óleo que tiene además la ventaja de que se puede cortar según la medida deseada. También se puede pintar encima de papel guarro corriente o de papel para acuarela. Normalmente, estos papeles reciben una imprimación antes de ser usados como soportes (aplique una capa de imprimación acrílica), pero también se pueden usar sin imprimación si no le importa que no perduren —el óleo tenderá a ser absorbido por el papel, que además puede llegar a deshacerse. De todos modos, también es posible pintar con óleo sobre papel en las primeras obras; el aceite del óleo quedará absorbido por el papel, por lo que se secará con tanta rapidez como el acrílico.

PINCELES PARA ÓLEO Y PARA ACRÍLICOS

Se pueden utilizar los mismos pinceles para pintar con óleos y con acrílicos. Necesitará pinceles de cerda de diferentes medidas —puede empezar con los números 2, 6 y 8. Los pinceles pueden tener formas diferentes, entre las cuales las más corrientes son las redondas, las planas y las de lengua de gato.

Desgraciadamente, la única manera de saber qué tipo de pincel le va a ser de más utilidad es probándolos, aunque los pinceles de lengua de gato, por ser un término medio entre los planos y los redondos, sean quizás los más versátiles y los que más le convengan para empezar a pintar. También necesitará dos pinceles blandos, sobre todo si va a trabajar con el acrílico como si fuera acuarela. Los mejores pinceles blandos son los de marta, pero son muy caros. Tanto los acrílicos como los óleos tienen el inconveniente de estropear sus delicadas cerdas con suma rapidez. Por lo tanto, le aconsejamos comprar pinceles de marta sintética o compuestos por una mezcla de marta sintética y cerda. Para empezar, adquiera las medidas 4 y 6. Al principio,

◀ **Estos pinceles de mango largo son los que normalmente se usan para el óleo y para pintar con acrílicos a la manera del óleo. De izquierda a derecha: 1. pincel de cerdas de lengua de gato; 2. mangosta (blando) redondo; 3. pincel plano de cerda; 4. pincel redondo de cerda; 5. pincel plano de mangosta. Los pinceles de pelo de mangosta suelen durar más que los de pelo de marta.**

1 2 3 4 5

◄ **El gesso acrílico es una buena imprimación tanto para trabajos al óleo como para trabajos pintados con acrílicos.**

conviene tener sólo los pinceles necesarios e ir aumentando su número conforme se necesite.

MEDIOS Y DISOLVENTES

Tanto los acrílicos como los óleos se pueden emplear sin dilución alguna, aunque siempre es preferible diluirlos un poco.
La mayoría de los artistas suelen empezar pintando con una solución muy diluida y engrosan la pasta a medida que avanza el trabajo, reservándose las pinceladas más gruesas para el final. Las pinturas acrílicas se diluyen con agua y los óleos con aguarrás o con aceite de

▼ **Los dos únicos medios que usted necesitará para empezar a trabajar son el aguarrás y el aceite de linaza.**

trementina. El aguarrás es un disolvente tan conocido como el agua. Las pinturas que han sido diluidas con aguarrás se secan con bastante rapidez, una característica que convierte este disolvente en un material muy eficaz en los primeros estadios de la obra.

Los medios pictóricos son sustancias de las que también se hablará a lo largo de este curso de pintura. El medio más común utilizado para los óleos es el aceite de linaza; normalmente se usa mezclado a partes iguales con aguarrás. En realidad no tiene por qué utilizar ningún medio pictórico, pero su empleo hace las pinturas más maleables. En cuanto a los medios pictóricos para las pinturas acrílicas, cabe decir que hay muchos, pero el único que le puede ser de utilidad ahora que está usted empezando a pintar es el retardante, cuyo efecto es el de retrasar el secado de la pintura.

En la página 165 hay más información sobre medios pictóricos especiales.

La paleta para principiantes que se sugiere en este cuadro es válida tanto para óleos como para acrílicos. Algunos colores del óleo no tienen el mismo nombre en las gamas de pinturas acrílicas, como, por ejemplo, el verde esmeralda, pero hay colores acrílicos muy parecidos a éste. En el cuadro, los

nombres de pinturas acrílicas diferentes a los de los óleos se han puesto debajo, entre paréntesis. La paleta que mostramos en el cuadro contiene una selección de colores más amplia de la que usted necesita por ahora para pintar las propuestas contenidas en los proyectos. No obstante, es la paleta que

usted irá componiendo a medida que abandone la fase experimental en la que cuenta sólo con una gama de colores reducida.
Al componer su paleta, conviene que disponga los colores partiendo de los tonos claros hasta llegar a los más oscuros.

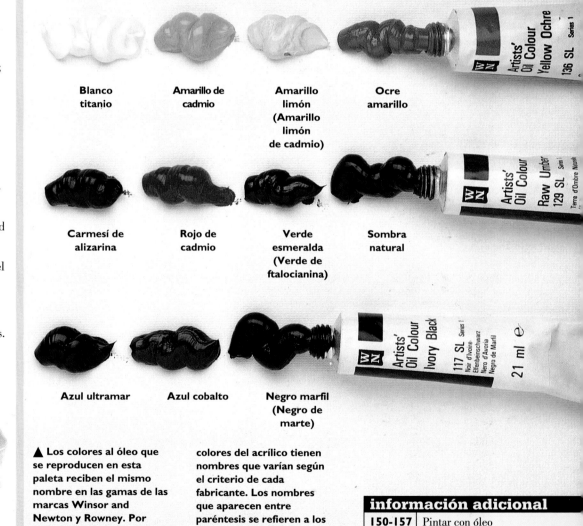

Blanco titanio

Amarillo de cadmio

Amarillo limón (Amarillo limón de cadmio)

Ocre amarillo

Carmesí de alizarina

Rojo de cadmio

Verde esmeralda (Verde de ftalocianina)

Sombra natural

Azul ultramar

Azul cobalto

Negro marfil (Negro de marte)

▲ **Los colores al óleo que se reproducen en esta paleta reciben el mismo nombre en las gamas de las marcas Winsor and Newton y Rowney. Por regla general, los nombres de los colores al óleo varían muy poco de una marca a otra, sin embargo, los**

colores del acrílico tienen nombres que varían según el criterio de cada fabricante. Los nombres que aparecen entre paréntesis se refieren a los colores equivalentes en la gama de colores del fabricante de acrílicos Liquitex.

La extensión del color

Esta lección está estrechamente relacionada con la anterior, pero se diferencia de aquélla en algunos aspectos fundamentales. En la lección anterior se utilizaron sólo tres colores, de cuya mezcla se obtenía una gama de tonos relativamente amplia. En este caso, la gama de colores básicos sigue siendo limitada, pero ahora no hay ninguna posibilidad de mezclarlos, por la simple razón de que no se hará uso de pinturas. Por el contrario, esta vez la imagen se construirá a partir de una selección de colores predeterminada: la gama que ofrecen los papeles de colores.

El trabajo con papeles de colores es tan instructivo como divertido. Es divertido porque no tendrá que devanarse los sesos pensando qué color se ajusta mejor a lo que quiere representar. De esta manera, se verá libre de las limitaciones que impone pintar una obra naturalista. El contenido instructivo viene dado por la necesidad de tomar decisiones de trabajo muy claras y le hará descubrir buena parte de los secretos de la elaboración de un cuadro. Lo primero que deberá hacer es escoger aquellos papeles de colores que le parezcan más apropiados para plasmar cualquier aspecto temático que quiera reproducir. Por ejemplo: si en el motivo que quiere representar, el objeto más oscuro es una berenjena, deberá usar el papel más oscuro que tenga —independientemente de que el color sea el mismo o no— para representar ese objeto.

Si trabaja con cuidado y pensando bien cada paso, conseguirá dotar a su obra de un sorprendente parecido con la realidad pictórica. Pero lo más importante es que habrá llegado a una comprensión directa del proceso de traducción, un proceso fundamental en pintura.

23 ▷

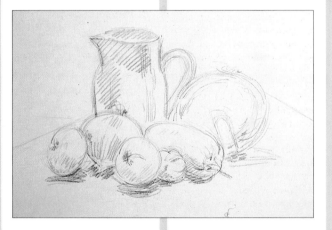

LOS OBJETIVOS DEL PROYECTO

Análisis de la luminosidad de los colores

Equilibrio de formas y colores

El boceto de la pintura

Los primeros pasos en la técnica del collage

•

MATERIALES QUE VA A NECESITAR

Una selección de papel de colores no superior a seis

Tijeras

Una hoja grande de papel guarro

Cola para papel

Un lápiz y una goma de borrar

•

TIEMPO

3-4 horas

EL PROYECTO

Puede comprar una selección de papeles de color, pero en la mayoría de los hogares hay este tipo de material. Puede utilizar papel para embalar sin estampar, papel marrón, sobres viejos, recortes de revista de colores planos, etc. Necesitará una buena gama tonal (este término designa la luminosidad de cada color).

Reúna los papeles antes de la composición en lugar de hacerlo después y así le será más fácil buscar los colores que se corresponden con los objetos de la composición. El no hacerlo de este modo, supondría ir más allá de los objetivos que se propone el ejercicio.

EL TEMA

Agrupe objetos muy heterogéneos para componer un bodegón. Entre ellos debe haber diversas verduras, tales como una col cortada por la mitad, pimientos cortados y sin cortar. Unos tomates y una naranja semipelada quizás añadirán a la composición contrastes de color y de forma, además de introducir un elemento estructural que usted podrá explotar cuando empiece a pegar el papel cortado.

1 ▲ Para empezar se hará un dibujo con el fin de estar seguro de que los primeros colores están dispuestos de un modo correcto.

2 ◀ Con el papel azul colocado encima del dibujo, se dibuja el contorno de la jarra azul. Después se recorta esta forma.

Disponga todo esto encima de una mesa, de manera que pueda mirar desde arriba todos los objetos –así las formas de los mismos serán más definidas. Impida que los espacios que hay entre los objetos sean simétricos (véase Lección Uno).

MÉTODO DE TRABAJO

Cuando crea que la composición ya es de su agrado, haga un dibujo conjunto de los perfiles de los objetos que sirva de guía para los recortes de papel. Escoja el color o la forma dominante del grupo (podría ser una de las verduras o el fondo) y reprodúzcalo con la mayor

fidelidad de tono posible con uno de los papeles de color. Este primer color puede actuar como punto de referencia de todos los demás colores de la composición. Todavía no está obligado a pegarlo, aunque puede hacerlo si quiere. Algunas veces es más gratificante recortar todas las formas primero, para buscar la mejor composición de color y forma después. Continúe trabajando del mismo modo, es decir, intente buscar los tonos más próximos al tono de los objetos que va a representar. Si ha pegado una forma que no encaja en la composición, sólo tiene

que recortar otro papel y pegarlo encima.

AJUSTE DE LA COMPOSICIÓN

Cuando crea que ha terminado el cuadro, aléjese unos pasos del mismo y observe la impresión general que produce su trabajo. Seguramente le parecerá que no ha llenado totalmente el papel y que hay demasiado espacio vacío alrededor de los objetos. También podría ocurrir que hubiera demasiado peso en un lado, lo que produciría una sensación de desequilibrio en toda la obra. Cuando los fotógrafos

captan una imagen, a menudo escogen sólo una parte de la misma. Usted puede hacer lo mismo si enmascara algunas zonas de la obra –los fotógrafos dan a este procedimiento el nombre de *cropping in*. Para probar el efecto de este tipo de máscaras sólo ha de cortar cuatro tiras de papel blanco de 4 cm de ancho y de la misma longitud que el lado más ancho del papel. Después, colóquelas formando un marco alrededor del cuadro y muévalas hasta conseguir la mejor composición de los objetos dentro del marco rectangular. No le debe condicionar en absoluto el hecho de que estemos

hablando de un rectángulo, la máscara puede ser perfectamente cuadrada e incluso, si lo desea, se puede disponer el rectángulo en sentido vertical de manera que sólo permita ver la sección central del bodegón.

5 ▼ Los colores principales ya están dispuestos. Esta fase del collage se parece a la fase en la que se introducen los colores base en la pintura. A partir de este momento se pueden introducir los detalles, pegando trozos más pequeños de papel encima de las imágenes.

3 ▶ Puesto que la jarra tiene el color más oscuro y es el objeto de la composición que acapara la mayor superficie de color, se la ha elegido como punto de partida. En este caso, el color de la jarra coincide con el del papel; sin embargo, para los demás elementos, el artista no ha podido reproducir el color real y se ha visto obligado a buscar el tono que más se aproxima al de los objetos.

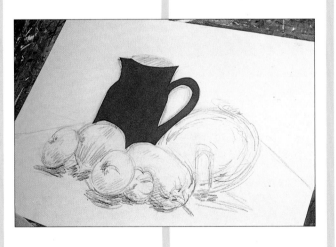

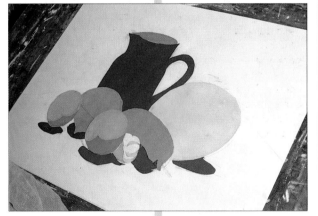

4 ▶ El azul de la jarra se repite en las sombras de los demás elementos del cuadro. Para los pimientos verdes y para la parte inferior de los tomates, el artista ha escogido un papel de color marrón-beige de tono medio.

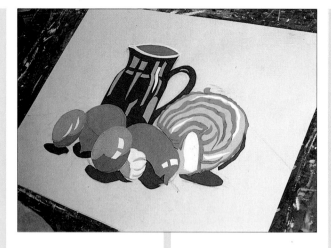

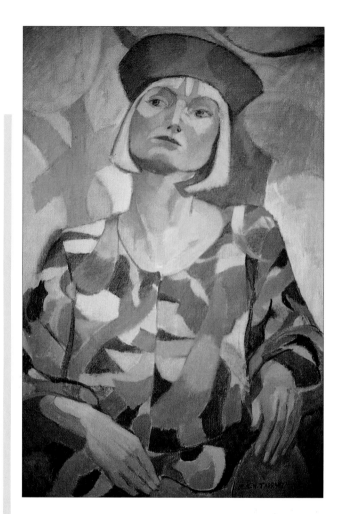

6 ▲ **Ahora se han añadido los puntos de** luz a la jarra y a las verduras, y, con algunas tiras de papel curvas de tonos claros y oscuros, se ha completado la descripción de la col cortada. Puesto que el papel que forma la base del cuadro tiene color, se pueden utilizar recortes de papel blanco para las zonas más claras.

7 ▼ **A pesar de que los colores no son los** reales, el collage constituye una representación perfectamente convincente de los elementos que conforman este bodegón. El color es sólo una de las muchas maneras de describir los objetos –las formas y los tonos tienen la misma importancia en pintura.

▲ **Ahora se enmascara el collage acabado para decidir cuál es la composición más interesante.** Algunas veces le parecerá que los objetos representados son más interesantes recortados, es decir, cuando no están todos agrupados en el centro del cuadro. Usted mismo descubrirá fácilmente que la sección central de la obra forma una composición independiente, plenamente satisfactoria.

AUTOCRÍTICA

● ¿Ha tenido dificultades para identificar los tonos?

● ¿Está satisfecho de la traducción que ha hecho de los colores?

● ¿Son las formas de papel recortado representaciones convincentes de los objetos reales?

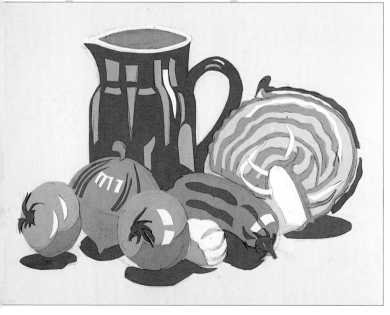

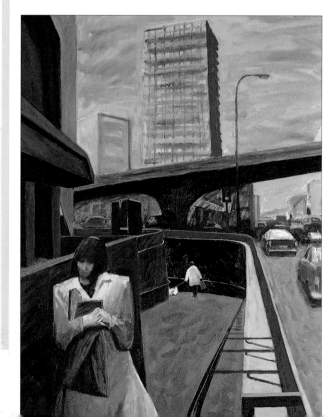

◀ Olwen Tarrant
Vesla
Óleo
Los colores de la cara, a pesar de producir una impresión muy convincente de carnalidad, no son una descripción precisa del color observado, sino equivalencias que han sido cuidadosamente intensificadas para repetir los colores vivos del vestido.

◀ Oliver Bevan
En la brecha
Óleo sobre tela
Éste es un deslumbrante ejemplo de la forma de usar el color sin caer en el naturalismo. Sin embargo, se consigue una descripción del lugar y de la atmósfera que tiene mucha fuerza.

▶ Olwen Tarrant
Tulipanes en el rellano
Óleo sobre tela
La textura es uno de los elementos fundamentales en la obra de este artista. A pesar de que ésta es una obra pintada al óleo, produce una impresión parecida al collage, y esto se debe a que los perfiles de los tulipanes quedan definidos por el contraste de éstos con el resto de la pintura.

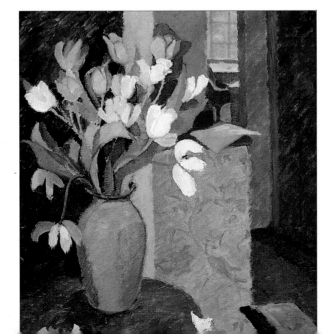

Nunca se puede copiar exactamente el mundo real: primero porque el mundo real tiene tres dimensiones y la pintura se desarrolla en dos, y segundo porque el mundo real contiene más colores de los que se puedan llegar a comprar en tubos u obtener por mezcla. La tarea más importante de un artista es la de encontrar equivalencias para lo que está viendo.

EL COLLAGE Y LA COMPOSICIÓN

El primer objetivo del ejercicio es encontrar estas equivalencias mediante la rigurosa observación de los colores y la valoración de su grado de luminosidad. Pero también se introducen otras nociones artísticas importantes. Cuando se pinta siguiendo el método más convencional, con pinceles y pinturas, es muy fácil quedar completamente absorbido por la mecánica de mezclar y aplicar color y olvidar en consecuencia la estructura general de la obra. Suele ocurrir que, después de haber trabajado muchas horas, descubra que una parte de la composición tiene un aspecto muy bonito, pero que el conjunto no avanza en absoluto.
El collage (término que designa la obra hecha de pedazos de papel, de ropa o de cualquier otra cosa) le obliga a pensar en la composición desde el comienzo, porque cada trozo de papel ha de tener una forma muy concreta.
El collage es una técnica pictórica muy importante que se expondrá con mayor profundidad en la Tercera Parte de este manual. Y si ha disfrutado del trabajo en este proyecto, quizás más adelante quiera experimentar con procedimientos propios del collage mucho más ambiciosos que los referidos.

Existen muchas otras posibilidades que pueden ser tomadas como punto de partida de un collage y es posible incluso cambiar la gama de colores del papel. Si al comienzo había trabajado con papeles de color marrón neutro y grises, y el resultado le parecía soso, ahora puede probar con una gama de colores cálidos y brillantes. También puede experimentar con papeles de diferentes texturas, superponiendo el papel satinado de las revistas al papel guarro mate. La textura posee la capacidad de producir un efecto sorprendente sobre la cualidad del color; el papel brillante, por ejemplo, refleja mucha más luz que el papel mate. Otra posible variación consiste en rasgar los papeles en lugar de cortarlos con tijeras para obtener un contraste entre unos bordes de papel agudos y limpios y otros más irregulares.

TEMAS QUE SUGERIMOS
● Una planta o flor de maceta
● Un conjunto de almohadas colocadas sobre una silla o un sofá
● Un conjunto de juguetes infantiles
● Algunos libros y revistas con tapas y portadas de colores brillantes, dispuestos con cierto desaliño

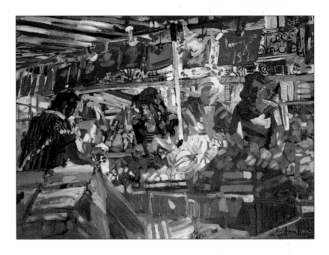

▲ Peter Graham
Mercadillo en París
Óleo
Rara vez Graham usa el color para hacer una traducción literal y su paleta es muy personal. En esta obra, se han combinado naranjas cálidos, rojos, azules y violetas.

Color y tono

En las primeras dos lecciones se le pidió que usara una gama de color limitada. En las lecciones siguientes, trabajará sin este tipo de restricciones. Pero antes de pasar a la próxima lección, conviene que lea este tema sobre el color. La información que contiene le ahorrará mucho trabajo y tiempo, pero también alguna que otra frustración.

El color puede llegar a ser una materia de estudio extremadamente compleja. La verdad es que se han escrito largos tratados de teoría del color. La mayoría de los artistas no abordan este tema con la misma profundidad que los tratados –aunque hay algunos que, fascinados por el tema, lo han hecho–, pero sería absurdo pretender que usted llegue a ser un artista sin saber absolutamente nada acerca de las propiedades del color. Por supuesto se puede aprender mucho a partir de la paciente observación de los aciertos y errores, pero el trabajo implica un esfuerzo tal, que el simple hecho de poder llegar a comprender por qué algunas superposiciones de color dan buen resultado y otras no, le puede ocupar la vida entera. Por esto, la mayoría de los estudiantes prefieren aprovecharse del trabajo de investigación que han realizado otras personas en este campo. Esto no supone, en absoluto, que usted no deba desarrollar su propio lenguaje de color –lo hará, porque no hay dos artistas que utilicen el color de la misma manera–, pero le facilitará mucho el trabajo de aprender las reglas básicas del comportamiento del mismo.

LA TERMINOLOGÍA DEL COLOR

Existe una terminología específica que es necesario conocer para poder entender perfectamente de qué se está hablando. Esta afirmación es también aplicable al propio libro, de modo que vamos a empezar por definir una serie de términos.

Colores primarios son los rojos, azules y amarillos que no se pueden obtener por mezcla de otros colores.

Colores secundarios son los colores que se obtienen por la mezcla de dos primarios. Por ejemplo: la combinación del rojo y el azul da origen al púrpura; la del azul y el amarillo al verde; y la del rojo y el amarillo al naranja.

Colores terciarios son los que resultan de la mezcla de un color primario con otro secundario. Por ejemplo, la combinación del rojo y el verde da origen al marrón.

Colores complementarios son aquellos colores cuya combinación da lugar al blanco y que están colocados en posiciones opuestas en el círculo cromático, por ejemplo, el rojo y el verde, el amarillo y el violeta.

Tono se refiere al grado de luminosidad o de oscuridad de un color.

Matiz es la propiedad de un color que hace que se le pueda identificar como rojo, amarillo o verde.

Intensidad (llamada

▶ A partir de los tres colores primarios más el blanco y el negro se puede conseguir una gran gama de colores nuevos, ya sean brillantes o sutiles.

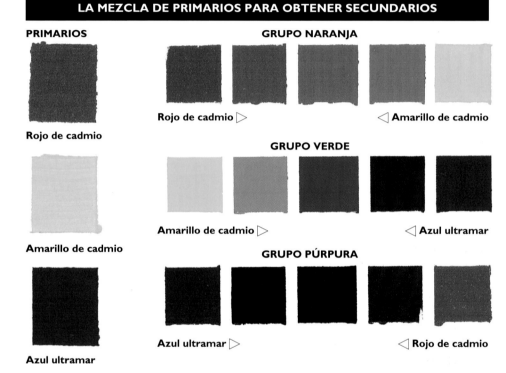

LA MEZCLA DE PRIMARIOS PARA OBTENER SECUNDARIOS

PRIMARIOS

Rojo de cadmio

Amarillo de cadmio

Azul ultramar

GRUPO NARANJA

Rojo de cadmio ▷ ◁ Amarillo de cadmio

GRUPO VERDE

Amarillo de cadmio ▷ ◁ Azul ultramar

GRUPO PÚRPURA

Azul ultramar ▷ ◁ Rojo de cadmio

LA MEZCLA DE SECUNDARIOS CON BLANCO Y NEGRO

GRUPO NARANJA			GRUPO VERDE			GRUPO PÚRPURA	
		75%			75%		
		50%			50%		
		25%			25%		
		15%			15%		
+ negro	+ blanco		+ negro	+ blanco		+ negro	+ blanco

también saturación o croma), describe el brillo de un color. Se podría decir que dos o más colores son rojos por su matiz, pero aquéllo que los diferencia es su brillo.

LA MEZCLA DE COLORES PRIMARIOS

La mayoría de la gente cree que se puede obtener cualquier color con la mezcla de los primarios, pero en la práctica esto no es posible. La teoría del color postula que existe el rojo puro, el amarillo puro y el azul puro, pero sin embargo los artistas utilizan sólo los matices de estos tres colores puros. Si observa la carta de colores en su parte central, percibirá tanto la fuerza como la debilidad de los tres colores más cercanos al color puro ideal: rojo de cadmio, amarillo de cadmio y azul ultramar.

Hay un defecto evidente. Aunque el rojo y el amarillo se combinan para obtener un naranja claro y saturado, y la mezcla del azul con el amarillo dé como resultado un verde aceptable, mediante la mezcla del rojo y el azul no se obtiene el púrpura –teóricamente debería ser así– sino una gama de grises y marrones. A pesar de todo, no deja de ser impresionante el hecho de que, a partir de la mezcla de tres colores primarios, a la que se añade el blanco y el negro, se puedan obtener treinta y tres colores diferentes.

No obstante, no se pueden obtener todos los colores a partir de los citados, y el púrpura está entre los que no se obtienen. Por lo tanto, conviene que amplíe su paleta, añadiéndole el rojo carmesí o rojo de alizarina, un rojo ligeramente azulado.

El amarillo limón (más claro que el de cadmio) y el azul cobalto (un azul más frío y un poco más verdoso que el ultramar) son dos colores primarios que, añadidos a la paleta, le permitirán ampliar mucho la gama de los verdes. En la carta de colores de la izquierda se muestran las mezclas de estos tres primarios para demostrarle que no se pueden obtener todos los colores con esta paleta. Por ejemplo, la mezcla del amarillo limón y el rojo carmesí no da un naranja verdadero, y tampoco se puede obtener un buen púrpura, pero con el amarillo limón y el azul cobalto se puede obtener un verde limpio y saturado. La lección que se desprende de lo expuesto es que los mejores colores secundarios se obtienen mezclando aquellos colores que tienen una cierta tendencia cromática hacia el opuesto.

LA MEZCLA DE PRIMARIOS PARA OBTENER SECUNDARIOS

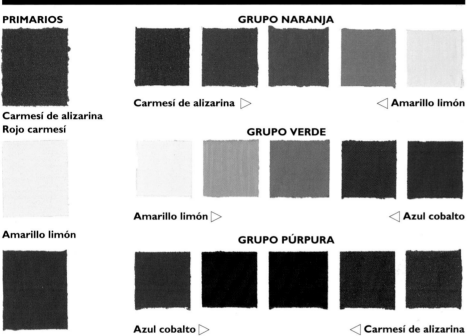

PRIMARIOS

Carmesí de alizarina
Rojo carmesí

Amarillo limón

Azul cobalto

GRUPO NARANJA

Carmesí de alizarina ▷ ◁ Amarillo limón

GRUPO VERDE

Amarillo limón ▷ ◁ Azul cobalto

GRUPO PÚRPURA

Azul cobalto ▷ ◁ Carmesí de alizarina

LA MEZCLA DE SECUNDARIOS CON BLANCO Y NEGRO

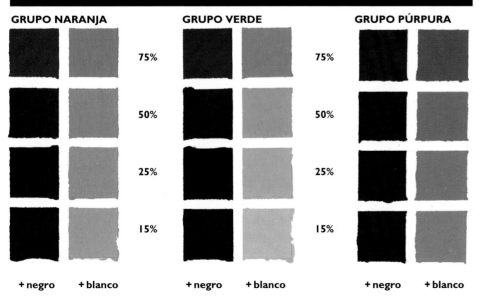

GRUPO NARANJA **GRUPO VERDE** **GRUPO PÚRPURA**

75% 75%

50% 50%

25% 25%

15% 15%

+ negro + blanco + negro + blanco + negro + blanco

◀ Estas cartas de color muestran la mezcla del segundo grupo de primarios más el blanco y el negro. A partir de la mezcla de los colores de estos dos grupos se pueden obtener más.

▲ El color púrpura no se puede obtener por la mezcla de otros colores. La mezcla que aparece a la izquierda se compone de azul ultramar y carmesí de alizarina, y es la mejor que se puede obtener por la fusión de dos primarios. Según cuál sea el tipo de trabajo que quiera realizar, sería conveniente que comprase un púrpura puro, como el púrpura de dioxacina (derecha).

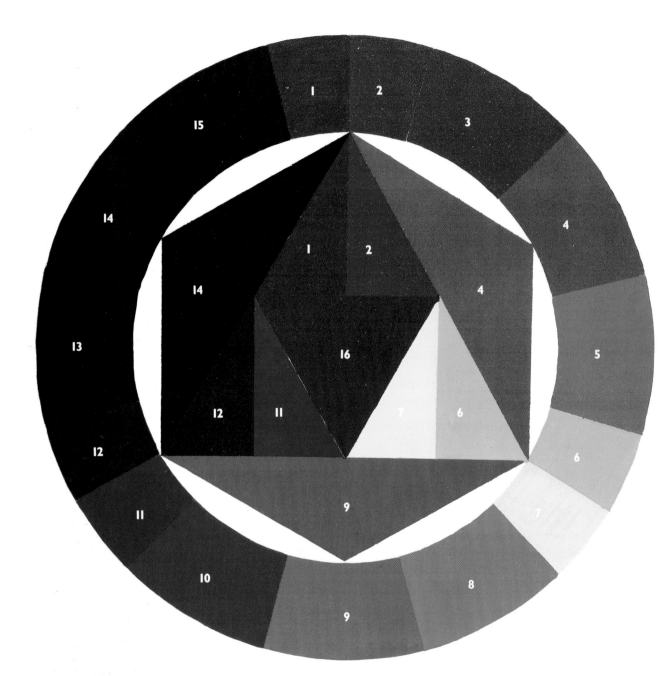

◀ **A excepción del color marrón, situado en el centro del círculo, todos los colores terciarios son bastante vivos porque han sido obtenidos por mezcla de los colores más próximos. Los más neutros se obtienen por la mezcla de los colores que se encuentran más alejados entre sí en el círculo (véase página siguiente).**

COLORES PRIMARIOS
1 **Carmesí de alizarina**
2 **Rojo de cadmio**
6 **Amarillo de cadmio**
7 **Amarillo limón**
11 **Azul cobalto**
12 **Azul ultramar**

COLORES SECUNDARIOS
4 **Naranja (rojo de cadmio + amarillo de cadmio)**
9 **Verde (amarillo de cadmio + azul ultramar)**
14 **Púrpura (carmesí de alizarina + azul ultramar)**

COLORES TERCIARIOS
3 **Naranja + rojo de cadmio**
5 **Naranja + amarillo de cadmio**
8 **Verde + amarillo limón**
10 **Verde + azul cobalto**
15 **Púrpura + carmesí de alizarina**
16 **Mezcla de los seis primarios**

EL CÍRCULO CROMÁTICO

Hay muchos tipos de círculos cromáticos. Algunos contienen colores puros, basados en los del espectro cromático, pero éstos no son muy útiles dentro del contexto de la pintura. Usted habrá podido comprobar ya en las cartas de colores que los pigmentos son sólo aproximaciones a los colores puros y su comportamiento es diferente. El círculo de colores que se reproduce en esta página ha sido pintado con pinturas acrílicas. Se han utilizado colores primarios para obtener los secundarios y los terciarios. Si observa este círculo de colores, se dará cuenta enseguida de que hay una enorme diferencia de tono entre los colores que se reproducen aquí: no se ha usado ni blanco ni negro y por ello los púrpuras y los azules son muy oscuros comparados con los amarillos y con los colores que contienen amarillo. Para obtener un buen púrpura tendrá que añadir un poco de blanco, y para iluminar un verde tendrá que añadirle un poco de amarillo.

COLORES CÁLIDOS Y COLORES FRÍOS

Otra de las cosas que le habrá llamado la atención es que los colores están ordenados en dos grupos principales, formados por los llamados colores cálidos (rojos y amarillos) y por los llamados fríos (azules y verdes).

Conocer estas dos propiedades básicas de los colores es de gran importancia en la pintura, porque los colores cálidos tienen tendencia a avanzar hacia afuera, mientras que los colores fríos lo suelen hacer hacia adentro. Ésta es una manera de crear espacio; si pinta un grupo de naranjas sobre un fondo verdoso o gris azulado, verá que parece que el color naranja vaya a salirse de la composición.

De todos modos, el trabajo con el color no es tan simple como se puede deducir del ejemplo dado, porque prácticamente todos los colores tienen una versión fría y una versión cálida. Aunque se dice que los colores cálidos son los rojos, naranjas y amarillos y todas las mezclas que contienen estos tres colores, como por ejemplo el marrón rojizo y el verde amarillento, la llamada temperatura del color se escapa a clasificaciones limitadoras.

Fíjese en las diferentes versiones de los colores primarios en el círculo cromático y comprobará que cada uno tiene una versión cálida y otra fría.

AJUSTE DE COLOR Y TONO
◄ Hacer cartas de color como ésta le ayudará a conocer los valores tonales. Tenga en cuenta que el amarillo siempre es más claro que los demás colores.

del mismo. Sin embargo, es muy importante aprender a identificar los tonos, porque los contrastes de claros y oscuros desempeñan un papel fundamental en la pintura. Para aprender a distinguir el tono del color, le será de gran ayuda hacer cartas tonales como la que se reproduce a la izquierda de esta página. A la izquierda tenemos lo que se llama una escala de grises. El blanco está en el extremo superior, el negro en el inferior y en medio se sitúan cinco grados diferentes del gris. Al lado se han dispuesto los colores primarios, secundarios y terciarios que mejor se corresponden con cada grado de gris. Esta carta se puede ampliar si se mezclan algunos de los colores secundarios con el blanco y con el negro, tal como se ha mostrado en las páginas anteriores.

La realización de cartas de color y círculos cromáticos constituye una parte muy importante en la educación de un estudiante de bellas artes; usted también llegará a conocer el color y sus propiedades haciendo sus propios experimentos. Este tipo de ejercicios puede ser muy agradable porque no está obligado a buscar colores que se correspondan con el modelo de la pintura.

COLORES ARMÓNICOS Y COMPLEMENTARIOS
Otra de las cosas que se puede ver en el círculo

LA MEZCLA DE COMPLEMENTARIOS
◄ Como ya habíamos visto antes, los colores secundarios más vivos son aquéllos que se obtienen por la mezcla de dos primarios, que tienen una clara influencia de uno sobre el otro, y los cuales están cercanos en el círculo cromático.
La mezcla de primarios complementarios produce un efecto totalmente opuesto. Los colores neutros resultantes de esta mezcla pueden constituir un contraste muy útil dentro de lo que de otra manera sería un esquema de color demasiado vibrante.

cromático es que los colores contiguos son armónicos, es decir, que si viera estos colores uno al lado del otro en un cuadro, no se produciría ningún tipo de discordancia. Los colores opuestos, sin embargo, son totalmente diferentes. Éstos (el rojo y el verde, el amarillo y el violeta, el azul y el naranja) se llaman colores complementarios.
Estos colores también desempeñan un papel fundamental en la pintura, porque cuando se superponen dos colores complementarios, ambos adquieren una vibración que les hace parecer más luminosos. La vivacidad de un área de color verde puede ser incrementada si se le dan unas pinceladas de rojo. Del mismo modo, si a la zona sombreada de un

objeto rojo se le añade un poco de verde, el color rojo resultará intensificado. Los impresionistas utilizaron con profusión este tipo de efectos; es más, llegaron a afirmar que la sombra de cualquier objeto ha de contener algunos toques del color complementario del objeto. Ahora lo que conviene saber es que la intensidad de un color (también llamada croma) se refiere al tono, que, como ya sabe, no es otra cosa que la luminosidad u oscuridad de un color.

COLORES CLAROS Y COLORES OSCUROS
Juzgar los tonos de los colores es sorprendentemente difícil, porque el ojo es mucho más receptivo al color que a la luminosidad o a la oscuridad

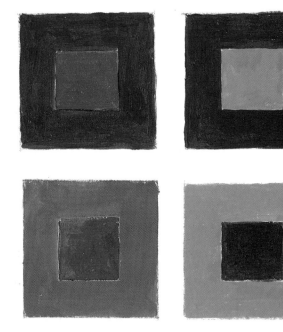

▲ **A veces los contrastes entre los propios colores primarios pueden ser muy efectivos, pero también se puede acentuar la viveza de un color mediante la yuxtaposición de éste a otro terciario.**

▲ **Los cuadrados centrales tienen el mismo tamaño, pero cuando se rodea un color pálido de uno más oscuro, el primero siempre parece mayor que si la yuxtaposición se hace a la inversa.**

▶ **La manera de aplicar la pintura afecta al color de forma sorprendente. Cuando la aplicación con pincel o con espátula es de un grosor considerable, los surcos y las hendiduras producidas por el instrumento captan la luz y proyectan ligeras sombras.**

LA INFLUENCIA DE UN COLOR SOBRE OTRO

Los contrastes de color se pueden crear mediante la yuxtaposición de colores complementarios, de diferentes tonos, o de colores con diferentes valores tonales. Por ahora, todo esto parece bastante obvio, pero, además, existen tres factores más de importancia que afectan al contraste de color, y éstos no son tan evidentes.

Primero: el contraste se ve afectado por las dimensiones relativas de las zonas de color. Pinte un pequeño cuadrado y rodéelo de otro mayor en color rojo. Después, invierta la relación de manera que el rojo ocupe el cuadrado pequeño.

Comprobará que los colores no parecen los mismos.

El segundo factor es el que se refiere a la textura de la pintura. Una zona de pintura plana tiene un aspecto muy diferente al de una zona en la que se vean las pinceladas, y si la pintura ha sido empastada con una espátula, el efecto será también diferente.

El tercer factor se refiere al contraste de los colores cálidos y fríos y se ha hablado ya sobre él con anterioridad, pero conviene recordar que la temperatura de un color no se da de forma aislada. Aunque el azul tienda a replegarse, sólo lo hará si está rodeado de colores

más cálidos. A menudo, los pintores de paisajes sin experiencia utilizan el azul para pintar las colinas del fondo, confiando en lo que han aprendido acerca del carácter recesivo del azul, pero luego se encuentran con la sorpresa de que ninguno de los demás colores llega a tener la intensidad del azul, invirtiéndose por lo tanto el efecto esperado.

Normalmente, el color más intenso en un cuadro tiende a salirse de la composición, sobre todo cuando ocupa una gran superficie del mismo. Una de las mayores dificultades —pero también una de las mayores satisfacciones— es que todo lo relacionado con el color es relativo. No hay ningún color que tenga una existencia independiente; se «hace» por el modo en que se relaciona con los demás colores. Este factor es esencial para la pintura, porque es el que permite a los artistas simular los colores de la naturaleza con una gama de pigmentos

comparativamente pequeña. Ni siquiera todos los colores que pueda producir un fabricante bastarían para igualar la riqueza de colores que se puede ver; siempre se verá obligado a dar al rojo una tonalidad más fuerte, lo mismo que al naranja, para así poder orquestar los colores que les rodean. Las ilustraciones reproducidas en estas páginas le darán una idea de cómo interactúan los colores. Sin embargo, anímese a hacer sus propios experimentos de color, porque aprenderá

▼ **La mejor manera de llevar a cabo experimentos de mezclas ópticas es utilizando papel cuadriculado. Cuanto más parecido sea el tono de los colores, mejor funcionará la mezcla.**

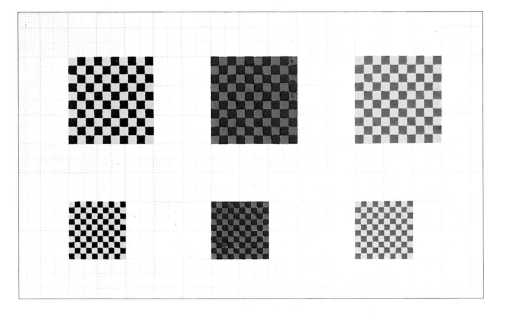

más con la práctica que viendo lo que otros han hecho.

COLOR Y TONO

Como se ha visto antes, cuando se juntan dos o más colores, su aspecto es muy diferente al que presentan cuando se les ve sobre un fondo de color neutro. Esto hace que pensemos en otro modo de mezclar los colores, haciéndolo no sobre la paleta, sino directamente sobre la propia superficie del cuadro.

MEZCLA ÓPTICA

Son muchos los artistas que han estado obsesionados por la fascinación que producen las dificultades de método de la teoría del color, pero el artista francés Georges Seurat (1859-1891) puede ser considerado como el máximo pionero en este campo. Después de haber estudiado los tratados científicos y los diarios de Eugène Delacroix (1798-1863), quien también había sido un apasionado teórico del color, desarrolló un método pictórico totalmente nuevo. Dicho método, conocido bajo el nombre de «puntillismo» (aunque Seurat lo llamara «divisionismo»), se basaba en la idea de que es posible producir colores secundarios más vibrantes y con más brillo si los colores primarios pertinentes son aplicados sobre la tela de modo que formen pequeños puntitos, y no a partir de la mezcla. Ésta se produciría, según esta teoría, en el ojo del observador, o para ser más exactos, en la región del cerebro que gobierna la percepción del color. Así pues, según Seurat, el verde más brillante se obtendría mediante la aplicación de puntos de azul y amarillo primarios que, vistos desde la distancia adecuada, se fundirían para ser percibidos como verde. Los impresionistas habían desarrollado con anterioridad una versión menos sistematizada de esta técnica. Éstos incrementaban el brillo de los colores mediante la fragmentación de los mismos para formar una masa de pinceladas de diferentes colores.

ENGAÑAR AL OJO

En cierto sentido, la pintura –es decir, la creación de una ilusión de tridimensionalidad sobre una superficie plana– no es más que el desarrollo de una serie de trucos ópticos. Por lo tanto, es importante entender que en este arte se dan cita muchas ilusiones visuales. Una de ellas consiste en ver un color que no está en el cuadro. Si usted mira fijamente un color durante medio minuto y después aparta la mirada o cierra los ojos, se le aparecerá automáticamente el color complementario del que había estado mirando. Intente hacer la prueba. Para ello pinte una cruz roja en la parte alta de un papel de color gris claro que tenga unos cinco centímetros tanto de altura como de anchura y cuyas astas tengan unos dos centímetros de ancho. Mire la cruz durante 30 segundos como mínimo. Después, dirija la mirada a la parte inferior vacía del papel en el que verá una cruz de color verde. Este curioso fenómeno demuestra la razón por la cual el complementario de un color aparece en su sombra. Cuando mira una zona que está en sombra después de haber estado mirando otra muy iluminada, la imagen que se forma a continuación aparece del mismo modo.

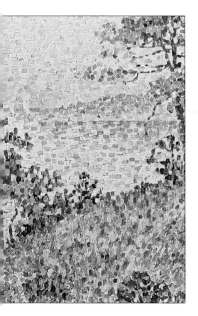

◀ **En este detalle de una pintura de Paul Signac (1863-1935) se puede observar de qué modo la aplicación del color ha formado un mosaico de pequeños bloques de pintura.**
Signac fue un seguidor de Seurat, aunque no aplicó los principios del puntillismo con la misma rigidez que su maestro.

▲ **La observación fija de un color, seguida de la acción de cerrar los ojos o de la contemplación de una zona de color neutra, producirá a continuación una imagen del color complementario.**

De la teoría a la práctica

Si ha estudiado las páginas anteriores –y lo que es más importante, si ha hecho suyas algunas de las ideas expuestas– habrá aprendido algo acerca del color y de los tonos, y de su comportamiento. Sin embargo, en la pintura, como en todo lo demás, un abismo separa la teoría de la práctica; un abismo que el siguiente proyecto le ayudará a salvar. Lo que hará en esta ocasión, es escoger de nuevo un grupo de objetos para componer un bodegón y pintar y mezclar colores que describan estos objetos con la mayor fidelidad posible. Las cartas de colores, a pesar de su indudable valor, nunca están directamente relacionadas con lo que vemos. Cuando usted se enfrenta directamente a la realidad, se le presenta una doble tarea: primero, la de identificar cada color en su mente y después, la de hacer las mezclas de pintura que permitan traducir esos colores.

PINTAR UN BODEGÓN

Debemos una explicación al lector de este libro que se pregunte a qué se debe el énfasis puesto en los bodegones –pregunta por otra parte claramente justificada– ahora que van a aparecer temas como el paisaje y la figura humana. Hay una buena razón que lo justifica.

El bodegón es un tema cautivo; no se inquieta ni se mueve como lo hace la figura humana, ni tampoco está sujeto a los cambios de las condiciones de la luz con los que se ha de enfrentar el pintor paisajista. Tiene la ventaja de que sus elementos pueden ser escogidos y dispuestos por uno mismo y, lo que es todavía más importante, ofrece la posibilidad de trabajar tranquilamente y a un ritmo propio sin sufrir ninguna interferencia exterior. La mecánica de pintar, es decir el análisis, la mezcla y la manipulación del color no se puede aprender con facilidad cuando se trabaja con prisas. Por lo tanto, tiene más sentido empezar por pintar bodegones y después, si lo prefiere, aplicar los conocimientos adquiridos para ampliar el espectro temático.

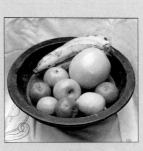

33 ▷

LOS OBJETIVOS DEL PROYECTO
Establecer relaciones de color y de tono

Modelar la forma

Observar los reflejos de luz

Mezclar colores
•
COLORES QUE VA A NECESITAR (véase inferior izquierda)
Óleo o acrílico: blanco, rojo de cadmio, carmesí de alizarina, azul ultramar, amarillo de cadmio, ocre amarillo, verde esmeralda, negro y sombra natural
•
TIEMPO
5-6 horas

EL PROYECTO

Para llevar a cabo este ejercicio no necesitará formar un grupo de objetos demasiado elaborado, porque la idea básica es la de concentrarse en una zona pequeña y analizar los colores que hay en ella. Una manzana y una pera (o una naranja) encima de un plato o de una mesa ya será suficiente. Si el contraste entre el plato y la superficie de la mesa fuera insuficiente, basta con poner una hoja de papel de color debajo del plato. De esta manera, el papel lanzará parte de su color a las frutas, dando mayor variedad cromática al conjunto.

PINTAR CON TONOS

Este proyecto tiene dos fases bien delimitadas: en la primera fase, después de haber escogido una determinada gama de colores, se debe pintar solamente con mezclas de blancos y negros, y, en la segunda fase del proyecto, se deben mezclar los colores para establecer las equivalencias tonales tanto del objeto como del tono que ha recibido. Éste fue el método más común entre los pintores académicos de los siglos XVIII y XIX, que elaboraban sus pinturas a partir de una prepintura tonal, normalmente en tonos marrones, a la que no se añadía el color hasta las últimas fases del proceso.

Antes de empezar a pintar, se puede hacer un dibujo preparatorio a lápiz para delimitar los principales perfiles, pero también se puede empezar a pintar directamente.

Observe bien el motivo e intente verlo en términos de tono y no de color. Comprobará que eso es muy difícil porque sus ojos registran mucho mejor el color –puede ayudarle el entrecerrar los ojos, porque la imagen se hará más difusa, se desdibujarán los colores y podrá ver los tonos más fácilmente. Cuando empiece a pintar debe empezar por los tonos más oscuros, pero evite el negro puro; no hay negros en la naturaleza, ni siquiera las sombras más profundas llegan a ser del todo negras. Empiece por los tonos más oscuros, después pase a los medios y finalmente trabaje los más claros. Seguramente no tendrá que utilizar el blanco puro. Debe prestar mucha atención a la manera en que la luz y las sombras describen la forma de los objetos.

APLICACIÓN DEL COLOR

Si ha acabado la primera fase con éxito, habrá conseguido una representación tridimensional convincente del bodegón. Ahora, decida cuál es el color dominante dentro del conjunto, realice la mejor mezcla posible y dé la primera pincelada a la superficie pictórica. Puede suceder que su primer intento no le parezca correcto: quizás debido al color es más oscuro que el fondo tonal que le corresponde, pero también puede ser que el verde o el amarillo no sean del tipo adecuado, quizás sean demasiado cálidos o demasiado fríos. Si éste fuera el caso, inténtelo otra vez. Será

inevitable que cometa más errores durante el trabajo, pero puesto que esta primera pincelada de color es la clave tonal para el resto de los colores, conviene acertar la mezcla. Una vez esté satisfecho con el color clave, continúe mezclando los colores del resto de la pintura y tenga cuidado de ajustar el color a los valores tonales

subyacentes. Hágase preguntas del tipo ¿es demasiado amarillo, rojo o azul este color? Para encontrar el tono, le puede ayudar el hecho de acercar hasta la tela el pincel cargado de color, porque de este modo comprobará rápidamente si es o no el adecuado. No tema cubrir o repintar lo pintado, y si su paleta se ensucia,

no dude en limpiarla y en renovar los colores.

Mientras trabaje con una paleta de color relativamente reducida, le será imposible obtener equivalencias de color perfectas. Por ejemplo, mediante la mezcla de un solo amarillo y un solo verde de la paleta recomendada, no se pueden obtener todos

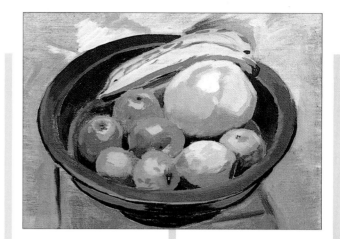

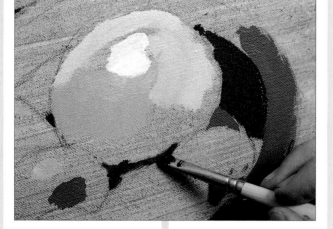

1 ◀ **El artista empieza a pintar el fondo monocromático con mezclas de blanco y negro. Está trabajando sobre un cartón imprimado con *gesso acrílico*, y teñido con una disolución muy clara de pintura. Es más fácil juzgar tanto los tonos como los colores si se empieza por los tonos medios. Esta forma de trabajar le permitirá avanzar hasta los tonos más claros y hacia los más oscuros.**

3 ▲ **La pintura base de tonos, realizada con acrílicos, ya ha sido completada. Para el paso siguiente se ha utilizado pintura al óleo, el medio que prefiere el artista, aunque bien se podría continuar el trabajo con pinturas acrílicas.**

los matices de verde que se encuentran en la naturaleza, aunque se añada a la mezcla el blanco y el negro. Sin embargo, aprenderá mucho más acerca de la mezcla de colores si usa pocos que si emplea la gama completa de una marca. Otra de las cosas que aprenderá de este modo es a distinguir qué colores necesita realmente para conseguir determinados efectos. Añada gradualmente estos colores a su paleta, y no lo haga hasta que haya adquirido cierta soltura en el trabajo de mezclar colores.

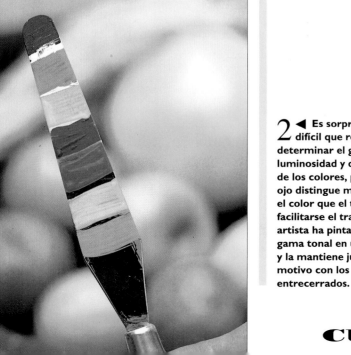

2 ◀ **Es sorprendente lo difícil que resulta determinar el grado de luminosidad y de oscuridad de los colores, porque el ojo distingue mucho mejor el color que el tono. Para facilitarse el trabajo, el artista ha pintado una gama tonal en una espátula y la mantiene junto al motivo con los ojos entrecerrados.**

4 ▲ **Para determinar qué colores son los más adecuados, se aplica el mismo método anterior, pero esta vez con una gama de amarillos.**

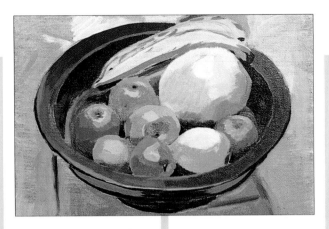

5 ▲ Los colores se mezclan cuidando que cada uno se aproxime al máximo a los tonos de la pintura monocroma.

6 ▼ Puesto que el único amarillo que se ha utilizado era el amarillo de cadmio, el artista ha tenido dificultades para reproducir el color ácido del limón. En el próximo proyecto se ampliará la paleta de color para incluir el amarillo limón.

AUTOCRÍTICA

- ¿Reproducen los colores la forma tridimensional de los objetos?

- ¿Ha utilizado colores más cálidos en las zonas de mayor incidencia luminosa?

- ¿Crean los colores una impresión espacial?

- ¿Ha habido colores que no haya podido obtener por mezcla?

- ¿Ha llegado a descubrir qué colores podría añadir a la gama con la que trabaja?

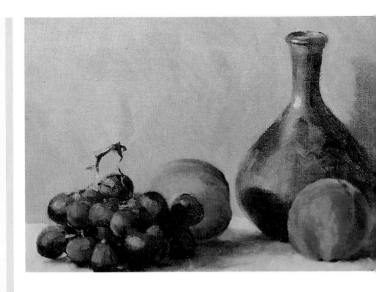

▼ Ronald Jesty
Peras y jengibre
Acuarela
Aquí se puede observar una amplia gama de color y tonos que va desde el amarillo oscuro hasta el marrón verdoso oscuro. Esta pintura demuestra que el tono sirve para algo más que para la simple descripción de las formas; los claroscuros constituyen un elemento muy importante en la composición, y en esta pintura se han usado continuamente. En cierto modo, esta acuarela es algo singular debido al uso que se hace en ella de colores muy oscuros.

▲ Trevor Chamberlain
Frutas y jarrón
Óleo
Los colores de la fruta han sido bellamente plasmados; fíjese en la rica gama de rojos, amarillos y rosas usada en los melocotones, y en la gran variedad de tonos que componen las uvas y el jarrón.

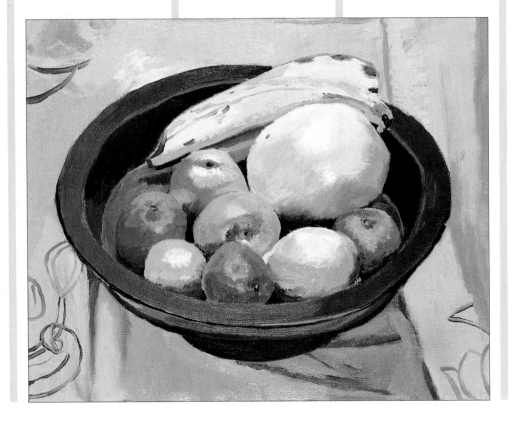

▼ Arthur Easton
Ladrillo, manzana
y claveles marchitos
Óleo
La mayoría de los pintores de bodegones dedican mucho tiempo a la composición del conjunto que van a pintar, aunque casi todos quieren que la disposición de los objetos parezca natural, incluso fortuita. Sin embargo, el objetivo de Easton es hacer evidente la artificialidad –quizás sea una forma de explicar la relación que mantiene la pintura con el mundo real. El uso controlado del color, el tratamiento detallado y el colorido naturalista producen un efecto ciertamente extraño de estar viendo algo insólito.

Es posible que llegue a aficionarse a la pintura de bodegones y lo convierta en la meta de su actividad artística. Algunos artistas nunca abandonan el tema y otros vuelven a retomarlo una y otra vez a lo largo de sus carreras. El artista francés Jean-Baptiste Chardin (1699-1779) convertía humildes objetos de uso doméstico en motivos con una aureola de belleza serena, mientras que Paul Cézanne (1839-1906), a quien se considera el padre del arte moderno, no sólo pintó paisajes y retratos, sino también una enorme cantidad de bodegones de gran belleza que utilizaba como vehículo para desarrollar sus ideas acerca del color y de la estructura interna del cuadro. El italiano Giorgio Morandi (1890-1964) pintó una y otra vez los mismos objetos (normalmente eran botellas y objetos de uso doméstico) dispuestos cada vez de manera diferente, para demostrar que se puede continuar descubriendo en pintura aunque el tema sea el mismo.

proyectos alternativos

Si el proyecto le ha parecido largo y laborioso, puede volver a repetirlo sin pintar previamente la gama tonal de grises; por otro lado, algunas personas se sienten inhibidas al trabajar sobre una elaboración tonal previa. También puede volver a pintar el mismo proyecto, incorporando uno o dos colores adicionales a su paleta, por ejemplo, el amarillo limón además del amarillo de cadmio, y el azul cobalto, para complementar las insuficiencias del azul ultramar. Prácticamente cualquier cosa puede servir de motivo, excepto, claro está, que revista una extrema complejidad.

TEMAS QUE SUGERIMOS
• Una flor en un jarrón
• Una taza y una salsera estampados
• Un grupo de botellas
• La muñeca o cualquier juguete de un niño

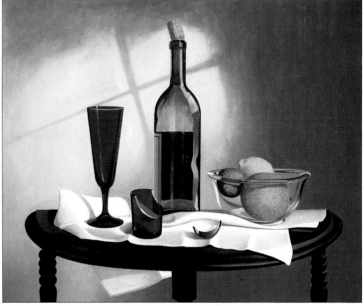

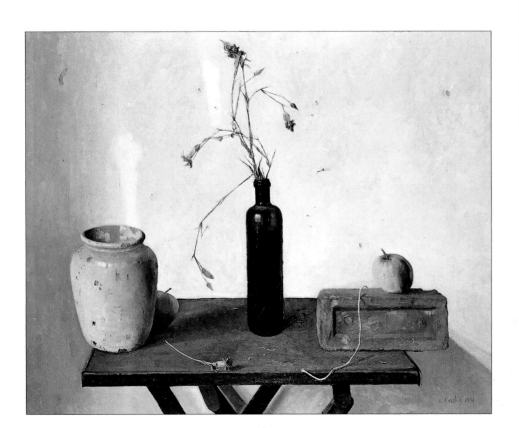

▲ Walter Garver
La mañana después
Óleo
De no ser que se componga un grupo de cosas que resulten atractivas al pintor, pintar un bodegón nunca es demasiado emocionante. En esta obra se hace bien patente que el artista se ha recreado en los colores del cristal y en la textura de las frutas.

información adicional	
24-29	Color y tono
93	La composición de un bodegón
150-157	Pintar con óleo
172-177	Pintar con acuarelas y con gouache

Pintar un autorretrato

En principio, la pintura de un autorretrato puede parecer un proyecto mucho más ambicioso que los sencillos bodegones que habían servido de base para las lecciones anteriores. En cierto modo lo es, pero a pesar de que haya muchas diferencias entre un jarrón, una manzana y una cabeza humana, también hay muchos puntos en común. Observe los dibujos de la página siguiente y podrá comprobar que la cabeza y las facciones se pueden simplificar hasta reducirlos a una serie de cilindros, de cubos y planos, que la harán parecer tan tridimensional como los objetos que pintó en la Lección Tres. No crea que le vamos a pedir que pinte una versión cubista de sí mismo, pero sabemos que el conocimiento de la estructura de una cabeza le ayudará a describir las facciones sin que parezca que hayan sido superpuestas, una impresión bastante común que producen los retratos de artistas con poca experiencia.

Pintar un autorretrato puede llevarle a descubrir cosas de su propia cara que probablemente no había percibido antes. Todos estamos muy familiarizados con la imagen que da de nosotros un espejo, pero ante una fotografía a menudo pensamos que contiene algún error. Lo que olvidamos es que el espejo nos devuelve una imagen invertida, es decir, que en realidad no conocemos nuestra cara tal como es. Puesto que no hay ninguna cara simétrica, las fotografías no registran la misma imagen que el espejo. Hay muchos artistas que ponen sus obras delante de un espejo para observarlas con ojo crítico, porque el espejo devuelve una imagen poco familiar de lo pintado y facilita la crítica.

Otra de las cosas que creemos es que la imagen que da el espejo de nuestra cara tiene las mismas dimensiones que en la realidad, pero esto no es así. Para comprobarlo, puede practicar unas marcas en el espejo que indiquen donde empieza y donde acaba su cara. Se sorprenderá ante el hecho de que su cabeza tiene el doble de tamaño de la imagen que nos proporciona el espejo, todo lo cual demuestra en qué medida nuestra percepción se gobierna por lo que hemos aprendido.

LOS OBJETIVOS DEL PROYECTO
Elaborar una pintura tridimensional

Adquirir más experiencia en la mezcla de colores

Análisis de las formas y figuras

Valoración de las características individuales
•
COLORES QUE VA A NECESITAR
(Véase inferior izquierda)
Óleo o acrílico: rojo de cadmio, carmesí de alizarina, amarillo de cadmio, ocre amarillo, amarillo limón, azul ultramar, azul cobalto, verde esmeralda, sombra natural, blanco y negro
•
TIEMPO
3-4 horas

EL PROYECTO

Escoja una posición cómoda que le permita, si es posible, llevar los ojos de la pintura al espejo, sin mover la cabeza. Cuanto más se mueva, más difícil le será dibujar y pintar el retrato, porque con cada movimiento cambiará ligeramente el punto de vista desde el que se está observando. Conviene que escoja un perfil de tres cuartos de su cabeza (procure que no sea frontal) porque esta posición le permitirá ver más fácilmente la forma y la estructura de la misma. La iluminación también juega un papel muy importante en la percepción de la forma. Conviene que coloque el espejo de manera que la luz ilumine sólo un lado de la cabeza.

PASOS PRELIMINARES

Empiece por hacer un dibujo con carboncillo o con un pincel cargado de pintura muy diluida. Cualquiera de los dos métodos le permitirá introducir gamas tonales desde el principio. No dibuje sus facciones con demasiado detalle, pero concéntrese en la forma de su cabeza. Puesto que la forma de las cabezas de la gente cambia mucho de una persona a otra, decida cuál es la que le corresponde a la suya, si redonda, estrecha y alargada o cuadrada. Ahora ya puede empezar a trabajar. Introduzca las principales zonas de color y no olvide hacerlo en el fondo antes de pasar a pintar los detalles. Durante esta primera fase puede usar la pintura bastante diluida, en agua si pinta con acrílicos, en trementina, si lo hace con óleos. Compruebe cuál es el color dominante en su cara —el color de la cara cambia mucho de una persona a otra, incluso dentro del mismo grupo étnico. Ya se habrá dado cuenta de que el número de colores que se recomiendan para la realización de este proyecto es un poco mayor que el del proyecto anterior; se han añadido a la paleta los colores amarillo limón y azul cobalto, ambos muy útiles para pintar los tonos de la piel. Esperamos que, gracias a esta adición cromática, no se encuentre con ninguna dificultad para mezclar los tonos base de la piel.

EL MODELADO DE LA FORMA

Preste especial atención a los colores y tonos en sombra, porque son éstos los que le ayudarán a hacer parecer la cabeza sólida y real. Pinte estas zonas con colores fríos porque producirán la sensación de que se adentran, y use colores cálidos para las zonas de la cara tocadas por la luz.

Una vez que haya fijado las formas fundamentales, puede empezar con los detalles de los rasgos, pero no se preocupe demasiado por obtener un parecido exacto, porque el principal objetivo de este proyecto es que el retrato parezca convincente y tridimensional. Y si ha observado bien el color y la forma de su cara, estará a medio camino de conseguir un verdadero parecido. A medida que avance su

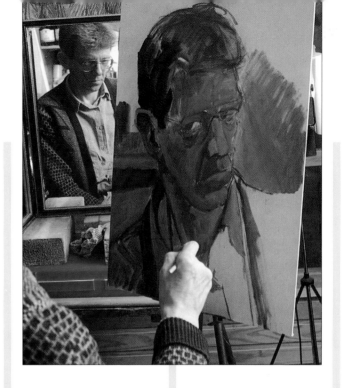

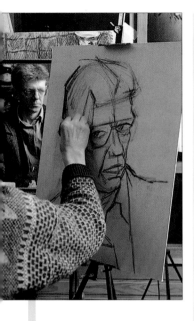

1 ◀ Normalmente, el tamaño de un retrato no excede la dimensión real, porque cuando se hace, la impresión puede ser un tanto inquietante. De todos modos, puesto que en este caso se trata de llevar a cabo un ejercicio de pintura, el artista ha preferido aumentar el tamaño del retrato para pintar con pinceladas amplias. Ha empezado con un dibujo preparatorio en carboncillo.

2 ◀ El artista empieza a introducir las principales formas de la cara con pintura al óleo muy diluida en trementina, poniendo especial atención al color general y a las zonas en sombra.

3 ▶ El artista procura relacionar los tonos de la cara y los del fondo (véase zona de la izquierda), para que la pintura mantenga una unidad de color.

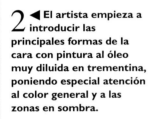

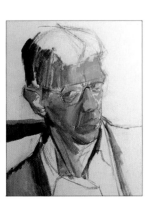

4 ▲ Conviene fijarse muy bien en la inclinación de la cabeza y en cómo se asienta sobre el cuello; de lo contrario parecerá que no está bien asentada encima de los hombros. Ahora se ajusta el trazado de las líneas que describen el tendón del cuello.

5 ▼ Ya se han fijado las formas definitorias, y la cabeza tiene una apariencia sólida y realista. Observe la gran variedad de colores que componen la cara y el cuello, desde amarillos a rojos, pasando por los azules y púrpuras oscuros; la oreja incluso contiene rojo carmesí oscuro.

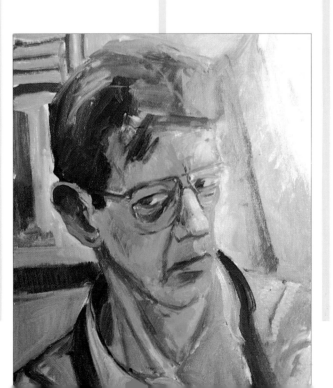

trabajo, empezará a fijarse en las irregularidades y características particulares de su cara y el parecido emergerá de la pintura casi por sí solo. Algo que nunca debe hacer, bajo ninguna circunstancia, es caer en la tentación de utilizar un pincel pequeño para añadir detalles como las cejas y los labios, o para introducir líneas de contorno, porque destruirían la impresión de solidez del conjunto.

LOS TOQUES FINALES

Cuando crea que ha hecho todo lo que ha podido, aléjese un poco del cuadro y pregúntese si debe hacer alguna corrección. A veces ocurre que un pequeño toque de luz en la nariz o en un pómulo dotan de mayor viveza al conjunto; quizás deba oscurecer una sombra o cambiarle el color. No debe seguir pintando sólo porque piense que debe hacerlo, pero si cree que puede mejorar la pintura introduciendo algunas modificaciones, hágalo. Muchos artistas insisten una y otra vez sobre el mismo trabajo, haciendo múltiples reelaboraciones de la obra antes de quedar satisfechos.

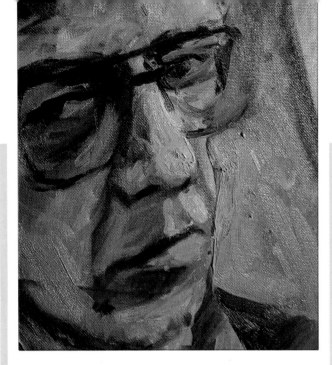

6 ◄ En este detalle y en la pintura acabada (inferior), se puede apreciar que han sido añadidos más detalles a la cara. Se han dado algunos toques de color al cabello y a la cara para relacionarla con el color de la camisa. Toda la obra ha sido pintada con pinceladas amplias y sueltas.

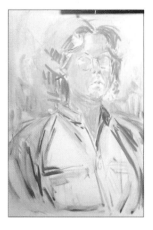

1 ▲ Esta artista se está pintando a tamaño exactamente real. Aunque la imagen que vemos en el espejo sea más pequeña que la real, cuando la pintamos aumentamos su tamaño inconscientemente, es decir, al mirarnos en el espejo corregimos la escala.

2 ▲ Una vez acabado el boceto con pincel y pintura azul muy diluida en trementina, la pintora introduce los colores dominantes con pintura al óleo también muy diluida.

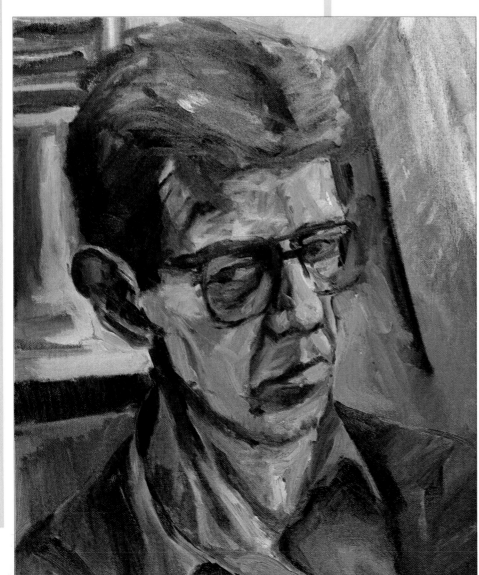

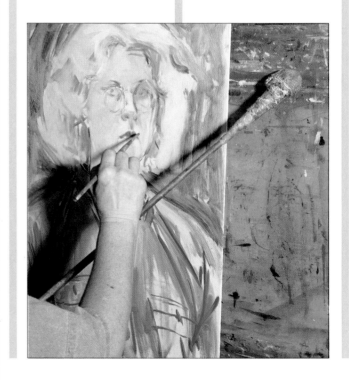

4 ▶ Para pintar el cabello, la pintora utiliza un pincel de lengua de gato porque produce una línea vigorosa. La sombra azul es parecida a la camisa que lleva puesta; también en este caso se repiten los colores de una zona en el resto de la obra para, de este modo, unificar el color general.

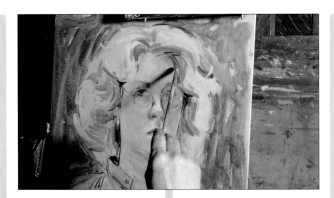

6 ▼ Al pintar retratos de cabeza y medio torso, siempre se corre un cierto riesgo, porque pueden parecer estáticos y rígidos. Para evitar esta sensación, la artista ha dado un tratamiento muy dinámico a los cabellos, reforzado por el movimiento que ha dado al fondo. El estilo de esta obra es muy diferente al del retrato anterior y, sin embargo, se asemejan por el uso de una paleta de color muy limitada y por el vigor de las pinceladas.

AUTOCRÍTICA

● ¿Parece convincente y sólida la cabeza?

● ¿Tienen los colores un aspecto realista?

● ¿Son demasiado agudas las transiciones entre tonos oscuros y tonos claros?

● ¿Son correctas las proporciones de la cara?

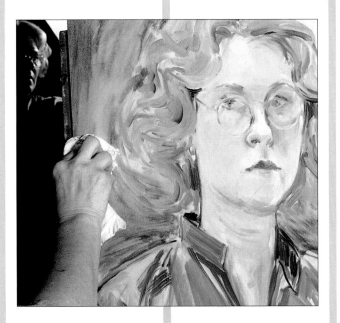

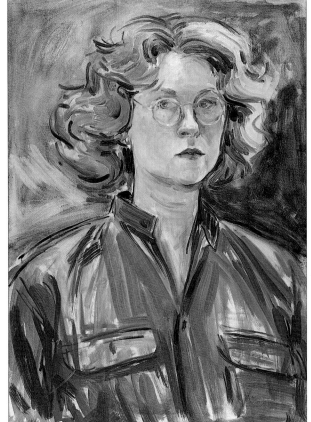

3 ◀ Cuando se trabaja de pie, puede resultar difícil mantener el pulso suficientemente firme para definir los detalles más delicados. En este caso, la artista utiliza un bastón de apoyo. Esta útil herramienta se puede comprar, aunque fabricar una es muy fácil. Sólo se han de atar unos trozos de tela a la punta de una vara de bambú o de avellano.

5 ▲ Se ha utilizado un trapo para frotar la pintura húmeda del fondo. Los fondos son muy importantes en una obra, por muy esquemático que sea el tratamiento, y se han de tener en cuenta durante todo el proceso pictórico. En el cuadro acabado se puede observar el efecto que produce este «frotado» con el trapo (derecha).

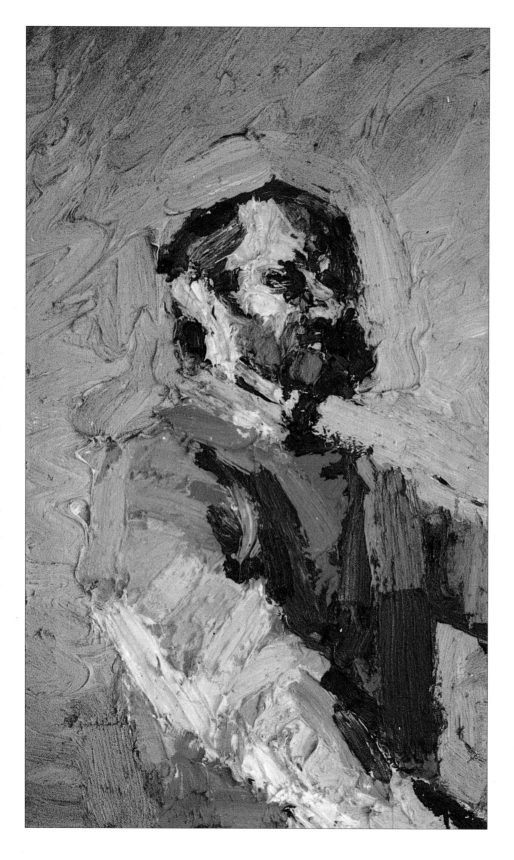

◀ George Rowlett
Autorretrato con jersey naranja
Óleo
Tanto el autorretrato como el bodegón pueden ser vehículos excelentes para experimentar con el color, la composición y la técnica. En esta obra, el artista ha combinado un vigoroso trabajo de pincel y pintura muy gruesa con la elaboración de fuertes contrastes de color, produciendo una pintura muy dramática y dinámica a su vez.

▼ John Lidzey
El artista en su estudio
Acuarela
En esta obra, el artista se ha convertido en el «objeto» central de la composición para estudiar los efectos de la luz en un interior. A pesar de la falta de facciones personales en la figura, se reconoce una persona determinada; la postura característica y la forma global pueden revelar lo mismo que unos rasgos muy detallados.

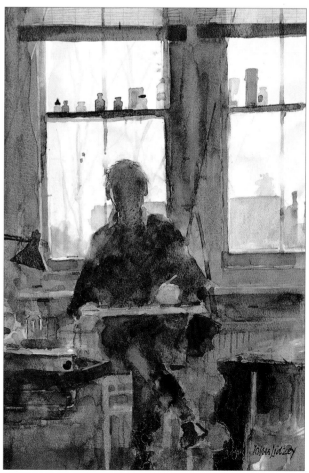

No hay nada que le impida pintar un sinfín de autorretratos. Rembrandt (1606-1669) pintó muchos a lo largo de toda su vida (véase página 98), y lo mismo han hecho gran cantidad de artistas. Por lo tanto, si va a pintar más autorretratos, hágalos un poco diferentes cada vez; ilumine su cabeza desde otra dirección o pinte el fondo en otro color o tono. Puede variar la composición incluyendo la representación del espejo en una o dejando que la cabeza abarque toda la superficie que piensa pintar.

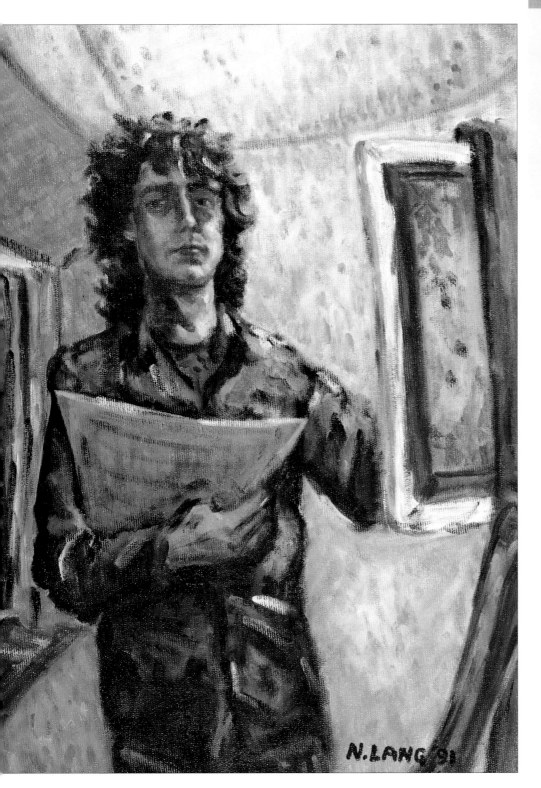

◄ Nick Lang
Autorretrato ante el caballete
Óleo
La incorporación de una parte del caballete y de otros objetos al autorretrato no sólo informa acerca de la profesionalidad del retratado sino que puede enriquecer la composición. En esta obra, el artista ha hecho un uso muy sabio, distorsionando la perspectiva de la habitación para incluir una parte del techo y de la ventana.

► Laura May Morrison
Autorretrato con hermana gemela
Óleo
Las dos caras se han pintado superpuestas con el fin de crear una pintura en la que el diseño juegue un papel importante, lo que no da lugar, de ningún modo, a que las caras sean planas; las formas han sido modeladas con delicadeza en tonos y colores fundidos con mucho cuidado.

información adicional

Las reglas de la perspectiva

La conocida frase «tener una perspectiva de las cosas» se refiere a la capacidad de distinguir aquéllo que es importante de lo que no lo es, y en pintura, el significado de esta frase no es muy diferente. La perspectiva lineal –éste es su nombre completo– se utiliza para saber qué cosas son grandes y cuáles no lo son: es un sistema para establecer la posición que cada objeto ocupa en el espacio. Todo ello se basa en una regla fundamental y aparentemente contradictoria que postula que todas las líneas paralelas convergen en un mismo punto de fuga situado en la línea del horizonte.

Este postulado, claro está, contradice todas las leyes de la geometría, puesto que ésta define las paralelas como líneas que no llegan a encontrarse nunca. Sin embargo, nuestros ojos sí ven que esto sucede, y en realidad, lo que nos interesa aquí, es el universo visual. Resulta curioso que la perspectiva sea un descubrimiento relativamente reciente en el contexto de la historia del arte; sus leyes se formularon en el Renacimiento, un período en el que los artistas se fiaban cada vez más de la evidencia de las observaciones de primera mano.

Si se hace una aproximación superficial a la perspectiva, la impresión que nos puede producir es la de una materia árida y académica que muy poco tiene en común con la expresión de uno mismo. Pero, y aunque sea de manera indirecta, la perspectiva tiene mucho en común con la pintura, porque sólo cuando se conocen sus leyes se puede crear una ilusión convincente del mundo tridimensional y de todo lo que hay en él. A menudo se piensa que la perspectiva sólo puede interesar a pintores especializados en la representación de temas arquitectónicos, pero aun

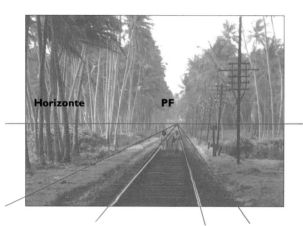

cuando la perspectiva muestra en este campo su aspecto más obvio, su conocimiento es crucial en todas las ramas de la pintura.

EL PUNTO DE FUGA

La regla básica es de fácil comprensión una vez que se ha entendido a qué se refiere la palabra horizonte, que con frecuencia se usa muy a la ligera dentro del contexto de la perspectiva. Su significado es bastante simple aunque muy concreto: el horizonte es el nivel real de sus ojos. Cuando usted se levanta, el horizonte se eleva, y baja cuando se sienta. Todas las líneas paralelas que se proyectan desde donde está situado, por ejemplo, los tejados de las casas o los bordes de una carretera, se encuentran en un punto de fuga sobre la línea que

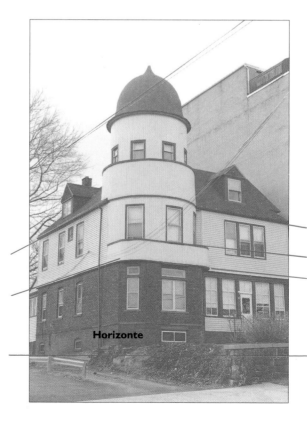

EL HORIZONTE
Si lo que está mirando es un paisaje plano (superior izquierda), el horizonte estará situado más o menos en el centro, así como todas las verticales que se alejan de usted. Cuando su punto de observación es bajo (izquierda), y está mirando algo en escorzo, habrá dos conjuntos de líneas paralelas convergentes que descienden hacia la línea de horizonte. Una línea de horizonte elevada, debido a que se observa desde una ventana en lo alto de un edificio (superior derecha), hará que las líneas paralelas asciendan.

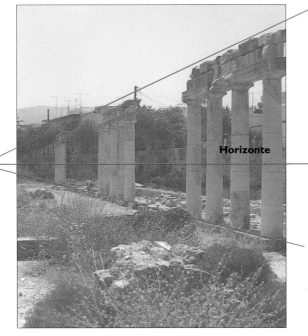

PF

Horizonte

REDUCCIÓN DE LAS DIMENSIONES
◄ **Los espacios entre los objetos se hacen más pequeños a medida que se alejan de su punto de observación.**

línea del horizonte. Este punto de vista recibe el nombre de perspectiva de dos puntos.

REDUCCIÓN DE LAS DIMENSIONES
Cuando las líneas paralelas parecen juntarse cada vez más hasta que convergen, los espacios que hay entre ellas también aparecen cada vez más pequeños. Este fenómeno se puede observar cuando se mira una calle bordeada de casas cuyo tamaño disminuye conforme aumenta la distancia. La puerta y ventana más próximas a usted se verán grandes, mientras que las más distantes se verán cada vez más pequeñas hasta que, finalmente, sólo

se verá una serie de líneas verticales a lo lejos.

La estimación correcta de esta reducción de la dimensión de los objetos es una de las características más importantes de la perspectiva, y es algo que deberá tener en cuenta cuando incluya figuras dentro de una pintura –la figura es el tema de la próxima lección. Las figuras realmente se encogen a medida que se alejan de nosotros; sin embargo, sus

cabezas, siempre que el observador y las figuras estén de pie, estarán a la misma altura que la cabeza del observador.

ELIPSES
Hasta aquí sólo se ha hecho referencia al mundo exterior. Pero la comprensión de las leyes de la perspectiva es igualmente importante para el pintor de bodegones. Si ha realizado los proyectos anteriores, es muy posible

LA CUADRATURA DEL CÍRCULO
◄▼**Cualquier circunferencia se puede encajar dentro de un cuadrado. Si tuviera dificultades para dibujar una elipse, sólo tiene que introducir en ella un cuadrado.**

representa el nivel de sus ojos. Si estuviera mirando hacia abajo desde lo alto de una colina, las líneas se inclinarían hacia arriba porque el horizonte es alto, mientras que si lo que está mirando se encuentra en lo alto de la colina, las líneas se inclinarían hacia abajo, a menudo de un modo sorprendente.

La posición concreta del punto de fuga también viene determinada por su propia posición. Si está sentado en el centro de una calle con hileras de edificios a ambos lados, el punto de fuga estará situado justo enfrente de usted. Si después se desplaza a un lado de la calle para verla desde uno de los lados, el punto de fuga continuará estando delante de usted, pero dejará de estar en el centro del cuadro. Estos ejemplos presuponen que usted está viendo un plano de los edificios y que los planos que forman ángulo recto con éste convergen en el punto de fuga.

Esto es lo que se llama la perspectiva de un solo punto. Algunas veces, sin embargo, estará mirando las cosas situado enfrente de una esquina, con dos planos que se alejan de usted, en cuyo caso habrá dos puntos de fuga sobre la misma

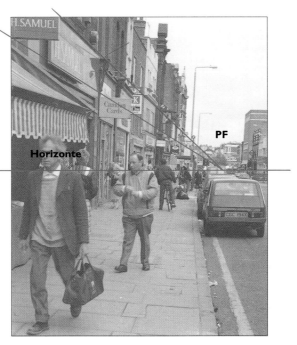

H.SAMUEL

Horizonte

PF

GENTE
◄ **Aun teniendo en cuenta las diferencias de estatura, las cabezas de los personajes que aparezcan en la composición estarán siempre a la misma altura que la suya propia, pero los pies estarán a una altura mayor a medida que se alejen de su punto de observación.**

▲ **Fíjese cómo en una forma cilíndrica como la de un vaso, las elipses se hacen más planas en la parte superior. Si eleva el borde superior de un vaso a la altura de sus ojos, no verá ninguna elipse.**

que se haya encontrado con dificultades para representar correctamente los lados de una mesa, y seguramente habrá tenido problemas en lo que se refiere al trazado de platos y boles y al de los bordes inferiores y superiores de botellas.

El trazado correcto de las elipses, circunferencias vistas en perspectiva, es muy difícil, porque parece que no respondan a ninguna norma lógica. La verdad es

que sí lo hacen, y hay una manera muy fácil de resolver el problema que plantean, ya que toda circunferencia encaja dentro de un cuadrado y sus lados convergen en un punto de fuga. Usted mismo puede comprobar este fenómeno: dibuje una trama cuadriculada en un papel y póngalo encima de una mesa; después coloque recortes circulares u otros objetos similares dentro de los cuadrados, algunos más cerca de usted y otros más alejados. Comprobará que la curva frontal de una elipse es más redonda que la curva posterior.

LA PERSPECTIVA EN EL PAISAJE

En los paisajes, a diferencia de lo que ocurre en las escenas urbanas, no suele haber líneas paralelas perfectamente reconocibles, lo que hace que sea mucho más difícil reconocer en ellos la perspectiva que, sin embargo, sí poseen. Una avenida de árboles se hace

más estrecha y apretada a medida que se aleja del punto de observación, un camino sinuoso o un río también se estrechan a medida que se alejan del mismo y los surcos convergentes de un campo arado no sólo dan la impresión de lejanía, sino que también aportan un elemento de realce al paisaje.

Otro recurso para crear espacio cuando se pintan paisajes es la utilización de la perspectiva aérea. Cuando los colores están muy alejados, pierden intensidad y tienden ligeramente al azul, e incluso palidecen; los contrastes entre un tono y otro se hacen menos perceptibles cuanto mayor sea la distancia. Este fenómeno se debe al polvo y a la humedad atmosférica, que hacen que la luz se difumine e influyen en nuestra percepción de los colores. Se puede crear una sensación de espacio explotando este fenómeno. Pinte todo lo que se encuentre en la lejanía exagerando el tono azulado y difuminando la imagen.

LA PRÁCTICA DE LA PERSPECTIVA

Cuando pinte una escena urbana o un conjunto de libros sobre una mesa, con los ángulos dispuestos al azar, obtendrá normalmente una perspectiva con varios puntos de fuga. Algunos de estos puntos de fuga caerán fuera de la superficie de la tela y no podrá situarlos en el dibujo previo.

ELEMENTOS LINEALES

◄ En este óleo de Brian Bennett (**Campo de trigo quemado**), las curvas convergentes dan profundidad al paisaje.

PUNTO DE VISTA

◀ Las fotografías de la página anterior muestran los cambios de perspectiva producidos cuando varía el punto de observación. De las dos primeras, la que está en primer lugar ha sido tomada de pie y la que está en segundo, en posición sedente. Las otras dos fueron tomadas desde un punto de vista elevado, pero en la segunda, la cámara se ha movido ligeramente hacia la derecha.

LA VERIFICACIÓN DE LOS ÁNGULOS

▼ Los ángulos se pueden verificar levantando un lápiz o una regla y alineándolos con cualquier cosa que esté dibujando.

Sin embargo, puede trazar una línea del horizonte y, con la ayuda de un pincel o lápiz elevado hasta la altura de los ojos, deberá medir los ángulos ascendentes o descendentes de las líneas de fuga. Conviene utilizar siempre algún sistema de medida y de control, y no debe avergonzarse por recurrir a este tipo de trucos, porque la mayoría de los artistas lo hacen. Procure no moverse cuando tome las medidas, porque un trazado correcto de la perspectiva sólo es posible si el observador no varía su punto de observación. Si altera su posición, aunque sea sólo un poco, la perspectiva cambiará. También debe asegurarse de que la línea del horizonte que

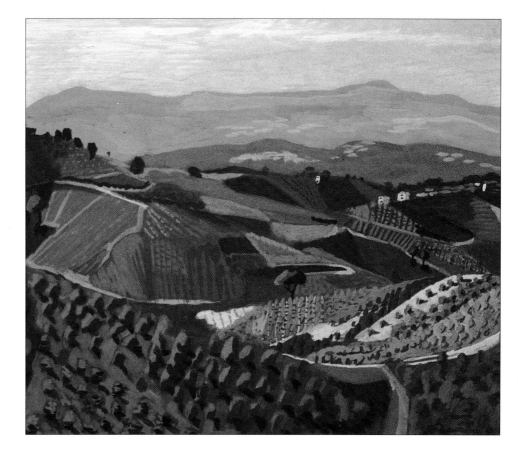

ha trazado es realmente horizontal.

Para ello puede usar como referencia las verticales que se forman en las esquinas de los edificios.

También para los paisajes se recomienda tomar medidas, porque es importante que las zanjas, los prados y los cursos de agua, y los ángulos donde éstos convergen, estén correctamente situados. Cuando pinte un paisaje plano, un lago o una vista parcial del mar, se sorprenderá del poco espacio pictórico que ocupa algo que suponía grande. El cálculo correcto de la extensión que deberán ocupar estas superficies vistas en perspectiva es vital, si lo que se pretende es crear una sensación de espacio que convenza. Si en

el paisaje se van a incluir figuras humanas, hay que tener mucho cuidado al calcular su escala en relación con el mismo, sobre todo cuando no hay ningún elemento que pueda servir de referencia. Si pudiera visualizar una figura en el primer plano del paisaje, trazando líneas convergentes desde los pies y la cabeza hasta el horizonte, obtendría una clara referencia del tamaño que deben tener las figuras más alejadas.

LA VERIFICACIÓN DE TAMAÑOS

▲ El artista Jeremy Galton empezó por hacer un dibujo muy detallado, usando una regla para determinar los tamaños relativos de los campos y las colinas. El cálculo correcto de la escala es muy importante en una pintura de paisaje, para conseguir plasmar una sensación de profundidad.

información adicional	
44-47	Interior/exterior
52-55	Trabajar a partir de dibujos
150-157	Pintar con óleo
172-177	Pintar con acuarelas y con gouache

Interior/exterior

Hasta ahora, tanto las lecciones como los proyectos se habían centrado en la observación y la pintura de objetos situados a muy poca distancia. Ha aprendido algo acerca de los colores y de la perspectiva, por lo tanto debe estar preparado para aprender a mirar en la lejanía y para pintar la panorámica que se nos ofrece a través de una ventana o de una puerta abierta. Hacerlo le va a permitir pasar del mundo de los interiores al mundo del exterior, en el curso de una sola pintura. Éste es un asunto que ha seducido a muchos artistas; no sólo es un desafío, sino que es una nueva forma de introducir un elemento de contraste. Y esto ha sido siempre importante en la pintura, tanto si el contraste de color, de forma o de tono adquiere protagonismo por sí mismo como si pasa a formar parte del propio tema.

El desafío que supone incorporar un contraste entre interior y exterior implica un proceso en el que se distinguen tres fases. Primero, se debe descubrir el modo de ver las diferencias existentes entre los dos tipos de espacio (el interior cerrado y el espacio más abierto o distante del paisaje campestre o urbano del exterior). En segundo lugar, se deberá calcular muy bien la escala relativa de los objetos cercanos y de los que se encuentran a una mayor distancia, para que se produzca una sensación de espacio. Y en tercer lugar, se deberá vincular el interior con el exterior para unificar la pintura.

ESPACIO Y ESCALA

Hacer una valoración correcta de la escala es muy difícil, y el problema reside, de nuevo, en que existe una contradicción entre lo que sabemos y lo que realmente vemos. Usted puede ver que el bastidor de una ventana es bastante estrecho comparado con la pared que lo rodea, por lo tanto, deduce que el bastidor también es muy pequeño comparado con el edificio o con cualquier otra cosa que haya en el exterior. En realidad, no obstante, puesto que el bastidor está mucho más cerca de usted, es mucho más ancho que el edificio. Daremos otro ejemplo: cuando mira por una ventana, puede ver un buen número de cosas (casas, los jardines de las casas o parte del paisaje que las rodea) que cabe

47 ▷

LOS OBJETIVOS DEL PROYECTO
Crear espacio

Calcular los tamaños relativos de las cosas

Hacer uso de la perspectiva

Lograr una unidad visual
•
COLORES QUE VA A NECESITAR
(Véase inferior izquierda)
Óleo o acrílico: rojo de cadmio, carmesí de alizarina, amarillo de cadmio, ocre amarillo, amarillo limón, azul ultramar, azul cobalto, verde esmeralda, sombra natural, negro y blanco.
•
TIEMPO
5-6 horas

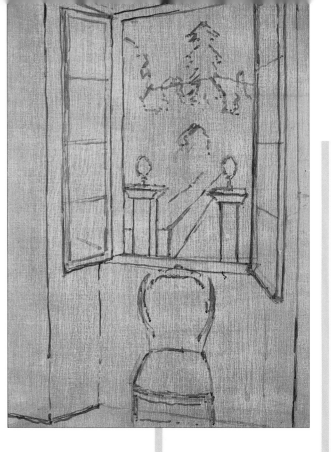

1 ▲ Este artista trabaja con pinturas al óleo, y siempre empieza a pintar haciendo un dibujo detallado con pincel. El dibujo preparatorio es, en este caso, muy importante, puesto que el tema contiene dos perspectivas diferentes. El artista está pintando desde una ventana alta, y tiene que estar cerca de la misma para pintar aquello que llena su espacio; por otro lado, ya que ante la ventana ha puesto una silla, tiene que mantenerse a su vez alejado de aquélla para poder pintar el mueble. Pintar interiores y vistas a través de una ventana nos exige, con frecuencia, hacer algunas trampas. Lo importante es la pintura; la fidelidad con la que se reproduce el modelo es una cuestión de segundo orden.

EL PROYECTO

Escoja una posición desde la cual pueda ver una parte de la habitación y pueda captar una panorámica a través de la puerta o ventana. Si escoge una ventana, no la use como marco. Es mejor que incluso una parte de la pared de ambos lados y alguna pieza de mobiliario que esté cerca de la ventana (una mesa o una silla) formen parte de la composición. Antes de empezar a pintar es conveniente plantearse la manera en que el tema pueda encajar mejor dentro de un formato rectangular. Si lo que ha escogido es una puerta, piense que el formato vertical no es precisamente el más adecuado para este tipo de composición; un formato horizontal puede funcionar mucho mejor.

Si el tema es complicado e incluye el cálculo de escala y de

perspectiva, conviene hacer un dibujo preparatorio. Se puede utilizar el carboncillo, pero el lápiz le será más útil puesto que lo puede usar como instrumento de medida para calcular los escorzos y los ángulos de la perspectiva, tal y como ha sido descrito en las páginas anteriores. Tómese el tiempo que sea necesario para hacer el dibujo con el fin de evitar correcciones cuando esté pintando, y ponga especial atención en dibujar correctamente las intersecciones que forman los ángulos y las líneas verticales.

Cuando empiece a pintar, debe abandonar cualquier idea preconcebida y observar muy detenidamente el modelo. Descubrirá algunos efectos sorprendentes. Debido a que la luminosidad del interior es casi siempre más débil que en el exterior, un marco de ventana blanco a contraluz casi nunca será blanco. Tendrá un tono oscuro y contendrá algunas notas de color –posiblemente un azulado o un tono verdoso, que dependerá de lo que se refleje en el bastidor. Podría ser, incluso, que la ventana fuera la parte más oscura del cuadro, y que el alféizar de la misma, por ser la parte que está más expuesta a la luz del exterior, fuera la zona más clara.

Empiece por pintar estas dos zonas completamente opuestas, porque le darán la clave para los tonos medios; tan pronto le sea posible, cubra la superficie entera del cuadro –no se pueden

decidir las áreas de color y de tono cuando todavía queda lienzo blanco por cubrir. Intente aplicar el color lo mejor que sepa; intente hacerle describir espacios, luces y sombras. De vez en cuando conviene interrumpir el trabajo para mirar el proceso de la obra desde unos metros de distancia. Decida qué calidades va a destacar mediante la exageración del color y cuáles va a apagar para llevarlas a un segundo término. A menudo, cuando parece que una zona del cuadro no funciona, hay que retocar otra para mejorar el aspecto de la primera, es decir, conviene trabajar sin dejar de ver el cuadro como una unidad orgánica. Si en algún momento no está satisfecho de los resultados obtenidos,

2 ▶ Los colores del interior de la habitación han de tener relación con los colores del exterior; por este motivo conviene pintar las dos zonas simultáneamente, repartiendo manchas de color por todo el lienzo.

pero tampoco sabe cómo continuar, deje el cuadro y estúdielo en cualquier otra ocasión. Cuando hayan pasado unos días, será capaz de ver tanto los defectos como las virtudes del cuadro, que no supo ver cuando estaba concentrado en pintarlo.

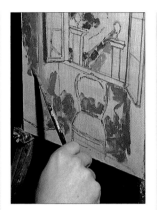

4 ▼ Se añaden ahora unos puntos de luz a la copa del árbol. Debe procurar no iluminar demasiado los colores del paisaje, porque los haría avanzar hacia el primer plano del cuadro, destruyendo así la sensación de espacio.

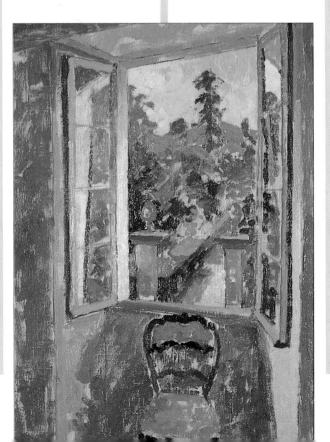

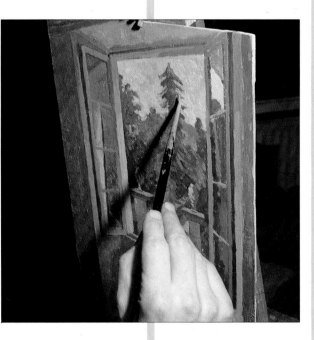

3 ◀ Puesto que el jardín está muy inundado de luz, los contrastes de color y de tono en el exterior son casi tan fuertes como los que se producen dentro de la habitación. No obstante, con los tonos casi blancos y con el gris oscuro del bastidor de la ventana hay suficiente para crear una separación óptica de las dos áreas de la pintura.

5 ▼ **En el cuadro acabado se puede apreciar que el marrón rojizo y el gris azulado de las paredes actúan como un marco exterior, y que la ventana actúa de a modo de marco interior de la vista del jardín. Además, este recurso de composición incrementa la sensación de espacio.**

AUTOCRÍTICA

• ¿Se expresan en la pintura los diferentes tipos de espacio?

• ¿Ha logrado ajustar la escala de los objetos?

• ¿Es correcta la perspectiva?

• ¿Queda unificada la pintura con el color que ha escogido?

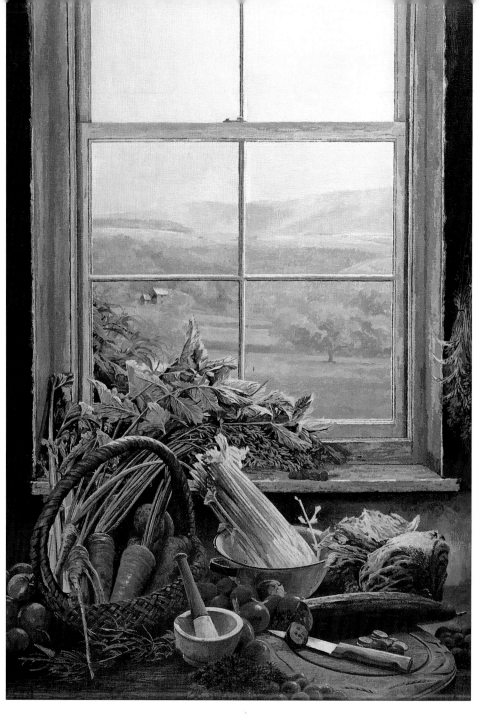

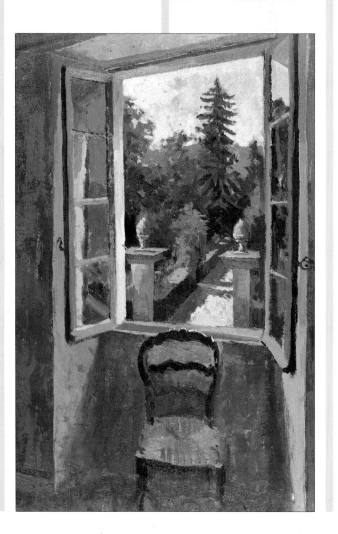

▲ Peter Jones
Cocina entre las colinas
Acuarela
En esta obra, muy elaborada y extremadamente organizada, el artista ha dominado el color y los tonos con una maestría consumada. A pesar de que los verdes de las verduras son muy parecidos a los del paisaje que les sirve de fondo, la gama de tonos de aquél es muy pequeña comparada con el primer término –pero aun así, resulta muy convincente.

perfectamente dentro de los límites de la ventana, pero cuando estas cosas se empiezan a pintar, no suelen caber dentro de aquélla. Esto ocurre porque usted les aumenta el tamaño de manera inconsciente. Cuando esto sucede, hay que llegar a una solución de compromiso, es decir, o se mantiene la dimensión equivocada y se opta por ver menos de lo que en realidad se ve, o se amplía el tamaño de la ventana para que se ajuste al fondo sobredimensionado.

COLOR Y TONO

Como ya habíamos explicado con anterioridad, una de las maneras de crear espacio es el uso de colores cálidos en el primer término del cuadro y de colores fríos en los planos más alejados. Esta norma es válida en la teoría, pero no siempre resulta muy útil en la práctica, porque no se inventan los colores del cuadro, sino que la mayoría de las veces se traduce lo que se está viendo en la realidad.

Un edificio de ladrillo rojo podría ser un elemento importante en el fondo de su cuadro, y para que ocupe su posición correcta deberá enfriar el color del edificio, aunque se trate de un color muy cálido. No olvide que los colores de los planos posteriores no sólo se enfrían, sino que también se vuelven más claros de tono. Debe saber que un grupo de árboles o unas rejas en el exterior son muy oscuros cuando los está viendo de cerca, pero comparados con objetos tan oscuros como éstos que se encuentran dentro de la habitación, su color empalidece considerablemente.

ESTABLECER RELACIONES VISUALES

Éste es un tópico de suma importancia en cualquier pintura, tanto si el tema es la figura, el paisaje, el bodegón como si lo es una panorámica a través de una ventana. En este caso, sin embargo, el establecimiento de relaciones visuales tiene una importancia especial, porque cuando pinta un cuadro compuesto por dos partes diferentes –un interior y un paisaje, por ejemplo–, debe encontrar la manera de vincular las dos en términos pictóricos. Una forma de establecer este vínculo consiste en crear relaciones mediante el color. Si el tono dominante del paisaje exterior es el verde, intente establecer un vínculo incluyendo el color verde en el interior, quizás en alguna sombra, o en el blanco del alféizar de la ventana. Si el exterior está expuesto al sol, deje que algunas manchas de luz clara penetren hasta el interior de la habitación.

Usted no está obligado a pintar interiores domésticos para estudiar la combinación de un interior con un exterior. Puede pintar la vista de un jardín desde el interior de un invernadero. También las vistas que se ofrecen desde cualquier edificio pueden ser un bello tema para la pintura.

▼ Ian Simpson
Paisaje visto desde una casa sueca
Acrílico
Es posible que crea que los fuertes contrastes tonales pintados en el bastidor de una ventana sean suficientes para hacer retroceder el paisaje del exterior hacia el fondo. Pero en este caso, el artista ha reforzado la impresión de separación entre el interior y el exterior incluyendo una maceta en el extremo inferior izquierdo del cuadro. Las hojas oscuras y flores rojas brillantes de esta planta también equilibran los tonos oscuros en la parte superior de la ventana.

▶ David Carr
Ventana en la Toscana
Gouache
Con una gama reducida de color, repetida en el paisaje, en el cielo, en las paredes y en la ventana, el artista ha creado una pintura muy armónica, enriquecida por la estructura de barrotes de la ventana y las pinceladas gruesas y vigorosas.

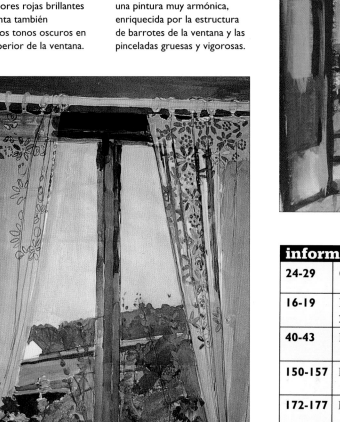

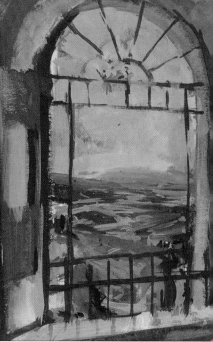

TEMAS QUE SUGERIMOS
- Mirar desde la puerta o la ventana de un estudio.
- La vista desde el interior de una iglesia, a través de la puerta principal.
- Una panorámica de la ciudad desde una ventana alta.

información adicional

Introducción a la acuarela

La razón por la que no se había incluido la acuarela en los primeros proyectos de este libro se debe a que la mayoría de ellos consistían en desarrollos basados en la experimentación, corrección y sobrepintado de los errores. La acuarela no es el medio más adecuado para este tipo de ejercicios, pero, cuando haya adquirido más seguridad y una mayor experiencia, podrá probar también este medio. Los proyectos del final del libro se pueden ejecutar con el medio que usted prefiera, es decir, que podrían servir de punto de partida para usar diferentes pinturas, o quizás el pastel.

A pesar de que las acuarelas son un medio muy popular entre los aficionados a la pintura y de que cada vez son más aceptadas por los profesionales, tienen fama de ser de difícil dominio. Lo cierto es que, debido a que no se pueden hacer grandes correcciones ni alteraciones, pintar con acuarelas exige un mayor grado de planificación previa que cuando se trabaja con pinturas opacas. Sin embargo, éste es un medio que da grandes satisfacciones a quien lo utiliza, incluso cuando todavía no se ha adquirido un gran dominio de la técnica.

Uno de los mayores atractivos de la acuarela es que su comportamiento nunca es del todo predecible, y puesto que nunca sabemos qué va a pasar exactamente, este medio contiene un elemento de riesgo que hace más inquietante el proceso pictórico. Puede encontrarse, por ejemplo, ante dos colores que, al fundirse, creen un efecto inesperado. Quizás usted no lo había planeado y decida continuar a pesar de esta eventualidad, pero también es posible que le guste el efecto que se ha producido y decida repetirlo en otras partes de la pintura.

LAS ACUARELAS Y EL GOUACHE

Básicamente hay dos tipos de pinturas al agua, la acuarela, por un lado, cuya característica más distintiva es la transparencia de sus colores, y el gouache, por el otro, que se distingue por su opacidad. Ambos medios se aglutinan con goma arábiga, pero el gouache contiene una carga de yeso que le da cuerpo, y la acuarela contiene glicerina para mantenerla húmeda y para hacerla más fluida. El gouache también se puede utilizar muy diluido, en cuyo caso su comportamiento es muy parecido al de las acuarelas, aunque nunca llegue a tener la transparencia que caracteriza a éstas. En la actualidad, muchos artistas mezclan ambos medios para crear contrastes de gran efecto entre áreas de color denso y áreas de color transparente. Sin embargo, esto es considerado una herejía para los puristas de la acuarela, los cuales mantienen que cualquier adición de «pintura con cuerpo» (otro término para designar las pinturas opacas solubles en agua) destruye la pureza de la pintura y desvirtúa los colores de la acuarela. Hay un poco de verdad en esta afirmación, porque la técnica clásica de la acuarela se apoya en la luz que reciben los colores transparentes de la acuarela gracias al reflejo del papel blanco sobre el que se pinta.

◄ **Las acuarelas permiten alterar un color mediante la superposición de otro, porque el primero siempre se transparenta (superior). El gouache, sobre todo cuando se usa muy denso, tiene un considerable poder de cubrimiento.**

TRABAJAR HÚMEDO SOBRE SECO

La técnica clásica de pintura con acuarelas

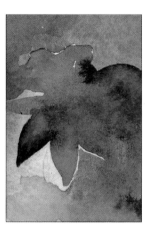

LA CALIDAD DE LOS PERFILES

La introducción de un nuevo color dentro y encima de una aguada todavía húmeda produce fundidos muy suaves (superior izquierda). Si se introducen nuevas aguadas de color sobre pintura seca se producen zonas de color muy perfiladas (inferior), una característica muy atractiva de la acuarela. A menudo se combinan ambos métodos (superior derecha). Para introducir detalles se suele pintar húmedo sobre seco con un pincel fino (inferior derecha).

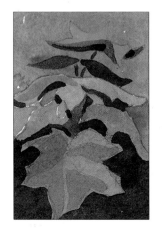
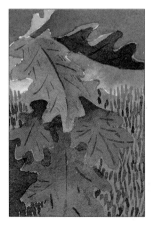

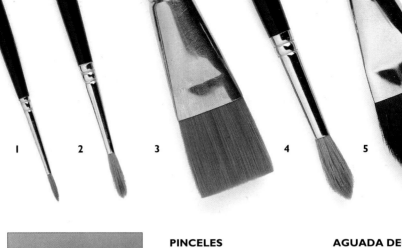

también recibe el nombre de «húmedo sobre seco», debido a que cada nueva aguada de color se aplica sobre la capa anterior de pintura cuando ésta ya se ha secado. Las pinturas de acuarela pura, a diferencia del óleo y del acrílico, se elaboran empezando por los tonos más claros y acabando por los más oscuros.

Los colores más fuertes y profundos se consiguen por superposición de sucesivas capas de color, mientras que las luces se obtienen por «reserva» del papel blanco.

La técnica clásica de la acuarela se basa en la aguada, que consiste en aplicar un color aguado sobre toda la superficie pictórica o en una parte de la misma. Aplicar la primera aguada de color supone tomar una importante decisión, porque primero hay que decidir dónde estarán las luces, si las hay, para reservarlas cuando se pinte esta primera aguada, y en segundo lugar hay que decidir el color y el tono de la misma. Si, por poner un ejemplo, el color aplicado para pintar un cielo ha salido demasiado claro, se puede oscurecer mediante aguadas sucesivas, aunque no es muy recomendable superponer demasiadas capas de color. Se corre el riesgo de ensuciar los colores y de hacerles perder su transparencia. Por lo tanto, procure siempre preparar la primera aguada de modo que sea lo más parecida posible al color que desea.

Deje que se seque la primera aplicación de color antes de seguir pintando, tanto si va a pintar encima como si lo quiere hacer en una zona adyacente. Cuando haya superpuesto diferentes aguadas, descubrirá que hay una serie de perfiles muy duros allí donde se superponen dos colores. No se asuste por ello, porque estos perfiles constituyen una de las características de la acuarela, y se pueden utilizar deliberadamente para añadir estructura y un mayor grado de definición a la misma.

PRACTICAR CON ACUARELAS

Aquéllos que nunca hayan probado la acuarela, pueden empezar intentando extender aguadas de color muy planas, sin fundidos ni diferencias visibles de color. Después pasarán a hacer un degradado de color, aclarando el tono desde un extremo inferior o superior oscuro hacia el opuesto claro (normalmente, los degradados de color se usan para pintar cielos). A pesar de que, probablemente, nunca pinte degradados tan homogéneos, practicarlo le ayudará a conocer el comportamiento de este medio pictórico. La mejor manera de obtener buenos resultados es trabajar sobre papel convenientemente tensado. Después se humedece toda la superficie con una esponja o un pincel y se inclina ligeramente la base sobre la cual se ha pegado el papel para que cada línea de pintura se funda con la anterior, tal como se muestra en las ilustraciones.

TRABAJAR HÚMEDO SOBRE HÚMEDO

El método de trabajo llamado «húmedo sobre seco» no es, de ninguna manera, el único método de trabajo en la técnica de la acuarela. La técnica llamada «húmedo sobre húmedo», consistente en mezclar los

50 ▷

AGUADA PLANA

1 ▲ Pinte una banda de color en la parte superior del papel; inmediatamente después, vuelva a cargar el pincel y pinte otra línea debajo. Continúe este proceso hasta que llegue a cubrir todo el papel.

2 ▲ Las aguadas se han de pintar con rapidez y sin interrupciones. Conviene, por lo tanto, preparar una cantidad suficiente de pintura.

PINCELES

▲ Los pinceles para acuarela de mejor calidad y más caros son los pinceles de marta, sin embargo, en la actualidad se fabrican pinceles de marta sintética y de una mezcla de marta sintética y marta auténtica, que dan muy buen resultado cuando se empieza a pintar.

No es necesario comprar muchos pinceles. Uno grande y con la punta cuadrada (3) es bastante útil, aunque no estrictamente necesario, para hacer aguadas. Lo que sí va a necesitar son tres pinceles redondos (1, 2, 4), de diferentes medidas, para los trabajos de detalle. Los pinceles de pelo de marta (5) son los más adecuados para hacer aguadas y son muy agradables al uso, aunque su precio es muy elevado y no tienen por qué formar parte del equipo de un principiante.

El tipo de pinceles que necesitará para trabajar con gouache depende de la técnica de trabajo que quiera emplear. Pueden usarse pinceles suaves para acuarela o pinceles de cerda –también puede usarlos combinados.

AGUADA DEGRADADA

▼ El modo más corriente de pintar un degradado es empezar aplicando una banda de color saturado en la parte superior del papel y pintar las bandas de color siguientes cada vez más diluidas con agua. Para pintar un cielo crepuscular, el artista ha invertido el papel y empieza a pintar con una solución muy diluida del color, cuya mezcla irá saturando gradualmente. Puede probar los dos métodos para decidir cuál de ellos le gusta más.

**Papel prensado
en caliente (suave)**

**Papel prensado
en frío (semirrugoso)**

Papel áspero

colores en el momento de su aplicación sobre el papel, constituye una maravillosa forma de crear efectos atmosféricos y es una de las más utilizadas por los pintores paisajistas.

La idea consiste en introducir colores dentro de aguadas que no se han dejado secar, de manera que

GOUACHE

▲ Estas muestras enseñan que, a pesar de que el gouache se considere técnicamente opaco, en la práctica no cubre completamente el color que hay debajo, a no ser que se aplique muy denso y seco. Por otro lado, no conviene superponer demasiadas capas de gouache porque el color no tardará en ensuciarse.

los colores se fundan sin que aparezcan los perfiles tan característicos de la técnica «húmedo sobre seco».

Los efectos que se consiguen dependen del grado de humedad del papel y del ángulo de inclinación del mismo; por lo tanto, tendrá que llevar a cabo sus propios experimentos. Los artistas que se han especializado en esta técnica aprenden a controlar el flujo de la pintura inclinando el papel en diferentes direcciones e impidiendo que ésta caiga en ciertas zonas con la ayuda de esponjas o de bolas de algodón.

Una pintura en la que se haya empleado sólo la técnica de «húmedo sobre húmedo» presentará un aspecto algodonoso y muy indefinido. Normalmente, cuando la obra se acerca a su final, se añaden algunos detalles perfilados una vez que las principales zonas de color se hayan secado. También se pueden combinar los dos métodos de trabajo durante el proceso. De este modo se obtendrán bellos contrastes de zonas muy difusas y zonas de color muy perfiladas.

GOUACHE

Dado que el gouache es un tipo de pintura opaco, en teoría admite que se trabaje empezando por los tonos oscuros para ir llegando a los más claros; sin embargo, en

la práctica suele haber algunos problemas.

En primer lugar porque el gouache no es tan opaco como el óleo, y los colores claros no cubren totalmente a los oscuros; y en segundo lugar, porque la capa de color que queda debajo de la capa superpuesta se vuelve a disolver debido a la humedad del segundo color, produciéndose una mezcla de colores sobre el papel. Este inconveniente se puede salvar si se aplica la pintura muy gruesa y bastante seca, pero le recomendamos el uso del método «oscuro sobre claro», al menos hasta que haya adquirido una mayor habilidad técnica. Trabaje primero con colores muy diluidos y aplique los más densos a medida que avance el trabajo, es decir, como si trabajara con óleos.

PAPEL

Hay toda una gama de papeles para acuarela que, aunque varíen mucho en cuanto a su peso, sólo presentan tres tipos diferentes de superficie: prensados en caliente, prensados en frío y ásperos (no prensados).

El primer tipo, aunque muy adecuado para los trabajos a plumilla y color, no da buen resultado cuando lo que se pretende es pintar una acuarela por superposición de varias capas de color; es un papel con una superficie demasiado suave.

TENSAR EL PAPEL

1 ▲ A no ser que su papel sea muy grueso o que lo haya comprado previamente montado, tan pronto como lo humedezca con pintura se ondulará. Humedézcalo un poco por ambos lados antes de montarlo encima de un cartón.

2 ▲ Corte tiras de cinta adhesiva de papel, humedezca el lado de la cinta engomada y péguelo alrededor del papel, empezando por los dos lados más largos. No use nunca cinta adhesiva transparente ni cinta para reservas.

3 ▲ Alise bien la cinta con la palma de su mano. Ésta debe cubrir por lo menos 1,3 cm del papel.

4 ▲ Clave chinchetas en cada esquina del cartón para evitar que la tira de papel adhesivo se despegue cuando se haya secado.

la paleta del principiante

El papel prensado en frío –cuya superficie es semirrugosa– es el más popular de los tres citados, y se adapta perfectamente tanto para trabajar con aguadas sucesivas como para pintar los detalles más delicados. El papel del tipo «áspero» posee una textura muy acentuada, por lo que su utilización resulta mucho más difícil. En estos papeles, la pintura se escurre hacia los huecos de la superficie, mientras que el relieve positivo no queda cubierto. El resultado es una pintura de aspecto quebrado, apropiada sólo para representar ciertos temas.

En las tiendas especializadas en materiales para arte, también se suele vender una gama de papeles de fabricación artesanal, elaborados con trapo de lino puro. Estos papeles son muy caros y no deberían ser usados hasta haber adquirido suficiente experiencia en el trabajo con acuarelas y se sepa bien el material que se necesita. El papel Bockingford, un papel muy popular, tiene una excelente superficie para pintar, pero se estropea con mucha facilidad si se dibuja y se borra encima. El papel de Arches es otro de los favoritos; coge el color con fuerza, pero esto mismo hace que sea muy difícil moverlo o lavarlo. El papel Saunders es un buen papel, con una superficie dura sobre la que se puede borrar sin dañarlo; permite manipular la aguada de color con facilidad.

Las pinturas llamadas gouache, también conocidas bajo el nombre de colores de diseñador, se suelen vender en tubos, y las acuarelas se venden en tubos pequeños o pastillas. Ninguno de estos envases es mejor que otro, pero si tuviera alguna duda en el momento de decidirse por uno de ellos, compre los tubos; no necesitará caja de pinturas y podrá mezclar los colores en cualquier plato de porcelana. Hay dos calidades de pintura: para «artistas» y para «estudiantes», pero no se deje tentar por la diferencia de precio, porque el segundo tipo se fabrica a base de pinturas de calidad inferior a las del segundo, lo que puede acarrearle bastantes frustraciones.

Las pinturas que se reproducen aquí son de la casa Rowney, pero los colores son los mismos que producen el resto de los fabricantes. Los colores que recomendamos son más o menos los mismos para la acuarela y para el gouache, aunque en la gama de colores de acuarela se recomienda el azul cerúleo para pintar el color del cielo, en lugar del azul cobalto, y el gris de Payne en lugar de negro, porque este último puede estropear las mezclas de acuarela. El blanco de China no es un color indispensable, pero a veces puede ser de alguna ayuda.

GOUACHE

1 Amarillo limón
2 Ocre amarillo
3 Amarillo de cadmio
4 Blanco de zinc
5 Rojo de cadmio
6 Azul ultramar
7 Azul cobalto
8 Sombra natural
9 Carmesí de alizarina
10 Verde esmeralda
11 Negro humo

ACUARELA

1 Ocre amarillo
2 Sombra natural
3 Verde esmeralda
4 Carmesí de alizarina
5 Azul cerúleo
6 Gris de Payne
7 Amarillo limón
8 Amarillo de cadmio
9 Rojo de cadmio
10 Blanco de China
11 Azul ultramar francés

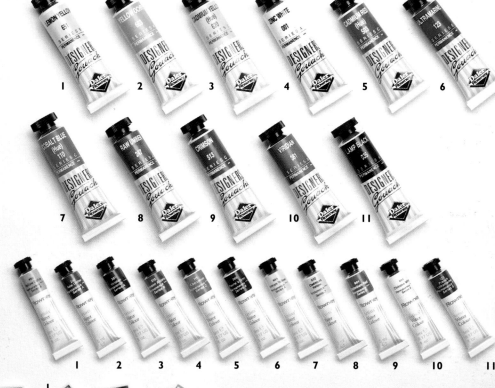

◀ Los colores en pastilla son los mismos que los contenidos en los tubos.

información adicional

172-177	Pintar con acuarelas y con gouache
178-181	Acuarelas: entrevista

Trabajar a partir de dibujos

En las lecciones anteriores, los temas se han pintado directamente del natural, aunque, en algunos casos, se haya aconsejado la preparación de un dibujo preliminar en el soporte de trabajo para situar las principales formas y determinar las líneas generales de la composición. Esta lección se refiere a un tipo de dibujo muy diferente: se harán estudios que forman parte de un proceso de recogida de información para el desarrollo de una pintura en particular.

Algunos artistas pintan siempre directamente del natural; tanto Claude Monet (1840-1926) como Cézanne (en la mayor parte de su obra) se comprometieron con este tipo de pintura, al igual que un buen número de artistas contemporáneos. Otros, sin embargo, prefieren trabajar de un modo más predeterminado, haciendo dibujos y apuntes de color del tema escogido, para empezar a trabajar en la obra final sólo cuando han estudiado todas las posibilidades visuales. Algunos también usan referencias fotográficas, pero esto será el tema de una lección aparte.

DIBUJAR PARA PINTAR

Hacer dibujos de estudio con el fin de que sirvan de referencia para una pintura no tiene nada que ver con el dibujo en sí mismo. Los estudios han de ser concebidos como los primeros pasos en la realización de una pintura, y conviene que esto lo entienda muy bien para saber qué tipo de información va a necesitar. La mayor parte de los esbozos son dibujos de línea y, por muy buenos que sean, apenas le van a dar información acerca del tono y del color de un tema, ni acerca de la procedencia de la luz. Los artistas que trabajan a partir de estos estudios suelen desarrollar un sistema propio para registrar toda la información que necesitan en un solo dibujo. En la Lección Ocho hablaremos con mayor extensión acerca de este tema, pero en el proyecto siguiente se harán tres estudios diferentes, uno a lápiz, para registrar las principales formas del tema, uno a carboncillo (o con pintura blanca y negra) y uno en color. Aquellas personas que estén interesadas en probar la acuarela, pueden pintar tanto el estudio de color como la obra definitiva con este medio.

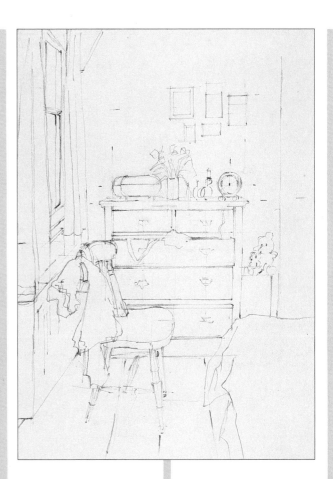

EL PROYECTO

Escoja un motivo que se encuentre en su propio entorno, por ejemplo, el interior de una habitación con algunos objetos interesantes o su jardín o patio.

LOS ESTUDIOS

Haga un dibujo a lápiz, sólo los perfiles de los volúmenes principales que quiera incluir en el cuadro. Si quiere ampliar el dibujo más allá de los límites del papel, pegue otro papel al primero. Ahora, haga un dibujo aparte a carboncillo o pintura blanca y negra para definir las principales zonas tonales del mismo ángulo que había dibujado antes. No se preocupe si ahora las formas principales tienen un aspecto muy diferente, ni tampoco debe preocuparle que cambie de opinión acerca de cuáles son los elementos más importantes de la composición. Recuerde que uno de los principales objetivos de estos estudios es la exploración de posibilidades. Identifique los tonos más claros y los más oscuros y después decida cuántos tonos hay entre estos dos extremos. Durante esta selección cometerá errores y tendrá aciertos, pero seguramente

1 ◄ **En la primera fase se hace un dibujo de líneas lo más perfecto posible. Puesto que todavía hay que desarrollar dos estudios más hasta llegar a la pintura definitiva, aún no hace falta que se incluya información sobre el color y los tonos en este dibujo. Tal como lo ha hecho el artista en el ejemplo, intente hacer una descripción tan detallada como le sea posible de las formas de los objetos y de sus proporciones relativas. Dibuje todo lo que hay en la habitación; cuando llegue el momento de planificar la pintura decidirá si no incluye algunos detalles; por ahora, debe dejarse el máximo número de posibilidades abiertas.**

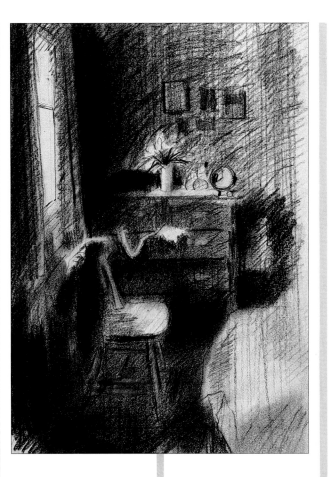

2 ◄ **Este estudio tonal se ha hecho en carboncillo, pero, si lo prefiere, puede pintarlo con pincel y pintura blanca y negra. Lo más fácil será empezar por los tonos más oscuros y más claros, porque éstos le darán la clave que le permita establecer los tonos medios. Si utiliza el carboncillo y se le han ensuciado y agrisado las zonas de luz, use una goma de borrar blanda para levantar lo dibujado. Se borrará con mucha facilidad y volverá a tener el papel blanco e inmaculado.**

traducción de los estudios, de manera que debe intentar que la pintura cobre una vida propia, y si se desarrollara por caminos imprevistos, intente aprovechar las posibilidades que se le ofrecen.

Es poco probable que su primer intento de pintar a partir de estudios sea un éxito completo; seguramente se sentirá frustrado por falta de información. Pero una vez haya entendido qué es lo que no funciona en el trabajo preliminar, estará en el buen camino para realizar estudios con éxito.

llegará a la conclusión de que dos o tres tonos intermedios son suficientes para crear armonía y conseguir un equilibrio de contrastes.

Cuando dibuje y pinte, no deje de pensar en el resultado final. Si usa pintura opaca o carboncillo, resiga las direcciones de las formas redondeadas con el carboncillo o el pincel, y úselos también para hacer la descripción de los espacios que se abren entre los objetos. Aléjese de vez en cuando del papel y compruebe si el estudio de tonos tiene un aspecto convincente, si está suficientemente contrastado

y si se han creado relaciones entre los diferentes elementos.

Por último, puede empezar a hacer un estudio de color del tema, en óleo, acrílico o acuarela (si se decide a pintar el estudio de colores con acuarelas, utilícelas también para pintar la obra definitiva. Aunque se pueden hacer los estudios en un medio diferente del que se va a emplear en la obra final, el paso de un medio a otro no es fácil, porque el lenguaje de las pinturas transparentes es muy distinto del de las pinturas opacas). No será necesario que describa

minuciosamente los objetos; por el contrario, debería concentrarse en las principales áreas de color que quiera incluir en la pintura.

Cuando haya terminado los tres estudios, cuélguelos uno al lado del otro y verifique que no haya omitido ninguna información importante. Comprobará que tiene que hacer algunas anotaciones escritas que sirvan de apoyo al estudio de color. Un ejemplo de anotación podría ser: «la mancha de luz solar tiene que ser más amarilla» o «las sombras han de ser más azules».

Recuerde que pintará sin el apoyo del modelo real.

LA PINTURA
Procure que la pintura definitiva no tenga el mismo formato que los estudios previos; tampoco tiene que sentirse obligado a incluir en ella todo lo que había dibujado en el primer estudio. Para empezar, haga unos breves esbozos para decidir la composición.
De todos modos, debe hacer la pintura en un formato más grande que los estudios para no caer en la tentación de copiarlos directamente. El objetivo de este ejercicio es la

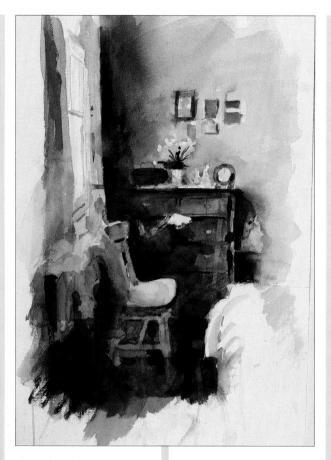

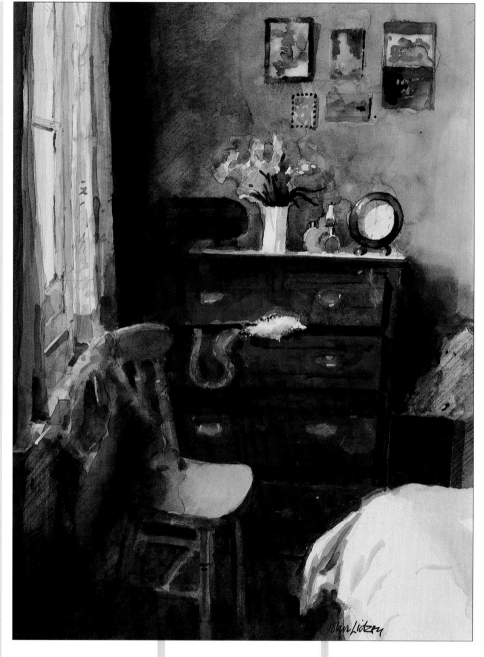

3 ▲ En este proyecto se puede usar cualquier medio pictórico, pero en este caso la pintura ha sido realizada en acuarela, el medio en el que casi exclusivamente trabaja este artista; por lo tanto, se va a utilizar la acuarela para el estudio del color que se realizará con mucha rapidez, pero ya se indican algunos puntos importantes que deben recordarse. Por ejemplo, el artista ha repetido el azul de la ropa que se encuentra encima de la silla del primer plano en los cuadros colgados en la pared del fondo.

AUTOCRÍTICA

● ¿Ha equilibrado bien los tonos?

● ¿Han sido suficientes los apuntes de color?

● ¿Ha dado con los tonos correctos para los colores?

● ¿Está satisfecho de la composición?

● ¿Cómo podría perfeccionar estos estudios en otro momento?

4 ▲ Después de haber hecho algunos pequeños esbozos (derecha) para probar diferentes composiciones, el artista ha pintado el cuadro final. Vea que ha introducido muy pocos pero importantes cambios respecto del apunte en color. Ha cambiado el ángulo de la silla, que ahora forma una suave diagonal, lo que hace que la mirada del espectador se dirija hacia la cortina y la cómoda.

▼ **Hacer pequeños esbozos es un buen método para explorar las posibilidades de composición. Pequeños bocetos a lápiz también pueden ayudarle.**

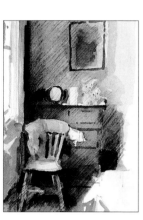

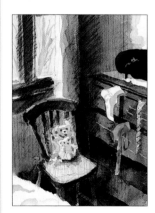

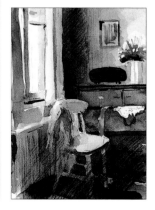

▼ Ian Simpson
Paisaje marino
Pluma y acuarela
Este esbozo rápido parece bastante decepcionante a primera vista, aunque, si se observa mejor, se comprobará que, gracias a la combinación de color y línea, contiene la información que necesita el artista para pintar (inferior). Con la práctica, también aprenderá a tamizar y a seleccionar la información visual.

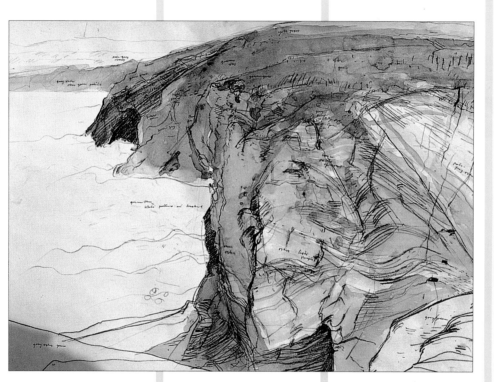

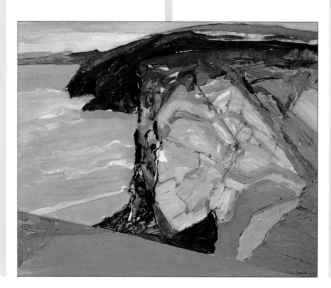

◀ Ian Simpson
Paisaje marino
Óleo
La pintura se ha alejado del boceto de trabajo en muchos sentidos; se ha vuelto más abstracta y más generalizada, aunque conserva la misma atmósfera y la misma sensibilidad. El tratamiento pictórico es mucho más sintético, la compleja estructura de la gran roca sólo se insinúa, y el primer plano ha sido reducido a unas pocas áreas de color casi planas.

consejo

LA CUADRÍCULA PARA AUMENTAR LA ESCALA

Los artistas que normalmente trabajan basándose en estudios hacen lo que se conoce bajo el nombre de boceto de trabajo a partir de diferentes esbozos previos. Después transfieren este boceto de trabajo al soporte para pintar. Esta transferencia se puede hacer a mano alzada, pero cuando la pintura va a ser mucho más grande que el boceto, resulta difícil hacer el traspaso correctamente y se suele recurrir al método tradicional de aumentar la escala del dibujo mediante una cuadrícula.
El principio es muy simple. Consiste en dibujar una cuadrícula encima del boceto de trabajo y otra cuadrícula más grande o más pequeña encima del soporte de la pintura y transferir la información del boceto al soporte, cuadrícula por cuadrícula. El proceso es bastante laborioso, pero vale la pena.

Pintar la figura humana

Es muy posible que se pregunte por qué se dedica una lección entera a tratar la figura humana, mientras que no se dedica ninguna lección específica al tema de la pintura de paisajes o de las flores y de los animales. El motivo no se debe a que pintar la figura humana requiera el conocimiento de alguna receta especial –no requiere más recetas que las que se han de conocer para pintar paisajes o bodegones. La figura humana se trata por separado sólo porque es un tema que presenta problemas muy complejos y específicos.

Hay, por supuesto, muchos detalles de forma y de color que la figura humana comparte con ciertos objetos inanimados, pero eso es todo. Resultaría bastante artificial –probablemente imposible– pintar la figura humana de modo diferente a un grupo de botellas, pero también es imposible intentar ver a un ser humano como si de un bodegón se tratara. Un bodegón tiene un carácter impersonal. Un paisaje se puede analizar también siguiendo un criterio objetivo, pero no se puede identificar un objeto con una figura, porque lo hacemos partícipe de la condición humana, una condición que, inevitablemente, introduce un grado de subjetividad en la pintura de la figura humana.

INTERPRETACIONES

A lo largo de la historia, la figura humana ha sido uno de los temas más significativos en arte y, a pesar de que el cuerpo humano no haya sufrido cambios notables en sí mismo a lo largo de los siglos, la manera en que lo han representado los artistas ha sido muy variada, y su aspecto ha sido alterado de acuerdo con las ideas y preocupaciones vigentes. Al ser humano se le ha mostrado idealizado, de manera abstracta o distorsionado por el expresionismo, por citar algunas formas de representación. Por ello, cuando pinte una figura, ya sea vestida o desnuda, un retrato o un estudio de cuerpo entero, no sólo deberá pensar en el tema de la pintura sino también en sus propias relaciones con la figura. Deberá plantearse por qué ha escogido pintar la figura y qué es lo que quiere decir acerca de la misma. Daremos un ejemplo: la pintura de un cuerpo desnudo puede tener como objetivo exaltar la belleza –pero también puede querer ser una manifestación de la indefensión y la vulnerabilidad humana, o un reconocimiento de lo extraño que puede llegar a ser el hecho de tener delante a una persona desnuda, sentada pacientemente en una habitación.

LOS PRIMEROS PASOS

Antes de hacer interpretaciones de la figura humana,

59 ▷

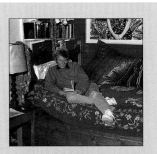

LOS OBJETIVOS DEL PROYECTO
Adquirir experiencia en el uso del color

Composición de la figura

Las proporciones de la figura

Pintar formas tridimensionales

Crear espacio
•
MATERIALES QUE VA A NECESITAR
Óleo o acrílico (paleta de principiante descrita en la Lección Cuatro). Para este proyecto se recomienda no utilizar acuarelas, pero sí se pueden usar pasteles como alternativa a las pinturas opacas, porque son un medio muy adecuado para trabajar la figura. En las páginas 66-69 se da más información sobre el uso de los pasteles.
•
TIEMPO
4-5 horas

EL PROYECTO

El modelo que va a tener dependerá en gran medida de la disposición y buena voluntad de los miembros de su familia o de sus amigos. Si fuera posible, persuada a alguien para que le sirva de modelo toda una mañana o toda una tarde. Pero si no puede conseguir que alguien se preste a ello, haga usted mismo de modelo y pinte un autorretrato, como en la Lección Cuatro, pero esta vez píntese de cuerpo entero en lugar de pintar sólo el rostro.

LA POSTURA DEL MODELO

Si tiene modelo, acomódelo confortablemente en un sofá o en una silla, pero de tal modo que usted pueda ver el cuerpo entero y parte de lo que le rodea, porque hará más interesante la pintura. Preste especial atención a la composición y procure lograr un equilibrio de formas, colores y tonos.

1 ▼ Una vez se ha decidido la pose y la posición del modelo, el artista elabora un dibujo suave de las formas principales de la composición. En este caso, puesto que tanto el fondo como el primer plano son rojos, el dibujo se ha ejecutado con pastel del mismo color.

Mueva el mobiliario si eso puede mejorar la composición y tenga en cuenta la iluminación. Conviene que la luz sea muy lateral para obtener sombras profundas y zonas muy iluminadas en la cara y en el cuerpo, pero, aun así, ha de tener suficiente luz para modelar las formas y los colores. Decida cuánto espacio quiere para el fondo y sitúese de manera que el tema encaje dentro de las medidas de su soporte pictórico (véase Lección Uno). La cabeza del modelo no ha de estar situada demasiado cerca del límite superior del soporte porque parecerá que aquél comprime a la figura, pero tampoco debe estar situada demasiado abajo, porque entonces puede parecer que va a caer fuera del cuadro.

DIBUJAR Y PINTAR
Si va a trabajar con pintura, haga un primer esbozo del tema a lápiz, carboncillo o pintura diluida. Si trabaja con pasteles, haga el boceto

2 ◀ **Con la punta del pastel se manchan las principales zonas de color. Algunos pastelistas usan el pastel plano para definir las principales áreas de color; sin embargo, nuestra artista trabaja con líneas en esta primera fase, y lo seguirá haciendo en las demás fases de la obra. Usted mismo puede hacer todos los experimentos que le parezcan necesarios para saber cuál es el modo de trabajo que le va a hacer sentirse más cómodo al pintar con pasteles.**

previo a carboncillo o con la punta de un pastel; no use grafito, porque le resultará difícil cubrir el trazo con los pasteles. Seguramente tendrá que enmendar y corregir el dibujo preparatorio unas cuantas veces antes de que pueda empezar a pintar, y si está dibujando con carboncillo, es bastante probable que acabe con una superficie muy densamente trabajada. Se facilitará el trabajo posterior si rocía el dibujo con fijativo.

Cuando empiece a pintar, concéntrese primero en las grandes áreas que definen las formas y los colores principales. Si la pintura en los planos posteriores se aplica más diluida, se obtendrá fácilmente una impresión de espacio —del mismo modo que los colores cálidos, la pintura gruesa tiende a avanzar hacia el primer término de la imagen. Construya la obra paso a paso, y resérvese los colores más saturados para la figura.

Lo que se ha dicho anteriormente es válido para los pasteles —también con este medio se puede crear el efecto de una aplicación de color más diluida y transparente. En los planos de fondo debería trabajar con un trazo más esquemático y más ligero, cubriendo el papel sólo parcialmente. A medida que se acerque el final de la obra, introduzca los detalles, pero no los incluya todos sólo porque están allí; no se preocupe demasiado por el parecido de su trabajo con la realidad.

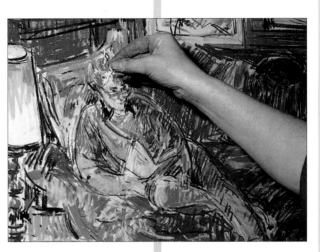

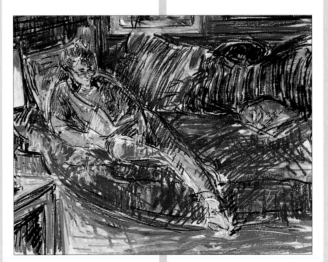

5 ▲ **En la obra acabada, puede observar cómo se ha dado el color mediante una compleja red de líneas, con un mínimo de mezclas y capas.**

3 ◀ **Los colores de las almohadas se suavizan y se funden si se los frota suavemente con los dedos.**

4 ◀ **Tanto la figura como el entorno están prácticamente acabados cuando el artista empieza a definir los rasgos personales del modelo. Ahora se añaden unos trazos de color claro al cabello.**

AUTOCRÍTICA
● ¿Tiene la figura una solidez convincente?

● ¿Son correctas las proporciones?

● ¿Podría mejorar la composición?

● ¿Ha usado colores cálidos y fríos, y diferentes texturas de pintura?

● ¿Podría haber añadido u omitido algunos detalles?

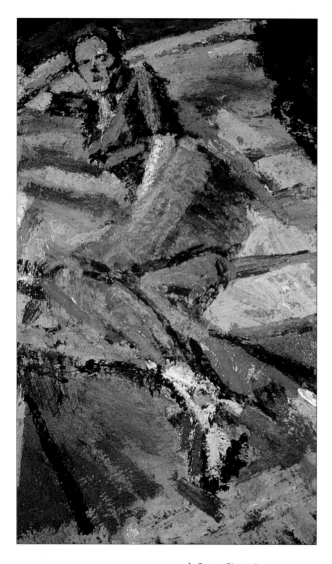

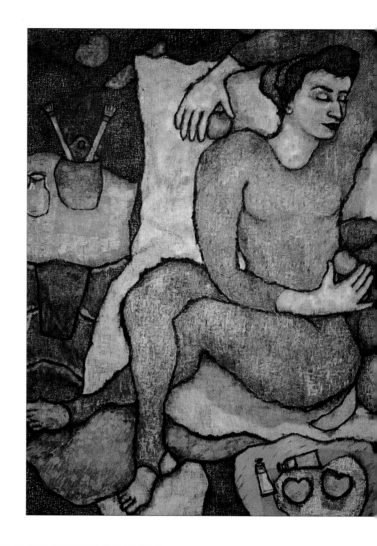

▶ Laura May Morrison
Reposo
Óleo
En esta obra, la figura no ha
recibido un tratamiento
naturalista, a pesar de ser
el elemento central de una
compleja composición.

▲ Peter Clossick
Figura reclinada
Óleo
Ésta es una composición
excitante y sorprendente, en la
cual la figura está creada a base
de una serie de diagonales que
cruzan toda la pintura.
Los azules vivos en que ha sido
pintada incrementan el impacto
dramático de la obra.

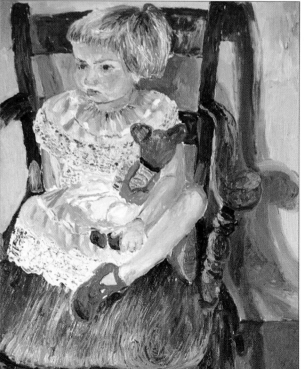

◀ Susan Wilson
El vestido de Tao
Óleo
A primera vista, esta
composición parece
decepcionante y simple, pero
en realidad cada uno de sus
detalles ha sido planeado.
El artista ha evitado colocar
al niño justo en el centro
del cuadro, cosa que rara
vez funciona bien, y también
ha roto la simetría al poner la
silla de manera que parte de
ella sobresaliera. Esta solución
podría haber creado un
desagradable efecto de
decantamiento hacia la
izquierda, pero la inclusión de la
sombra oscura de la silla aporta
un equilibrio que compensa esa
sensación.

deberá adquirir la destreza suficiente que le permita pintarla con total confianza. No es fácil pintar a la gente, en parte por la complejidad que presentan las formas, y en parte porque esta especialidad de la pintura exige una capacidad de descripción mucho más elevada que cualquier otra. Si en un paisaje no acierta totalmente la forma de una colina o de un árbol, esto no afectará demasiado al conjunto de la pintura, pero una figura, cuyas piernas sean demasiado pequeñas para sostener el cuerpo, sí va a fracasar, porque cualquier humano puede descubrir la falta de proporción en una imagen que representa a un semejante.

Si le ha gustado el trabajo propuesto en el proyecto de la Lección Seis –trabajar a partir de dibujos–, puede intentar pintar ahora una figura a partir de dibujos preparatorios y de apuntes de color. También podría intentar abordar una pintura más ambiciosa, basándose en estudios para pintar un interior con varias .

figuras humanas. Ésta puede ser una práctica muy útil para aquéllos que estén muy interesados en esta rama de la pintura. Las composiciones que incluyen varias figuras rara vez se han pintado del original, por razones obvias.

TEMAS QUE SUGERIMOS
- Bañistas en una playa
- Jugadores de cartas
- Una persona leyendo o haciendo punto
- Un niño jugando

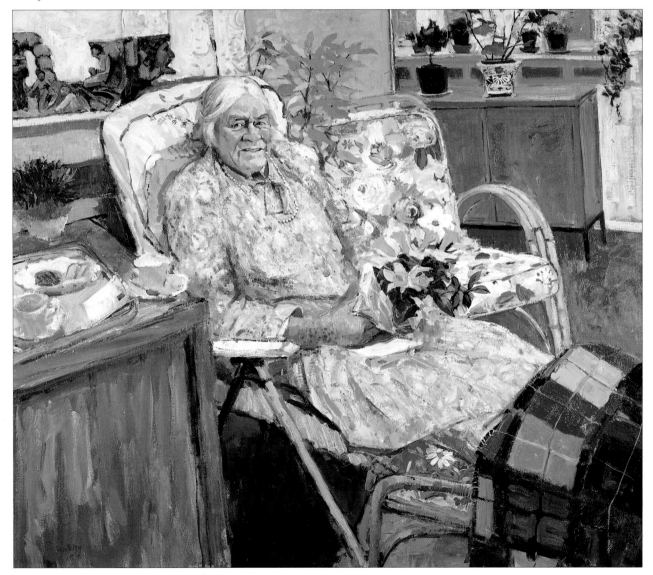

◀ Trevor Stubley
Violet Bagshaw con 101 años
Óleo
Este sensible retrato, que fue encargado al artista por un museo del norte de Inglaterra, es un homenaje a la avanzada edad de la modelo.
La composición se ha tratado con el mismo cuidado que la figura misma porque está íntimamente relacionada con la historia que cuenta el retrato.

Las proporciones del cuerpo y de la cara

Uno de los aspectos más difíciles de la pintura de la figura humana consiste en reproducir correctamente las proporciones relativas del cuerpo –usted mismo lo habrá podido comprobar si ha ejecutado el proyecto anterior. Bastante difícil resulta pintar el torso desnudo, en el que se pueden ver con claridad todos los miembros, pero el verdadero problema aparece cuando la figura está vestida.

Aquéllos que tengan la posibilidad de asistir a clases de dibujo del natural podrán comprobar que constituyen una ayuda inestimable para cualquier trabajo que incluya a la figura humana, incluso si se trata de retratos. Sin embargo, el aprendizaje del dibujo y de la pintura del cuerpo humano ya no se considera materia obligada en las escuelas de arte y, en realidad, las reglas de las proporciones del cuerpo humano se pueden aprender muy fácilmente. Estas proporciones pueden variar considerablemente de una persona a otra, pero una vez que se haya familiarizado con el modelo «estándar», le resultará bastante fácil reconocer y registrar las diferencias individuales que harán convincente su pintura.

LAS PROPORCIONES DEL CUERPO

La cabeza, desde la coronilla hasta la barbilla, es la unidad de medida que se usa normalmente. El cuerpo de un adulto suele medir siete cabezas y media. Las piernas son bastante largas –algo que debe recordar siempre es que, cuando una persona está de pie, el punto medio de su cuerpo no es el ombligo, como probablemente habrá pensado, sino un punto situado bastante por debajo de éste.

El tamaño de los brazos, manos y pies a menudo se

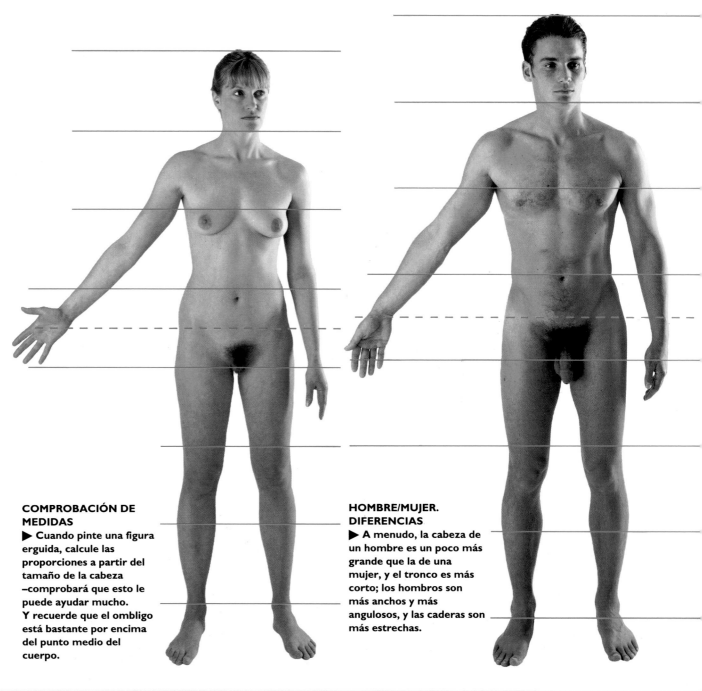

COMPROBACIÓN DE MEDIDAS
▶ Cuando pinte una figura erguida, calcule las proporciones a partir del tamaño de la cabeza –comprobará que esto le puede ayudar mucho. Y recuerde que el ombligo está bastante por encima del punto medio del cuerpo.

HOMBRE/MUJER. DIFERENCIAS
▶ A menudo, la cabeza de un hombre es un poco más grande que la de una mujer, y el tronco es más corto; los hombros son más anchos y más angulosos, y las caderas son más estrechas.

entiende mal. Cuando los brazos cuelgan relajados, los codos de un hombre están a la altura de su cintura, y los de la mujer un poco por debajo (el húmero masculino es un poco más largo). Las puntas de los dedos llegan hasta la mitad del muslo. La mano es lo bastante larga como para cubrir la cara desde la barbilla hasta la frente, y el pie tiene más o menos la misma longitud que la cabeza.

La cabeza de un niño es mucho más grande que la de una persona adulta, en relación a las proporciones de su cuerpo, y su tamaño relativo depende de la edad del niño; las piernas son más cortas que las de un adulto. El cuerpo de un bebé sólo tiene una longitud de tres cabezas, aproximadamente, y un niño no suele medir más de cinco cabezas. Para pintar niños hay que observarlos con mucho cuidado, porque sus proporciones cambian de año en año hasta que alcanzan la madurez.

LAS PROPORCIONES DE LA CABEZA

Un error que se comete con bastante frecuencia es el de dedicar demasiado espacio a los rasgos de la cara, y el de situar los ojos demasiado altos en el rostro. En realidad, los rasgos de la cara ocupan un espacio relativamente pequeño comparado con el tamaño de la cabeza. Las órbitas de los ojos suelen estar en el centro de la cara, y las orejas se alinean más o menos con las cejas. Vista de perfil, la cabeza tiene bastante más profundidad de lo que generalmente se suele pensar. La distancia entre la frente y el occipital es la misma que la que hay entre la barbilla y la coronilla.

LA PERSPECTIVA Y EL ESCORZO

Hasta aquí todo parece muy fácil de recordar, pero cuando quiera pintar un cuerpo o un retrato inclinado, deberá conocer bien algunos trucos de la perspectiva. Cuando la cabeza no está orientada hacia usted o está inclinada, resulta difícil aplicar las reglas de la proporción, y deberá registrar sus características mediante mediciones precisas y una observación muy rigurosa. Puede

LA CABEZA
▲ **La parte inferior de la cuenca del ojo está en el punto medio de la cara. La profundidad de la cabeza suele tener la misma medida que la distancia comprendida entre la coronilla y la barbilla.**

levantar el lápiz con el brazo extendido para comprobar la distancia que hay entre el ojo y la oreja o entre las diferentes partes de la cara, dependiendo aquélla del ángulo desde el cual esté pintando.

De todos modos, tomar medidas puede inducirle a cometer graves errores si no lo hace muy bien.

Por regla general, es más fácil dar con las proporciones correctas si se establecen relaciones entre la cabeza y el fondo, y entre las formas de los diferentes rasgos que la componen. Cabezas, brazos y piernas en escorzo son muy difíciles de representar correctamente, pero la pintura de la figura humana suele ir acompañada de escorzos más o menos pronunciados de una u otra parte del cuerpo, y por ello conviene que se familiarice con el problema. Suponga que está delante de un modelo sentado en una silla y con las piernas cruzadas; los dos muslos se verán en escorzo pronunciado. En este caso, las leyes de la proporción no le ayudarán gran cosa; por el contrario, incluso pueden llegar a ser un inconveniente. Puesto que sabe que las piernas son largas, no está dispuesto a creer lo que le están diciendo sus ojos —algo totalmente diferente, por cierto. El sistema de medición que se había descrito en la página 42 es esencial para resolver tales cuestiones, porque las formas en escorzo carecen a menudo de credibilidad. Sin embargo, no tardará en darse cuenta de que algún rasgo del fondo o cualquier objeto cercano a la figura puede serle de gran ayuda para calcular la longitud de un miembro o el tamaño de un pie o de una mano.

EL ESCORZO
▲ **No es fácil dibujar o pintar un cuerpo o un miembro en escorzo; para realizarlo deberá hacer acopio de mucha paciencia y ejercitar la observación detenida de las cosas.**

Gente y lugares

Si ha llevado a cabo el proyecto sugerido en la Lección Seis, habrá aprendido alguna cosa acerca de la ejecución de dibujos preparatorios. Esta lección es una ampliación de la misma idea, aunque esta vez no se limita al interior de una de las habitaciones de su casa. Ahora saldrá al exterior y dibujará personas en un entorno elegido por usted. La ejecución de esbozos y estudios es un paso esencial en la preparación de un tema en el que aparezca más de una persona, aunque algunas veces puede encontrar grupos de personas dispuestos a estarse quietos mientras los está pintando: bañistas y, con un poco de suerte, algún grupo de ancianos sentados a la mesa de un café. Pero estas ocasiones rara vez se presentan y suelen ser regalos inesperados para el artista. Hay muy pocos que sepan inventar las figuras –incluso es poco probable que exista alguno– y lo más corriente es que cada artista se haga un archivo de referencias visuales que pueda usar para pintar en el estudio. Esta práctica también es muy útil cuando se quieren pintar paisajes. Quizás alguna vez quiera incluir una o dos figuras en el paisaje para introducir una referencia de escala, añadir una nota de color o para acentuar un punto focal. Tenga en cuenta que una figura mal pintada podría destruir la credibilidad del resto del cuadro.

APUNTES DE PROFESIONAL

La diferencia entre este ejercicio y los estudios realizados con detalle y con cuidadosa exactitud en una lección anterior consiste en que cuando se dibuja a personas que no posan, hay que incluir mucha más información en un solo dibujo. Las notas escritas pueden ser una ayuda inapreciable para complementar las anotaciones visuales, pero hay que estar muy seguro de saber lo que quieren decir. Por ejemplo: «abrigo azul» es una anotación que no contiene ninguna información cuando acompaña un

65 ▷

LOS OBJETIVOS DEL PROYECTO
Dibujar figuras del natural

Hacer anotaciones de color y tono

Relacionar las figuras con su escenario
●
MATERIALES QUE VA A NECESITAR
Un bloc de apuntes grande u hojas de papel y un tablero para dibujo; material de pintura y dibujo. Se puede usar cualquier medio pictórico para ejecutar la obra final.
●
TIEMPO:
2-3 horas para los apuntes
3-4 horas para la pintura

EL PROYECTO

Decida primero el lugar que le interesa; debe tratarse de un sitio frecuentado por la gente. Tanto los cafés como los museos son buenos lugares y, además, ofrecen la posibilidad de estar sentado mientras se dibuja. Pero también puede escoger un lugar en el exterior si lo prefiere, un parque o una calle en la que haya mercado o una estación de trenes.

EL ESCENARIO

Empiece a dibujar el entorno de las figuras, que podría consistir sólo en una mesa con una ventana detrás, o en algunos árboles y bancos de un parque, con edificios al fondo. No se deje arrastrar por los

detalles, pero intente recrear un buen telón de fondo para las figuras. Haga una anotación para recordar la dirección de la luz y las condiciones meteorológicas, por ejemplo: soleado o nublado, porque éstas afectarán el modo de pintar las luces y las sombras en su posterior trabajo.

LAS FIGURAS

Ahora dibuje tantas figuras como pueda, figuras de pie, sentadas, inclinadas encima del periódico, llevando la compra o cualquier otra cosa que pueda observar. Si llegara a ver alguna postura interesante (alguien que gesticula o alguien que camine con los hombros inclinados contra el viento),

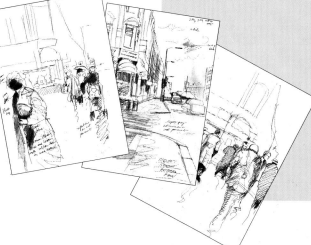

▶ **Desde el banco de una bulliciosa ciudad, el artista ha hecho varios esbozos en pluma de varios grupos de figuras, repasándolos posteriormente con notas de color.**

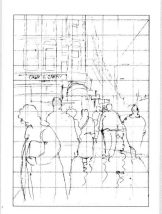

1 ▲ **Después de mirar todos los esbozos, el artista se ha decidido por una combinación de dos de ellos, y ha hecho su dibujo preparatorio de acuerdo con estos dos. A continuación, se ha cuadriculado el dibujo (véase página 55) para transferirlo.**

2 ▲ **La pintura con acuarelas exige un dibujo de calidad y con mucho detalle. Por lo tanto, el dibujo cuadriculado se ha traspasado a la superficie pictórica. Los primeros colores se aplican en «húmedo sobre húmedo».**

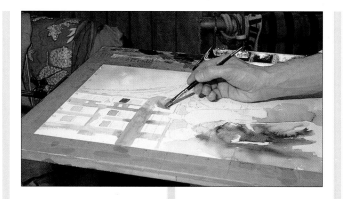

regístrela. No borre nada, y dibuje una figura encima de la otra como si fueran transparentes. No importa que el dibujo sea crudo y desaliñado. Lo que importa es la información que contiene.

A medida que dibuje, incluya anotaciones acerca del color y de los tonos que observe, y describa también las relaciones que se establecen entre los colores y tonos del fondo y entre los colores y tonos de las figuras. Puede anotar, por ejemplo, que destaca la gran nitidez de unas figuras colocadas junto a un árbol oscuro o que lo que llama más la atención es su tonalidad oscura junto a una pared clara. Aparte de los dibujos principales, haga también estudios que le ayuden a recordar las características de la luz y de la atmósfera del lugar.

PLANEAR LA PINTURA
En el dibujo principal habrá registrado muchas más figuras de las que realmente necesita. Cuando planifique la composición de la pintura final, escoja aquéllas que le parezcan más interesantes para construir el cuadro.

3 ▲ El ángulo de inclinación del tablero es un factor muy importante cuando se trabaja con acuarelas. Para aplicar aguadas amplias, se suele inclinar ligeramente hacia arriba, dejando que la pintura fluya hacia abajo. En este caso, sin embargo, el artista prefiere mantener la pintura en su sitio, por lo tanto, mantiene la tabla en posición horizontal.

Es posible que tenga que dibujar algunos bocetos para decidir tanto la situación de las figuras en la obra, como el tamaño y la forma de la pintura. Llegado a esta fase del trabajo es posible que se dé cuenta de que necesita más información, en cuyo caso deberá volver al lugar para hacer nuevos estudios y para tomar algunas fotografías (véase Lección Nueve para obtener mayor información acerca del trabajo a partir de referencias fotográficas).

4 ▼ La pintura se va elaborando de un modo gradual, manteniendo separadas todas las áreas de color, excepto aquéllas que se encuentran en primer término, en las cuales se ha dejado que los colores se fundan unos con otros. Uno de los secretos de la acuarela está en saber cuándo se necesita una mancha de color perfilada, resultado de pintar «húmedo sobre seco», y dónde se puede dejar que la pintura corra y se funda con otros tonos.

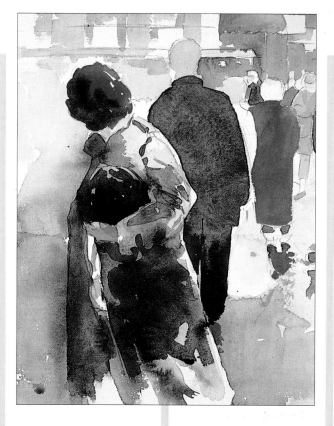

5 ▲ Este detalle nos muestra cómo se pueden combinar las técnicas de «húmedo sobre húmedo» y «húmedo sobre seco». En el cabello de la mujer y en los pantalones del hombre se han fundido colores más oscuros dentro de colores más claros para crear un efecto más suave, mientras que la aplicación de un nuevo color sobre uno que ya se ha secado ha producido el efecto que se necesitaba para definir los pliegues del abrigo de la mujer.

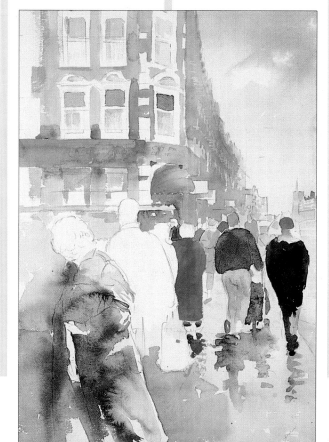

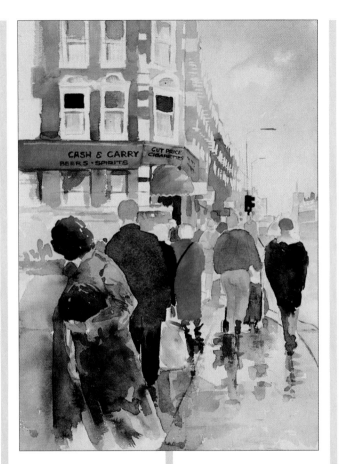

6 ▲ La pintura acabada, muy vivaz y etérea, parece hecha del natural y no dentro de un estudio. El artista se ha resistido a la tentación de sobretrabajarla; una acuarela puede perder muy rápidamente su frescura cuando se superponen demasiados colores.

AUTOCRÍTICA

- ¿Los bocetos que ha hecho contienen la suficiente información de la escena que ha escogido, y serán suficientes para realizar la pintura definitiva?

- ¿Ha recordado anotar la dirección de la luz?

- ¿Le han servido de ayuda las notas que tomó acerca del color?

- ¿Usaría el mismo método para registrar colores y tonos, o cree que podría mejorarlo?

▶ Trevor Chamberlain
Lluvia, mercado de Rialto, Venecia
Óleo
Si esta obra hubiera sido una pintura de gran formato, el artista hubiese tenido que pintarla a partir de diferentes estudios. No obstante, Chamberlain prefiere trabajar del natural usando formatos pequeños. Esta pintura, por ejemplo, no mide más de 25 cm de altura —una medida que le permite aplicar el color con mucha rapidez. La pincelada vivaz y los colores borrosos trabajados «húmedo sobre húmedo» describen perfectamente el tema.

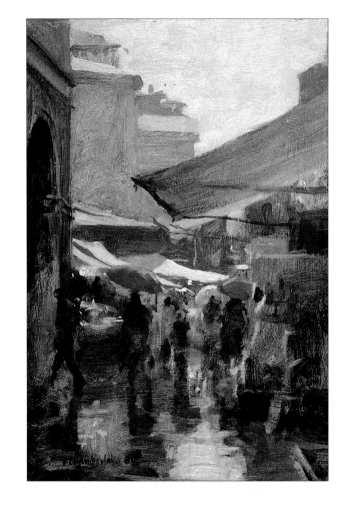

◀ Ray Evans
Un mercado en Bruselas (estudio en un bloc de apuntes)
Pluma y acuarela
Evans tiene muchos blocs de apuntes repletos de gente, de lugares y de paisajes, algunos de los cuales utiliza más adelante como base para un cuadro. Cuantos más esbozos dibuje, más ideas aflorarán a su mente.

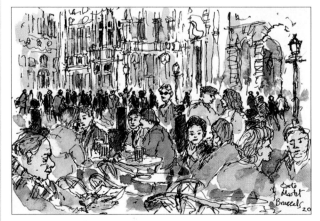

dibujo de una figura; no significará nada si el cuadro
lo piensa pintar una semana o un mes después de haber
hecho el dibujo, porque hay una infinidad de azules
diferentes. Si sabe identificar los colores que va a
necesitar para hacer este azul, puede hacer la siguiente
anotación: «azul ultramar con un punto de violeta», o algo
parecido, pero quizás todavía no tenga la suficiente
experiencia en la mezcla de colores para hacer este tipo
de notas. Otra posible manera de tomar nota de un color
es referirlo a alguna cosa del mismo color que usted
conozca, por ejemplo, podría describir un marrón como
«café oscuro» o un amarillo como «yema de huevo» (los
estudios de algunos artistas son verdaderos poemas en lo
que a equivalencias visuales se refiere).

El tono es más difícil de describir. Le ayudará mucho
utilizar un medio para dibujar o pintar los estudios que le
permita expresar el tono. El carboncillo, un lápiz blando o
una barra de grafito pueden servir. Si eso fallara podría
utilizar algún sistema de numeración de las diferentes
áreas de tono que vaya del 1 al 4, empezando por los más
oscuros hasta llegar a los más claros, o viceversa.

CONSEJOS PRÁCTICOS

Cuando se dibujan figuras dentro de un escenario, la
mayoría de las personas empieza por ellas y espera que
el escenario venga por sí solo. No resulta muy difícil
saber por qué ocurre esto –en definitiva, lo que más nos
interesa es el grupo de figuras–, pero pronto se dará
cuenta de que un grupo de figuras que flotan en el
espacio no le proporciona la referencia que necesita.
Además, es mucho más fácil si se empieza por dibujar el
entorno. Supongamos que quiere pintar un grupo de
personas dentro de un café, con otros grupos de gente en
el fondo. Si empieza por dibujar las sillas y toda
la decoración de la habitación primero y añade la gente
después, tendrá un punto de referencia fijo para
las figuras y podrá trabajar con la seguridad de
acertar las dimensiones relativas. Lo mismo cabe decir
sobre las figuras en la calle. Una vez que haya dibujado
los principales rasgos de los edificios –en correcta
perspectiva–, relacionar a las personas con puertas
y ventanas será muy simple. Un error que cometen con
bastante frecuencia los pintores sin experiencia es no
tener en cuenta que la perspectiva afecta a todas las
cosas, las figuras incluidas, que disminuirán de tamaño a
medida que se alejen de usted (vuelva a la página 40 si
necesitara refrescar las nociones de perspectiva).

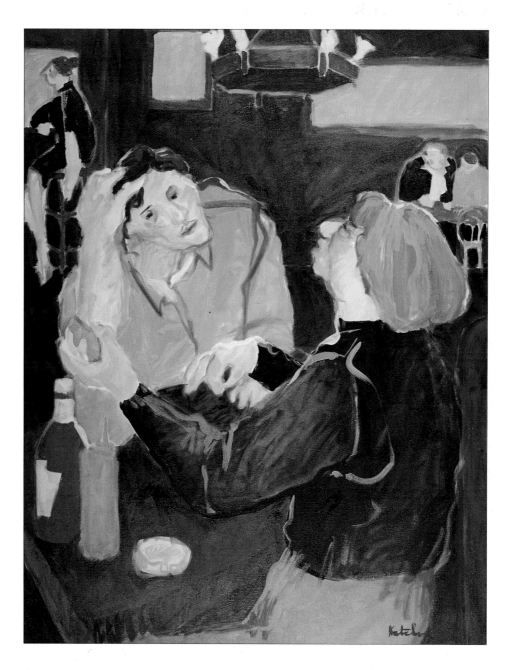

▲ Carole Katchen
Taberna White Horse
Óleo
Debe fijarse en los gestos
y amaneramientos
característicos de la gente.
En esta obra se ha sabido
captar con mucha belleza la
actitud de los personajes. Nos
da la viva impresión de estar
ante un labrador vivaz y su
silencioso interlocutor. A pesar
de que hay más personas en la
habitación, la artista ha sabido
servirse de recursos para

aislarlas del grupo central.
La pareja de la derecha no sólo
está muy alejada del primer
plano, sino que su conversación
privada también los aísla.
La figura femenina sentada en
un taburete mira fuera del
cuadro con la atención puesta
en un protagonista que no
podemos ver.

información adicional	
74-77	Pintar del natural
102-105	La figura dentro de un contexto
150-157	Pintar con óleo
172-177	Pintar con acuarelas y con gouache

Introducción al pastel

Algunas veces, los pasteles quedan excluidos de los manuales de pintura porque hay quien los define como un medio para el dibujo y otros como un medio para la pintura. No obstante, en esta versatilidad reside precisamente uno de sus principales atractivos. Con el pastel se dibuja porque se aplica directamente al soporte sin el uso de un pincel, pero también se pinta en el sentido de que con él es posible crear áreas de colores saturados y ricos que se pueden comparar a las del óleo o de la acuarela. Si consulta las páginas 182-187 de la Tercera Parte del libro, podrá ver parte de la gama de efectos que se pueden lograr con los pasteles; además, se le darán más detalles sobre la técnica del pastel.

El papel Ingres tiene una textura suave y ofrece una amplia gama de colores.

El papel oscuro refuerza un esquema de colores oscuros.

Los grises y beiges son la mejor elección que se puede hacer para empezar a trabajar con pasteles.

Muchas son las características del pastel que hacen que sea un medio pictórico perfecto para principiantes. Ofrece la forma más directa de aplicar pigmento a la superficie pictórica; se puede usar con rapidez, y no se necesita prácticamente nada más para trabajar. Pero, por desgracia, son los propios pasteles el mayor inconveniente. Con las acuarelas, el óleo y los acrílicos se puede pintar con muy pocos colores, mezclando éstos para obtener una gama mayor. En cambio, las posibilidades de obtener colores a partir de la mezcla de pasteles son muy limitadas. Para pintar con ellos se necesita una extensa gama de colores, incluyendo tonos oscuros y claros de los colores básicos, porque éstos no se pueden mezclar previamente –cualquier mezcla se ha de hacer encima de la superficie pictórica. Normalmente, para evitar las mezclas, se escoge el color que más se aproxima al que se necesita de entre una gama muy extensa de colores. Nunca sabrá exactamente cuáles necesita hasta que haya empezado a trabajar, una limitación que le puede desbordar.

Lo mejor que se puede hacer es empezar con una gama de color pequeña, como la que aconsejamos aquí, o con la selección que ofrecen los fabricantes de pasteles para principiantes. Todas las buenas marcas de pastel también venden las barritas de color sueltas, facilitándole la ampliación de su paleta cuando lo necesite hacer.

EL PAPEL

Uno de los factores cuya influencia es mayor en el trabajo con pasteles es el color del papel; la mayoría de las obras en pastel se han pintado encima de papeles teñidos de algún color o tono. La razón por la que se utilizan éstos y no otros papeles es que, a pesar de que se aplique una gruesa capa de pastel, parte del papel será siempre visible a través de y entre los trazos. Si el papel fuera blanco, las manchas saltarían hacia delante, estropeando el efecto de la obra y devaluando los colores aplicados. Por lo tanto, se suele usar un papel cuyo color genere un contraste con los de la obra o un papel cuya tonalidad entre en consonancia con el tono general de la misma. A menudo, se dejan grandes espacios del papel sin ocupar, para que actúen como un tono medio, como sombras o como parte del cielo.

▲ **En la ilustración superior se puede apreciar a la perfección la textura del papel Ingres.**
La ilustración inferior muestra la textura del papel Mi-Teintes, otra de las superficies más comunes para trabajar con pasteles. Aunque la capa de color sea muy gruesa, siempre se podrá ver la fibra del papel.

▷ 68

Los colores que mostramos en esta pequeña selección de pasteles de la marca Rowney no se diferencian mucho de los colores que se habían sugerido antes para el trabajo con óleo, acrílico y acuarela. Hay dos versiones de cada color primario (tres en el caso del azul), el negro, el blanco y algunos colores secundarios como el naranja, el púrpura y otro verde. Si le gusta el trabajo con pasteles, muy pronto empezará a ampliar la gama de colores que aquí ofrecemos, por ser muy limitada para trabajos en pastel más ambiciosos. De todos modos, puesto que nunca se sabe cuántos colores se van a necesitar antes de empezar a pintar, esta selección puede serle útil como punto de partida.

Cuando quiera comprar colores nuevos o colores adicionales, necesitará saber qué significan los números de código de los colores y tintas que usa el fabricante.

Por desgracia, cada fabricante tiene una nomenclatura propia, pero la marca Rembrandt numera los colores y, además, les da nombre. El número 5 después del número del color indica que éste es puro. Números mayores que el 5 indican una mezcla con más blanco, y los números inferiores a 5 indican una mezcla con negro. Si se decide por otra gama de colores puede hacer dos cosas: pedir información sobre la nomenclatura de la marca en particular, o escoger los colores a ojo.

COLORES

1 Amarillo limón tinta 6
2 Amarillo de cadmio tinta 4
3 Laca de Crimson tinta 4
4 Rojo de cadmio tinta 6
5 Azul ultramar francés tinta 8
6 Azul cobalto tinta 6
7 Azul cerúleo tinta 4
8 Verde esmeralda tinta 6
9 Verde savia tinta 5
10 Púrpura tinta 4
11 Naranja de cadmio tinta 6
12 Ocre amarillo tinta 3
13 Siena tostado tinta 6
14 Gris frío tinta 4
15 Negro marfil
16 Blanco (cremoso)

TRAZOS PLANOS

▶ Si los trazos a pastel se hacen con la barra plana, se pueden construir grandes áreas, también planas, de color. En la fotografía, el pastel ha sido quebrado para obtener una medida más corta. Normalmente se verá obligado a romper la barra porque si intenta trabajar con ella entera, seguramente se romperá por la presión.

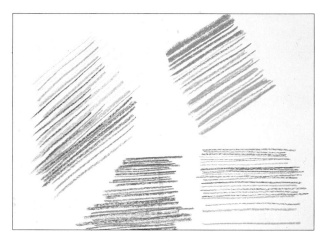

TRAZOS VARIADOS

▶ La profundidad del color depende en buena medida de la cantidad de presión que se ejerza en el momento de aplicarlo. En la ilustración, se ha ladeado un poco la barra de pastel, ejerciendo más presión sobre un lado que sobre el otro. Observe cómo el color del papel afecta al del pastel, dándole un brillo profundo y rico.

La textura del papel es otro factor importante, que influye tanto en el color como en la calidad del registro de los trazos. Los papeles para pastel han de ser ligeramente abrasivos para que el pigmento se fije al soporte y no resbale. Hay dos tipos de papel fabricados especialmente para trabajar con pasteles, pero también puede probar con otros soportes como el papel para acuarela, el papel para impresión o cartón áspero. En la Tercera Parte del libro damos una relación de otras posibles superficies de trabajo para pasteles.

MÉTODOS DE TRABAJO

Hay muy pocas reglas sobre el trabajo con pasteles y ésta es la razón por la que la mayoría de los artistas desarrollan su propio método de trabajo. Algunos empiezan por extender el color con el lado plano del pastel, para añadir después los detalles con la punta de la barra. Algunos trabajan empezando por la parte más alta del soporte para ir bajando gradualmente, completando cada área del cuadro de forma independiente, tanto con la barra de pastel plana como con la punta. Otros construyen sus cuadros a partir de una trama de líneas y no usan la barra plana.

A pesar de esta libertad, hay una sola cosa que sí se debe recordar siempre, y es que no conviene nunca hacer un dibujo previo a lápiz. El lápiz deja una marca ligeramente grasienta que tiende a repeler el pastel, debido a su calidad arcillosa, y que es muy difícil de hacer desaparecer totalmente. Obtendrá mejores resultados si usa un lápiz Conté, carboncillo o la punta de un pastel blando para hacer los dibujos. Conviene corregir uno de los conceptos erróneos que suele aparecer en los manuales cuando hablan de la utilización del pastel.

Estos libros suelen decir que es imprescindible acertar el motivo desde el principio, puesto que el pastel no se puede borrar. Es cierto que el pastel no se puede borrar, sin embargo, esta limitación no debe malinterpretarse. Las líneas trazadas con pastel no se pueden borrar como las de lápiz, pero eso no importa demasiado, porque lo que sí se puede hacer es cubrir todas aquellas líneas o áreas erróneas con el mismo pastel, aunque sea en las fases más avanzadas del trabajo. Los pasteles son opacos; los colores claros cubren los más oscuros, y

viceversa, sin que por ello se estropee la pintura. Naturalmente no puede superponer y rehacer zonas indefinidamente, pero algunas veces podrá hacer cambios radicales si previamente rocía con fijativo la zona que quiere modificar.

TRAMAS

◄ Hay muchas maneras diferentes de «mezclar» pasteles en la superficie del papel. Si usa el método de trazar una serie de líneas paralelas de diferentes colores, conseguirá un efecto de mezcla óptica que hará parecer que las líneas se funden en un único color.

PAPEL DE COLOR

◄ Cuando se superponen dos capas suaves de pastel de manera que el papel trasluzca, el color de éste actúa como un tercer color.

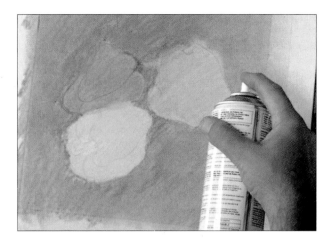

AÑADIR NEGRO

◄ El negro es un color importante para el trabajo con pasteles, porque la única manera de obtener un tono muy oscuro es superponerlo a otro color. Hay que tener cuidado de no cubrir totalmente el color subyacente.

EFECTOS DIVERSOS

◄ Las líneas no tienen por qué ser paralelas, también pueden ser curvas y/o zigzagueantes. Asimismo, las líneas paralelas se pueden cruzar para crear efectos de color complejos. Esta técnica recibe el nombre de trama cruzada.

EL USO DE FIJATIVO

▲▼ Un ligero rociado con fijativo ayuda a prevenir que el color se escampe o se ensucie, aunque puede oscurecerlo un poco. Úselo con moderación, manteniendo la botella a unos 30 cm de distancia del papel y rociando de extremo a extremo. Cuando se usan papeles muy delgados, se puede rociar la cara posterior del papel para proteger los colores.

▼ Los algodones y los bastoncillos son muy útiles para fundir los colores.

DIFUMINAR UN COLOR

◄ Cuando se quiere obtener un efecto de suavidad, por ejemplo para los colores de un cielo, se puede frotar suavemente el pigmento. En este caso se ha usado el dedo, pero para difuminar zonas más grandes se puede usar un trapo o un algodón.

FUNDIR DOS COLORES

◄ Una forma muy eficaz de mezclar los colores es superponerlos y frotarlos después.

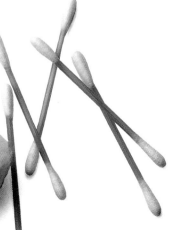

▼ Los difuminos, hechos de un papel enrollado, son una herramienta muy útil para difuminar áreas muy pequeñas.

Trabajar a partir de fotografías

La mayoría de los artistas actuales utilizan mucho las fotografías, a menudo para complementar estudios y bocetos realizados en el lugar, pero a veces también las usan como material de inspiración –las fotografías pueden aportar muchas ideas. El artista francés Maurice Utrillo (1883-1955) pintaba sus cuadros de calles de París a partir de postales fotográficas, en la intimidad de su estudio, en buena medida porque odiaba que lo observaran mientras estaba trabajando. El pintor inglés Walter Sickert (1860-1942) desarrolló la mayor parte de sus escenas urbanas y composiciones de figura humana, cuya interpretación era muy personal y etérea, a partir de fotografías que en buena parte habían sido recortadas de los periódicos.

¿NO MIENTE NUNCA LA CÁMARA?

En cierto modo, la cámara fotográfica nunca miente, porque reproduce con absoluta fidelidad las formas de la luz que pasan a través de la lente para impresionar la película. El problema, no obstante, está en que nosotros no vemos la realidad como lo hace la cámara fotográfica. Por este motivo, el uso de fotografías para pintar puede acarrear muchas dificultades, bastantes más que pintar directamente del natural o a partir de estudios dibujados. A menudo, las fotografías no contienen los detalles que esperaba encontrar; el color puede ser bastante irreal y, debido a que las fotografías también operan dentro de un espacio bidimensional, puede resultar bastante difícil recrear espacios tridimensionales a partir de este material.

Pero como ya habíamos dicho antes, el principal problema que presenta la fotografía es que no reproduce lo que nosotros vemos en realidad. Muchas personas han pasado por la experiencia de hacer una fotografía de un bello paisaje que, una vez revelada, resulta una decepción. Esto se debe a nuestra tendencia a aumentar el tamaño de las cosas que quedan en el fondo, una costumbre a la que ya nos habíamos referido en una lección anterior; algo que la cámara fotográfica no puede hacer.

73 ▷

◀ Se han hecho algunos esbozos rápidos para situar los elementos que hay en la fotografía.

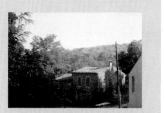

LOS OBJETIVOS DEL PROYECTO
El uso de referencias fotográficas

Selección de la información necesaria para pintar

La interpretación personal del tema
●

MATERIALES QUE VA A NECESITAR
No importa el medio que vaya a utilizar para la realización de este proyecto.
Le recomendamos, sin embargo, que pruebe a trabajar con algún medio pictórico que no haya utilizado antes.
Si tiene ya mucha práctica en lo referente a la técnica, se verá tentado a copiar más que a interpretar la imagen.
●

TIEMPO
2-3 horas para el dibujo
4 horas para la pintura

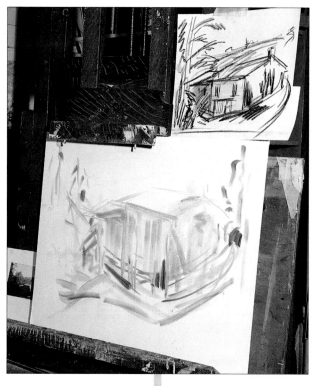

1 ▲ La artista ha seleccionado uno de los dibujos y lo ha fijado encima de la tela; la pintora empieza por hacer un dibujo con pincel y óleo azul muy diluido.

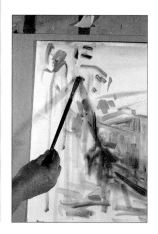

2 ▶ Ahora esparce manchas y brochazos de pintura diluida por toda la superficie del soporte, de manera que pueda evaluar las relaciones que se establecen entre los colores. En la fotografía, la artista utiliza un pincel de punta cuadrada para situar las marcas que componen el follaje.

EL PROYECTO

Si cuenta con un archivo de fotografía propio, escoja una fotografía en color de una escena al aire libre que conozca bien (si lo ha fotografiado usted, será porque el tema le ha gustado). Pero si no tuviera archivo, puede usar una postal o una fotografía de una revista. Evite las imágenes que contengan personas o animales, porque su importancia es tan pequeña que más vale excluirlas. Y, si fuera posible, busque una fotografía de algún lugar que conozca bien.

3 ▼ **La artista continúa la elaboración del cuadro. Las pinceladas son lineales y las manchas de color no son opacas, lo que permite que buena parte de la tela se vea a través de las pinceladas.**

LA ELABORACIÓN DE UN DIBUJO PREPARATORIO

Observe la imagen con ojos críticos, para decidir cómo va a traducirla a pintura. No acepte el formato ni la composición como las únicas formas posibles de representación del tema. Podría, por ejemplo, recortar un formato vertical de la sección central de una imagen de formato horizontal. Dibuje algunos esbozos rápidos que contengan las líneas principales de la imagen, e intente extenderse en todas las direcciones, añadiendo hojas de papel al dibujo inicial. Si, por el contrario, decide usar sólo una

4 ▶ **Con un pequeño pincel redondo se incorporan unas pinceladas de azul turquesa para enriquecer el colorido del follaje que hay a la derecha de la casa. A los verdes del lado izquierdo de la misma se les añade también un color parecido.**

parte de la fotografía, enmascare las zonas que no le interesen y haga dibujos sólo de la sección que va a utilizar para la pintura. Ahora escoja uno de los dibujos y utilícelo como referencia para la pintura. El tamaño de la misma debería ser tres veces mayor que el de la fotografía, o incluso mayor, si lo prefiere.

LA PINTURA

La pintura se basará en uno de los dibujos preparatorios y en una fotografía. El primero se usará para introducir las zonas de color principales. Fije el soporte para la pintura de manera que lo vea bien

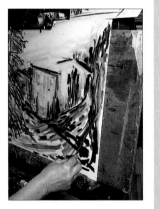

5 ▼ **El borde del tejado se define con una línea de azul oscuro. La paleta utilizada en esta pintura no es muy extensa, aunque sí muy luminosa; consta casi exclusivamente de amarillos, azules y verdes amarillentos.**

y empiece por dibujar las principales líneas de su composición. El dibujo preparatorio será seguramente más pequeño que la pintura y, en caso de que el aumento de la escala fuera de difícil ejecución, puede hacerlo mediante la utilización de una cuadrícula, método descrito en la Lección Seis. Si quiere usar acuarelas para pintar el cuadro, mantenga muy tenues las líneas trazadas a lápiz, porque de lo contrario se verán en donde los colores son más claros.

Cuando haya empezado a pintar, utilice también la fotografía y use tanto ésta como el dibujo

preparatorio como referencia de trabajo. Algunas veces, cuando se ha aumentado la escala de una imagen pequeña, puede ocurrir que algunas zonas de la misma parezcan muy vacías y faltas de interés. Si en su pintura ocurriera algo parecido, examine de cerca la fotografía para descubrir si hay en ella algún tipo de textura o pequeños contrastes de color y tono que se puedan reproducir en el cuadro. Use la imaginación y no intente copiar la fotografía. Deje que la pintura misma le dicte lo que debe hacer. Trate la fotografía del mismo modo que trataría el tema si trabajara del natural. Haga una selección de lo que para usted y para la pintura parece ser más importante y excluya todo aquello que sea irrelevante. Si tiene el coraje suficiente, puede esconder la fotografía y continuar pintando sin modelo hasta que realmente vuelva a necesitarlo. Cuando acabe la pintura, compárela con la fotografía y juzgue usted mismo si ha conseguido hacer una interpretación personal de la imagen.

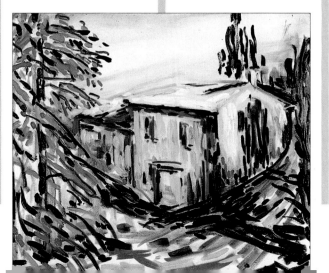

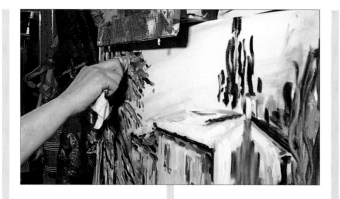

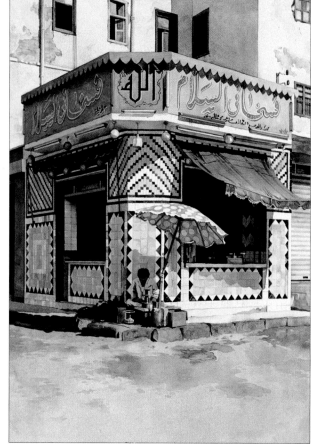

●¿Se ha limitado a copiar la fotografía, o ha sabido traducirla?

●¿Contenía suficiente información la fotografía?

●¿Ha utilizado la imaginación al pintar?

●¿Ha adquirido una mayor soltura con este ejercicio?

6 ▲ **La fotografía no se ha usado como referencia** hasta después de haber empezado a pintar. La artista prefirió mantenerse fiel a su sentido del color y al recuerdo de la imagen.

A veces es más fácil trabajar a partir de una fotografía en blanco y negro porque ésta no le dictará una determinada gama de color.

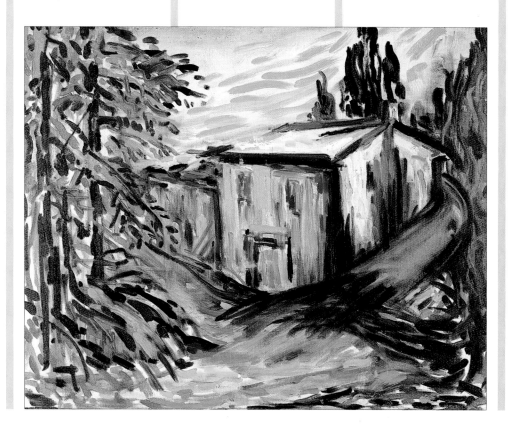

▲ Moira Clinch
Tienda en Egipto
Acuarela
Esta fotografía (izquierda) fue tomada expresamente para ser pintada. A pesar de que la composición no ha sufrido ningún cambio, los colores son muy diferentes en la pintura. Los hermosos rosas acaramelados no aparecen en la fotografía, y los contrastes tonales son infinitamente más delicados en la pintura.

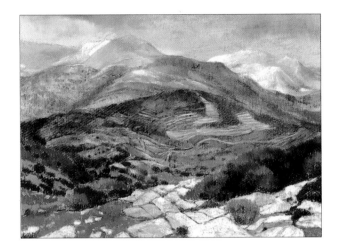

▲ Hazel Harrison
Las montañas de Naxos
Pastel y carboncillo
El formato más cuadrado que se ha utilizado en la pintura ha servido para proporcionar una mayor verticalidad a las montañas y, gracias a las nubes y a las formas ondulantes de las colinas que están en segundo término, se ha conseguido

introducir una sensación de movilidad en la composición.

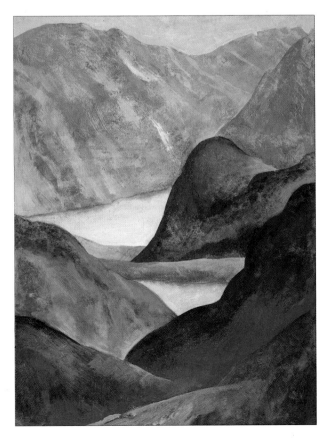

◀ Rosalind Cuthbert
El lago Garda desde Tenna
Acuarela y pastel
En esta obra, la fotografía sólo ha sido usada como referencia para las formas de las montañas y el lago. La artista ha dado rienda suelta a su imaginación y ha desarrollado una interpretación cromática que nada tiene que ver con el modelo fotográfico.

Si hace un dibujo y toma una fotografía del mismo, podrá comprobar fácilmente que son muy diferentes. Normalmente el dibujo se parecerá mucho más a la pintura que tiene en mente. Otra de las características que distingue a los dibujos de las fotografías es que la fotografía siempre tiene un punto de vista único, mientras que cuando dibujamos ampliamos el campo de visión siempre hacia los lados, hacia arriba y hacia abajo, lo que da lugar a que veamos más que a través de un visor de cámara fotográfica. Una fotografía de la misma vista panorámica siempre será decepcionante y limitada.

MINIMIZACIÓN DEL PROBLEMA

Sin embargo, sería exagerado desestimar la cámara en su función de bloc de apuntes complementario. No todo el mundo tiene la posibilidad de entretenerse mucho en dibujar detalladamente, ni tampoco existe siempre la posibilidad de dibujar todo lo que nos interesa. Para dar un ejemplo, es muy difícil, por no decir imposible, dibujar el efecto fugaz de ciertas formaciones de nubes, o los extraños fenómenos de luz que se producen en el momento antes de desatarse una tormenta.

Algunos de los problemas se pueden superar con relativa facilidad una vez que se conocen las limitaciones que tiene una cámara fotográfica. Por ejemplo, si ya se sabe que ciertos detalles no van a aparecer en la fotografía cuando se toma desde una cierta distancia, acérquese y haga otra foto del detalle. Si el tema es un gran paisaje, haga varias fotografías desde diferentes ángulos. Cuando empiece a pintar, puede hacer un collage con las fotografías. También conviene tomar anotaciones escritas para describir ciertos aspectos del color, sobre todo del color del cielo y de los tonos en sombra, que en las copias fotográficas suelen estar mal reproducidos.

Pintar del natural

La mayor parte de los proyectos anteriores se basaban en temas del interior y de los alrededores de su propia casa, pero ahora se le pide que reúna su material de pintura para salir al exterior donde pintará un cuadro completamente del natural. No está obligado a hacerlo, claro está. Aquéllos que se acorbarden ante esta perspectiva o que sientan que todavía no están lo suficientemente preparados, pueden quedarse en casa y continuar ejercitándose en la pintura a partir de dibujos y fotografías. Por otro lado, tampoco hay que irse muy lejos. Puede pintar en su jardín. Algunos artistas nunca salen a pintar fuera de su estudio. Pero si está más interesado en la pintura de paisajes que en los retratos y en los bodegones, debería probarlo, por lo menos. No existe nada que pueda sustituir la experiencia de trabajar directamente de la naturaleza, envuelto por el paisaje y el clima, obligado a hacerlo con rapidez, lo que da lugar a una espontaneidad que a usted mismo le sorprenderá.

EQUIPO

Le hará falta toda una parafernalia adicional para practicar la pintura en el exterior, aunque también es verdad que algunos artistas salen al campo con lo estrictamente necesario. Cualquiera que sea el medio que vaya a utilizar, deberá llevar consigo un caballete para apuntes si quiere trabajar de pie, mientras que quienes prefieran pintar sentados deberán adquirir una silla plegable de las que se venden en las tiendas de material para arte. Estas sillas son lo suficientemente bajas como para permitirle trabajar con las pinturas colocadas a su lado, en el suelo. Si trabaja sobre papel, necesitará una tabla ligera para dibujo —una plancha de madera contrachapada cortada a medida dará un buen soporte; además, necesitará chinchetas, pinzas o cinta adhesiva para fijar el papel.

La ropa dependerá de las condiciones climáticas. El sol de verano puede ser de su agrado, pero también todo lo contrario. Por lo tanto, es aconsejable que se lleve un sombrero de ala ancha. Si el clima es inestable o frío, convendrá que se lleve un jersey y un anorac. Conviene ponerse ropa vieja porque podría mancharse de pintura.

Los pintores que utilicen óleos deberán llevar consigo una botella de trementina o aguarrás para diluir las pinturas y limpiar los pinceles, además de una jarrita para el disolvente, un buen número de trapos o papel de cocina y una caja de pinturas o una bolsa que sea fácil de transportar. Una mochila o una cartera acoplable a la espalda será muy útil para llevar todo el equipo.

77 ▷

LOS OBJETIVOS DEL PROYECTO

Introducción a una nueva manera de trabajar

Hacer un trabajo espontáneo

Aprender a pintar la naturaleza
●
MATERIALES QUE VA A NECESITAR

Puede usar cualquier medio, pero no escoja ninguno que no haya probado antes. Cuando se trabaja rápido conviene saber cómo se comportará el medio pictórico.
●
TIEMPO

3 horas máximo

EL PROYECTO

El objetivo está en acabar una pintura en una sesión que no dure más de una mañana o una tarde. Esto podría acobardarle, pero Monet, por ejemplo, cierta vez se dio sólo siete minutos o «hasta que el sol dejara de reflejarse en las hojas» para pintar un cuadro. Le podría ser de gran ayuda buscar el motivo antes de empezar a pintar, siempre y cuando no lo conozca muy bien. Los paisajes rápidos que pintó Monet solían ser lugares que ya había visitado y pintado antes varias veces. Escoja un lugar conveniente, y si piensa que los comentarios de la gente que le observa le van a molestar, búsquese un lugar más apartado. Para los que habitan en una ciudad, un jardín o un parque pueden ser los motivos ideales, mientras que los que viven en el campo seguramente conocen lugares apropiados para ser pintados. Paséese por el lugar que ha escogido para buscar un buen ángulo de visión desde el que pueda pintar; explore bien todas las posibilidades antes de decidirse por una de ellas. Un visor fabricado en casa recortando un rectángulo de cartón puede ser útil para aislar aquello que hará interesante la pintura.

Cuando empiece a pintar, cubra con pintura la superficie de la tela o del papel tan rápidamente como le sea posible. Pero no se precipite, una de las

cosas que debe aprender cuando pinte a contrarreloj es no dejarse llevar por la prisa. Es bastante probable que la luz cambie mientras esté trabajando, pero no intente modificar la pintura para ajustarla a la realidad. Tome nota de la dirección de la luz antes de empezar a pintar (puede dibujar una pequeña cruz en un lado de la tela), e introduzca las sombras cuando ya haya pintado las principales formas del paisaje. Si las condiciones del clima cambian tan drásticamente que le impiden continuar el trabajo, recoja sus cosas y vuelva otro día a la misma hora, más o menos. Para no echar a perder la espontaneidad que caracteriza la pintura al aire libre, limítese a pintar durante tres horas. No tiene ni que decirse que los cuadros pintados del natural no necesitan ser forzosamente obras ejecutadas en unas pocas horas. Cézanne se pasaba días luchando con sus cuadros paisajísticos en la Provenza, pintando y repintando una y otra vez la misma obra.

1 ◀ **La pintura se realiza en óleo sobre un lienzo pequeño, y el artista ha empezado por hacer un dibujo a pincel antes de comenzar a empastar los colores. Si el tema fuera muy complejo, sería mejor que hiciera el dibujo el día anterior. Los cambios de luz no importan demasiado cuando se está haciendo el dibujo, pero pueden dificultar mucho el trabajo cuando ya se ha empezado a pintar.**

2 ◀ **Cuando el tiempo es variable, como en el cuadro, los colores de las nubes cambian con mucha rapidez, así que se deben pintar antes que cualquier otra cosa.**

3 ▼ **Puesto que la calidad y la dirección de la luz repercuten en todos los colores del paisaje, conviene pintarlo todo a la vez.**

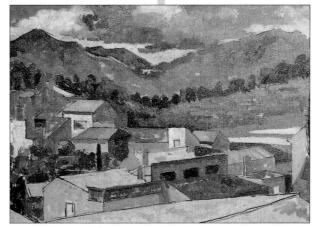

4 ▲ **Para reflejar los colores del paisaje en los edificios, se les han añadido unas pinceladas de rojo rosáceo. Los azules-malva también aparecen en las colinas y en la parte inferior de las nubes.**

5 ▲ **El cielo, que durante el proceso de trabajo sufrirá muchos cambios, se deja para el final. Tendrá que ser muy disciplinado en lo referente a las nubes, para no tratar de alterarlas mientras esté pintando.**

información adicional	
16-19	Introducción al óleo y a los acrílicos
94-97	Pintar una impresión
150-157	Pintar con óleo

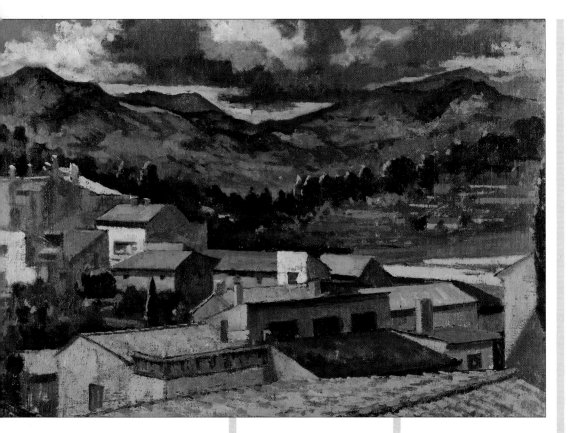

6 ▲ Los últimos toques, que finalmente dan una auténtica vida al cuadro, son las luces sobre las colinas y sobre los árboles y una mayor definición del tejado que está en primer término.

A pesar de que este artista trabaja con lentitud y reflexiona mucho, no ha habido ningún problema en que acabase la pintura en una sola sesión de trabajo. Esto se debe, en buena parte, al pequeño formato de la tela: llenar una tela grande lleva mucho tiempo; por lo tanto, aprenda a utilizar telas pequeñas cuando trabaje del natural.

AUTOCRÍTICA

●¿Ha llegado a sentirse seducido, mientras pintaba, por el tema escogido?

●¿Ha introducido elementos que quizá hubiera sido mejor ignorar?

●¿Cree que la composición es satisfactoria?

●¿Cree que podría haber trabajado mejor de haber utilizado otro medio pictórico?

●¿Le ha gustado pintar del natural?

▲ Mark Baxter
Estudios de un bloc de apuntes
Óleo
El óleo es un medio excelente para pintar estudios del natural. El paisajista inglés John Constable pintó un sinfín de estudios de nubes al óleo, algunos muy diminutos; a menudo pintaba encima de papel y de cartón. Los estudios que aquí se reproducen tienen una vivacidad y una energía muy parecida.

El caballete ha de llevarse aparte, a no ser que compre usted una bolsa de pintor, la cual llevará unas correas con las que se podrá atar el caballete.

Tanto los acrílicos como la acuarela se diluyen en agua, por lo tanto, recuerde llevar una botella (las botellas de agua mineral de plástico son muy ligeras y fáciles de llevar) y pequeños recipientes. La paleta *Stay Wet*, que ha sido descrita en la página 16, es muy útil para pintar con acrílicos; si no lleva este tipo de paleta para acrílicos, sus pinturas se endurecerán, haciéndose inservibles al cabo de una o dos horas. Los acuarelistas deberían llevar una esponja para controlar la pintura y trapos para limpiar la caja de pinturas de vez en cuando. Los pastelistas son los más afortunados porque no necesitan ningún equipo, excepto los propios pasteles. En todos los casos se debería llevar papel de cocina, porque las manos se mancharán de pintura muy rápidamente.

PLANEAR LA PINTURA
Uno de los errores que con más frecuencia se comete en la pintura del natural es el de hacer una composición deficiente y pobre. Dos son las principales razones por las que se comete este error: la primera consiste en que, de no ser que se hagan estudios preliminares del tema, la composición de la obra suele venir determinada por el azar (normalmente se hace un encaje rectangular dentro del propio rectángulo de la tela). La segunda razón es que la rapidez que le exige el trabajo en el exterior le hace olvidar a uno que se debe corregir la naturaleza.

Si utiliza papel para realizar la pintura, puede valerse de una sencilla táctica que le permitirá adaptarse mejor al formato de la pintura. Coja un papel muy grande y deje márgenes muy anchos a todos los lados del mismo mientras trabaja. Si, cuando la pintura está ya a medias, se da cuenta de que le gustaría más con formato horizontal, sólo tiene que extenderla por los márgenes en blanco que había reservado. También es válida esta táctica si lo que quiere es una ampliación en sentido vertical.

El otro posible problema tiene a menudo solución si antes de empezar a pintar se reflexiona sobre el tema. Recuerde siempre que no tiene que pintar todo lo que ve sólo por el simple hecho de estar allí. Si hubiera algo que por su forma o color no fuera a funcionar en el cuadro no lo pinte. Si en un lado de la tela hubiese pintado un árbol y necesitara un elemento de contrapeso en el otro, lo mejor sería buscar en el propio paisaje algo que realizase esa función.

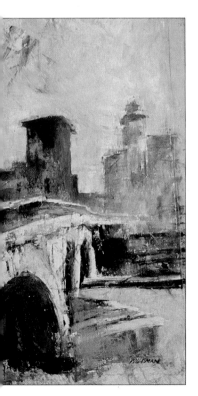

▼ Philip Wildman
Puente sobre el Tíber
Óleo sobre papel
En este apunte atmosférico, el artista ha captado la esencia del tema (la luz y el color) y ha excluido deliberadamente cualquier detalle anecdótico. La pintura del natural exige una cierta disciplina al pintor –hay que saber decidir muy pronto qué es lo realmente importante y qué se puede obviar.

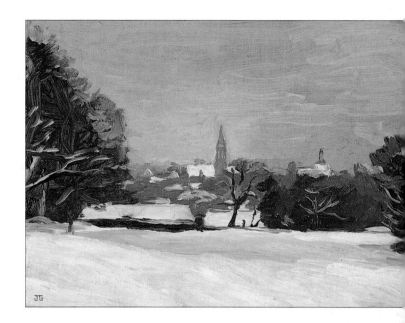

▲ Jeremy Galton
St. Judes, Hampstead
Óleo sobre cartón
Galton es un pintor totalmente comprometido en la pintura del natural, sean cuales sean las condiciones climáticas. Sale a pintar equipado con ropas de abrigo y botellas de agua caliente que le permitan combatir el frío. Este cuadro, de composición muy cuidada, transmite una auténtica experiencia de lo que es el invierno. Como verá, es casi monocromático –casi, porque los árboles contienen marrones cálidos y los edificios del fondo están pintados en azules.

Aprender de las obras del pasado

Antes de que se fundaran las escuelas de arte, la mayoría de los artistas aprendían a pintar en estudios de pintores conocidos. Mientras eran aprendices, copiaban las obras de su maestro, y cuando llegaban a tener suficiente dominio de la técnica, a veces, alguno de ellos pintaba la obra original del maestro excepto los toques finales.

La tradición de la copia de obras anteriores se mantuvo viva hasta bien entrado el siglo XIX. Entre los impresionistas, por ejemplo, Pierre-Auguste Renoir (1841-1919) copió obras de grandes maestros del siglo XVIII como Antoine Watteau (1684-1761) en el Museo del Louvre; de este pintor heredó su amor por la luz y por los colores luminosos. Cézanne, por otro lado, volvía una y otra vez a composiciones basadas en la obra de Miguel Ángel (1475-1564), Rubens (1577-1640) y Poussin (1593/1594-1665).

A medida que fue evolucionando la enseñanza del arte, la copia de antiguos maestros se consideraba una parte fundamental en la formación de cualquier artista joven, e incluso hoy en día no faltan los que creen que esta práctica es muy valiosa en la educación de un artista. Del mismo modo que tomar apuntes en una clase ayuda a concentrarse y a recordar el contenido de lo que se está tratando, la copia de un cuadro induce al análisis de la composición y de la manera en que un artista en particular trabaja los colores. Usted puede hacer lo mismo yendo a una exposición y contemplando una serie de obras.

Todavía hoy en día hay algunos artistas y estudiantes que copian, aunque la copia de maestros ya no es obligatoria en la enseñanza de arte. De todos modos, muchos artistas modernos incluyen en sus trabajos referencias visuales de obras de pintores que admiran. Unas veces lo hacen mediante el uso del mismo esquema compositivo, otras mediante la reinterpretación de un tema concreto. En no pocas ocasiones, estas referencias son un tributo al pintor admirado, como hizo, por ejemplo, el pintor contemporáneo inglés Francis Bacon (1909-1992) en una serie de pinturas basada en el autorretrato de Van Gogh *El artista de camino al trabajo*. En el caso de Bacon, esta serie de pinturas era un homenaje al pintor que le había influido profundamente.

LA UTILIZACIÓN DE REPRODUCCIONES

Podría serle de gran utilidad copiar la reproducción de una pintura que admire especialmente. Y, aun cuando esta práctica no le revele toda la información referente a la técnica pictórica que contiene un original, sí aprenderá con ella todo lo concerniente a composición y a la distribución de áreas cromáticas, del mismo modo que sucedería si lo hiciese del propio original.

81 ▷

LOS OBJETIVOS DEL PROYECTO

Aprender a analizar las relaciones cromáticas

El uso del collage para traducir esas relaciones a otras parecidas

El trabajo con composiciones «hechas»
●
MATERIALES QUE VA A NECESITAR

Una selección de papeles de colores para el collage

Tijeras, cola y papel guarro o de acuarela como soporte para el collage.

Pinturas y cualquier soporte que elija para pintar
●
TIEMPO

Primera etapa: un día
Segunda etapa (opcional): medio día (el tiempo que se necesite dependerá de la complejidad del tema elegido)

1 ▲ Se ha escogido un paisaje de Cézanne porque las pinceladas gruesas se pueden traducir muy bien al collage.

2 ▼ Se precisa de una amplia gama de azules y de verdes. Estos recortes se recogieron de periódicos y de revistas durante un cierto tiempo.

EL PROYECTO

Este proyecto se compone de dos fases separadas, de las cuales la segunda es opcional. La idea consiste en elegir una pintura que le guste y usarla como referencia para un collage, intentando mantenerse, en lo posible, fiel a la composición y a la distribución de colores y tonos del original.

El segundo paso, que es opcional, como ya se ha dicho, consistiría en pintar un cuadro a partir del collage, dejando a un lado la reproducción de la obra de referencia.

EL COLLAGE

Decida qué obra quiere utilizar como punto de partida. El criterio en el que se fundamente dicha

elección se puede deber tanto a que la obra escogida le guste especialmente o que esté interesado en conocerla mejor. Puede basarse en una postal o en la reproducción de un libro. Intente no buscar una obra demasiado complicada; un paisaje o un bodegón le ofrecerán la posibilidad de explorar las relaciones que se establecen entre colores y tonos, y los contrastes entre colores cálidos y fríos, para crear la impresión de espacio y forma en el cuadro.

Tan pronto haya decidido el tema, empiece a seleccionar colores para el collage entre los recortes de papeles de periódico y revistas. Seguramente necesitará una amplia gama de colores pero, puesto que sólo usará recortes muy pequeños, no tendrá que comprar papel de colores.

Cuando haya reunido todo el material, coloque la reproducción que haya elegido en un lugar bien visible y empiece el trabajo haciendo un dibujo preparatorio en el soporte para el collage. Después, corte o rasgue los pedazos de papel hasta obtener la medida correcta. Examine los colores y tonos con mucha atención e intente ajustarse a ellos en lo posible. Si tuviera dudas acerca del color de alguno de los papeles, acérquelo al color original de la reproducción y podrá comprobar fácilmente si es más brillante, oscuro, cálido o frío. Si no tiene el color exacto —y es bastante probable que le ocurra en más de un caso— escoja el que más se acerque al original. No debe

importarle demasiado cometer algunos errores, porque equivocarse forma parte del proceso de aprendizaje y le ayudará a conocer las propiedades del color. Por ejemplo: verá que un verde puede tender hacia el amarillo o hacia el azul y que todos los colores que introduzca en el collage se verán influenciados por los colores que los rodean. Una vez que haya decidido cuáles van a ser los principales colores y las formas esenciales, empiece a pegar los papeles y no abandone el trabajo hasta que sienta que ha concluido la obra.

LA PINTURA
Cuando crea que puede dar por finalizado el collage, aléjelo un poco de usted y examínelo para decidir si visualmente es correcto. Recuerde que el collage será el modelo para la pintura. Por lo tanto, si cree que no contiene información suficiente para dar paso a la segunda parte del proyecto, no empiece a pintar todavía. Vuelva a observar la reproducción y continúe con el collage hasta que vea que tiene una obra a partir de la cual puede pintar. Cuando crea que no puede hacer nada más para completar el collage, intente abordar la pintura. Deje a un lado la reproducción que le había servido de modelo y no intente copiar el collage, porque una pintura nunca se parecerá a una obra realizada con trocitos de papel.

3 ▶ Antes de encolar y pegar los recortes de papel, se los ha comparado con los colores de la reproducción para escoger los más parecidos al color original. Observe la cantidad de azules diferentes que se usan en la imagen sólo para recrear una zona de la obra.

4 ▶ Primero se completan el cielo y las montañas para que se puedan determinar las relaciones cromáticas antes de pasar a trabajar en los colores que están en el primer término. A pesar del gran número de colores diferentes que se están utilizando, hemos intentado mantenerlos dentro de un mismo tono, para evitar efectos demasiado contrastados.

5 ▼ El tono más oscuro de la parte superior del cuadro (el azul de la cima

de la montaña) está equilibrado por un verde tan oscuro como el azul.

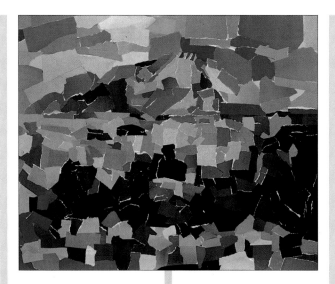

1 ◄ Para este segundo collage también ha sido elegido un paisaje de Cézanne, pero ahora se trata de uno cuyo grado de definición es mayor y cuyos detalles, que aparecen en primer término, son más nítidos.

6 ▲ Cuando se traduce una pintura a otro medio, por ejemplo al collage de papeles de colores, lo que más se debe observar es el tono de los colores, es decir, su temperatura (cálidos o fríos) y el modo en que se relacionan unos con otros. En este caso, las relaciones de color han sido muy bien observadas, y el collage tiene una atmósfera muy parecida al original. Sin embargo, éste no fue el collage que se escogió para ser pintado; el estudiante hizo otro collage, a partir del cual pintó un cuadro.

2 ► También esta vez, la gama de colores del collage es más limitada que la del original, y las formas se han simplificado de tal modo que han alcanzado cierto grado de abstracción. Con frecuencia se encontrará con que la propia obra le sugerirá el camino que debe seguir; sea receptivo y déjese llevar por ella.

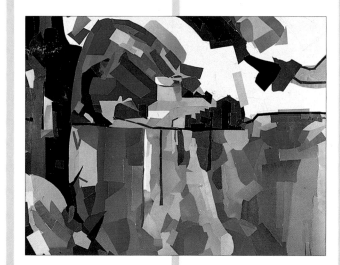

AUTOCRÍTICA

• ¿Tiene su collage el mismo esquema básico de colores que el original?

• ¿Ha podido establecer con éxito las relaciones tonales dadas en el original?

• ¿Se puede reconocer en su pintura la obra que ha servido de modelo para el collage?

• ¿Ha mejorado en la pintura los resultados obtenidos en el collage?

• ¿Piensa que hubiese obtenido mejores resultados de haber trabajado con una reproducción diferente? Si así fuera, ¿qué obra escogería esta vez?

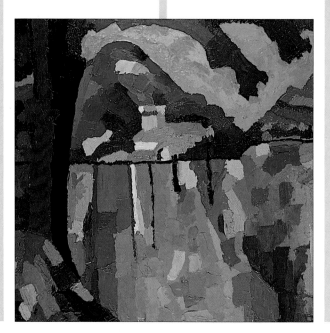

3 ◄ A pesar de que el collage no estaba todavía terminado, la estudiante decidió pasar a la segunda parte del proyecto: la pintura. Se sentía satisfecha de la vigorosa aproximación alcanzada con el collage y decidió seguir en esa línea en la medida de lo posible. Por lo tanto, pintó con óleo aplicado con espátula, un modo de asegurarse un tratamiento vigoroso. Puesto que el collage no estaba acabado, tuvo que inventar los colores en la parte superior del cuadro.

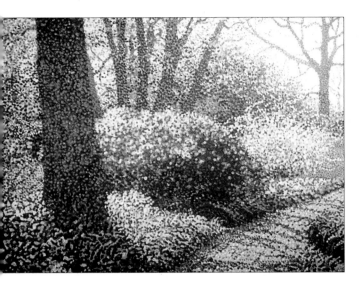

◀ Mary Anne Reilly
El primer día de primavera
Óleo
Reilly afirma que el año que pasó en París estudiando a los impresionistas y postimpresionistas *in situ*, le influyó notablemente. La técnica pictórica de esta artista es una adaptación personal del puntillismo de Seurat (véase página 21).

Otra manera de aprender mucho acerca de las leyes de la composición es la de hacer rápidos dibujos de pinturas a lápiz, tanto si son reproducciones de un libro como si son obras expuestas en una galería. Podrá comprobar que incluso los paisajes impresionistas que no le atraigan demasiado por su composición tienen una estructura pictórica muy sólida. En el proyecto de esta lección, hará una transcripción, más que una copia, de una obra ajena, y utilizará un medio pictórico diferente del que fue usado para ejecutar el original. Esta forma de trabajar le ofrecerá la posibilidad de aprender algo, no sólo sobre la organización interna de la pintura, sino también sobre el modo de hacer su propia interpretación de una obra prestada.

▼ Paul Kenny
Nymphéas I, Giverny
Óleo
Al igual que Monet, Kenny es un amante tanto de la luz como del agua, y rindió homenaje al gran impresionista, pintando el tema que Monet hizo famoso, los jardines acuáticos de Giverny. Su método, no obstante, difiere del de Monet en la medida en que Kenny pinta sus cuadros al óleo en el estudio, a partir de apuntes hechos en acuarela, mientras que Monet pintaba directamente del natural.

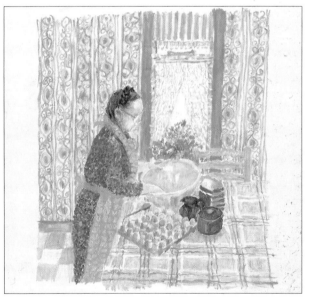

▲ Moira Clinch
La madre de la artista
Pastel graso
Esta pintura, ejecutada cuando la pintora todavía era una estudiante, es un homenaje a Pierre Bonnard, cuyos interiores líricos han inspirado a numerosas generaciones de artistas.

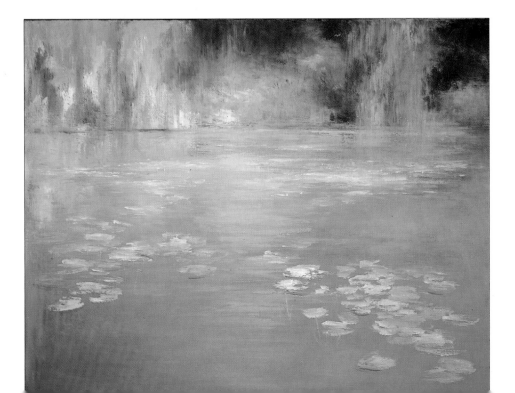

81

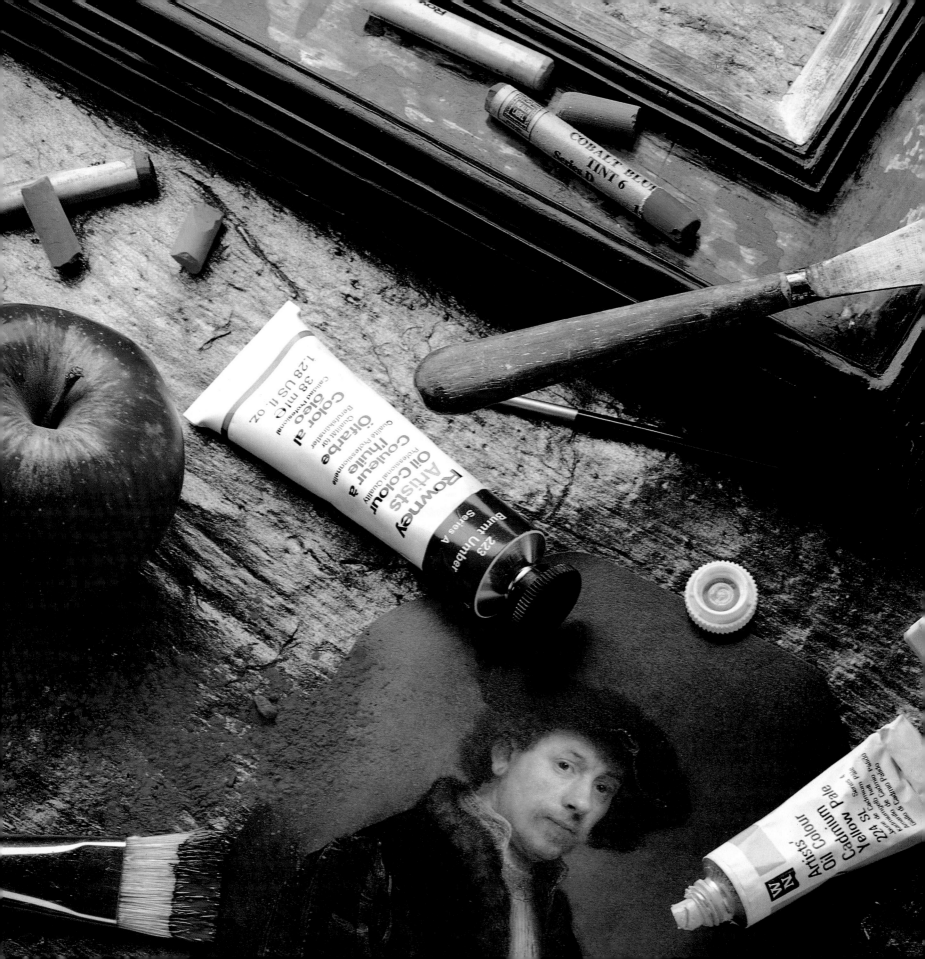

SEGUNDA PARTE

Temas y estilos

· ·

Esta sección del libro es una introducción a los principales temas y estilos de la pintura, tanto del pasado como del presente. Su estructura es muy parecida a la de la Primera Parte del libro, con lecciones y proyectos que sirven de práctica; pero, en este caso, cada lección incluye la explicación de una pintura «clave» de un maestro del pasado o de un importante artista contemporáneo, para mostrarle aproximaciones muy particulares a la pintura. Esta sección empieza con un largo capítulo dedicado a la composición, una materia de vital importancia en cualquier pintura, sea cual sea su estilo o tema.

La composición

Al realizar los proyectos de las lecciones anteriores, ya ha tenido un primer contacto con los principios básicos de la composición. Ha decidido el tamaño del cuadro, la disposición de los objetos unos respecto de los otros y dentro del propio cuadro, ha escogido diversos elementos de línea y de forma, tono y color y los ha introducido todos para que la pintura actuase como un todo —éstos son los ingredientes de la composición.

En las páginas siguientes, se estudiarán los temas y los estilos de la pintura; las técnicas y los modos de interpretación que convierten a cada obra en una forma genuina de expresión artística. Pero en primer lugar deberá estudiar las reglas de la composición con mayor detalle, porque este aprendizaje constituye el primer paso que le permitirá saber cómo puede conseguir los efectos deseados en la obra que acaba de realizar.

FORMA Y TAMAÑO

La mayoría de las pinturas son rectangulares o están contenidas dentro de un rectángulo. Esto se debe, en parte, a que el papel se vende por hojas rectangulares y también a que es más fácil adquirir y preparar una tela o un panel de este formato estándar que preparar uno que tenga una forma irregular. Desde el punto de vista visual, el rectángulo proporciona una superficie pictórica clara y equilibrada, en la que se pueden organizar los elementos que configuran el cuadro. Sin embargo, con frecuencia los artistas utilizan formatos redondos, elipsoidales y de formas irregulares. Una elección de este tipo puede ser debida a que esté previsto que el cuadro sea colgado en un lugar con características determinadas, aunque, por regla general, el formato del soporte viene determinado por las necesidades concretas del tema que se va a pintar. Más adelante, si le interesa, puede probar estos formatos menos corrientes.

CREAR ESPACIO

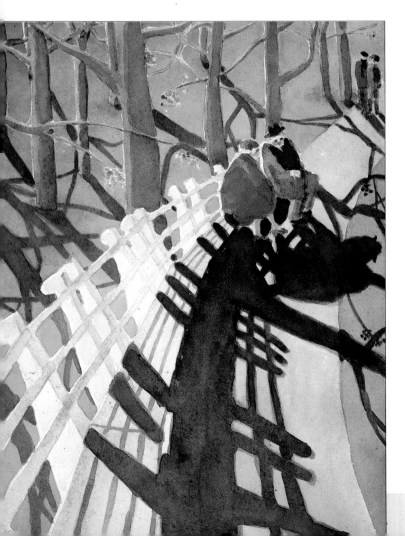

◄ En su acuarela **Domingo en Central Park**, Carole Katchen ha conseguido transmitirnos una sensación de amplitud en un formato muy pequeño, gracias a la larga curva que discurre en diagonal desde abajo hacia arriba, y por la posición alejada de las figuras.

Cuando trabaje con un formato rectangular, puede elegir entre hacer una pintura cuadrada, apaisada o vertical. El formato que se usa para el retrato suele ser más alto que ancho, en cambio, para el paisaje se utiliza normalmente un formato más ancho que alto. A pesar de que éstos son los formatos convencionales para retrato y paisaje, no existe ninguna norma que fije el tipo de composición para cada género —un retrato o una figura pueden perfectamente ocupar una tela ancha, y un paisaje puede estar contenido dentro de un formato vertical.

Cuando empiece a trabajar, debe escoger el papel o la tela y, excepto cuando el formato sea cuadrado, decidir si quiere usarlo para retrato o para paisaje. El formato del soporte dependerá del tema que quiera pintar y de su composición.

Algunos artistas empiezan a pintar sin haber decidido cuáles van a ser las dimensiones finales de la obra; dejan que el formato vaya surgiendo a medida que trabajan. Por otra parte, un rectángulo alargado, por ejemplo, puede sugerir un tratamiento particular de la composición de la obra. Si trabaja sobre papel, no estará obligado a llenar

PROPORCIONES DRAMÁTICAS

▼ El formato alargado de **Iris negro**, de Barbara Walton (técnica mixta), enfatiza las elegantes flores y los largos tallos de la planta.

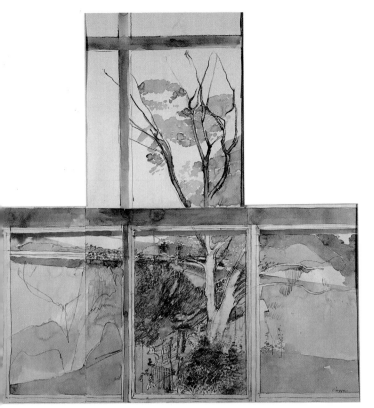

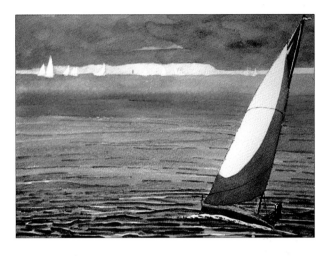

DAR FORMA A LA IMAGEN

▲ Ian Simpson ha pegado un papel a otro para ampliar su estudio en acuarela. La forma irregular del formato acentúa la sensación de que se mira a través de las lunas de cristal de

toda la superficie del rectángulo dado. Puede cortarlo o enmascarar la obra de manera que sólo se vea aquello que le interesa.También puede ampliar el formato si añade más papeles al original. Si trabaja sobre tela o cartón, será más difícil ampliar o cambiar las dimensiones del soporte. Lo más sencillo es empezar con un formato adecuado para la pintura que tiene en mente. Si, después de haber empezado, le parece que la composición rebasa los

límites de la tela, puede sobrepintar lo que había pintado y volver a empezar.

Cuando elija el tamaño del papel, de la tela o del cartón que va a utilizar, hágalo teniendo en cuenta el tamaño real de lo que va a pintar. Un paisaje pequeño puede tener mucha fuerza, pero quizás prefiera trabajar en el espacio de un soporte grande. Si escoge un formato grande para una composición a tamaño reducido, ya sea un bodegón o un retrato, tenga en cuenta que se verá obligado a aumentar la escala de los objetos en la pintura. Cuando se aumenta la escala de objetos con cuyo tamaño estamos familiarizados, el resultado puede parecer un poco extraño y, a veces, surgen problemas para acertar las proporciones y las

relaciones espaciales correctas.

LA DINÁMICA DEL RECTÁNGULO

Como regla general se puede decir que el cuadrado es una forma equilibrada, cerrada; que el rectángulo apaisado relaja la vista y que el rectángulo vertical produce un efecto inquietante y de confrontación. De todos modos, la impresión que produce una pintura se debe, en mayor medida, a su contenido y no a su formato, aunque hay algunas excepciones. En un rectángulo alargado, el peso del lado cuya longitud es mayor puede llegar a dominar la composición. Le resultará bastante difícil contrarrestar ese dominio mediante ritmos o direcciones contrapuestos.

Tan pronto como haga una marca sobre la superficie pictórica, se trate de una línea, de una gota o de una forma bien definida, esta marca empezará a interactuar con el formato del cuadro. Primero parecerá que se precipita hacia delante desde el fondo del papel o de la tela. Luego atraerá su mirada hacia una zona particular del rectángulo. Si después añade más pinceladas o zonas de color, éstas alterarán las relaciones que se habían establecido antes, interaccionando unas con otras, creando vínculos u oposiciones. Estas interacciones son abstractas, y tienen lugar a lo largo de todo el proceso pictórico de la composición, es decir, que la estructura interna de la

una ventana.

MOVIMIENTO Y DIRECCIÓN

▲ ▶ **El velero,** de Lesley Giles (acuarela), posee un movimiento que contrarresta la estabilidad del rectángulo. El punto de vista de **En la orilla**, de Stephen Crowther (óleo), explota las posibilidades de composición que ofrece la

pintura tiene una vida independiente.

LA DIVISIÓN DEL RECTÁNGULO

Una manera de llegar a controlar la composición de una pintura, con independencia del tema, consiste en plantearse las principales divisiones de la superficie pictórica como si formaran un entramado a base de formas simples. Si tomamos, por ejemplo, los bodegones, en muchos casos habrá podido comprobar que el grupo de objetos que los componen forman un triángulo más o menos definido. Para que una composición tenga interés, lo mejor es destacar el objeto más grande del resto de los objetos

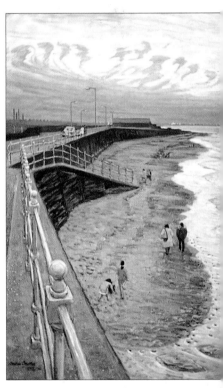

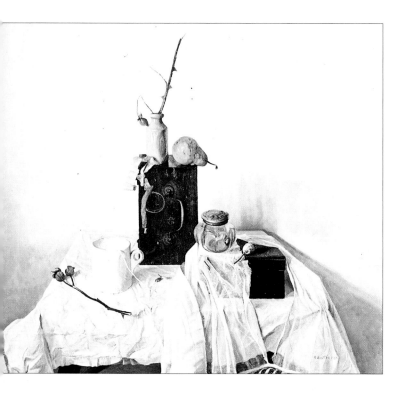

y disponer éstos alrededor de aquél en un primer plano. La zona frontal del grupo forma la base del triángulo, y el objeto grande, su ápice.

Los objetos que se encuentran entre la base y el ápice no tienen que estar necesariamente dispuestos de manera que definan perfectamente los lados del triángulo, pero deberían colocarse de forma que haya una conexión visual que produzca la impresión de que existe tal diagonal, o de que esta línea toca algunos rasgos importantes de los objetos de cada uno de los lados.

Para equilibrar y estabilizar el triángulo, debe haber una línea horizontal que discurra detrás del grupo. Esta línea podría ser el extremo de una mesa, acompañada de

una vertical en ángulo recto respecto de la horizontal. Estas líneas horizontal y vertical se han de disponer de manera que se rompa la centralidad del triángulo, creando un equilibrio por asimetría. Una vez descubierta la estructura básica de la pintura, se pueden pasar a definir las demás subdivisiones: qué proporciones tienen los objetos por separado y si están aislados en el espacio o se superponen a otros objetos del grupo.

Este mismo esquema se puede aplicar a la composición de un grupo de figuras dentro de un escenario arquitectónico, por ejemplo, o a un grupo de árboles dentro de un paisaje. No siempre los artistas definen la estructura básica antes de **empezar a pintar**, ni

COMPOSICIÓN TRIANGULAR

◀ La forma básica de esta pintura al óleo (**Jarra de piedra, taza y rosa marchita**), de Arthur Easton, es un triángulo limpio y equilibrado, cuyo ápice está formado por la jarra de piedra y la rosa marchita.

analizan los objetos reduciéndolos a formas geométricas, porque a medida que se adquiere experiencia, la organización de las pinturas se convierte en algo instintivo.

De todos modos, cuando se está aprendiendo a planear las composiciones, puede ser de gran ayuda dividir el plano pictórico para formar estructuras abstractas utilizando diferentes formas y variando sus proporciones y la dinámica de sus líneas. Las líneas y las formas curvas tienen un comportamiento totalmente diferente del de las líneas rectas y ángulos agudos. Estos elementos crearán un ritmo interior en la pintura que hará que las formas sólidas que haya retratado reciban su impacto; lo mismo sucederá con la forma en la que éstas hayan sido dispuestas en el soporte.

Como regla general se recomienda que evite introducir en la pintura una línea o forma que divida el espacio pictórico por la mitad, ya sea vertical u horizontalmente. Una división tan igualada puede hacer que el ojo pierda la dirección y que pase de un lado de la pintura al otro,

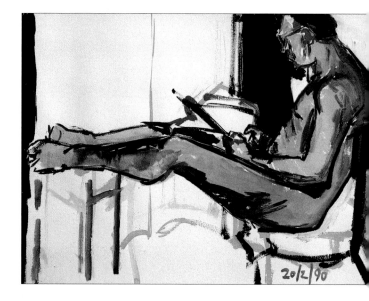

EQUILIBRIO RÍTMICO

▲ El cuadro **Desnudo masculino** (acrílico), de David Cuthbert, forma un triángulo alargado cuyos vértices están en los pies, en la cabeza y en los glúteos del hombre, aunque los pesados contornos de la figura describen una forma rítmica y vigorosa que nada tiene de estática.

DIVISIÓN VERTICAL

▼ Una línea central tan definida como en esta obra no es muy corriente; sin embargo, funciona muy bien en esta **Vista del jardín**, de Ian Simpson. Esto se debe a la estructura de la glorieta emparrada, cuyo enrejado formal y equilibrado sostiene la informalidad colorista del jardín.

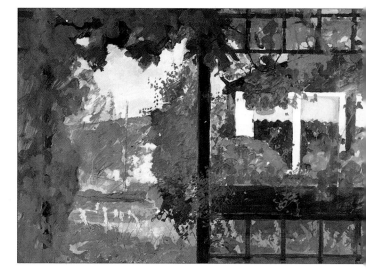

sin encontrar apoyo visual en el recorrido. La mayoría de las veces, la división está descentrada y los elementos de cada lado están dispuestos de modo que la composición sea asimétrica. Esto da lugar a un cierto equilibrio y evita el riesgo de que éste sea tan estable que la pintura parezca blanda y sin interés alguno.

LA ORGANIZACIÓN DEL ESPACIO PICTÓRICO

El principal problema que presenta la pintura figurativa es el de la representación, en un plano bidimensional, de un motivo tridimensional. Para solucionar este problema, se debe considerar el papel o la tela, denominados plano pictórico, como si fueran una ventana. La composición espacial de la misma puede ser organizada detrás de aquélla, mediante planos que se alejen paralelamente del plano pictórico.

Los sistemas de la perspectiva (véanse páginas 40-43) pueden ayudarle a formalizar estos planos, ya que, gracias al principio de convergencia, permiten su creación de modo que produzcan la impresión de que se alejan. La perspectiva también le permitirá establecer correctamente las aparentes diferencias de escala y de proporción que definen la posición relativa de los objetos dentro del espacio. Como ya se ha dicho anteriormente, el elemento que rige la perspectiva es la línea imaginaria del horizonte, situada a la altura de sus ojos. El punto de observación que usted ocupe tiene también una importancia fundamental para la elaboración de la estructura de una composición. El punto de observación puede influir tanto en la expresión de una obra como en la estructura formal de la misma.

LLENAR LAS FORMAS

Hasta ahora se había hablado de los elementos de la composición como estructuras lineales que se aplican a pinturas y a dibujos. Algunas veces, a pesar de todo, el color y el tono se aplican con entera libertad encima del entramado estructural de la pintura. En un cuadro impresionista (véase página 92) y en algunas obras abstractas (véase página 144), la composición puede llegar a parecer totalmente casual, debido a que no evidencian la estructura subyacente. Si sigue los pasos de la composición tal como se han descrito hasta ahora,

▷ 88

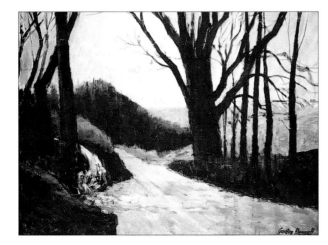

Antes de empezar a pintar, tómese un poco de tiempo para hacer algunos apuntes rápidos a lápiz o carboncillo. Dibuje las formas básicas y las líneas direccionales que pueda ver en el motivo. Haga un entramado de líneas conectadas que contengan los perfiles generales de las formas, y después divida estas grandes zonas en secciones más pequeñas en las cuales pueda establecer la altura relativa, la profundidad y la anchura de los elementos de su motivo; trace las conexiones que se establecen entre líneas curvas y líneas rectas, pero también aquéllas que se establecen entre las formas en diferentes partes del cuadro.

Cuando haya hecho unos cuantos esbozos pequeños, puede empezar a pensar en el formato y en el tamaño de la pintura. Dibuje un marco rectangular alrededor de cada esbozo para destacar el fondo o para estrechar más los límites de la imagen. De este modo, quizás descubra que hay objetos que pueden ser recortados al estrechar los lados, tanto el inferior y el superior como el izquierdo y el derecho.

▲ **El marco de la pintura encierra una vista convencional del motivo, con las líneas de tensión verticales y horizontales bien equilibradas.**

▲ **Si el artista se acerca más al motivo, la tensión vertical se hace más patente y la estructura del fondo más activa e inquieta.**

▲ **Visto desde tan cerca, el árbol de la pintura adquiere un carácter más abstracto y rompe el equilibrio de la composición.**

LOS PLANOS DE LA IMAGEN

◄ Un camino que conduzca al espectador hacia el interior de la pintura, como ocurre en el óleo de Gordon Bennett **Paisaje de invierno**, hace que tengamos inmediatamente la sensación de que el espacio se prolonga hacia el fondo. Las formas superpuestas y los acentuados contrastes tonales enfatizan este efecto.

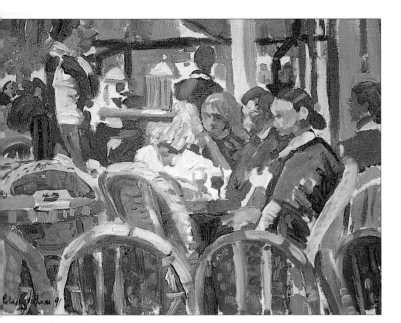

PUNTOS DE ENFOQUE
◄ En su pintura al óleo **El vienés**, Peter Graham ha hecho retroceder las figuras principales hacia el fondo para destacar la ornamentación de las sillas que aparecen en primer término.

de la representación de la imagen.

SEMEJANZA Y CONTRASTE

Cuando observa un tema para pintar, automáticamente está buscando fórmulas para organizar la información que su mente recibe, aunque sea de manera inconsciente. Estará buscando semejanzas de forma y de color y se asustará ante los contrastes demasiado evidentes. Existe en el espectador una conocida tendencia a practicar el llamado «agrupamiento visual», consistente en agrupar cosas con características comunes aunque aparezcan muy separadas en el espacio.

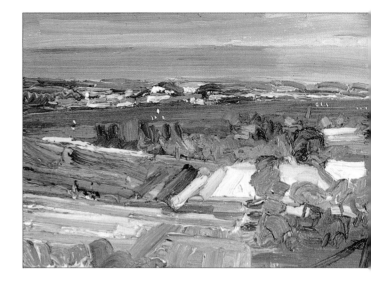

una vez que haya conseguido encontrar una estructura satisfactoria para su cuadro, los factores adicionales como el color y el tono pueden entrar en juego. Los valores tonales se usan para crear luces y sombras, permitiéndole crear una impresión de tridimensionalidad en los objetos y proporcionar calidez al conjunto. El color explica la naturaleza de las cosas (los colores locales ayudan en la identificación) y también puede ser un instrumento de expresión (véase página 108). Las texturas y los ornamentos se pueden añadir a la descripción de los objetos y materiales para introducir un componente decorativo en la pintura. Pero con independencia total de la libertad con que se hayan introducido los colores, tonos, texturas y ornamentos, cada uno de estos ingredientes tiene una función como elemento abstracto dentro de su composición, e influirá en

los ritmos y en la dinámica de las líneas y de las formas dentro del cuadro.

Tan pronto como empiece a introducir colores y tonos en el cuadro, se alterará el equilibrio de su composición. Ahora deberá orquestar los elementos abstractos de la pintura y trabajar en la consecución

Si se crean vínculos entre aquello que tiene características comunes, la composición adquiere un tono más armónico y coherente. Además, puede acentuar la capacidad de conmover de la pintura si trabaja en sentido opuesto a las previsiones del espectador. Un efecto muy valioso es el que producen los colores similares al relacionar diferentes partes de la pintura. Un toque de azul en primer término puede operar como un discreto eco del amplio azul del cielo. Si en una pintura no establece este tipo de vínculos (si cada área o cada pincelada tienen un

PINCELADAS ACTIVAS
◄ En esta pintura cuyo título es **Losi tomando un baño**, las formas definidas del niño y de su sombra han permitido a Susan Wilson aplicar el color y la textura con mucha libertad.

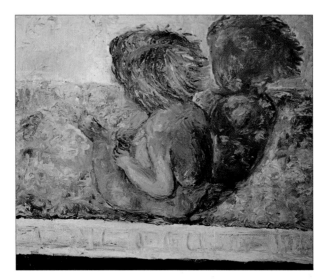

ESPACIO Y COLOR
▲ En este óleo titulado **El lago Constanza**, George Rowlett ha estructurado de tal modo el paisaje que ha conseguido sostener las intensas zonas de color de toda la imagen excepto las más distantes.

color diferente), el efecto será inquietante y desagradable, y minará cualquier estructura subyacente. Por el contrario, las formas y los colores que establecen relaciones con las diferentes áreas del cuadro ofrecen puntos de contacto al observador. Si un cuadro se percibe como un gran amasijo de elementos sin relación alguna, la pintura parecerá confusa e ilógica.

▷ 90

Los diferentes puntos de vista que se pueden adoptar cuando se pinta revelan diversos aspectos del talante y del carácter del tema, además de ofrecer maneras alternativas de organizar la composición.

Punto de observación elevado En el contexto de la composición es muy útil –el punto de observación elevado hace que se pueda disponer de una cantidad enorme de información y revela la organización espacial del tema. Cuando se trata de seres humanos, puede crear la impresión de una observación desinteresada, incluso superior, porque introduce un punto de observación muy poco familiar a la gente. Si quiere usar un punto de observación imaginario elevado para pintar un paisaje rural o urbano, deberá echar mano de la perspectiva formal.

Nivel normal Ésta es la percepción que se tiene de los objetos normalmente, cuando se contemplan desde una posición sedente o de pie. Esta posición proporciona una visión frontal que es fácilmente comprendida porque resulta familiar. En este caso, la información se extiende del plano frontal hacia los planos del fondo, a diferencia de lo que sucede con el punto de observación elevado, que se extiende de la parte superior hacia la inferior, por lo que conviene que la profundidad del cuadro se organice de manera que sea efectiva.

Punto de observación bajo La perspectiva que ofrece este punto de observación es muy poco común, por lo que puede dar lugar a resultados sorprendentes en la composición. Las cosas que se encuentran más cerca de usted se verán muy grandes, aunque por esta misma razón es también bastante probable que tapen otros rasgos importantes del tema.

Punto de observación frontal Éste ofrece una visión directa, que a menudo puede parecer que hace frente a la imagen; simplifica la concepción espacial porque los elementos de la obra aparecen dispuestos uno detrás de otro. El inconveniente que presenta este punto de observación es que puede parecer muy formal y poco interesante.

Vista lateral oblicua Este punto de observación puede crear la impresión de que el tema que se va a pintar se está mirando de soslayo. La obra parecerá fruto del azar o llena de misterio, y, según cómo se disponga cada elemento dentro del rectángulo de la superficie pictórica, se imprimirá un gran dinamismo e impacto a la obra.

Punto de observación distante Según cual sea el motivo de la pintura, cambia la efectividad del punto de observación distante. En un paisaje, este punto de observación puede ayudarle a expresar la amplitud y la variedad de la vista. Pero si pone una figura o un bodegón más o menos lejos, aunque de este modo le permita mostrarlo dentro de un contexto interesante, dará lugar a que el elemento central de la composición parezca marginal y pierda interés.

Punto de observación cercano Acercarse mucho al motivo le ayudará a realizar un trabajo muy detallado y a que las diferencias de escala sean muy dramáticas. Puede pintar una cara en primerísimo plano o una gran flor muy detallada delante de un paisaje pequeño y desenfocado. Este tipo de enfoques empujan al espectador a dar una respuesta activa ante la pintura y, por esta razón, la información que contiene el cuadro ha de estar muy bien definida y presentada con gran dramatismo. No obstante, también puede dar lugar a que la pintura adquiera cierto aire de intromisión y cree una sensación de desasosiego.

La vista de una pista de tenis desde una ventana (superior) muestra una perspectiva general que parece normal y aceptable. Un punto de observación más elevado exagera las fugas y lleva los detalles de los árboles al primer plano (centro). Desde el plano de tierra (inferior), se acentúa la horizontalidad del suelo y la valla se convierte en un rasgo sobresaliente de la pintura.

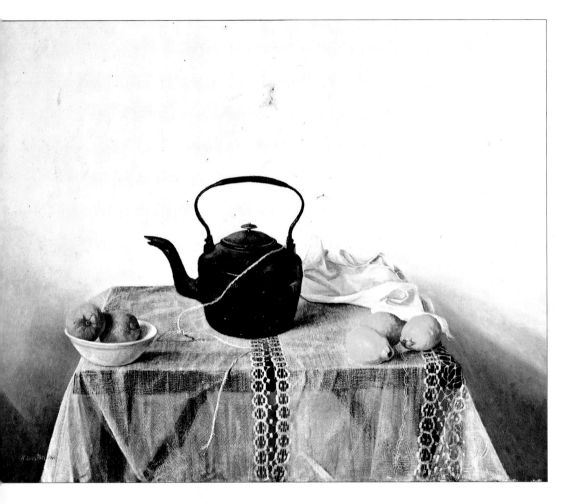

EQUILIBRIO VISUAL

▲ La **Naturaleza muerta con tetera** (óleo), de Arthur Easton, presenta una composición tonal muy compleja, realzada por toques de color muy saturado. Estos elementos complementan la simetría.

LÍNEA Y FORMA

▶ La armonía estructural de la acuarela **Barton Rock,** de Rosalind Cuthbert, se refleja en las apacibles variaciones de color contrastadas por algunas manchas de tono oscuro.

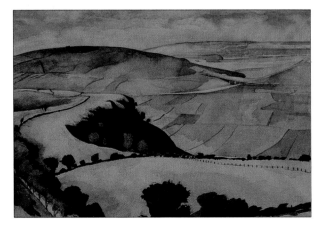

Cuando organice los contrastes en una pintura, deberá tener en cuenta que la forma y el tamaño de una zona son tan importantes como su valor tonal o su intensidad. Los contrastes extremados de tono y color (de blanco y negro, o de un color y su complementario) no dan muy buen resultado cuando son iguales.

No obstante, un desequilibrio completo de forma y tamaño puede ser muy efectivo. En muchas pinturas se puede observar que un haz de luz contrapuesto a una zona de sombras densas, o una pequeña pincelada de un color intenso pintada encima de un área del color complementario, pueden crear un efecto muy tenso y vibrante.

LA SELECCIÓN

Sea cual sea el tema y el estilo de su pintura, no debe incluir en ella todo lo que puede ver delante suyo. Una parte del proceso de composición de una pintura consiste en determinar los elementos clave y descartar los rasgos que tengan poca importancia o que puedan dispersar la unidad del cuadro. Esto quiere decir, que en un paisaje se podrían eliminar matorrales enteros o coches aparcados allí donde nos molestan. También significa que debe ignorar detalles inapropiados para la escala de lo que está representando, o que se pierdan debido a la distancia que los separa del observador —cuando ve un campo verde desde una cierta distancia, sólo percibe una gran zona de color, pero no cada tallo de hierba por separado; ni siquiera cuando el motivo está muy cerca de usted hay que recoger cada uno de los detalles que éste ofrece.

Cuando decida cuáles son los elementos que quiere incluir en la pintura, hágalo pensando en el valor pictórico de cada uno. Un poste telegráfico podría parecer superfluo, pero también podría aportar un sentido de verticalidad, muy útil en la composición. Cuando se plantee la organización de una pintura, debe considerar cada elemento de la misma no sólo como parte de la realidad sino en función de su importancia dentro de la composición.

Si le parece muy difícil decidir qué cosas debe incluir en su obra, reduzca el tema a formas simples y píntelas como áreas de color plano. Cuando vea cómo funcionan en el plano bidimensional, puede empezar a introducir en el tema más información de la que tiene seleccionada para continuar la construcción gradual de la pintura.

LOS LÍMITES DEL CUADRO

A lo largo de muchos siglos, las convenciones de la composición determinaban que los «acontecimientos» de

ROMPER MOLDES

▶ En este óleo de Pat Berger, titulado **Esparcidos,** todas las figuras están parcialmente fuera del marco, pero la dinámica de este grupo, organizado en diagonales vigorosas, genera una imagen de gran impacto visual.

una pintura debían tener lugar dentro del marco estricto del soporte pictórico. Aunque las líneas dinámicas y las formas estuvieran dispuestas para que la mirada del espectador recorriera todo el cuadro, la composición se organizaba para mantener el interés del observador dentro de la pintura, y no había ningún elemento vital de la misma que estuviera recortado por los límites del cuadro. Un grupo de figuras podía estar enmarcado por árboles que se extendieran más allá de los límites de la pintura, pero aquéllos no eran importantes en sí mismos; formaban un arco que concentraba el interés del espectador en el motivo central.

Con el descubrimiento de la fotografía a mediados del siglo XIX, los artistas se dieron cuenta de que lo anticonvencional podía ser muy efectivo dentro de una composición. «En la pintura de la época empezaron a aparecer imágenes "instantáneas", en las que parte de la información visual estaba borrosa y deliberadamente desenfocada.

A menudo, los fotógrafos cortaban objetos y personas de forma bastante extraña y los pintores empezaron a su vez a plantearse cómo utilizar algunos de estos efectos.»

▷ 92

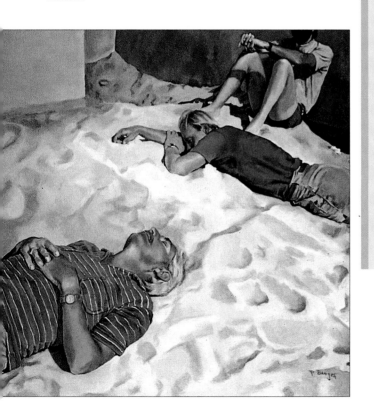

la composición de un paisaje urbano o rural

Punto de observación
Sitúese en puntos de observación distintos para obtener diferentes vistas del tema que ha elegido. Plantéese a qué altura del papel o de la tela va a situar la línea del horizonte que determinará la extensión del cielo y de la tierra representados en la pintura. Recuerde que un horizonte bajo comprime mucho el espacio dado al paisaje y le obligará a organizar muy bien la disposición de la vista, mientras que un horizonte alto proporciona una zona amplia de tierra donde se pueden situar los elementos del paisaje. Si trabaja a nivel del suelo en una ciudad o en un pueblo, intente buscar vistas entre los edificios o a lo largo de una calle, que proporcionen a su pintura una interesante estructura espacial.

Puntos focales Introduzca algún elemento que, por el hecho de estar separado, pueda operar como punto focal –un imponente árbol viejo, por ejemplo, una fachada de color o la textura de una pared de piedra o de una verja de madera. Utilice los toques de color que aportan las flores, los edificios o la maquinaria agrícola para crear contrastes con las zonas de color más amplias de un paisaje abierto.

Escala y formato Decida qué parte de la vista quiere incluir dentro del cuadro y si sería más adecuado un formato apaisado para expresar calma o un formato vertical que intensifique el dramatismo de la obra.

Cualquier tema ofrece un número indeterminado de vistas posibles, que pueden variar en cuanto a estructura básica y detalles contingentes. El panorama de una ciudad costera (superior) transmite una fuerte sensación de espacio gracias a la compleja estructura compositiva. Al centrar su interés en la bahía (centro), el artista, desde una perspectiva de vista de pájaro, ha dado con una vista que ofrece un paisaje abierto, casi abstracto. Estas dos posibilidades son muy diferentes y menos convencionales que las que ofrece un punto de observación desde el nivel del suelo, que recoge el carácter local de la ciudad (inferior).

información adicional	
150-157	Pintar con óleo
162-167	Pintar con acrílicos
172-177	Pintar con acuarelas y con gouache

la composición de una pintura de figura

La posición del modelo Si quiere transmitir el carácter y el estilo de vida de la persona que va a retratar, disponga el modelo de manera que su ropa y los objetos de la habitación lo definan.

Figura y entorno Si la figura está posando en un entorno particularmente apropiado, por ejemplo dentro de su estudio o de su invernadero, ha de pensar muy bien cuál va a ser la escala dada a la figura y al entorno. ¿Quiere que la figura, situada de medio perfil y en primer plano, sea el elemento dominante de la composición y, por lo

El retrato de un primer plano no da información sobre el lugar en el que se encuentra la modelo, por lo tanto hay que describir su carácter a través de los rasgos de su cara (superior). Una vista más alejada permite al pintor enriquecer la figura con los detalles de su ropa y de lo que la rodea (izquierda).

tanto, sea incluso más grande que la que la rodea o, por el contrario, prefiere que pase a ser parte integrante de su extremo y esté más o menos contenida en el ambiente general?

Iluminación Cuando se quiere pintar una figura del natural o se hace un retrato formal, se necesita que desde una sola dirección se reciba una fuerte iluminación que permita ver claramente la forma sin que lo impida alguna sombra demasiado larga. Una iluminación suave puede aplanar demasiado las facciones y robarle a la pintura la impresión espacial. Si se ilumina la figura desde arriba o desde abajo, se obtendrán efectos muy dramáticos.

Punto de observación Recuerde que la pintura de figuras humanas suele despertar asociaciones en la mente del espectador, y que éste es muy receptivo a la impresión creada por la escala. Si elige pintar la figura desde una perspectiva poco usual

El enfoque de solo la cabeza tiene como resultado un retrato aislado que confronta al espectador con el retratado directamente. El efecto tonal es muy dramático (superior). En cambio el retrato de cuerpo entero es mucho más sosegado y tranquilo (derecha).

—desde muy abajo o desde muy arriba—, tenga en cuenta que esto infundirá mucho dramatismo en la figura y creará una atmósfera poco convencional en la pintura, muy diferente de la de una pintura vista desde la perspectiva habitual.

Formato El formato de la pintura suele venir determinado por el tema. Una figura sentada o de pie se pinta, normalmente, en un formato rectangular para retrato, mientras que un grupo de figuras suele ser pintado en un formato rectangular apaisado.

Descubrieron que dejar que los límites de la pintura corten a las figuras y a los objetos induce al espectador a introducirse en la obra. Además, este tipo de composiciones generan una dinámica más compleja de las relaciones que se establecen entre la superficie pictórica y las formas que contiene.

Los impresionistas fueron los primeros en explorar estos nuevos recursos pictóricos, y han

sido profusamente explotados en la pintura del siglo XX. Una parte del proceso de selección consiste en fijar los márgenes externos del tema que va a pintar. No es necesario que todos los objetos del mismo estén incluidos por entero dentro de la superficie pictórica.

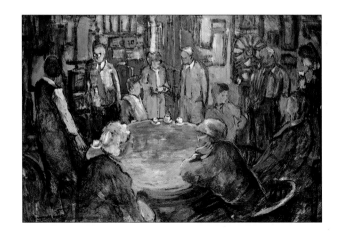

DINÁMICA DE GRUPO

◀ Determinar el punto de observación y la composición son modos de interpretar el talante de una figura o de un grupo de figuras. En el óleo **Merienda en el Cowes Yachting Club**, Naomi Alexander utiliza una composición circular que le permite mantener a todo el grupo dentro de los límites de la tela y unificarlo —un efecto que se refuerza por la repetición de algunos colores de un punto en otros.

la composición de un bodegón

La disposición de un grupo Cuando elija los objetos para un bodegón, considere sus diferencias y sus semejanzas, y la manera de relacionarlas y contrastarlas mediante la colocación de cada uno. Primero forme un grupo con los objetos y después muévalos hasta que

encuentre la combinación de formas más interesante. Tenga en cuenta el modo de superponer los objetos y los espacios que queden entre ellos. Contemple el grupo desde diferentes puntos de observación antes de cambiar la disposición de los elementos que lo conforman. Podría ser que

su aspecto fuera mucho mejor desde un determinado punto de observación.

Temas encontrados al azar Los bodegones que han sido arreglados deliberadamente pueden parecer muy estudiados. En realidad, también se pueden encontrar motivos interesantes dentro del hogar que no necesiten de ninguna intervención intencionada para servir de modelo. Podrían ser objetos decorativos dispuestos encima de una estantería o ropa dejada al azar encima de una cama. Intente entender que estos grupos dispuestos al azar son composiciones para una pintura y mueva sólo aquellos objetos que parezcan no encajar, y así conseguirá no destruir lo que precisamente le había llamado la atención, el aspecto informal del conjunto.

▲ El punto de observación elevado anula el contexto del bodegón para organizar las formas de un modo muy formal.

▶ La disposición de los objetos es muy equilibrada; definen y refuerzan el plano horizontal de la mesa sin reforzarlo.

▶ ▼ Con una de las esquinas de la mesa orientada hacia el espectador, no hay ninguna línea direccional que seguir. Este tipo de arreglos dejan un mayor margen a la interacción de los objetos.

Colores y texturas Decida si es el color y la textura o la variedad de los objetos lo que más le interesa. Si es la forma y el volumen, no incluya más que uno o dos objetos ornamentados, porque normalmente los adornos restan protagonismo a la forma. Aunque si su objetivo es obtener efectos decorativos, la textura y los adornos pueden realzar el color.

Fondos Un fondo plano da mucho relieve a una forma tridimensional; un fondo muy texturado o muy ornamentado podría llegar a significar una intromisión en el grupo de objetos que integran el bodegón. Si los elementos que forman el fondo para el bodegón tienen líneas direccionales muy evidentes, hay que intentar relacionar estas líneas con los objetos en el primer término del plano pictórico.

▲ La disposición irregular de los objetos crea una línea zigzagueante que discurre a través de la composición e introduce un nuevo elemento de relación con las formas básicas. En la reproducción hay una definición ordenada y lógica de altura y profundidad.

▼ A pesar de que el punto de observación frontal de la mesa hace que se destaque la horizontalidad del conjunto, los pliegues de la ropa y la disposición más compleja de los objetos contrarrestan este efecto.

Pintar una impresión

El impresionismo puso las bases de un nuevo realismo que ahora ya damos por supuesto. A despecho de todas las innovaciones del arte del siglo XX, las pinturas impresionistas siguen sorprendiéndonos por su frescura e inspiración, y esta forma de aproximación a la pintura sigue siendo válida para el tratamiento de temas contemporáneos. En un principio, el término «impresionista» había sido acuñado como insulto crítico, e implicaba una opinión según la cual las obras de estos pintores parecían apresuradas e inacabadas, y que los pintores tenían una percepción de la forma y del color muy descuidada. Incluso la espontaneidad contenida en la obra de Claude Monet, la gran figura de este movimiento, es el fruto de un proceso analítico de observación y registro que, sin embargo, lleva a la creación de imágenes llenas de vitalidad, de colorido y alegría.

UN ENFOQUE DIRECTO

Entre los nuevos conceptos que elaboraron Monet y sus colegas hay dos que destacan por su importancia. Uno que se refiere a la necesidad de pintar todo el cuadro de modo que haya una referencia directa al tema –por ejemplo, mediante el trabajo en el exterior para pintar un paisaje, construyendo la imagen a partir de la experiencia directa de lo que se ve. Antes de empezar a pintar en el exterior, se realizaban una serie de apuntes del natural que se usarían como referencia para la elaboración de una composición formal en el estudio. El otro concepto se refiere a la necesidad de trabajar directamente sobre la tela blanca, dejando que los colores nuevos se fundan con colores todavía frescos aplicados previamente (un método conocido bajo el nombre de «fresco sobre fresco»). Este principio contradecía la técnica tradicional, consistente en elaborar una pintura capa por capa, empezando por un fondo de tono oscuro o medio, seguido de una pintura monocromática de base sobre la cual se pintaban las formas usando sólo una escala tonal. Cuando esta preparación había secado, se introducían los colores, normalmente mediante veladuras (capas sucesivas de color muy diluido) y pinceladas más detalladas.

Los conceptos citados no eran desconocidos antes del impresionismo, pero los impresionistas los adoptaron como procedimiento habitual para pintar obras acabadas. La sensación inmediata que produce el tema se convirtió en la imagen final, sin imposición alguna de teorías y convenciones artísticas. En esencia, ellos entendían que la pintura debía reflejar la transitoriedad de lo observado en la realidad.

96 ▷

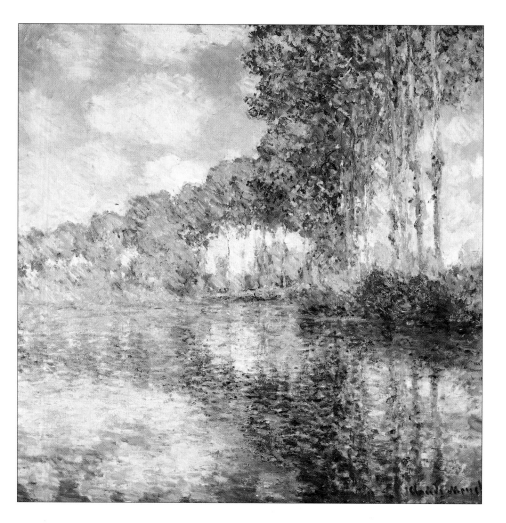

Claude Monet (1840-1926)

Chopos a orillas del Epte, 1891
Las pinturas de la serie dedicada a los chopos tienen una gama de colores que va desde los grises frescos, azules claros y castaños muy ricos hasta los tonos más centelleantes de una puesta de sol (naranja, oro, rosa), reflejados por el agua y por el follaje de los árboles.
Los trazos del pincel también son muy variados. En algunos cuadros, la forma de los árboles y de las nubes está elaborada con vigor, con pinceladas cargadas y pastosas; en otros, en cambio, las pinceladas son tan fragmentadas que los árboles se construyen a partir de pequeños puntos y trazos de colores brillantes formando tramas con marcas lineales.

Monet pintó los chopos desde su «estudio flotante» –una barca de remos anclada en el río– que le permitía estar completamente integrado dentro de los paisajes que pintaba. Estaba tan interesado en acabar la serie dedicada a los chopos que tuvo que pagar a un maderero para que retrasara la tala de una hilera de estos árboles.

▼ Monet aplica pinceladas gruesas y regulares para las zonas de color simple de las nubes y del cielo. Las formas de las nubes están perfectamente descritas, pero las pinceladas suavizan los límites de la forma dejando que el reflejo amarillo cálido del sol en las nubes se funda con el azul frío del cielo.

El tratamiento que han recibido las copas de los árboles es muy parecido, pero los tonos más oscuros y los contrastes de color confieren más solidez a estas formas.

CAMILLE PISSARRO (1830-1903)
PIERRE AUGUSTE RENOIR (1841-1919)
ALFRED SISLEY (1839-1899)

Junto a Monet, formaron el núcleo del movimiento impresionista y, al principio de sus carreras, trabajaban juntos con mucha frecuencia para desarrollar temas nuevos y aproximaciones diferentes a la pintura. De todos modos, cada uno de ellos aplicaba de manera muy particular los principios del impresionismo.

EDGAR DEGAS (1834-1917)

A pesar de que participó en todas menos en una de las exposiciones impresionistas que tuvieron lugar entre los años 1874 y 1886, Edgar Degas se apartó de algunos de los principios del impresionismo. Era un pintor de figuras que trabajaba casi siempre en el exterior, y en sus pinturas se enfatiza mucho la línea y el contorno, a diferencia de Monet, que utilizaba gruesas masas de color. Desarrolló técnicas muy ricas e inventivas.

Sus composiciones estaban muy influenciadas por la fotografía y abrió nuevos caminos con figuras colocadas de manera muy informal. A menudo, el ajuste era oblicuo, lo que le obligaba a cortar elementos importantes en los márgenes de la pintura.

BERTHE MORISOT (1841-1895)
MARY CASSATT (1845-1926)

Dos mujeres desempeñaron un papel importante y respetado en el desarrollo del estilo impresionista. La obra de ambas se desarrolló paralelamente a la de sus colegas masculinos, a la vez que añadieron muchos elementos propios del ámbito femenino en sus pinturas –las dos produjeron bellos estudios de madres con sus hijos, por ejemplo. Cassatt trabajó estrechamente relacionada con Degas, mientras que las pinturas de Morisot ejercieron una fuerte influencia en Edouard Manet (1832-1883) convenciéndole de que dejara de utilizar el color negro en sus obras, un color que, anteriormente, dotaba a sus obras de una fuerza notable.

PIERRE BONNARD (1867-1947)

Dentro de la generación posterior a los impresionistas originales, Pierre Bonnard desarrolló un tratamiento muy personal sobre todo de objetos domésticos, en los que cualquier reflejo de luz y de color quedaba registrado por su pincel. Sus vibrantes composiciones incluyen interiores y estudios de figura que tienen a su mujer como modelo.

◄ Este detalle muestra la esencia del estilo impresionista. Aplicación de trazos individuales con entera libertad, incluso con bastante crudeza; pero en el contexto de la pintura entera, estas marcas se suman a las demás y forman la impresión de elementos distintos y separados dentro del paisaje. Los troncos y las ramas de los árboles son meras pinceladas cortas de castaño cálido para enfatizar una estructura lineal que se recorta entre la densa masa de verdes y azules.

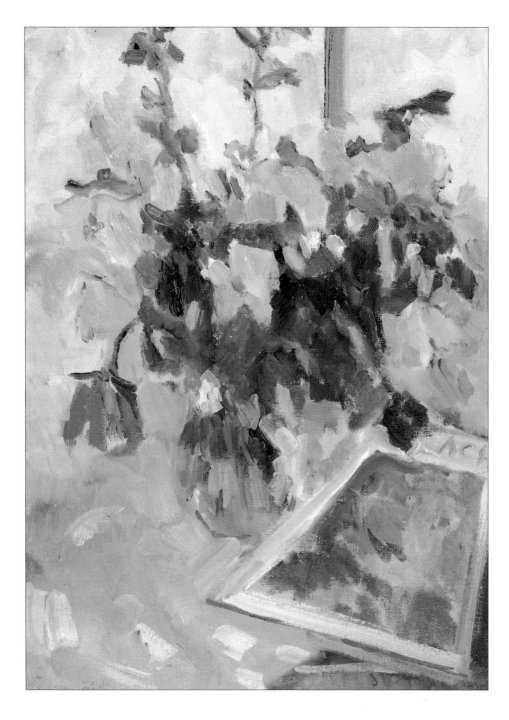

▲ John Denahy
**Flores de primavera
y catálogo de Auerbach**
Óleo
La simplificación de este
bodegón a sus formas más
básicas hace que el interés
se centre en la variedad de
colores.
En comparación con las formas
tridimensionales reales, el
artista ha desdibujado mucho
los detalles de la fotografía del
catálogo.

▲ George Rowlett
**Marion en el jardín
Rotherhithe**
Óleo
La vigorosa impresión de
luminosidad de esta pintura se
ha conseguido gracias a la
introducción de dramáticos
contrastes de tono y de color.
Éstos se han dispuesto de
manera que acentúen la
dirección del haz luminoso, que
inunda la imagen desde la
derecha y produce sombras
muy duras.

Los impresionistas reflejaban los cambios que sufren las
formas sólidas y ciertos detalles que se ponen de
manifiesto cuando cambian determinadas circunstancias
–la más importante de todas: la luz natural. Otro de los
rasgos que define al impresionismo es que desarrolló
los conceptos tradicionales del dibujo y de la composición.
A partir de entonces ya no era necesario que cada objeto
tuviera formas precisas y se distinguiera perfectamente
de otro. Las pinturas ya no tenían por qué ser pulcras
y distinguidas, vistas desde cerca, siempre y cuando fuera
posible hacer la lectura de la obra desde una cierta
distancia.

LA RESPUESTA A LA IMPRESIÓN MOMENTÁNEA
La manera más práctica de intentar entender la técnica de
trabajo impresionista consiste en liberar la mente de todo
lo que se sabe, o se cree saber acerca del tema,
e intentar responder directamente a las impresiones
puramente visuales de color y luz.
 Monet lo describió de este modo: «Cuando salga a
pintar, intente olvidar qué objetos tiene ante usted, ya sea
un árbol o un campo. Basta con pensar que aquí hay un
pequeño cuadrado de color azul, aquí un rectángulo de
color rosa, allá una línea de amarillo, y píntelo tal cual se

le aparece, con las formas y los colores exactos, hasta que descubra su propia e ingenua impresión de la escena». Esta «impresión ingenua» no es en absoluto simple, como algunas veces se interpreta la palabra «ingenuo», sino que se refiere a una percepción única –consistente en lo que vio en aquel lugar, en aquel momento preciso. Tal como recalca Monet, la pintura recoge esta impresión «exactamente como se le presenta a usted».

El método de trabajo de Monet fue descrito en 1888 por el periodista Georges Jeanniot, que acompañaba al artista cuando salía a pintar el paisaje cercano a su casa. «Una vez delante de la tela, hace un rápido dibujo al carboncillo y después ataca directamente la pintura, manejando sus largos pinceles con una agilidad sorprendente y un sentido del dibujo impecable. Pinta con el pincel bien cargado y con sólo cuatro o cinco colores puros; sobre la tela hace yuxtaposiciones y superposiciones de los colores puros, sin mezcla. El paisaje emerge rápidamente y se podría considerar acabado después de una sola sesión de trabajo...»

La impresión es una manifestación a la vez transitoria y densa, una recreación vívida de innumerables percepciones individuales, tal como se describe en las instrucciones de Monet a las que anteriormente se ha hecho referencia. Esto libera al artista de la idea de que una pintura excepcional requiere necesariamente de muchas horas de duro trabajo, cuando en realidad se puede afirmar que una primera impresión rápida es, naturalmente, la más fresca y la mejor. Monet aconsejaba a los pintores jóvenes que no tuvieran miedo de pintar mal; la pintura impresionista es un proceso que incluye errores y aciertos, y los primeros contribuyen incluso a acumular la experiencia que cada artista debe adquirir.

PINTAR SERIES

Monet mostró un gran interés desde los comienzos de su carrera artística por las relaciones que se establecen entre luz y color y buscó sus impresiones en las calles de París, en las ciudades y en los pueblos que se encuentran a lo largo de las orillas del Sena, y en las costas de la Normandía y de la Bretaña. Después de su traslado a Giverny, en 1883, donde permaneció durante el resto de su larga vida y construyó el famoso jardín acuático que fue objeto de sus últimas obras, desarrolló el método de trabajar en series. Observaba un solo tema y lo pintaba simultáneamente en varias telas, cambiando de una a otra según la hora del día, los cambios en la calidad de la luz y las condiciones atmosféricas. Los *Chopos a orillas del Epte* es una de las muchas series que pintó entre 1888 y 1926, entre las que se encuentran los almiares en un

PROYECTO I
La impresión inmediata
Si quiere usted familiarizarse con los principios básicos para captar una impresión, elija uno de los siguientes motivos e intente hacer la aproximación técnica que se describe más abajo:
- Un jarrón con flores
- Un macizo de flores o un huerto
- Una escena callejera con casas de colores luminosos
- Una playa con sombrillas de colores
- Una hilera de puestos de mercado
- Un paisaje agrícola con campos de diversos colores, separados por cercas y setos vivos.

Trabaje con óleos o con acrílicos para poderlo hacer con texturas y limite la paleta a seis colores, más el blanco. No use negro en los proyectos de esta lección. Los impresionistas creían que el negro no existe en la naturaleza y lo excluyeron de sus paletas. El negro puede ser un color muy útil, pero a menudo mata el brillo de las mezclas de color.

No mezcle en la paleta; por el contrario, en lugar de extender grandes superficies de color, sería mejor que trabajase aplicando colores distintos al soporte dejando que los tonos y colores surjan a medida que usted va construyendo el cuadro.

Elija unos pocos pinceles de diferentes medidas (redondos, avellanados y cuadrados, de pelo de marta o sintéticos) y aproveche la forma del pincel, aplicando pinceladas cortas en diferentes direcciones para crear el efecto de colores fragmentados. No aplique grandes manchas de un solo color y no funda demasiado los colores porque pueden ensuciarse.

PROYECTO 2
Pintar series
Elija una vista desde una ventana y pinte tres o más cuadros que la recojan en diferentes momentos del día, o en diferentes días y bajo circunstancias atmosféricas distintas. Registre, a ser posible, días de mucho sol, días de luz fría y clara, atmósferas lluviosas y nubladas. Observe con mucho detenimiento en qué medida las condiciones atmosféricas influyen en el color local y en la definición de las formas y de los volúmenes.

campo, la catedral de Rouen, la luz matutina sobre el Sena y el jardín y el estanque con lirios acuáticos en Giverny.

En las pinturas en serie, Monet desarrolló un sistema lógico de aprehensión del impresionismo que le permitió recoger las variaciones del tema. El trabajo con diferentes colores y calidades de la pincelada permite describir toda la gama de efectos visuales que se produce en el mismo tema o lugar observado en circunstancias particulares. Y aunque Monet fuera el paisajista por antonomasia, en su obra y en la de sus coetáneos se puede comprobar que las pinceladas activas y los efectos de color fragmentado tan distintivos del impresionismo también se pueden utilizar en la descripción de otros motivos, incluyendo las figuras y los interiores, estructuras arquitectónicas y bodegones.

Pintar un retrato

Cuando consideramos la posibilidad de pintar un retrato, lo más natural es que primero la asociemos al aspecto humano y que establezcamos relaciones con caras que nos son familiares. Pueden ser las caras de familiares nuestros o de amigos muy cercanos, de rostros divulgados por los medios de comunicación, de políticos o de artistas de cine.

Pero retratar algo en pintura no siempre quiere decir que pintemos una persona; se puede retratar un animal, un objeto o un lugar. El elemento que establece una verdadera semejanza, y no sólo una impresión o una caricatura, entre la pintura y el tema pintado es la observación cuidadosa y la traducción a pintura de aquellos rasgos que definen el carácter y la apariencia del tema. En esencia, cualquier interpretación pictórica estricta de un tema es un retrato. Pero, aun cuando lo representado no sea una persona, es necesario buscar aquellos detalles específicos que dan vida a la pintura.

RETRATOS DE PERSONAS

El primer paso que se debe dar para pintar un retrato es buscar el modelo. En realidad, sólo hay una persona que esté siempre a su disposición para ser pintada, y esa persona es usted mismo. Pintar un autorretrato es un desafío muy particular, porque pone a prueba su capacidad de objetivación. Deberá estudiarse a sí mismo como si se tratara de alguien a quien no conoce e ir más allá de la vanidad o de la autocrítica. Puesto que usted es el modelo más accesible que tiene a mano, a lo largo de los años irá acumulando un buen número de autorretratos, y le resultará muy interesante ver cómo ha ido cambiando con el paso del tiempo, pero también comprobará en qué medida se va transformando la visión que tiene de sí mismo. Con el desarrollo de su capacidad técnica, también irán cambiando la expresión y la interpretación pictórica del autorretrato.

Tanto si el modelo es usted mismo como si lo es otra persona, lo más conveniente será trabajar del natural. El rostro humano es una estructura compleja que continuamente revela aspectos nuevos de sus formas estructurales y detalles de la superficie. Puesto que ningún modelo es capaz de mantenerse inmóvil en la misma posición todo el tiempo que dura la ejecución de la obra, los pequeños movimientos que haga alterarán la percepción que tiene del aspecto general de la cara, del color y textura de la piel, o de los planos interrelacionados que forman huesos y músculos. Los ajustes que introduzca, debidos a estos pequeñísimos cambios de posición del modelo, le

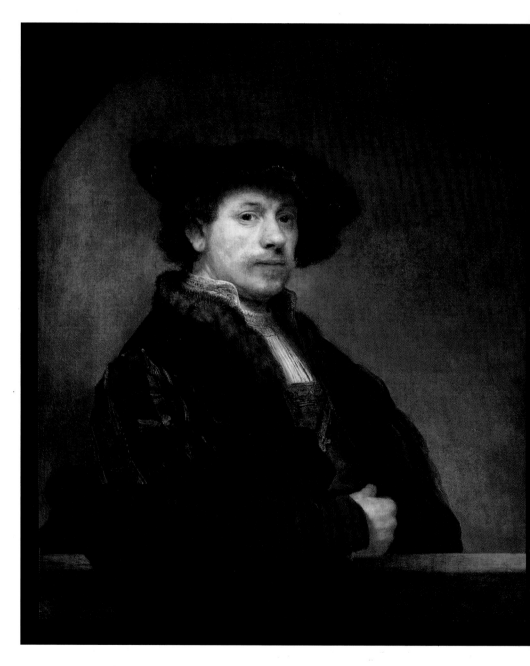

101 ▷

Rembrandt van Rijn
(1601-1669)

Autorretrato, 1640
A través de sus series de retratos, compuestas por más de cien pinturas, dibujos y grabados, realizados a lo largo de cuarenta años, Rembrandt creó un registro pictórico único del artista y del hombre.
En esta obra de juventud, Rembrandt se retrata a sí mismo como pintor de éxito, vestido con ropas caras y con la expresión de una serena seguridad, muy diferente de los autorretratos de su vejez, donde aparece mucho más sombrío e inquieto. La técnica de ejecución de esta obra, también muy diferente a las creaciones de su madurez,

pertenece a la época en la que construía la obra mediante la aplicación de gruesos y ricos empastes de pintura. En este autorretrato, la cara ha sido ejecutada con gran delicadeza, usando pintura muy diluida sobre un fondo verde grisáceo. Los colores suaves y fluidos han sido fundidos de manera casi imperceptible y confieren a la piel una gran luminosidad. La pose y la composición parecen haber sido prestadas de la obra *Hombre con lazo azul* de Tiziano, pintado h. 1512, y la técnica de ejecución también se debe, en parte, al maestro veneciano.

MICHELANGELO DA CARAVAGGIO (1573-1610)

Caravaggio, como Rembrandt, prefería un colorido rico y contrastes de luz y sombra muy pronunciados. Muchas de sus pinturas de figuras representan escenas bíblicas, mientras que otras son trabajos de retrato más sencillos que los primeros. No sabemos, en realidad, quiénes eran sus modelos, pero cada individuo posee unos rasgos personales que dan una mayor profundidad a las asociaciones narrativas.

SIR ANTHONY VAN DYCK (1599-1641)

Como pintor de la corte durante el reinado de Carlos I, Van Dyck produjo muchos retratos excepcionales en los que a menudo colocaba a su modelo en un entorno muy elaborado. Su estudio *Carlos I*

desde tres ángulos diferentes (h.1636) es una composición fascinante; muestra en una sola pintura al rey de perfil, de cara y en perfil de tres cuartos.

GEORGE STUBBS (1724-1806)

Es uno de los pocos grandes pintores célebres por sus estudios de animales. Stubbs es conocido por sus impresionantes retratos de purasangres reales. En 1766 publicó un volumen de grabados titulado *La anatomía del caballo* basado en sus propias observaciones. Su obra también incluye pinturas muy detalladas y expresivas de animales salvajes, tales como leones y guepardos.

JOHN CONSTABLE (1776-1837)

La asombrosa habilidad de Constable para reproducir perfectamente los lugares que

pintaba es tal que todavía en la actualidad la gente visita el «país de Constable», Suffolk, Inglaterra, para ver lo que queda de los lugares más famosos pintados por el artista. Sus mejores paisajes forman parte de las obras más conocidas y más frecuentemente reproducidas. Pero sus esbozos y estudios de color son también muy apreciados por su riqueza detallista con la que elabora las características particulares de sus temas.

▲ El modelado tonal de la piel para elaborar las curvas y los planos de la cara ha sido ejecutado con mucha sutileza.

Las luces más fuertes y las sombras más profundas han sido reservadas para los detalles de los rasgos faciales.

◄ La forma de la mano ha sido modelada con firmeza y sencillez, presentando muy pocos sombreados. El color y la textura de los ropajes oscuros también se ha ejecutado con mucha economía, desplegando un trabajo de degradados de tono sutiles para iluminar la riqueza de matices y la suavidad aterciopelada de las telas.

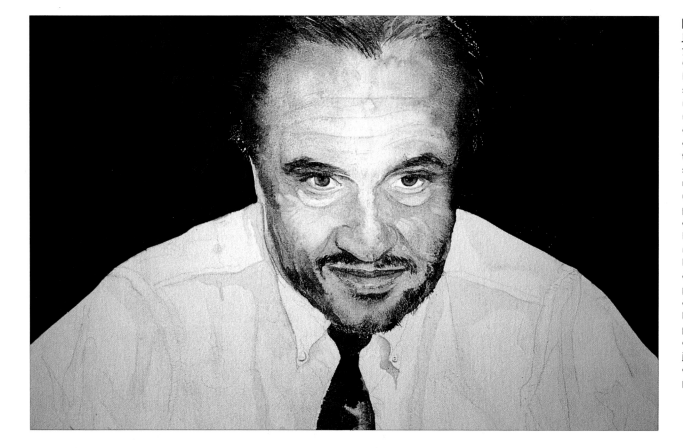

▶ Peter Clossick
**Jane con cuatro años
y medio**
Óleo
El parecido de un retrato no
sólo se consigue mediante la
reproducción exacta de los
rasgos faciales. La postura del
cuerpo –su peso, el equilibrio
del mismo y sus formas
fundamentales– aporta datos
sobre la edad y el carácter del
modelo y puede llegar a ser
una pista mucho más clara
para reconocer a un individuo
que los propios rasgos faciales.
En este caso, no hay ninguna
referencia al tamaño relativo de
la figura, pero por la timidez
de la actitud, por las
proporciones del cuerpo y de la
cabeza y las formas fluidas de
los miembros se reconoce
perfectamente que la retratada
es una niña y no una mujer
joven –y no sólo una niña
cualquiera, sino una niña en
particular.

▲ Sandra Walker
Power Broker
Acuarela
Un retrato frontal que, al llenar
toda la superficie del soporte,
adopta una carácter de
confrontación que en este caso
se adapta perfectamente a la
expresión y al carácter del
motivo. Las grandes formas del
mismo resultan tensas por el
decidido y vigoroso
monocromatismo, que divide la
imagen formando áreas muy
contrastadas. Las sutiles
variaciones de color y los
rasgos muy definidos del rostro
centran la atención del
espectador en esta parte de la
obra.

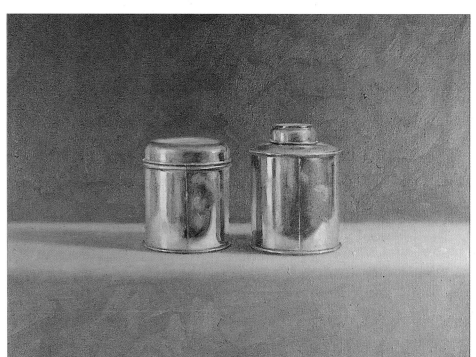

◀ James Moore
Dos latas de azófar
Óleo
La aparente simplicidad de un
objeto corriente contiene
todos los ingredientes para
lograr una semejanza perfecta.
El artista ha pintado las formas
de estas latas con absoluta
precisión –los contornos ya
hubieran bastado para hacer
una descripción perfecta– al
prestar una mayor atención a
los matices de tono y de color
de la superficie de los objetos.

ayudarán a construir un retrato rico en detalles y muy exhaustivo.

Dicho esto, cabe añadir que las fotografías pueden ser de gran ayuda para el retratista. Muchos pintores contratados formalmente para realizar un retrato utilizan fotografías como referencia entre una sesión y otra con modelo. A menudo, la fotografía elimina buena parte de las sutilezas que presenta la forma, pero algunas veces la rapidez de la cámara recoge rasgos muy contrastados o una expresión huidiza que puede ser el punto de partida para una pintura. Por otro lado, los fotógrafos profesionales que trabajan para revistas informativas o revistas importantes pueden aportar muchos datos sobre las características de un determinado grupo de edad, de nacionalidades o de tipos físicos.

El estudio de tales fotografías puede aportarle información sobre la edad, el carácter e incluso el estilo de vida de cada modelo –por ejemplo, las diferencias entre el rostro de un adulto y de un niño; variaciones del color y la textura de la piel debidos a la edad o a la exposición a los elementos; los rasgos típicos de una boca sonriente.

Un retrato puede ser sólo un estudio de la cabeza, de un busto de cabeza y hombros, o de medio cuerpo o cuerpo entero –las dos últimas variantes han de pintarse en posición sedente o de pie. Cuanto mayor sea la parte de la figura que incluya en el retrato, mayor será la parte de su vestimenta, de los accesorios y del fondo que aparecerá en la superficie pictórica. La información que contiene el cuadro sobre el modelo en cuestión depende del modo que interprete estos componentes –el estilo de la vestimenta y el entorno en su casa o el lugar de trabajo, por ejemplo. La inclusión de estos detalles puede crear, además, una composición de formas y de colores muy compleja, que enriquecerá la pintura.

EL DESCUBRIMIENTO DE FACTORES CLAVE

Hay personas que parecen no encontrar ninguna dificultad en seleccionar aquellos detalles que crean un parecido real, mientras otras, a pesar de pintar muy correctamente tanto las caras como los cuerpos, no son capaces de dar con aquellas características que retratan a un individuo. Dejando aparte la posibilidad de que se pueda poseer un talento innato, no hay truco ni fórmula alguna que permita crear una auténtica semejanza. Lograrla depende totalmente de la observación minuciosa y de una voluntad de insistir una y otra vez en el análisis de los detalles esenciales. La afirmación que sostiene que en el momento en que se tiene una visión clara de lo que se quiere retratar la mitad del trabajo está hecho, no puede ser más cierta. La otra mitad es técnica, que normalmente es más fácil de aprender.

Los mismos elementos que crean la semejanza en un retrato humano crean también la semejanza en todo lo demás. Un árbol, por ejemplo, puede ser joven o viejo, y sus rasgos tienen características que se deben a la edad y a la especie del árbol. Lo mismo vale para los animales y para los objetos inanimados: compare el carácter de una vieja cazuela de cobre con el de una moderna cazuela de aluminio. La diferencia no sólo reside en el color y en la forma, sino en los signos externos de uso, tales como golpes y arañazos que captan la luz. Cada problema visual exige tener en cuenta los elementos básicos del modelo. Se pueden observar estos rasgos y trasladarlos a una composición bidimensional, usando las propiedades de la pintura para describir la forma y los contornos, el color local, modelar el tono, la textura de la superficie y las calidades marginales. El truco consiste en reducir lo que se ve a áreas manejables, y refinar la imagen total una vez que la pintura haya salido a la superficie.

los proyectos

PROYECTO I
Pinte un retrato de medio cuerpo de usted mismo
También puede usar otro modelo. Sea cual sea su decisión, organice la composición de manera que la atención se dirija hacia la cabeza de la figura. Utilice lo que pueda aprender del retrato de Rembrandt para elaborar la pose del modelo, la iluminación y el fondo de la pintura.

PROYECTO 2
Haga un estudio de la familia
Utilice como referencia instantáneas fotográficas, vídeos si fuera posible, y dibujos. Busque los rasgos propios de la familia en los diferentes individuos y aquellos rasgos distintivos que personalizan a cada uno de los miembros.

PROYECTO 3
Pinte un objeto muy preciado
Ese objeto podría ser un adorno o un recuerdo, por ejemplo. Haga una composición simple e intente captar todos los detalles de forma, color y textura que hacen del objeto una presencia única.

La figura dentro de un contexto

Para la mayoría de los artistas, pintar la figura humana es algo más que un simple ejercicio técnico. La verdadera fascinación de los temas que representan a seres humanos reside en un cierto sentido de identificación, cuando en la obra se retrata a una persona determinada o a un tipo más abstracto y se le pone dentro de un contexto –que podría ser un lugar, una actividad o un suceso, o una narración.

La pintura de Manet es capaz de sugerir todas estas cosas a la vez. La figura central es un retrato directo cuyo oficio reconocemos en los objetos que la rodean, aunque la conversación reflejada en el espejo añade un elemento intrigante al conjunto. La atmósfera del bar ha sido descrita tanto a través de detalles muy elaborados (la descripción cuidada de las botellas, la fruta y las flores encima de la barra) como de un tratamiento más esquemático del amplio fondo, cuya panorámica se ofrece reflejada en el espejo, cargado de cuerpos y de luces rutilantes.

Las relaciones que se establecen en el cuadro con las figuras del primer término reflejadas en el espejo desafían todas las reglas de la perspectiva y de la proporción –no han sufrido apenas ninguna reducción a pesar de la distancia «adicional» que crea el espejo. Y si trasladara la relación espacial de estas figuras reflejadas al primer plano del cuadro, la imagen sería tal que el hombre estaría situado justo enfrente de usted, tapando a la camarera por completo. Puesto que sabemos que Manet preparó este cuadro con sumo cuidado, se puede afirmar, sin temor a caer en un error, que estas ambigüedades son deliberadas; las decisiones que el artista tomó estaban destinadas a la consecución de su idea. Siempre conviene recordar que cuando elabore la composición de una pintura debe seleccionar y ajustar los elementos que la forman de manera que refuercen el contenido puramente visual, y el elemento narrativo o el ambiente que quiere transmitir. Su pintura no tiene por qué ser un registro fiel y naturalista, especialmente cuando se trata, como en el caso de esta obra de Manet, de una pintura que recoge elementos muy variados, inventariados en diferentes momentos y por razones diversas.

LA COMPOSICIÓN DE UNA OBRA CON FIGURAS

Puesto que la figura humana ha sido un tema recurrente a lo largo de toda la historia de la pintura, existen innumerables ejemplos que se pueden consultar para obtener información y referencias sobre temas, estilos y técnicas de trabajo. Aunque estamos familiarizados con la figura humana por nuestro trato diario con nuestros

105 ▷

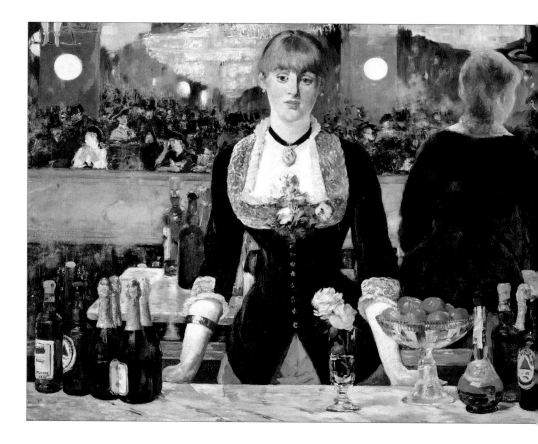

**Edouard Manet
(1832-1883)**

El bar de Les Folies Bergère, 1881
Esta pintura tiene una inmediatez parecida a la de una instantánea fotográfica y, sin embargo, es una composición compleja, construida con elementos clave tomados de fuentes muy diversas. Manet hizo apuntes dentro de este cabaret, tomando nota de objetos y figuras, y de la atmósfera ajetreada y luminosa. La figura fue pintada en su estudio; la camarera del cabaret, Suzon, sirvió de modelo. También la barra de mármol y los objetos que se encuentran encima fueron pintados en el estudio. Algunas de las figuras del fondo han podido ser identificadas como amigos del artista, que de este modo dotaba el cuadro de un marco de referencias más personalizado.

Al situar la figura en el centro del cuadro y en primer plano, Manet conduce al espectador hacia el interior de la obra. El recurrir a un espejo que sitúa detrás de la camarera, permite al pintor ampliar el espacio y hacer la descripción de un contexto mucho más amplio. El elemento narrativo aparece gracias a la introducción del hombre alto que habla con la camarera, dándole un papel activo dentro de la escena, un papel que en la vista frontal de la muchacha no queda reflejado.
Con todo, no faltan en esta composición los ingredientes en cierto modo sorprendentes –observe, por ejemplo, las piernas de lo que presumimos debe ser un acróbata suspendido en la esquina superior izquierda del cuadro.

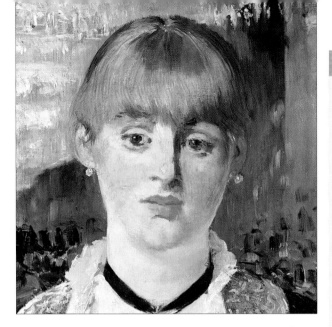

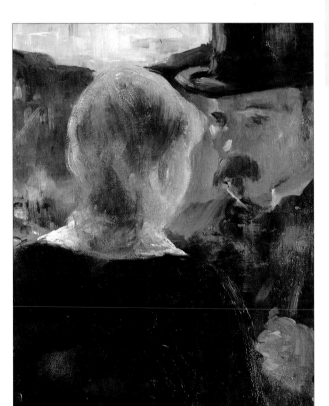

▲ Manet ha pintado la cara con pinceladas sueltas que configuran a un retrato dulce y sereno. Unos puntos de blanco puro en la oscura pupila de la camarera dotan a la modelo de una mirada luminosa.

▼ Las figuras reflejadas en el espejo están totalmente desdibujadas para sugerir la distancia a la que se encuentran. En esta parte de la pintura, Manet ha usado formas muy compactas y contrastes tonales muy acentuados.

otros artistas a estudiar

JAN VERMEER
(1632-1675)

Los temas de Vermeer suelen estar en un entorno muy típico. Sus pinturas incluyen detalles de fondo y elementos de apoyo interesantes, ejecutados con el mayor esmero. Aunque algunas de sus pinturas tengan un contenido alegórico, poseen también un gran valor como estudios de la vida doméstica.

DIEGO VELÁZQUEZ
(1599-1660)

A pesar de su nombramiento como pintor de la corte bajo el reinado de Felipe IV, circunstancia a la que se deben sus grandes retratos reales, Velázquez también dio prueba de su capacidad de cronista dramático reflejando en sus obras ocupaciones mucho más mundanas como ocurre en *Vieja friendo huevos*, 1618, y *El aguador de Sevilla*, h. 1620.

THÉODORE GERICAULT
(1791-1824)

Gericault demostró un gran interés tanto por la forma como por la condición humana en obras que van desde el ambicioso cuadro *La balsa de Medusa*, 1819, hasta el inquietante retrato *El cleptómano*, 1822-1823, uno de sus muchos estudios pintados en un manicomio de París, pasando por retratos de los heroicos oficiales del ejército de Napoleón.

THOMAS EAKINS
(1844-1916)

Eakins, el más grande de los pintores americanos del siglo XIX, pintó estudios de la vida de su época, desde escenas deportivas hasta escenas de cirujanos desarrollando su trabajo. Ha descrito sus figuras con mucha precisión y dramatismo.

EDOUARD VUILLARD
(1868-1940)

Firmemente arraigado a su vida doméstica, las pinturas de Vuillard son retratos de su familia y de amigos íntimos en situaciones muy cotidianas, pero altamente decorativas. Vuillard desarrolló un estilo de pintura muy suelto, haciendo emerger figuras y objetos de la masa de colores y luz.

DAVID HOCKNEY
(n. 1937)

Las pinturas y retratos coloristas y luminosos de Hockney expresan una idea del estilo de vida en los años sesenta y setenta. En obras más tardías desarrolló una técnica de collage fotográfico con la que construye imágenes a partir de cientos de instantáneas fotográficas.

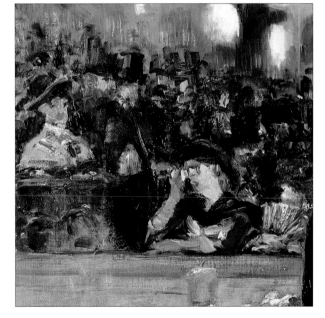

◄ Una masa de pinceladas breves describe el bullicio reflejado en el espejo, poniendo luces, sombras y acentos de color que construyen la compleja escena en diferentes grados de definición.

TEMAS Y ESTILOS

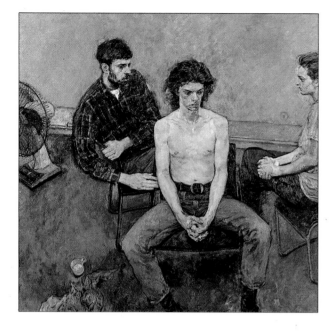

▲ Justin Mortimer
Tres figuras sentadas
Óleo
El artista ha conseguido que
la figura central se dirija
directamente al espectador,
mientras que las demás
están en una actitud de
ensimismamiento. La sensación
de aislamiento se ve
incrementada por el entorno
vacío, aunque tanto el escenario
como las figuras mismas han
sido pintados con pinceladas
activas y una gama de colores
con variaciones de tono muy
sutiles.

▶ Carole Katchen
Zach's por la noche
Óleo
Al contrario de lo que sucede
en la obra de Mortimer, este
cuadro tiene una atmósfera
tranquila e íntima. Para crear
esta atmósfera, la artista ha
recurrido a formas muy sólidas,
a luces y sombras muy densas
y colores muy agradables.
Ha simplificado mucho los
detalles, pero aun así conserva
un modo agradable de describir
a la gente y el ambiente.

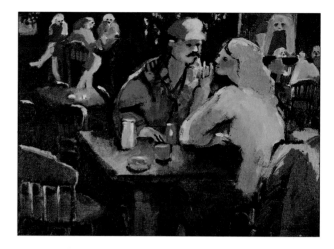

▶ Daphne Todd
**Las hijas del Sr. y la
Sra. Giles Curtis**
Óleo sobre madera
Los caracteres de cada una de
las figuras se revelan a través
de sus poses y expresiones -la
tranquila concentración de
la mayor se ve realzada
por la actitud juguetona de la
figura que está detrás suyo.
A pesar de las diferencias, este
grupo forma una unidad muy
compacta, y el color naturalista
de la escena contribuye a
dotarla de una atmósfera
amable y doméstica.

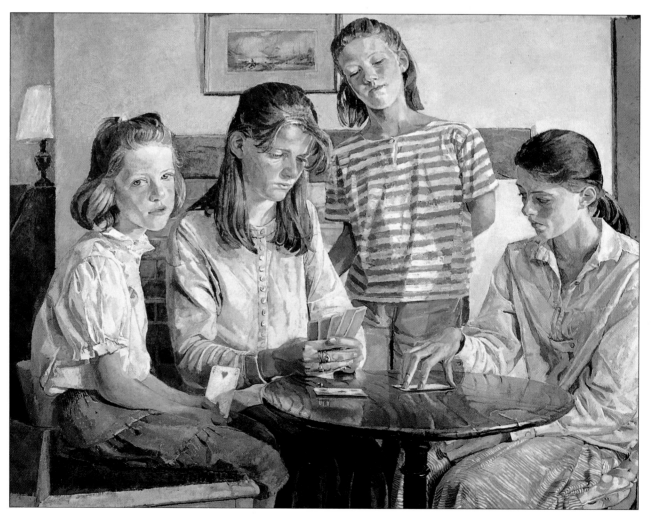

semejantes, no por ello es más fácil de pintar, sobre todo cuando lo que se pretende es desarrollar una idea muy concreta a través de una pintura bien realizada y de tema reconocible.

Si la pintura se centra en una sola figura, lo mejor que puede hacer es pintar del natural. Tal como se había explicado en la Lección Seis, su pintura adquirirá vida si incluye en ella detalles del entorno y elementos de apoyo visual. Esto enriquece la composición y le ayudará a crear un retrato mucho más personalizado. El trabajo a partir del natural le proporcionará mucha información entre la cual puede elegir los detalles más reveladores.

Aunque la pintura tenga como elemento central una sola figura, si quiere incluir otras que, en cierto modo, queden en la periferia de la composición como las que aparecen en *El bar de Les Folies Bergère* de Manet, puede hacer lo mismo que él hizo. Manet incluyó retratos de sus amigos entre los clientes del cabaret, pero los pintó de manera que el conjunto pareciera una masa bulliciosa de figuras, cada una de las cuales sólo se ve parcialmente y de un modo bastante inexacto, como si emergiera del conjunto por casualidad. Los elementos de apoyo para elaborar este tipo de imágenes son las fotografías y los esbozos (véase Lección Ocho donde se trata el tema de los apuntes de personas).

GRUPOS DE FIGURAS

El grupo de figuras, en el cual todos los individuos tienen la misma escala e importancia, es un tema pictórico cuya ejecución exige requisitos totalmente diferentes de los que se han explicado en el apartado anterior. En una propuesta de este género hay formas y ritmos dinámicos producidos por la acción recíproca de las figuras, que deberá organizar con eficacia para que las relaciones de una figura con las demás y con el espacio pictórico y el marco exterior de la composición funcionen. La imposibilidad de tener un grupo de figuras que posen juntas para usted hará inevitable el uso de fotografías y dibujos —a menudo obtenidos de fuentes muy diversas— para ejecutar la pintura.

Las líneas dinámicas de un grupo contienen algo más que los aspectos formales de la composición —los espacios, colores y texturas que forman la superficie de un cuadro. Estas líneas dinámicas también determinan aquello que se pretende transmitir o dar a entender, incluso pueden narrar una historia. Una relación activa entre las figuras se expresa mediante la orientación de los cuerpos, en el modo en que se inclinan unas hacia las otras, en cómo se superponen y se comunican mediante los gestos —la mano de una de las figuras señalando a otra, un dedo que apunta hacia alguien o un brazo que abraza a otra persona implican una comunicación directa,

los proyectos

PROYECTO I
Composición de un grupo de figuras
Elija dos o tres apuntes o fotografías de su archivo de referencias en los que se muestren relaciones interesantes entre dos o más figuras. Utilice esta información para dibujar un grupo complejo, con formas que se superponen y se entretejen. Píntelo directamente en tonos y colores realistas.

PROYECTO 2
Cómo crear un ambiente
Seleccione alguno de los elementos más distintivos de la pintura anterior —la cercanía de la figuras; alguna línea o movimiento dinámico que conduzca la mirada fuera del grupo. Reconstrúyalo destacando este aspecto. Si, por ejemplo, ha juntado más las figuras, piense cómo han quedado relacionados los miembros y los cuerpos de éstas; si los ha separado, piense acerca del modo en que el tratamiento del fondo puede acentuar la impresión que busca transmitir. Si quisiera desarrollar el contenido de este proyecto de una manera más imaginativa y expresionista, véase Lección Dieciocho.

mientras que, por el contrario, los brazos cruzados, los hombros encogidos y los cuerpos vueltos de espaldas respecto a otros expresan malestar y tensiones dentro del grupo.

Se puede acentuar el aislamiento de una figura dentro de un grupo si se le separa físicamente de las demás. Si el grupo se lleva a primerísimo plano, de forma que parezca que las figuras van a salir por los extremos de la tela, la impresión será la de una confrontación directa con los elementos del cuadro.

Cuando haya decidido la posición relativa de las figuras del grupo, habrá espacios entre éstas a los que debe dar un tratamiento positivo. Del mismo modo que ocurre en el retrato de una sola persona, el fondo en una pintura de grupo también puede tener una función narrativa. Por otro lado, podría actuar como un elemento meramente decorativo. Finalmente, también se le puede quitar todo protagonismo, reducirlo a un fondo vacío y centrar toda la atención en el grupo de figuras. Conviene plantearse muy bien la función del fondo, puesto que opera como vínculo entre las figuras y como complemento del grupo. Seguramente la iluminación será muy diferente de una fotografía a otra. Hay que prestar mucha atención a la escala relativa tanto de los cuerpos como de sus partes, y debemos procurar que las luces y las sombras dominantes no parezcan inconsistentes —si para ello fuera necesario limitar la clave tonal de toda la pintura, no dude en hacerlo para minimizar diferencias que, de otro modo, parecerían demasiado evidentes.

Enfoque expresionista

La pintura expresionista va más allá de las apariencias, y para ello usa recursos técnicos y de composición que refuerzan la transmisión de una determinada sensación y ayudan a crear una atmósfera particular. Mediante la distorsión o la exageración de algunos aspectos determinados del tema, el artista dirige la respuesta del espectador hacia las cualidades emotivas de su pintura, la cual tiene un contenido mucho más subjetivo que objetivo. Una pintura expresionista no es necesariamente irreal, ni tampoco tiene que ser amenazadora como lo es el *Café nocturno* de Van Gogh, pero algo que sí debe hacer es desafiar nuestra percepción normal de la realidad.

COMPOSICIÓN Y ESTILIZACIÓN

En el cuadro el *Café nocturno* se han empleado muchos recursos para crear la sensación de inquietud y de violencia inminente que Van Gogh pretendía. La perspectiva de la habitación está basada en las convenciones normales, con las paredes y el suelo convergentes hacia un punto de fuga. La primera impresión que produce la habitación es que se trata de un espacio grande y abierto, y sin embargo hay algo inquietante en el mismo –quizás sea demasiado grande, demasiado abierto hacia los extremos, parece incluso que quiera envolver al espectador. El énfasis puesto en las pinceladas trazadas en la misma dirección exagera las líneas direccionales de las paredes y las que forman el entarimado del suelo, y crea una curiosa sensación de impulso, como si de repente usted mismo pudiera verse precipitado hacia la cavidad que hay en la pared del fondo. A pesar de la fuerte iluminación que recibe desde atrás, esta puerta tiene una forma poco atractiva, aspecto que se ve acentuado por la línea de contorno negra.

Los demás elementos del cuadro refuerzan el efecto inquietante de la perspectiva. Las mesas y las sillas situadas cerca de las paredes parecen salirse del cuadro; los clientes del café, sentados a las mesas, quedan aislados unos de otros y reducidos a la insignificancia. Debido a esta disposición de los objetos, la mesa de billar y la gran sombra que proyecta pasan a ocupar el centro de la imagen. El propietario del café es un personaje ambiguo, situado directamente frente al observador. Nada en él aclara si su talante es amable u hostil.

La distorsión y la estilización son dos rasgos que caracterizan el expresionismo. Como en esta obra de Van Gogh, la impresión de espacio y de distancia se puede intensificar mediante la exageración de la perspectiva. En la pintura de paisajes, de espacios arquitectónicos y de interiores, una composición selectiva y la distorsión del tema llevan a la creación de un ambiente particular.

109 ▷

Vincent van Gogh (1853-1890)

Café nocturno, 1888
Las palabras de Van Gogh son las que mejor explican el uso del color en esta pintura como portador de valores emocionales intensos:
«He intentado expresar las terribles pasiones que rigen a los hombres mediante la utilización de los colores rojo y verde... He intentado expresar los poderes de las tinieblas en una humilde casa pública, mediante el uso de verde Luis XV y malaquita, contrastados con verde amarillento y desagradables verdes azulados –todo ello envuelto en una atmósfera de color azufre pálido, como la de las calderas del diablo».
Al crear la impresión visual del café «como un lugar donde uno puede arruinar su vida, volverse loco o cometer un crimen», Van Gogh introdujo contrastes tonales muy duros para sugerir una iluminación desagradable, y una perspectiva distorsionada que conduce al espectador a través del espacio abierto de la sala hacia la estrecha puerta del fondo. Las actitudes de los personajes representados nos revelan diferentes grados de miseria y de miedo.

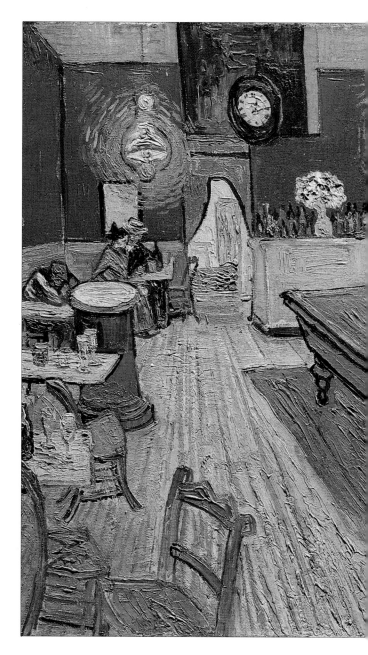

▶ El dibujo de las figuras es simple. Mediante la aplicación de pinceladas vigorosas y cargadas, Van Gogh describe formas muy elementales. Las poses, sin embargo, son muy expresivas. Sus contornos han sido perfilados con una línea oscura que define la forma y realza el color.

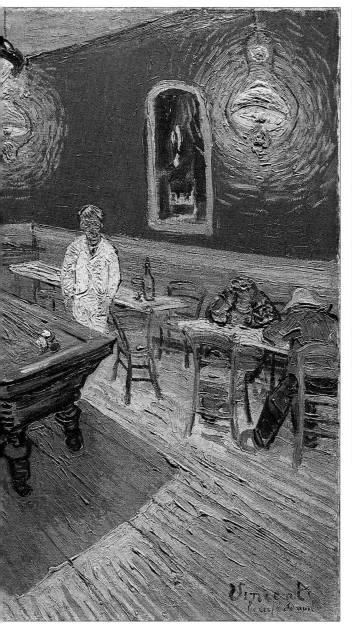

otros artistas a estudiar

JAMES ENSOR
(1860-1949)

Para expresar su visión pesimista de la humanidad, este artista belga transformó a gente común en una galería de personajes macabros, de pesadilla, disfrazados en algunos casos con máscaras grotescas. Muchas de sus pinturas tienen un fondo narrativo importante, mientras que otras expresan emociones y ambientes a través de una imaginería figurativa.

EDVARD MUNCH
(1863-1944)

Nada se oculta en la obra de Edvard Munch, expresionista con una fuerte carga emocional, tal como nos lo demuestran los títulos de algunos de sus trabajos más famosos –*El grito*, 1893; *El beso*, 1892; *Los celos*, 1895; y *Autorretrato en el infierno*, 1895. Las formas, los colores y las texturas son un puente entre la realidad y una concepción personal del mundo.

EMIL NOLDE
(1867-1956)

Las pinturas de Nolde abarcan una gama muy amplia de temas, que va desde los temas bíblicos hasta los sencillos estudios de flores y paisajes, cuyo carácter oscila entre lo amenazante y lo bondadoso. En sus acuarelas, el pintor hace sobre todo gala de una utilización maravillosa y expresiva de los colores puros.

ERNST LUDWIG
KIRCHNER
(1880-1938)

Las imágenes de Kirchner están muy estilizadas, y rayan a menudo con la abstracción. Tanto los temas de su obra como la técnica por él utilizada (el uso de colores saturados y pinceladas gestuales) son rasgos característicos del movimiento expresionista.

FRANCIS BACON
(1910-1992)

Bacon desarrolló una forma muy personalizada del expresionismo, en la cual se destacan las distorsiones violentas de la forma y del espacio. Rara vez sus colores son desagradables y violentos como aquéllos de los primeros expresionistas, pero incluso esta armonía de colores contribuye a acrecentar el efecto perturbador de sus cuadros.

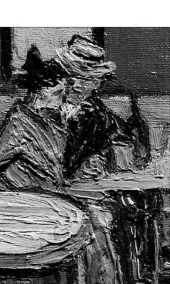

▶ El haz de luz de la lámpara ha sido pintado como una trama de pinceladas de diferentes colores; el amarillo azufre domina en el resto del cuadro; y el verde realza la iluminación haciéndola contrastar con el rojo complementario de las paredes.

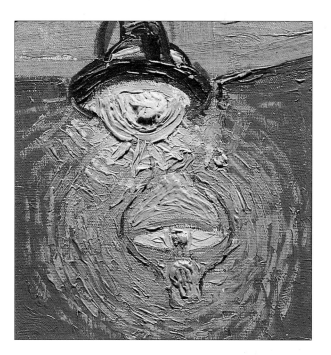

información adicional

40-43	Las reglas de la perspectiva
110-113	Color expresivo
151-153	Empaste

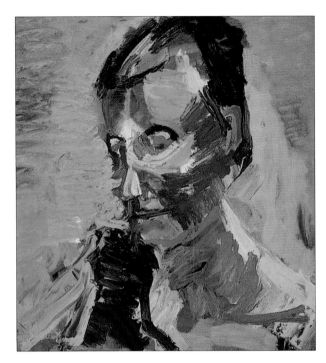

◀ Peter Clossick
Lynn Clare
Óleo
Las pinceladas vigorosas y los dramáticos cambios de color crean un retrato muy impresionante. La forma ha sido expresada por los movimientos del pincel al moldear los planos y las curvas. El artista ha introducido contrastes primarios entre marrones y azules fríos, rosas y verdes, aunque, en realidad, los tonos y colores de este cuadro crean notas discordantes que expresan un estado de ánimo muy turbulento.

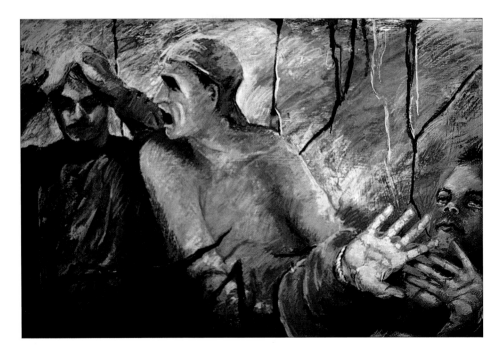

▼ George Rowlett
Canal nocturno, Venecia
Óleo
Uno de los elementos característicos del expresionismo es el uso de pinceladas muy activas para romper la estabilidad de las formas sólidas, las de estructuras arquitectónicas, por ejemplo.

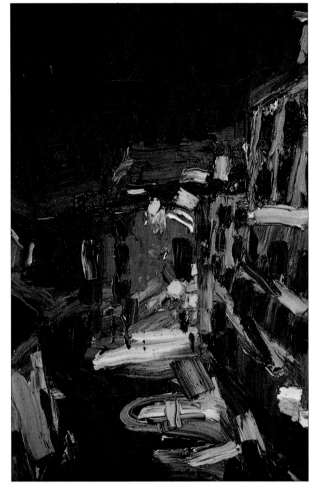

◀ Gwen Manfrin
Manicomio
Acrílico y pastel
Las poses de las figuras y su relación con los límites del soporte crean sensación de caos y desorden. La dura luz y la textura hosca contribuyen a crear inquietud. El pintor explota la textura de los materiales y utiliza pasteles de un gran valor tonal para lograr la calidad que se puede observar en la obra.

En la pintura de figuras se suele seguir un método de distorsión parecido a la caricatura. Los rasgos distintivos de la cara y del cuerpo resultan exagerados, incluso hasta la deformación, para destacar el aspecto narrativo de la imagen o de las asociaciones que genera. La simplificación de los detalles puede ser de gran ayuda. Se trataría, en este caso, de reducir la figura o el objeto a las formas esenciales que lo hacen reconocible. El expresionismo, sin embargo, no siempre tiene como objetivo la provocación y el desconcierto; algunas veces sirve de medio para crear visiones líricas y atrayentes de realidades alternativas.

EL COLOR COMO MEDIO DE EXPRESIÓN

Tal como los describe Van Gogh, los colores del *Café nocturno* son intensos e inquietantes. Su clave tonal es muy clara para crear una luminosidad muy irreal en toda la habitación. El «rojo sangre» de las paredes y el verde brillante del techo son colores complementarios puros (véase página 27) que crean una discordancia muy potente. La oposición de valores tonales se acentúa mediante el uso de diversos verdes, cuya gama va desde los verdes amarillentos muy ocres hasta los pálidos verdes marinos. La intensidad de estos colores vivos se realza contrastándolos con zonas de tono oscuro.

Un aspecto sorprendente de esta pintura es el predominio del amarillo, un color que en muchas obras de Van Gogh aparece como color temático. Y aunque el amarillo se puede asociar con cosas ciertamente agradables, como la luz del sol, no es un color fácil para la vista, porque una extensión grande de este color suele tener un efecto muy perturbador. Los matices y los tonos particulares del amarillo en este cuadro lo hacen sólido y sofocante.

La utilización expresionista del color siempre incluye un componente subjetivo, aunque también hay combinaciones de color predecibles que se pueden explotar para crear un ambiente determinado en una obra. Los contrastes deliberados de color o de tono pueden introducir notas discordantes en la composición que subrayen la violencia de un acontecimiento o lo desagradable de un ambiente. Por el contrario, las armonías cromáticas y las relaciones de tono creadas con mucho cuidado pueden ayudar a crear sensaciones de calma y de placidez. En las páginas 110-113 se ampliará el tema de las posibilidades expresivas que ofrece el color.

PINCELADAS EXPRESIVAS

Una característica que comparten tanto Van Gogh como los expresionistas posteriores es el trabajo vigoroso con el pincel. Las masas de enérgicas pinceladas direccionales contribuyen a construir la forma y la textura destacándolas

los proyectos

PROYECTO 1
Expresar estados de ánimo
Pinte un autorretrato al óleo o con pintura acrílica y use el color y las pinceladas para dar expresión a un estado de ánimo determinado. Por ejemplo: un retrato que quiera mostrar enfado necesita colores fuertes y líneas duras para describir los ojos, la nariz y la boca; en una imagen tranquila se destacarán los colores armoniosos (no necesariamente naturalistas), y formas fluidas y redondas.

PROYECTO 2
Expresar el carácter
Mediante la utilización de referencias fotográficas, haga un dibujo a pincel de un mamífero o de un ave en el que se

exprese su carácter —el poder y la agresividad de un animal de presa, por ejemplo, el carácter siniestro de un buitre o la timidez de un conejo o de un ciervo. Utilice una gama de colores limitada que sirva para expresar el carácter del modelo. No utilice un colorido naturalista ni intente reproducir exactamente el animal. Por el contrario, debería concentrarse en la descripción de la criatura mediante las pinceladas.

PROYECTO 3
Crear un ambiente
Elija una vista de un interior o de un espacio exterior —uno que no esté cargado de detalles que le puedan distraer— y haga algunos estudios de color para explorar las

posibilidades de crear un ambiente determinado. Escoja unos cuantos rasgos de la escena como base de cada composición; después interprete las formas y el esquema de colores ajustándolos al tema. Intente pintar con pasteles o acuarela porque le permitirán introducir los colores con mucha libertad.

exageradamente. La sutileza no forma parte de los rasgos que definen la pintura del *Café nocturno*, y lo demuestra el tratamiento de la aureola de luz de las lámparas, construidas con pinceladas bien visibles de colores muy brillantes: amarillo, naranja y verde amarillento.

Dibujar con los pinceles es una técnica que tiene como objeto expresar el ánimo y la atmósfera de un tema. El perfilado de figuras y formas es una manera de atraer la mirada del espectador hacia unas formas y figuras que han sido exageradas o alteradas. Al componer áreas planas de color con pinceladas activas (puntos, manchas y demás) se logra dar a superficies de color plano un carácter expresivo. Aun así, de esta masa de pinceladas puede emerger una forma coherente o una superficie uniforme. El suelo del cuadro de Van Gogh está compuesto por muchos valores tonales y pinceladas que describen los planos recesivos del entarimado de madera.

TEMAS Y ESTILOS

Color expresivo

La utilización del color como un medio de expresión introduce un alto grado de subjetividad en la pintura. La percepción del color y de sus relaciones se produce en muchos niveles psíquicos y emocionales. No hay manera de describir las propiedades específicas de los colores y, por lo tanto, no se puede probar que todos veamos los mismos atributos en ellos. Además, nuestra percepción del color está influenciada por nuestros gustos personales, por la moda y por la asociación que establecemos entre colores y cosas –tales como el azul para el cielo, el verde para las hojas y el amarillo para la luz del sol en verano.

Los pintores siempre han utilizado el color tanto de manera descriptiva como expresiva, en la presunción de que existe un modo más o menos generalizado de percibirlo. Las teorías del color han desarrollado fórmulas para identificar nuestras respuestas ante las relaciones cromáticas, pero, por muchas y complejas razones, estas teorías no son del todo infalibles en la práctica. Aun así, estas formulaciones aportan puntos de partida muy útiles que se pueden aplicar al trabajo creativo. En última instancia, sin embargo, deberá tratar con los colores tal y como se le aparecen y aprender a ganar confianza en su propia valoración de los efectos que crean en su obra.

LA ACCIÓN RECÍPROCA DE LOS COLORES

Las sensaciones puramente visuales de los colores (matiz, tono e intensidad) son los ingredientes básicos de la acción recíproca de los colores, y usted puede manipularlas de diferentes maneras. Si el tratamiento que da a un tema es lo bastante realista, para convertirlo en un cuadro expresionista sólo hay que exagerar las propiedades de los colores que se observen e incrementar su impacto. Las sensaciones más fuertes se producen por contraste de colores, un color opuesto a su complementario, un color claro opuesto a uno oscuro, colores cálidos opuestos a colores fríos. Los contrastes actúan como las oposiciones, por lo tanto, estas relaciones recíprocas tienden a ser activas y bastante agresivas.

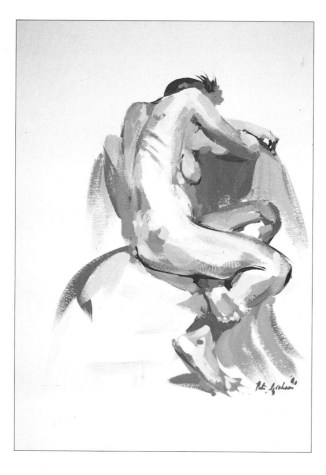

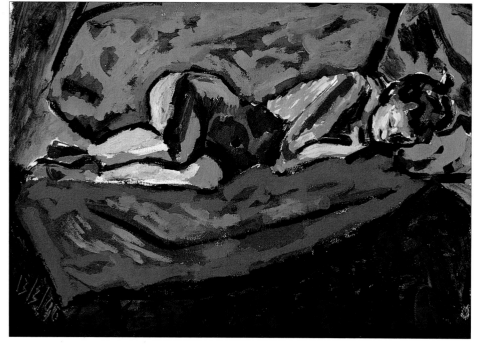

CREAR IMPACTOS DE COLOR
◄ El **Desnudo dormido** de David Cuthbert ha sido modelado a partir de fuertes oposiciones tanto de color como de tono. El artista explota los contrastes entre colores complementarios, pero también los contrastes que se producen entre zonas muy iluminadas y zonas en sombra.

MODELAR LA FORMA CON EL COLOR
▲ El equilibrio tonal de la obra **Al modo de Ingres**, de Peter Graham, es muy sereno y discreto. Utiliza las variaciones en la temperatura del color para describir la forma, combinando rosas cálidos y naranjas con tonos violetas y azules.

Cuanto más extremado sea el contraste tanto más dinámico será el efecto visual.

Contrastes complementarios Los más intensos se producen cuando se usan colores muy saturados: por ejemplo, un bermellón brillante junto a un verde esmeralda; azul cobalto y naranja vivo; amarillo limón junto a un violeta brillante medio.

Contrastes tonales
El contraste tonal más extremado es el que se produce entre el blanco y el negro, por lo tanto, cuando se utilicen colores, conviene trabajar con una escala semejante, que le permita poner colores ricos y oscuros junto a tonos pálidos parecidos al pastel.

Contrastes de cálido/frío
Un ejemplo evidente de este género de contrastes es el de un cálido y pesado carmesí al lado de un azul gélido, aunque el mismo color puede tener temperaturas diferentes según el contexto en el que se encuentre. El amarillo limón parecerá frío al lado de un naranja, y relativamente cálido cuando se encuentra en un contexto de azules claros y de verdes amarillentos.

ARMONÍAS
Si lo que quiere es que su pintura irradie serenidad y armonía, deberá elegir colores que tengan una relación tonal o de matiz. Trabaje con colores adyacentes en la carta de colores –azul y verde, y un verde azulado intermedio, por ejemplo, o una gama de azules y azules purpúreos hasta el púrpura puro.
112 ▷

Para comprender cómo se pueden aplicar estas opciones a un tema, tome el ejemplo de un retrato elaborado de diferentes maneras. Claro está, que el mismo principio vale para cualquier otro tema. Empezaremos por los contrastes complementarios primero –podría introducir verdes sutiles, sombras azules o violetas para contraponer a los rosados y amarillos de la carne. Y si busca un contraste todavía más intenso, utilice oposiciones de rojo/verde, naranja/azul, amarillo/púrpura.
Las luces y sombras en un retrato se pueden interpretar como fuertes oposiciones de tono, acentuando la luminosidad y la oscuridad de los colores en lugar de buscar sus matices. Los colores cálidos tienden a adelantarse, mientras que los fríos se alejan. Puede intentar modelar una cara mediante el uso de colores pálidos y fríos para describir las sombras y los huecos de una cara (azules claros y violetas o verdes amarillentos y amarillos) e introducir pinceladas decididas de color cálido de tono medio (rojo de cadmio o naranja, por ejemplo) en las zonas de relieve de la cara que reflejan la luz que reciben.

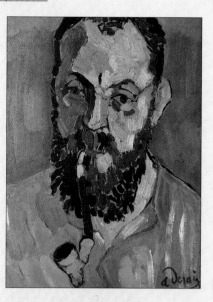

▶ En el **Retrato de Henri Matisse**, ejecutado por André Derain, los contrastes de color son tan grandes que dividen la cara en dos zonas bien definidas, cada una de las cuales contiene el color opuesto de la otra. La técnica de empaste utilizada para pintar esta obra acentúa el contraste.

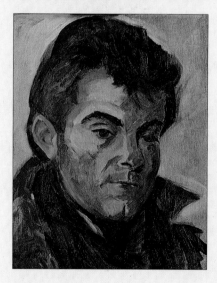

▶ El uso expresivo del color no tiene que desembocar necesariamente en una imagen poco convencional y extremadamente dramática. En este retrato naturalista y, no obstante, muy expresivo de Rosalind Cuthbert se oponen con mucha sutileza los tonos marrones de la piel a los fríos verdes de las sombras.

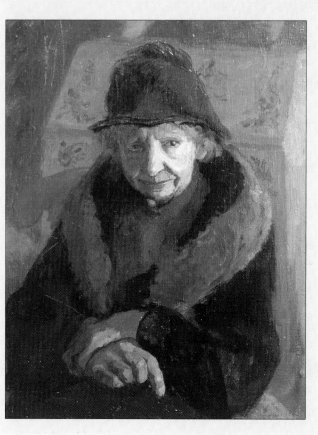

◀ Este simpático retrato de la **Sra. Snow**, pintado por Stephen Crowther, mantiene una evidente economía de color y tono. La cara muy pálida de la mujer llama la atención por el contraste con el negro del abrigo, y el rojo medio encuentra su equilibrio en los colores neutros del fondo.

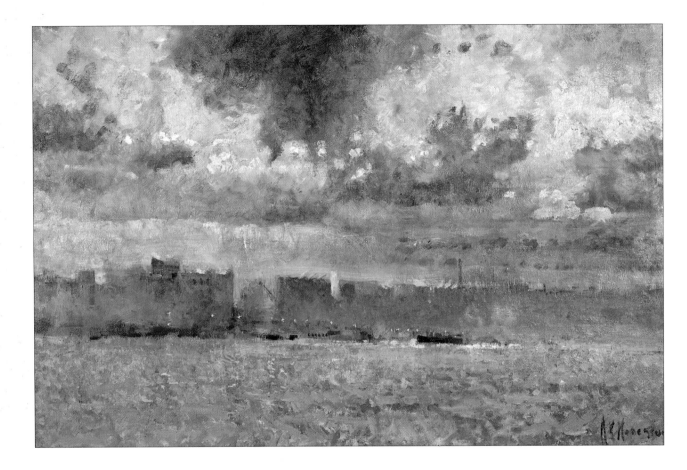

la de sorprender al espectador, utilizando un esquema de colores que no sea, en absoluto, naturalista: el azul o el verde para la carne en un retrato, o el color púrpura y el rosa para los prados de un paisaje. Este uso del color puede tener un efecto de mucho impacto o mucho dramatismo, en función del contexto, pero si su elección y organización del color es efectiva, se pueden obtener armonías atractivas e inesperadas que insuflarán vida al cuadro.

ASOCIACIONES DE COLOR

Los colores tienen cualidades simbólicas y asociativas que están íntimamente vinculadas a la vida real y a las tradiciones culturales. El rojo, por ejemplo, es un color activo y agresivo que se emplea para las señales de peligro y que, a menudo, se asocia a la ira, a la pasión y a la violencia. Es el color que nuestros ojos perciben con mayor rapidez, si se mide en términos de respuesta fisiológica. Los verdes y los azules son los colores de la naturaleza, del cielo, del mar y de las plantas, y por este motivo, normalmente se les asocia con la armonía y la serenidad. Estudios realizados para determinar las respuestas al color sugieren que una habitación pintada de color verde puede tener un efecto calmante en las personas que la ocupan. Pero cuando los colores se usan por su valor simbólico, el verde se asocia con los celos, y el azul con la depresión. El uso del color sólo como

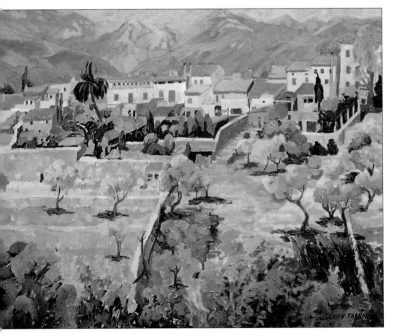

ÇOLOR SUPERFICIAL
▲ En la obra **Amanecer nublado cerca de Rotherhithe**, de Arthur Maderson, se ha conseguido un tono armónico gracias a la combinación de colores cálidos y fríos que se han superpuesto a un fondo de tonos grises. Al construir el cuadro mediante esta superposición de capas de colores, el artista ha obtenido un efecto atmosférico uniforme.

ARMONÍA EN CLAVE DE SATURACIÓN
◄ A pesar de que la obra **Campanet**, de Olwen Tarrant, ha sido compuesta a partir de contrastes de colores opuestos, el uso de una gama tonal muy uniforme y la amplia introducción de tintas pálidas crean una impresión de armonía.

De forma semejante, las variaciones de tono de un mismo color son armónicas, por lo tanto, use tintas (el color, más el blanco) y sombras (el color, más el negro) junto al color puro. También se pueden crear armonías muy eficaces tomando variantes de un color en particular que tengan una identidad común pero calidades cromáticas distintas, como, por ejemplo, los diferentes tipos de azul; el azul ultramar, el azul cobalto, el de Prusia o el azul de ftalocianina y el cerúleo.

LA INVERSIÓN DE LO ESPERADO
Otra manera de usar el color de forma expresiva es

COLOR DOMINANTE

▼ Una gran zona de un solo color produce un efecto muy dramático, que refuerza la impresión de solidez de las formas. En esta pintura de Laura May Morrison, la figura aparece aislada dentro del fondo amarillo intenso. Ésta ha sido simplificada y ha recibido un tratamiento de color temático con detalles de textura que atraen el interés del espectador.

LUZ Y OSCURIDAD

▶ En la obra **Paisaje nocturno de Bristol** (derecha), Tim Pond traduce la oscura atmósfera nocturna a colores. Los azules, grises y violetas se unen en una densa armonía de clave tonal oscura, aunque hay algunos matices de color brillantes. En contraste con estos colores, las formas más pequeñas en rojo y verde brillante sugieren el reflejo de la luz en algunas esquinas y ángulos de los edificios, mientras algunos tonos más claros iluminan ligeramente el cielo.

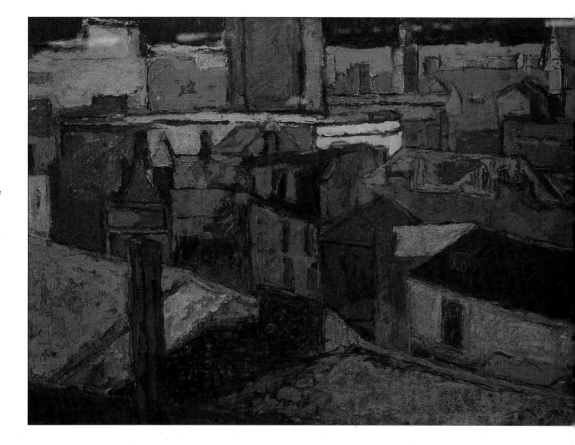

indicador de un estado de ánimo no es posible, porque nadie puede predecir cuál será la respuesta emocional de un espectador ante una extensión de un color determinado. Normalmente, las asociaciones de color en una pintura se identifican por el contexto en que se encuentran. Una habitación pintada de rojo tiene un efecto muy impactante por sí misma. Si en la pintura de una habitación roja aparecen, además, personas enojadas en actitudes agresivas, el color de la habitación se asociará inmediatamente con la ira de los ocupantes, y su impacto se intensificará por el contexto.

Cuando utilice colores expresivos para intensificar el efecto que ha de producir una pintura, debe recordar que conviene explotar las sensaciones visuales que generan los colores para reforzar cualquier referencia asociativa. El hecho de que la percepción del color sea única e indescifrable en cada persona no quiere decir que el color en una pintura deje de ser un elemento de comunicación. Precisamente porque todos percibimos el color de un modo diferente, son infinitas las posibilidades y los ingredientes imaginativos que pueden enriquecer la pintura.

Reducir la imagen a lo esencial

Un aspecto interesante de esta obra de Turner es que, probablemente, él mismo no la consideró una obra acabada. En el siglo XIX, la manera más corriente de pintar un cuadro era empezar por la elaboración de una serie de dibujos preparatorios y, una vez en el estudio, hacer una selección de la información contenida en estos trabajos previos con la cual se pintaba una obra de acabados muy elaborados y a gran escala. Este método de trabajo se aplicaba, sobre todo, en la pintura de paisajes, cuya temática no se presta para crear una composición formal sobre el terreno. Así pues, esta obra titulada *Castillo de Norham, amanecer* debía ser un estudio preparatorio para una pintura que nunca llegó a realizarse. Quizás Turner sólo intentara recoger los rasgos esenciales de la imagen para desarrollarla posteriormente. Y, sin embargo, hoy en día lo vemos como una perfecta descripción del tema, considerado en términos visuales.

ENFOQUE SELECTIVO

El proceso de destilación de la esencia de un modelo requiere un aprendizaje largo y duro, y en detalle, hasta que se logra una cierta soltura en la utilización de este método. Una vez lograda esa confianza, se puede eliminar cualquier elemento secundario que pudiera debilitar el impacto visual de la imagen. En la obra *Castillo de Norham, amanecer*, Turner sólo ha escogido las formas fundamentales del castillo y el paisaje circundante, junto a cualidades especiales de la atmósfera. De todos modos, en estudios anteriores, pintados al óleo y en acuarelas, Turner había abordado el tema con mucho mayor detalle. En estas pinturas anteriores demuestra un gran interés por el aspecto topográfico del terreno y describe con mucho detalle las aperturas y las formas sólidas del castillo. Asimismo, están pobladas de detalles más anecdóticos, tales como figuras y animales en las orillas y en zonas poco profundas del río.

Hay muchos artistas modernos que aplican un método parecido al de Turner para conocer un motivo determinado, sobre todo cuando lo elaboran y reelaboran una y otra vez. Primero hacen esbozos y toman fotografías del lugar para captarlo en todos sus aspectos y después lo reinterpretan visual y técnicamente en una serie de pinturas y estudios.

El proceso de destilación de la esencia de un motivo puede ser mucho más inmediato y depende, en gran medida, de la práctica adquirida por cada pintor.

117 ▷

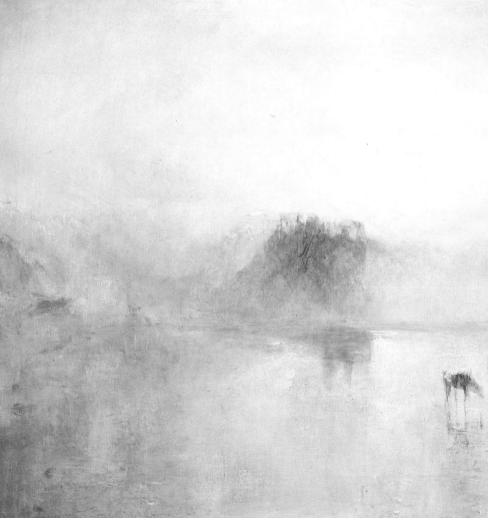

Joseph Mallord William Turner (1775-1861)

Castillo de Norham, amanecer, h. 1845.
Este impresionante óleo tardío es la síntesis de las percepciones de Turner de un tema que conocía en profundidad. En 1797 pintó por primera vez las ruinas del castillo de Norham, y a lo largo de su carrera artística realizó una gran cantidad de acuarelas y estudios de color sobre este mismo motivo. En esta obra, el óleo ha sido aplicado de una forma muy diluida y con mucha libertad, casi como si fuera acuarela, obteniendo efectos etéreos que producen la sensación de fluidez e intangibilidad y que le sirven tanto para describir como para reducir la forma y la sustancia del paisaje a unos pocos elementos de gran poder evocativo.

La perspectiva abierta induce al espectador a que pose su mirada en el brumoso castillo situado en el fondo; la gama de colores ha sido dispuesta con mucha sutileza para que el color azul del castillo sea la nota cromática dominante en la obra. Finalmente, la inclusión del animal, apenas esbozado en el primer plano, es un toque maestro. Este elemento proporciona una noción de

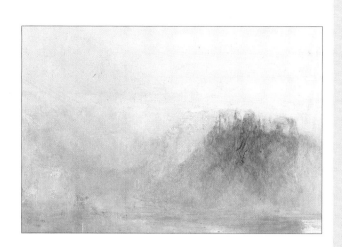

▲ La calidad ambiental de esta pintura se debe a que las veladuras de color que describen la forma y el espacio apenas presentan variaciones de matiz y de tono. En este detalle de la obra, algunos difuminados y corrimientos de pintura dentro de la veladura azul describen la forma del castillo y del promontorio que lo corona. Un empaste blanco rompe las pálidas tintas del cielo.

▼ La vaca es una forma casi plana, descrita con pinceladas de color cálido y muy saturado. Su reflejo sobre el agua se ha conseguido a base de simples roces del pincel en la superficie de la tela. La vibrante luz del amanecer que rodea al animal se ha obtenido gracias a una aplicación gruesa de amarillo claro y opaco que muestra el trabajo del pincel.

escala y de distancia al cuadro, y el tratamiento lineal del animal hace que se destaquen mucho más las densas masas de color del castillo y la delicada atmósfera que lo rodea.

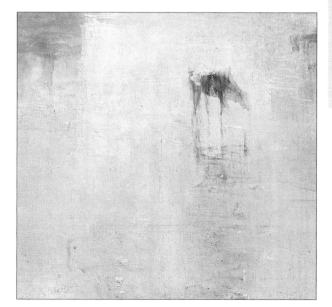

otros artistas a estudiar

JAMES ABBOTT McNEIL WHISTLER (1834-1903)

Whistler intentaba dar más énfasis a la naturaleza estética de sus pinturas que al contenido temático de las mismas. Esta opción se ha de entender como una reacción muy consciente contra el dominio del tema típico de la pintura victoriana. Los títulos de sus cuadros eran del estilo de *Sinfonía* o *Composición* en *negro y gris*. Su obra titulada *Nocturno en negro y oro* había sido hasta tal punto reducida a lo más esencial, que el eminente crítico de arte Ruskin la describió como «el lanzamiento de una lata de pintura a la cara del público». Whistler le demandó y ganó el juicio. Sus famosos retratos son más detallados, aunque en ningún modo se reducen a hacer un acopio de áreas de tonos armónicos superpuestos.

HENRI MATISSE (1869-1954)

Debido a la gran influencia que ha ejercido Matisse en el arte del siglo XX, es del todo imposible hablar de uno solo de los numerosos aspectos en los que este pintor ha logrado sobresalir por su maestría. Sin embargo, en su obra se puede destacar su gusto por las formas puras y su simpatía por perfiles y contornos concretos.

GIORGIO MORANDI (1890-1964)

La mayor parte de la obra de Morandi está formada por bodegones de botellas y demás piezas de vajilla, así como, por los edificios y los paisajes cercanos al lugar donde residía. Estos motivos fueron objeto de un estudio continuado en óleos y grabados de pequeño formato, en los que se desarrolla un sentido muy particular de la forma y de los volúmenes creados a partir de luces y sombras.

BLOCS DE APUNTES Y ESTUDIOS

Vaya a una librería y busque monografías detalladas de artistas que le gusten, pero, en lugar de centrar su atención en las obras mayores de estos artistas, preste atención a los dibujos y apuntes rápidos que puedan contener estas monografías. En estos apuntes descubrirá un mundo de imágenes ejecutadas con mucha rapidez para recoger impresiones y detalles de los motivos más variados.

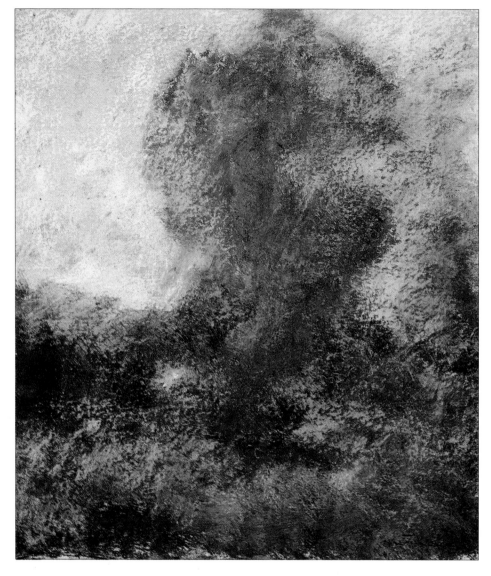

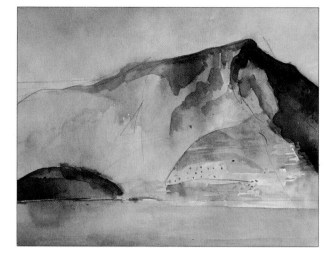

▲ David Ferry
La isla de Telendos
Acuarela
En su calidad de medio tradicional para los estudios de paisaje, la acuarela es una excelente técnica para pintar estudios rápidos en los que quiera plasmarse una impresión de espacio convincente. Las aguadas fluidas en esta técnica permiten reproducir con economía de medios una gran variedad de texturas y formas naturales.

▲ Nick Swingler
Olmo efímero
Acrílico, óleo, pastel
Esta obra es una variante informal de la técnica de pintar con los dedos. Si se utiliza una mezcla de medios se consigue un fundido de tonos medios y una gama de texturas activas que expresan un cierto tipo de paisaje sin describirlo directamente. En esta obra se ha conseguido un delicado contraste entre masa y espacio.

▶ Peter Clossick
Helen sentada
Óleo
Para describir el equilibrio general de la pose y los rasgos individuales de la figura se ha trabajado con pinceladas muy vigorosas. La impresión es la de una respuesta directa y rápida ante el tema, de modo que logra transmitir perfectamente el carácter transitorio de la escena.

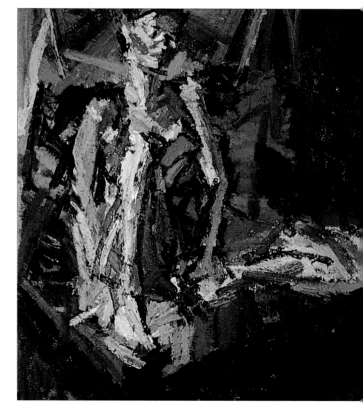

Si no dispone de mucho tiempo para estudiar con detalle, cualquier tema, ya se trate de un paisaje urbano o rural que haya descubierto durante sus vacaciones, o de un tema en movimiento cuyo aspecto cambia con mucha rapidez, lo mejor será que haga anotaciones rápidas e instintivas. Por ello, cuando practique el dibujo de apuntes en el exterior, conviene que los materiales sean lo más sencillos posible –por ejemplo, lápices de colores que le obliguen a hacer un trabajo rápido y directo, básicamente lineal. Será mejor no usar pinturas que pueda mezclar y superponer. Una pequeña gama de acuarelas le ayudará a buscar equivalencias de lo que ve con muy pocos colores. Este tipo de restricciones le estimulará a plantearse la ejecución del tema de manera selectiva e inmediata, y a decidir cuáles son sus rasgos esenciales.

DESCUBRIR LO ESENCIAL

No existe ninguna receta definitiva que permita identificar los aspectos esenciales de un tema, porque la clave de lo que se escoja está en la respuesta personal del artista ante la imagen que observa. Todas las pinturas son el resultado de una combinación de lo que uno ve en el tema, y de ciertas sensaciones que el artista experimenta a partir del mismo en un momento dado. Determinar lo que es esencial en un tema depende de muchas circunstancias: una iluminación diferente puede hacer cambiar los aspectos esenciales de un grupo de objetos, pero también un cambio en nuestro estado de ánimo puede hacer cambiar radicalmente nuestra consideración de lo que es esencial. Del mismo modo, cuando se pinta una figura en movimiento, hay que decidir qué características individuales de la secuencia de movimientos son las que mejor expresan dicho movimiento.

Los puntos de partida para hacer este tipo de estudios pueden ser los elementos fundamentales de la composición pictórica, de un lado, y del otro, aunque en menor medida, los materiales con que quiera trabajar. La forma esencial de un objeto se puede representar pintando su masa sólida o mediante el dibujo del contorno –puede optar por una descripción pictórica o lineal. La búsqueda de la esencia de un objeto no implica la eliminación de cualquier detalle estructural o de superficie. El rasgo más característico de un edificio bien podría ser la disposición de las ventanas en la fachada y no la línea de contorno de la casa. En un bodegón, se puede representar una naranja por el color de la fruta, pero si quiere pintar la textura de la piel, hay muchas maneras de obtener calidades físicas como la mencionada sin tener que recurrir a la representación meticulosa

los proyectos

PROYECTO 1
Cerca de casa
Escoja un tema accesible, por ejemplo, un bodegón, un rincón del interior de su casa, la vista que se le ofrece a través de una de las ventanas, y obsérvelo durante unos minutos. Después deje de mirarlo y pinte de memoria lo que ha visto, intentando identificar las formas esenciales del tema grabado en su memoria. Cuando haya finalizado la pintura, compare su obra con el modelo real.

PROYECTO 2
Estudios de color a partir de la naturaleza
Haga una serie de esbozos de color como si fueran los estudios preparatorios para una pintura determinada. En cada uno de estos estudios debe concentrarse en un aspecto diferente del tema –la forma y

el volumen, el color local, luces y sombras. Recuerde que ha de tener en cuenta el tipo de información que necesitará para refrescar en su memoria la imagen cuando empiece a pintar el cuadro.

PROYECTO 3
Estudios de color a partir de fotografías
Utilice referencias fotográficas, tales como fotografías de animales o instantáneas de escenas familiares, para hacer estudios de color a partir de la información contenida en las fotografías. Reduzca los detalles gradualmente.

PROYECTO 4
Estudios de color del natural
Pinte esbozos en acuarela de algún lugar muy concurrido –una zona comercial, un

mercado, un café, una clase de danza o un gimnasio. Primero debe pintar una estructura básica compuesta, por ejemplo, por las fachadas de las tiendas, los puestos del mercado o la decoración interior. Después, con la ayuda de la línea y el color, dibuje los movimientos de la gente que ocupa el marco básico, relacionando la escala y la forma de las personas con el entorno.

y detallada del objeto. Para ello deberá experimentar con las posibilidades de manejo del color hasta dar con la forma que mejor traduce el efecto deseado.

Algunas veces encontrará el efecto que buscaba por casualidad o por accidente. Cuando esto ocurra, dedique un rato al análisis del cuadro, intentando establecer cómo y por qué funciona, y al repaso de todo el proceso de elaboración de la imagen. Esta es una manera de saber cómo se han producido esos efectos accidentales y cómo utilizarlos en otras obras.

La afirmación del detalle

Este hermoso bodegón de Courbet demuestra que no es necesario que una pintura memorable sea de gran formato y que su tema sea muy importante. El impacto que produce esta composición se deriva de la precisión con la que el artista ha tratado tanto la forma como el color.

El tratamiento dado a las frutas les confiere calidades táctiles y visuales. La imagen goza de un realismo tal que tienta a acercarse al frutero y coger una de las manzanas. La composición de este cuadro ha sido estudiada en todos sus detalles. Nada se puede añadir o cambiar en esta obra sin deshacer el perfecto equilibrio que reina en ella. Las sólidas masas de las formas crean el cuadro; la bandeja de frutas se convierte en un volumen sólido e indivisible que ocupa el centro del cuadro. Es una posición ciertamente insólita, pero gracias a la disposición de la vasija de peltre, del vaso de vino y de un par de manzanas en la mesa se crea un equilibrio excéntrico, y se evita un efecto suave y simétrico.

ELECCIÓN DE UN TEMA

Cuando quiera pintar un tema de forma tan detallada como el reproducido, una de las mejores elecciones temáticas que puede hacer es la de pintar un bodegón. Escoja objetos de un tamaño que los haga fácilmente manipulables. De este modo, podrá tomarse todo el tiempo que necesite para arreglar una composición tal como la quiera y hacerla totalmente visible. Puede acercarse mucho al tema para verlo con todo detalle.

Aunque los objetos que forman este bodegón de Courbet son sencillos y cotidianos, la composición de los mismos es extremadamente compleja. La gran cantidad de frutas contenidas en el bol hace que la forma global esté fraccionada en gran número de planos y de curvas que se cruzan y superponen, y los detalles de superficie incluyen variaciones de color y de textura equiparables. Si quiere componer un bodegón parecido, puede simplificarse el trabajo poniendo sólo tres manzanas agrupadas muy juntas.

La asimetría se puede establecer mediante la colocación de un objeto algo alejado del grupo, de manera que la mirada se dirija desde el grupo hasta el objeto separado del mismo. Este último elemento puede tener una forma y un tamaño diferente al de los demás –algunas uvas, quizás, o un cuchillo de cocina. Una de las lecciones que se puede aprender pintando un tema de este tipo es que los objetos más vulgares pueden ofrecerle una gran calidad visual digna de ser reproducida.

120 ▷

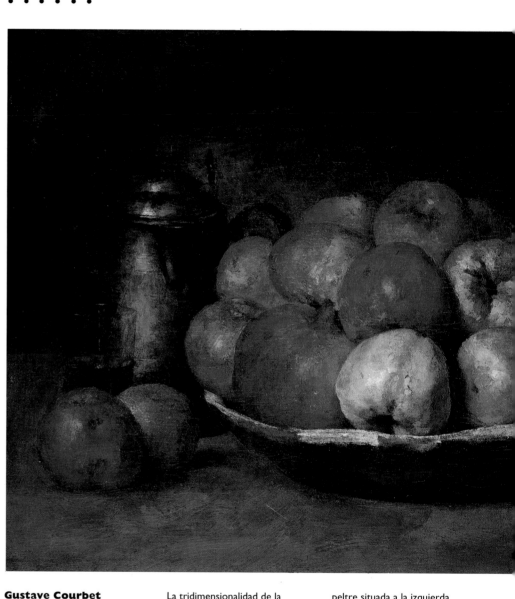

Gustave Courbet (1819-1877)

Naturaleza muerta, manzanas y granada, 1871-1872
El tratamiento que ha dado Courbet a este tema sencillo y cotidiano hace que se vea revestido de una calidad que produce un gran efecto visual. Las formas de las frutas han sido tan bien observadas que parecen absolutamente sólidas y esculturales.

La tridimensionalidad de la imagen ha sido realzada mediante fuertes contrastes de luz y de sombra. Los colores naturales de la fruta proporcionan un contraste complementario entre el rojo brillante y el verde, con colores locales y modificaciones tonales en las que predominan los cálidos que se ven resaltados por los matices más fríos y ácidos de las manzanas verdes y las luces amarillas. La vasija de

peltre situada a la izquierda introduce otro contraste muy útil, con sus grises apagados que destacan de la densa masa de color. Su tamaño y su forma también sirven para equilibrar una composición que, de otro modo, sería prácticamente simétrica.

El punto de vista frontal hace que toda la atención se centre en el grupo que forma el bodegón, y la simplicidad de la distribución –un espacio

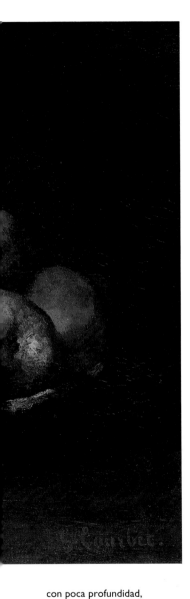

ALBRECHT DÜRER (1471-1528)

La famosa acuarela de Dürer *Liebre joven*, 1502, es un maravilloso estudio de un animal, en el que parece que este artista haya pintado cada uno de los pelos del cuerpo y de los bigotes del animal. De un modo parecido, en la obra *Pedazo de turba*, 1503, Dürer utiliza el mismo estilo detallado para hacer una descripción de simples flores silvestres y hierbas.

JEAN-BAPTISTE SIMÉON CHARDIN (1699-1779)

Las naturalezas muertas de Chardin son consideradas como clásicos del género —descripciones precisas y detalladas, siempre compuestas por objetos vulgares, comestibles y objetos del estudio del pintor. La coloración y las pinceladas son muy sutiles y delicadas.

PINTORES HOLANDESES DE BODEGONES, DEL SIGLO XVII

La elaboración del detalle y la sensibilidad en la variación de los colores en los complejos bodegones flamencos hacen patente hasta qué punto puede ser analizado cualquier tema de pequeña escala —desde libros e instrumentos musicales hasta alimentos y flores. Muy pocos de estos artistas, como, por ejemplo, Ambrosius Bosschaert (1573-1621), Pieter Claesz (1597-1661) y Jan Davidsz de Heem (1606-1683), son tan conocidos como otros grandes maestros del siglo XVII, Vermeer (1632-1675) y Rembrandt, pero su obra es muy apreciada en el mundo entero, y supone un ejemplo excepcional de observación aguda y de realismo.

▲ La forma de la vasija de peltre está sumida dentro de una profunda sombra; los detalles de la misma han sido reducidos a los brillos de la tapa y del borde.

▼ En el detalle se pueden apreciar perfectamente las pinceladas que describen el volumen de la manzana. A pesar de no haber sido completamente fundidas, describen una forma muy unificada.

con poca profundidad, compuesto por planos muy lisos y colores discretos— acentúa el modelado de las formas tridimensionales.

▼ Trevor Stubley
La paleta del artista
Óleo
En esta obra, el detalle sirve mucho más para centrarnos en el contexto y en el ambiente que para hacer una descripción precisa de cada objeto. A pesar de tratarse de una descripción muy simplificada de los objetos, éstos siguen siendo perfectamente reconocibles. Los sentimientos del artista para con su equipo y los materiales de su oficio han sido expresados a través de las calidades que ofrece la superficie pictórica y de los colores exuberantes que se han utilizado.

Puede crear una imagen cautivadora utilizando para ello objetos de uso cotidiano que tenga a mano. La pintura de Courbet, descrita en las páginas anteriores, parece ser que fue pintada cuando el artista se encontraba cumpliendo condena por su participación en la Comuna de París de 1871. Se sabe que la tela había sido usada antes, porque un examen de rayos X muestra una composición de un bodegón debajo del que conocemos. Incluso en las circunstancias más adversas, Courbet encontró la manera de ejercitar y desarrollar sus habilidades de artista, aun cuando los medios de que disponía eran muy precarios.

ELEMENTOS PICTÓRICOS
En un trabajo realista de este tipo, la selección sigue siendo un requisito muy importante. No es necesario registrar cada uno de los detalles, a pesar de que todo lo que se introduce en la pintura deba tener una finalidad y contribuya tanto a la construcción del conjunto de la imagen como a la de las calidades de la superficie pictórica. Tal como se puede apreciar en este ejemplo, es muy importante que las formas de los objetos sean correctas para que el conjunto sea convincente. Hay que prestar mucha atención a la elaboración de los volúmenes y contornos, y a la acción recíproca de las formas sólidas y los espacios que las rodean. El color local también desempeña un papel muy importante. Puede ser útil para crear un tema cromático mediante la restricción de las variaciones de color o mediante la elección de contrastes de color, tales como el uso de pares de complementarios (véase página 27). La tonalidad puede ser un elemento vital para la composición tridimensional. Podría, por ejemplo, optar por dar al tema una iluminación muy dramática de claroscuro, como Courbet, acentuando el volumen de los objetos representados por contraste con el fondo oscuro.

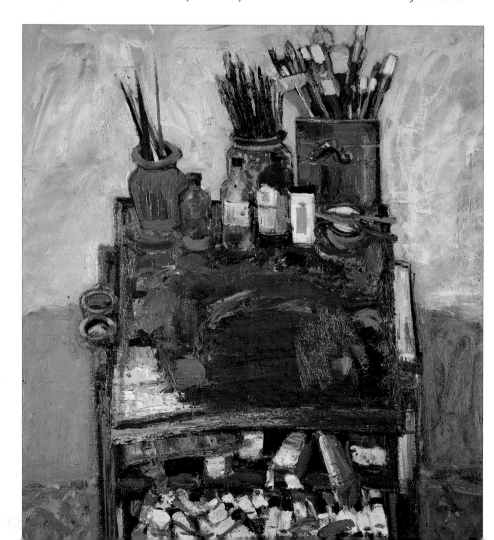

▲ Ronald Jesty
Ciruelas victoria
Acuarela
Éste es un bodegón sencillo y hermoso como el de Courbet, en el que se ha dejado que las formas bien definidas y el rico colorido de las ciruelas determinen su propia presencia. La variación de la intensidad de las aguadas de colores y tonos de acuarela ha sido manejada con mucha habilidad para conseguir la textura de superficie en las frutas de un modo realista. Observe el contraste existente entre las suaves formas de las frutas y los bordes agudos, y también los brillos lineales de la bandeja.

◀ **Roy Preston**
Siena natural
Acuarela
Los edificios viejos poseen una calidad pictórica natural, pero en este caso el artista ha preferido aislar un solo elemento dinámico, elaborando en grado sumo los colores y las formas. Las texturas ásperas e irregulares de la madera y de la estructura de piedra de la pared se han creado a partir de aguadas superpuestas, dibujo con pincel y salpicaduras. La superficie irregular de las piedras y de la madera tiene su contrapunto en las duras líneas de la reja situada en la parte superior de la puerta. El punto de observación frontal y en primer plano de la imagen da como resultado un relieve bajo, modelado a partir del contraste entre colores cálidos y fríos, y una paleta muy restringida.

PROYECTO 1
Objetos cotidianos
Organícese una naturaleza muerta simple, utilizando unos pocos objetos similares, con formas sencillas y distintas –formas naturales de frutas y verduras u objetos fabricados por el hombre, tales como tazas de colores y vajilla. Haga una composición simple y trabaje con el objetivo de obtener una pintura detallada en la que se explique la forma, el volumen, la textura, el color local y el modelado de luces y sombras. No trate las luces y las sombras sólo con blanco y negro, intente descubrir las variaciones de matiz y de intensidad del color creadas por la iluminación.

PROYECTO 2
Objetos que despiertan asociaciones
Pinte un cuadro basado en objetos que tengan un atractivo especial para usted porque despiertan ciertos recuerdos y asociaciones: conchas marinas y piedras de su lugar favorito, por ejemplo, o libros y elementos decorativos de su casa.

Y recuerde una vez más que no conviene sobrecargar la pintura incluyendo en ella demasiados objetos, o un gran número de ellos con formas complejas. Además de tener en cuenta las calidades puramente visuales de la composición, intente descubrir las características especiales de cada objeto que lo hacen especial a sus ojos.

PROYECTO 3
Objetos dentro de un paisaje
Haga apuntes al aire libre, utilizando para ello acuarelas o pasteles. Y, en lugar de pintar paisajes amplios al estilo de los impresionistas, centre su atención en pequeños elementos individuales, tales como un manojo de flores, un árbol o arbusto con formas y colores interesantes, e intente traducir el motivo con todo detalle.

TEMAS ALTERNATIVOS
Cuando se pinta un bodegón se controla de manera absoluta el orden visual y se puede planificar para realizar un estudio largo e ininterrumpido.
Y, aunque los motivos sencillos pueden ser muy agradecidos, bien pudiera ser que prefiriera introducir algún elemento más personal en el tema elegido para que el grupo de objetos no sólo tuviera un valor visual, sino también un valor narrativo o asociativo. Un motivo común a muchos bodegones es la referencia a la «condición de artista» que la pintura puede mostrar, por ejemplo, los materiales y el equipo de pintura dispuestos encima de la mesa del pintor. También se pueden representar las herramientas y los objetos que hagan referencia a una afición, a un tema de especial interés, o a un hecho importante en su vida. Los aspectos técnicos y visuales de este tipo de pinturas pueden tener el mismo carácter detallado y analítico, aunque el cuadro adquiere su dimensión especial e individual

gracias a las referencias escondidas que se encuentran en él.

Naturalmente, un trabajo detallado no tiene por qué tener como motivo un bodegón. Lo ideal es que éste sea accesible y se pueda estudiar con detenimiento, pero una persona o un tema basado en algo que se encuentra en el exterior (un rincón de su jardín), también puede servir como fundamento de una pintura muy detallada. Si le interesa, estos temas también se pueden enriquecer introduciendo referencias asociativas. En la pintura de retratos hay una tradición que incluye objetos e imágenes en el fondo del mismo que contienen referencias directas a la persona retratada. Si le atrae esta tradición, puede probarla al retratar a un familiar o amigo, o al pintar un autorretrato.

El desarrollo de un tema

La mayoría de las pinturas esconden una idea directriz. La intención que se tiene al pintar puede que sea sólo la de conseguir una reproducción fiel y realista del tema, pero existe otra alternativa que consiste en la creación de una imaginería mucho más personalizada que sirva de soporte a un mensaje o a un sentimiento. Esta lección trata de cómo se puede acentuar el contenido subjetivo de una pintura, para que ésta exprese una idea narrativa o asociativa, en lugar de limitarse a una descripción objetiva de lo real. Claro que, como se habrá podido comprobar en muchas pinturas temáticas, la mayoría de ellas reúnen elementos tanto objetivos como subjetivos. Por lo tanto, cuando se está desarrollando una obra imaginativa, no se deben dejar de lado los demás aspectos del trabajo pictórico.

EL DESARROLLO DE LA IMAGINERÍA

Una de las cosas que debe decidir de antemano es si el concepto que desea expresar en su obra ha de ser tratado de manera directa u oblicua. En la obra *El día del juicio final*, por ejemplo, el fuego del bosque se usa como metáfora de la guerra nuclear y el tema consiste en el terror de la gente ante un elemento incontrolable y destructivo. Para hacer más explícito un ataque nuclear, quizás se debieran incorporar símbolos y referencias pictóricas que se refieran a misiles en vuelo o a las consecuencias de una explosión de gran alcance.

Sin embargo, no tiene demasiada importancia que las asociaciones que se hayan producido en la mente de un artista sean vehiculadas de tal manera que sean perfectamente legibles para el espectador. En el caso del realismo social, por ejemplo, cuyos motivos son la guerra y la pobreza, la pintura ha de competir con la avalancha de imágenes que nos inunda desde los medios de comunicación. No obstante, hay artistas que normalmente utilizan estas imágenes como punto de partida para sus propias interpretaciones del contenido asociativo gráfico, aunque, una vez acabada la obra, ésta se aleje mucho de la fuente utilizada.

Conceptos tales como la guerra nuclear y la catástrofe ecológica son sólo dos de entre los muchos temas que pueden servir de punto de partida para una pintura temática. La fuente que utilice puede ser buscada en la literatura, en la mitología o en la historia. El tema deberá incorporar una secuencia de acontecimientos que desee ilustrar, ya sea como tema por derecho propio, o como metáfora de acontecimientos actuales. Este trabajo se puede realizar pintando una serie de cuadros diferentes o un solo cuadro que describa cada parte de la historia en un punto diferente de la tela.

125 ▷

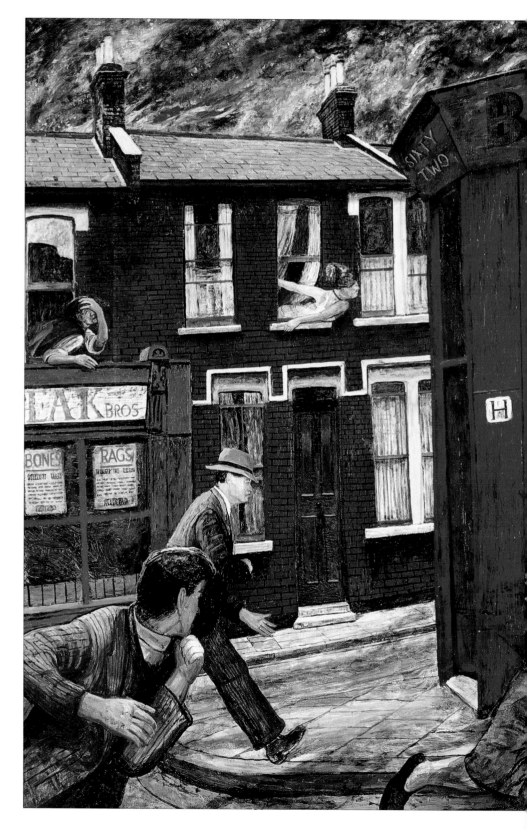

Carel Weight
(n. 1908)

El día del Juicio final, 1962-1972
Esta pintura parte de un acontecimiento concreto para simbolizar un tema mucho más amplio, relacionando la experiencia personal con un sentimiento generalizado.
El miedo a una guerra nuclear era muy común en los años sesenta, y el artista eligió expresar el sentimiento de miedo al juicio final que compartía mucha gente, pintando el acontecimiento más terrorífico que había vivido en su infancia. En la obra vemos un bosque en llamas cerca de la casa de Weight, que amenaza con arrasar las casas y tiendas del barrio. El artista volvió al lugar de su infancia para recoger referencias visuales, y se encontró ante un paisaje urbano un poco cambiado.
Los edificios han sido descritos tal y como aparecen en realidad, pero las llamas y el humo en el plano posterior del cuadro explican el desastre inminente. La amenaza de una catástrofe se ve acrecentada por los movimientos y gestos exagerados de las figuras que parecen querer escapar de los confines de la tela de la pintura. La calidad expresiva del cuadro se ve realzada por el uso de combinaciones de colores muy saturados para describir las casas y la calle, y por la vigorosa caligrafía de las pinceladas.

AMBROGIO
LORENZETTI
(activo h.1319-1348)

Las complejas composiciones de Lorenzetti son de un realismo muy inusual para la época que le tocó vivir, pero títulos tales como
Las consecuencias del gobierno de Dios en la ciudad y en el campo, 1338, y *Alegoría del mal gobierno* demuestran que la pintura sirve de vehículo a un gran tema.

GOYA
(FRANCISCO DE GOYA
Y LUCIENTES)
(1746-1828)

Como primer pintor oficial de la corte española, Goya fue requerido para pintar retratos reales formales, pero los resultados no siempre eran muy halagadores para los retratados, aunque su visión violentamente imaginativa se desveló completamente en obras posteriores de tema mitológico –*El coloso*, 1808-

1812, y *Saturno* (*devorando a sus hijos*), 1820–; en comentarios políticos tales como *El Tres de Mayo, 1808*,1814, que tiene como tema la ejecución de insurgentes españoles por un escuadrón de soldados franceses; y en las series de grabados conocidos bajo el nombre de *Los desastres de la guerra*, empezadas en 1810.

PIETER BRUEGEL
EL VIEJO
(h. 1525-1569)

Las pinturas de Bruegel están llenas de vida y de anécdotas; la temática abarca acontecimientos bíblicos, mitos, proverbios y el paso de las estaciones. En todos ellos destaca la presencia de gente común y del estilo de vida de su época. La agudeza y la sabiduría de sus comentarios está contenida en sus composiciones complejas y, a menudo, muy elaboradas,

cargadas de detalles llenos de sentido.

PAUL GAUGUIN
(1848-1903)

En sus pinturas realizadas en la Bretaña durante la primera época de su carrera artística, Gauguin incluyó la religión en el estilo de vida de los campesinos franceses. Hacía uso de formas muy contundentes y colores claros para crear imágenes representativas pero no realistas. En sus posteriores pinturas tahitianas usaba la atmósfera ambiental de la isla para dar forma a temas místicos y de contenido emocional.

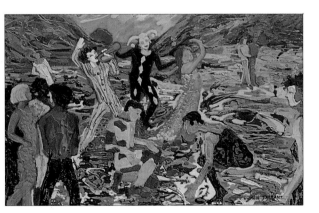

▲ Olwen Tarrant
Bailar toda la noche
Óleo y encáustica
Las formas exuberantes de los danzantes van acompañadas de un fondo arremolinado, y se acentúan mediante la textura fluida de la pintura.

La encáustica (pintura mezclada con cera caliente) tiene que ser goteada encima del soporte. No es fácil de manejar, pero con esta técnica se pueden obtener colores brillantes y muy limpios.

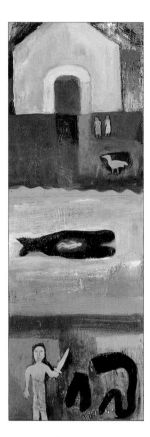

◀ Albert Herbert
**San Jorge y el dragón,
Jonás y la ballena y la casa
de Dios**
▼ **Moisés en la montaña de
Dios**
Óleo
Las narraciones y símbolos
místicos han sido temas muy
importantes en el arte de todas
las épocas y culturas. En el
siglo XX, las manifestaciones de
«cristianismo» en el arte han
sido a menudo rechazadas por
ser poco actuales, pero las
pinturas de Herbert
demuestran que esas viejas
historias pueden ser
reinterpretadas con pasión
y humor. Este pintor recrea
deliciosamente su sentimiento
religioso en las frescas texturas
de la pintura al óleo.

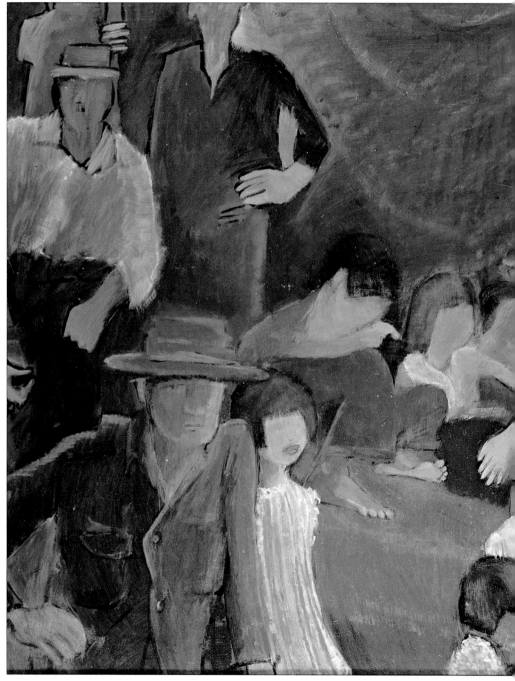

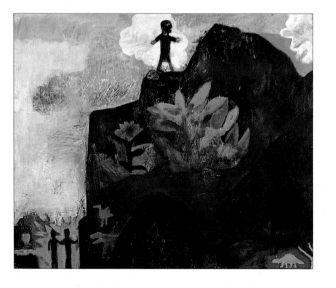

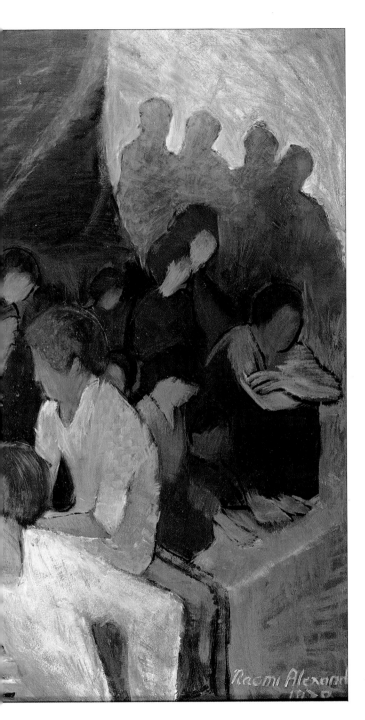

▲ Naomi Alexander
Emigrantes en patera
Óleo
El origen polaco de la artista la hace especialmente sensible a los refugiados, en este caso a la angustia de los emigrantes vietnamitas en patera, que fueron noticia a finales de los años setenta. Esta artista suele utilizar fotografías de prensa como referencia para sus obras.

En el Renacimiento se utilizó con frecuencia un mecanismo de complejo carácter arquitectónico que consistía en dividir el espacio pictórico en áreas diferenciadas. Las distintas partes de la narración se desarrollaban dentro de estructuras separadas: habitaciones, columnatas y patios. El espectador recorría el espacio pictórico y a la vez seguía la secuencia de los acontecimientos.

A menudo, los artistas montan una exposición con varias pinturas, en las que se exploran diferentes maneras de interpretar el mismo tema. También existe la posibilidad de ampliar esto en una sola ilustración. Como en las series de pinturas, la estructura del díptico y del tríptico puede ser utilizada para dividir el espacio de la imagen pictórica. En estos casos, dos, tres o más pinturas han sido concebidas para ser vistas como una sola obra. El modelo clásico de esta técnica son los hermosos retablos de altar, en los que se narran temas bíblicos y las vidas de los santos.

ESTILO Y TÉCNICA

Si el tema que quiere pintar lleva implícito un sentimiento que se plasma a través de los objetos o de los acontecimientos que contiene la pintura, o si incluso quiere que las imágenes del cuadro sean símbolos de un tema de carácter emocional, la mejor técnica que puede emplear en su elaboración es la expresionista (véanse páginas 106-109). Podría suceder, además, que el contenido de la obra requiriese un tratamiento mucho más frío que el propuesto, para que el contenido pictórico llegase a producir su propio impacto. En ese caso, un tratamiento hiperrealista del tema puede crear un distanciamiento adecuado para la obra. Por otro lado, si se le da un tratamiento impresionista (véanse las páginas 94-97), se conseguirá que el contenido de la obra emerja gradualmente.

La habilidad de cada pintor para sacar el mayor partido de cualquier tipo de pintura depende, en gran medida, tanto de su capacidad técnica como de su imaginación. Puede ser de gran utilidad pintar series de obras que constituyan variaciones sobre un mismo tema, porque podrá probar diferentes medios pictóricos y técnicas a la vez. Cualquiera que sea el tema, un dibujo a carboncillo será muy diferente de una acuarela, que a su vez será muy diferente de una pintura al óleo sobre el mismo tema. A medida que vaya desarrollando sus habilidades como pintor, las cualidades de los materiales que utiliza y los efectos que se obtienen con ellos le sugerirán nuevas maneras de desarrollar un tema.

PROYECTO 1
Pintar un cuadro a partir de una noticia de prensa
Escoja una noticia de prensa que le interese y busque fotografías de periódico y de revista relacionadas con el tema. Elabore diferentes modos de combinar la información visual para hacer un comentario descriptivo de la historia completa, ya sea en una sola imagen o en una serie de cuadros. Intente abordar el tema con técnicas pictóricas diferentes (óleo, pastel o collage) e intente crear efectos que tengan interés por sí mismos.

PROYECTO 2
Elaborar una composición basada en un suceso vivido
Esta pintura podría simbolizar un tema emocional, social o político. Si le fuera posible, convendría que hiciera dibujos preparatorios y estudios del natural, quizás del lugar donde ocurrieron los hechos, y de la gente ó de los objetos que se vieron envueltos en el suceso.

Pintura y estructura

Uno de los objetivos principales de la pintura de representación consiste en la transcripción de espacios y formas tridimensionales a un plano bidimensional. En cualquier escena, objeto o figura que quiera pintar, subyace una estructura tridimensional. Al desarrollar una composición, debe encontrar un modo satisfactorio de construir tanto la imagen global como los elementos separados que la integran. Hay una serie de teorías y principios de composición que han sido desarrollados para facilitar esta labor –sistemas de perspectiva para «construir» espacios tridimensionales en una superficie plana, por ejemplo, o teorías sobre las relaciones recíprocas de los colores que contienen formulaciones esquemáticas para obtener determinados efectos visuales. Cada problema que se plantea al artista está determinado por el tema y por su propia habilidad, y nunca hay una solución única al problema en cuestión.

A lo largo de toda su carrera artística, Cézanne se concentró en este aspecto de la composición, principalmente en lo que se refiere a los paisajes, los bodegones y a la figura humana, pintados al óleo y en acuarelas. Sus obras más tempranas muestran el esfuerzo que puso en este empeño, a menudo con resultados bastante toscos. Al igual que sus colegas impresionistas, Cézanne se enfrentó al abuso y a la total falta de interés de los críticos y artistas de su época.
En sus pinturas tardías, especialmente en las series dedicadas a la montaña de Sainte-Victoire, Cézanne logró una fusión de técnica y observación en la que la existencia de la tridimensionalidad se consigue por medio de muchas sutilezas de ritmo y color. Su obra ejerció una profunda influencia en el desarrollo artístico de principios del siglo XX, por lo que Cézanne ha sido reivindicado como «padre del arte moderno».

ESTRUCTURAS BÁSICAS
Los métodos para estructurar una imagen bidimensional requieren a menudo una cierta habilidad para el dibujo. El perfil y el contorno se utilizan para construir formas y volúmenes individuales, que se pueden superponer y relacionar para dotar de espacio y profundidad a la composición. Los sistemas de perspectiva han sido descritos inicialmente en términos de dibujos lineales para crear una impresión de estructura y de fuga espacial a través de una estructura de líneas.

129 ▷

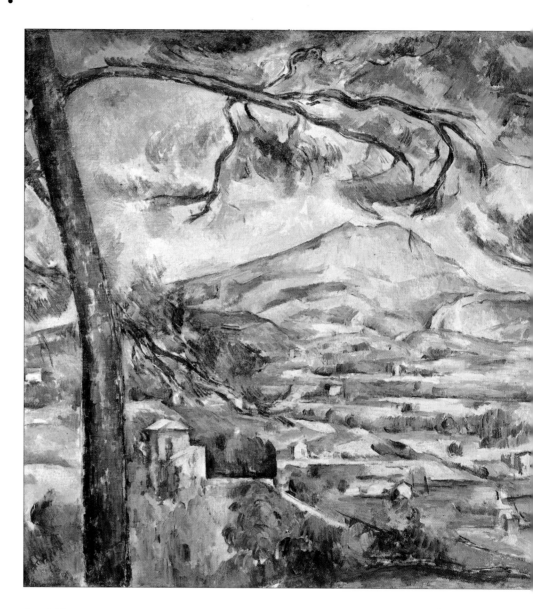

**Paul Cézanne
(1839-1906)**

Montaña Sainte-Victoire,
h. 1886-1888
El uso de los pinos a modo de marco que encuadra el paisaje acentúa la sensación de distancia y suaviza la perspectiva frontal de la masa de montañas que domina el cuadro. Las variaciones de color son casi esquemáticas.

Los verdes y naranjas brillantes que aparecen en primer término dan paso a grises azulados más fríos y a sutiles rojos amarronados, a medida que el paisaje se aleja. De todos modos, para el cielo y las hojas se han utilizado colores de mayor intensidad, y la costumbre de Cézanne de trabajar todo el conjunto de la tela en cada fase de la obra, le ayuda a establecer sutilmente

numerosos vínculos de color y tono. Las pinceladas deliberadamente visibles le ayudan a construir los planos y las divisiones que contiene el paisaje, y crea líneas direccionales muy poderosas que guían la mirada del espectador a través del tema. Normalmente, los detalles del color local y de la textura se subordinan a la organización global de la pintura. Cézanne sólo nos

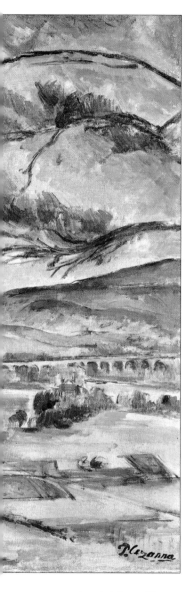

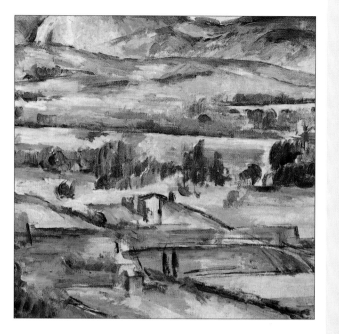

▲ Las pinceladas de Cézanne siguen la forma y la dirección a la vez que dejan que los colores se integren con facilidad. La visibilidad de las pinceladas permite que el espectador sea conducido a través del espacio pictórico.

▼ Cézanne pintaba despacio y, a menudo, realizaba cambios en el cuadro que mantenía durante mucho tiempo. En este caso, las pinceladas muestran que se han hecho revisiones de las estructuras básicas de la composición.

proporciona la información justa y necesaria para hacer posible la identificación de las formas básicas de los edificios y de las formas individuales del paisaje.

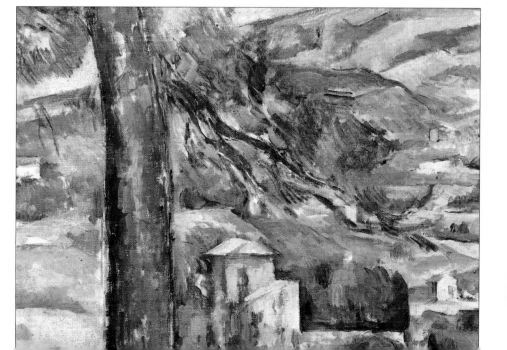

PAOLO UCCELLO
(1397-1475)

Los tres paneles de la *Batalla de San Romano*, h. 1455, de Uccello, muestran una perspectiva muy elaborada. Figuras, caballos, lanzas y el campo de batalla están construidos en un bastidor de líneas de fuga muy estricto que crea una impresión esquemática, irreal y decorativa, sin que por ello se pierda la sorprendente fuerza de la imagen. La pintura *San Jorge y el dragón*, más simple y lírica, tiene también una organización muy estudiada, pero aparentemente menos rígida.

JACQUES-LOUIS DAVID
(1748-1825)

El frío formalismo del estilo neoclásico de la pintura de David templa los temas, a menudo muy emotivos, del pintor —heroico en *El juramento de los Horacios*, 1784, y escalofriante en *La muerte de Marat*, 1793. El colorido nunca se escapa de los confines de la estructura pictórica, pero las obras de formato pequeño están perfectamente ejecutadas y las de formato grande son ambiciosas e impresionantes.

PABLO PICASSO
(1881-1973)
GEORGES BRAQUE
(1882-1963)

Estos dos artistas, que colaboraron en el desarrollo del cubismo a través de pinturas, esculturas y collages, se inspiraron en los estudios formales de organización del espacio y de estructura pictórica realizados por Cézanne. El cubismo permite combinar en un mismo cuadro los diferentes aspectos de un mismo tema visto desde ángulos diversos, generando, de este modo, interpretaciones muy complejas de las estructuras espaciales.

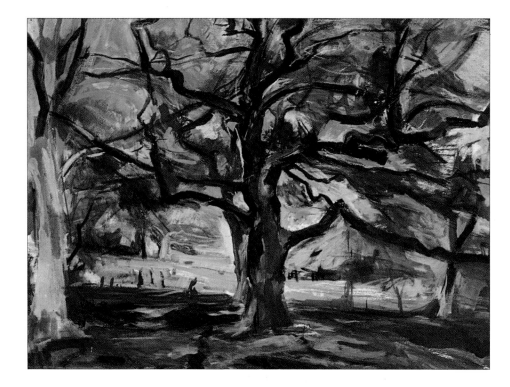

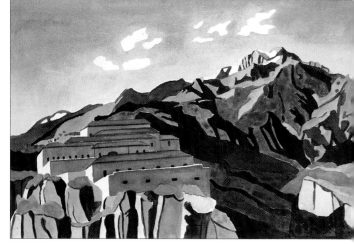

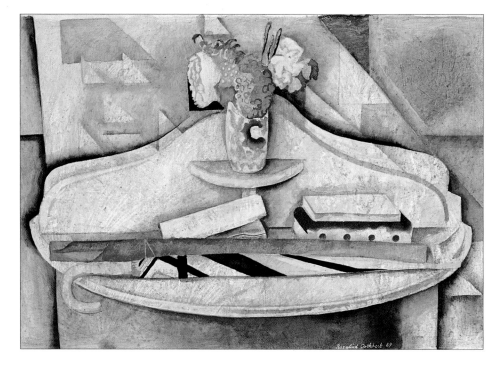

▲ David Carr
Roble
Gouache
Normalmente se evita una
composición basada en
una división central del plano
pictórico, pero con un tema
dramático tan imponente como
éste, el artista puede convertir
en virtud lo que en principio se
consideraría un defecto.
Las tortuosas ramas del árbol
crean una asimetría equilibrada
que se afirma en la vertical del
tronco, y que encuentra su
eco en el oscuro plano
horizontal en fuga que aparece
en el primer término de
la obra.

▲ Lesley Giles
Fortificaciones
Acuarela
Los planos sin volumen
y los fuertes contrastes tonales
forman una estructura con
mucha fuerza. Esta pintura tiene
un formato pequeño y, sin
embargo, mantiene toda la
monumentalidad del tema.

◀ Rosalind Cuthbert
**Naturaleza muerta encima
de un lavabo**
Acuarela
El espacio y la estructura
pueden ser formalizados más
allá de la expresión ilusionista,
afirma uno de los principios
centrales del cubismo, y con
mucho más «realismo», puesto
que aquí se incorporan
diferentes ángulos de
observación en la misma obra.

Éste es un camino de investigación del espacio pictórico perfectamente válido. Cuando uno se sienta a pintar una figura, un paisaje o un bodegón, el esbozo previo de un mapa lineal de la estructura compositiva, antes de pasar a rellenar los espacios y formas de colores, tonos y textura, es casi instintivo.

Pero también se puede considerar el tema como un conjunto de planos de superficie y de áreas de colores, en los que se introducen masas de color y de tono antes de pasar a definir mejor la forma y el detalle. Para algunos artistas, éste es el punto de partida; para otros, éste es el paso que sigue al tratamiento lineal de la imagen. La forma que escoja para estructurar una imagen viene siempre determinada por la manera en que la ve. Algunas personas tienden espontáneamente a la identificación de las cosas por sus «cualidades marginales», viendo primero los contornos de cada objeto individual y los puntos y las líneas que forman las intersiciones entre cada uno. Otros perciben la forma completa y las relaciones entre planos de superficie. No hay modos mejores o peores de ver las cosas, pero conviene pararse de vez en cuando a reflexionar sobre por qué uno tiende instintivamente a destacar determinados elementos para así aprender a ampliar las dotes de observación. Cuanto más sepa ver del tema que tiene delante, más opciones abiertas tendrá en el momento de pintarlo.

COLOR Y TONO

El color es un elemento estructural muy importante, no sólo por los tonos para modelar la forma, sino también por sus matices y sus interrelaciones, que se pueden aprovechar para crear el espacio pictórico. Ya se dijo que hay colores que tienden a adelantarse o a alejarse en el plano pictórico, pero para que todo lo dicho no se quede en el plano de la pura teoría, conviene tener en cuenta las relaciones que se establecen entre los colores dentro del contexto de la obra. Mediante la organización de efectos de armonía y de contraste, creando sutiles vínculos por todo el plano pictórico, estableciendo relaciones entre el tono y la intensidad de los colores aplicados y mediante la disposición de los elementos dentro de la composición, se puede elaborar mucho mejor aquello que se quiere obtener en la pintura.

Si en un paisaje se utilizan colores muy saturados para pintar el horizonte, éste se adelantará hacia el primer término del cuadro y hará que este último parezca plano. La pintura de Cézanne *Montaña Sainte-Victoire* es una lección en lo que a la organización de los colores para crear una ilusión de espacio se refiere, de muy hermosa elaboración, con tensiones sutiles entre colores relacionados y colores complementarios de intensidad

gradualmente decreciente. Pero debe recordar que la forma en que actúa un color dentro de la imagen no depende sólo de sus propiedades innatas de matiz, tono e intensidad, sino que también depende de su tamaño y valor relativo dentro del conjunto de la composición. El uso de colores luminosos y saturados en los planos medios y en los planos de fondo no es imposible (incluso puede ser un factor enriquecedor), pero debe ser tratado con mucha discreción. Un pequeño toque de rojo saturado tiene un efecto muy diferente del de una forma sólida y definida del mismo color.

VALORES DE SUPERFICIE

Si se estudia con detenimiento la obra de Cézanne, se podrán distinguir las pinceladas bien visibles con que trabajaba este artista. Cézanne no difuminaba las transiciones de color y de forma, pero sí daba un énfasis direccional apropiado a las formas que describía, y variaba el tamaño de las pinceladas según el área del cuadro que estuviera pintando. Los elementos lineales de la pintura crean ritmos específicos, empujando hacia la izquierda en el plano anterior, después hacia la derecha al pie de la montaña, antes de que las líneas direccionales converjan en el pico de aquélla.

Cuando se concentre en los valores estructurales de una imagen, deberá tener en cuenta el modo en que las pinceladas y la textura contribuyen a construirla. Las veladuras translúcidas y los colores rotos le facilitarán el trabajo de crear las texturas correspondientes a los planos y texturas del tema. Los colores opacos y pesados crean una superficie más densa y uniforme, que afecta de un modo diferente a la estructura. Hay que decir, también en este caso, que no hay mejores ni peores modos de trabajar con estos elementos estructurales, sino soluciones que se llegan a conocer en la medida en que se desarrolla el conocimiento tanto de la técnica como de la composición.

los proyectos

PROYECTO 1
Componer un bodegón en el suelo
Hágalo al lado de su caballete, para que pueda pintar el bodegón desde arriba. Podrá comprobar que desde esta perspectiva se distinguen muy bien las formas y los perfiles. El bodegón, por lo tanto, puede ser bastante complejo, pero deberá estar compuesto por objetos con formas muy definidas.

PROYECTO 2
Buscar una vista exterior con un elemento que muestre una perspectiva muy pronunciada
Puede buscar, por ejemplo, un camino rural que se pierde en la lejanía, o la calle de una ciudad. Inicie el trabajo haciendo un dibujo lineal a pincel que fije las líneas básicas de la perspectiva; después empiece a introducir colores y tonos, y elabore las diferencias de matiz y de intensidad de manera que produzca un efecto de espacio y de distancia.

Pintar a partir de dibujos

Muchas personas hacen una clara distinción entre pintura y dibujo. Y es que, tradicionalmente, el dibujo se ha definido como el trabajo de línea y de contorno, mientras que la pintura explora las masas y los volúmenes. Puesto que el dibujo se concibe, en primer lugar, como medio para hacer representaciones monocromas, la pintura, podríamos decir, trata de expresar el mundo en colores. En buena parte, esta actitud se deriva del tratamiento habitual que han recibido estas dos disciplinas, a las que se ha separado por razones de aprendizaje. A los estudiantes se les enseña primero el oficio del dibujante, habituándoles al uso de medios tales como el lápiz, el carboncillo, la plumilla y la tinta; después, cuando ya han adquirido un cierto nivel en ese campo, se les deja que avancen por el misterioso camino de las mezclas de color y de la pintura. El dibujo ha sido tratado siempre como si perteneciese a una segunda categoría respecto a la pintura; tanto las técnicas como el resultado se han considerado en cierto modo inferiores.

Empezar por el dibujo para, después, pasar a la pintura es sólo una de las muchas maneras de adquirir experiencia como artista, y ver estas dos actividades como algo radicalmente diferente sólo conduce a renunciar a muchas de sus posibilidades. El desarrollo de una capacidad de observación aguda y analítica y de la habilidad de traducir lo observado mediante el medio elegido es la base en la que se sustenta la evolución de cualquier habilidad o estilo. Cuando pinta, también está dibujando, porque dibujar es una manera de reconstruir cosas en dos dimensiones; se puede hacer con un lápiz o con el pincel, dibujando líneas o pintando áreas de color.

MATERIALES Y TÉCNICAS

Los trazos que caracterizan a cada uno de los materiales suelen verse influidos por la forma de manejarlos. Es mucho más fácil dibujar líneas que masas sombreadas con medios de punta, tales como el lápiz y la pluma, porque el mismo medio invita a trabajar de ese modo. Mediante la utilización de un pincel y un medio pictórico muy fluido es muy fácil hacer cualquier tipo de marcas y se podría afirmar, con casi total seguridad, que de forma instintiva integrará líneas y masas cuando esté pintando.

El pastel es un medio en el que se hace muy evidente la combinación de las habilidades para el dibujo y la pintura.

133 ▷

Edgar Degas (1834-1917)

Mujer lavando su pierna, 1883
La inventiva en los pasteles de Degas es tanto técnica como temática. Este pintor experimentó con mucha libertad las posibilidades que le ofrecía este medio, desarrollando métodos para aplicarlo en capas gruesas y construyendo superficies activas y complejas. En sus estudios de mujeres lavándose, el tema escogido reúne tanto cualidades mundanas como intimistas. El desarrollo de un estilo informal de composición permite que el espectador se introduzca en un mundo privado. Los desnudos femeninos y los muebles gastados se han dibujado como formas simples pero sensuales, algunas veces contenidas dentro de perfiles vigorosos. Con los pasteles, Degas construía formas sólidas a partir de una masa de trazos sueltos, manchas, rayas y señales, orquestando la acción recíproca de los colores para producir efectos sutiles y brillantes de luz y textura.

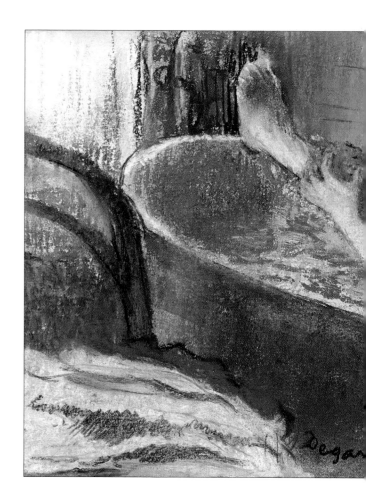

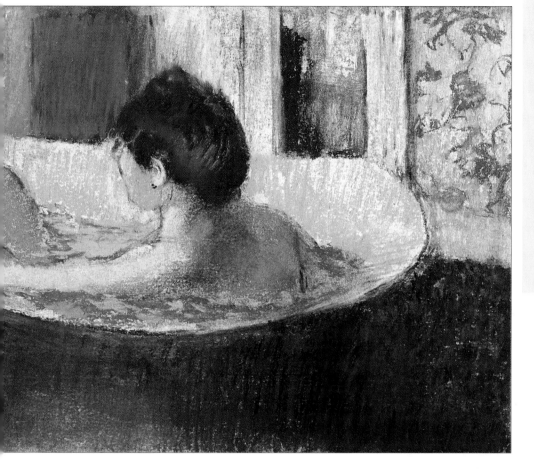

otros artistas a estudiar

HENRI DE TOULOUSE-LAUTREC (1864-1901)

Las pinturas de Lautrec delatan su extraordinario oficio en el dibujo, con calidades lineales que crean un impacto inmediato, aunque siempre están bellamente integradas en una superficie de color y de textura.

GEORGES ROUAULT (1871-1958)

Las pinturas de Rouault delatan un sentido muy gráfico de la línea, que con frecuencia se ve reforzada por los negros contornos dramáticos. Su aprendizaje se desarrolló en un taller de vitrales, donde descubrió los valores pictóricos de la definición y de los colores saturados.

OSKAR KOKOSCHKA (1886-1980)

El estilo expresionista de Kokoschka tiene una fuerza que reside básicamente en la línea. Incluso en las telas de gran formato, las formas y los contornos se trazan una y otra vez, construyendo un entramado de vibrantes líneas caligráficas que se funden formando masas de color.

▼ Las sombras de la piel presentan una calidad ligeramente granulada típica de los trazos de pastel amplios. Para pintar el cabello, el artista ha fundido los colores para obtener una mayor densidad y una textura más satinada.

◄ Con el pastel se obtienen colores y texturas tan ricas como no sucede con otro medio. A partir de los movimientos de la mano y de la barrita de pastel se obtienen muy fácilmente diferenciaciones de línea y masa. En este detalle se muestra cómo la combinación de áreas previamente pintadas, a las que se han superpuesto rayas, forma texturas sólidas y quebradas y contrastes de tonos sutiles neutros y colores saturados. Atravesando las masas más pesadas, Degas entreteje contornos lineales y detalles gestuales.

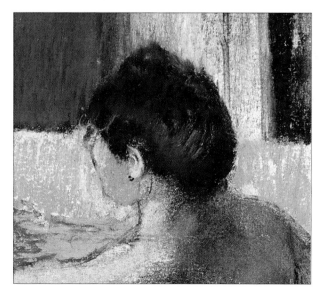

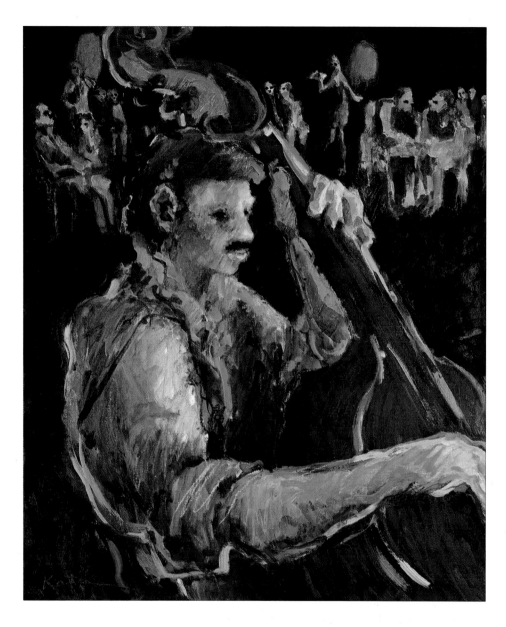

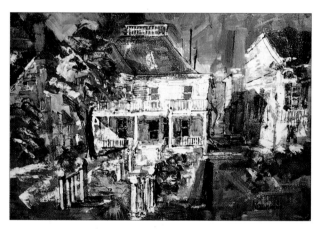

▼ Neil Watson
Front Street, Beaufort
Acrílico y tinta
El motivo arquitectónico ha sido definido por una fuerte trama de líneas, sobre la que las aguadas de color operan unificando los planos y los detalles estructurales. Esta imagen dibujada y pintada funciona, en cierto modo, como una impresión, por la forma en que se han aplicado los colores de superficie y las texturas.

▶ Janet Boulton
Mesa plegable con mantel blanco y negro
Acuarela
Las estructuras geométricas pueden incluir tanto planos simples del tema como un estampado del mismo estilo que el que contiene esta obra. El artista ha creado un bonito juego de ritmos a partir de los cuadros repetidos y las fuertes líneas direccionales de los objetos.

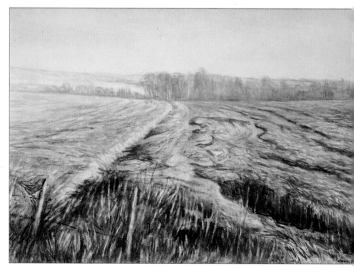

▲ Carol Katchen
Contrabajista de jazz
Técnica mixta
La alternancia de color transparente y de color opaco, y las superposiciones de trazos de pastel amplios y cortos, conforman una imagen vibrante y energética, muy adecuada

para el tema. El movimiento de las figuras resulta acentuado por el fondo oscuro.

▶ Donald Pass
Campo escarchado
Acuarela
El tratamiento lineal dado a las marcas y a los surcos acentúa la descripción del espacio y de la distancia en un paisaje, y confiere un mayor interés a la textura de superficie.

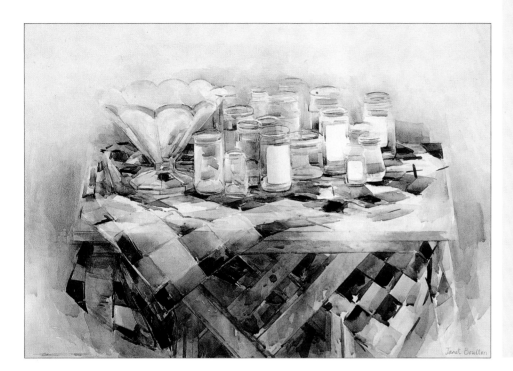

Janet Boulton

los proyectos

PROYECTO 1
Haga algunos estudios rápidos en acuarela del agua al salir de un grifo.
Use la punta del pincel para pintar el movimiento del agua y sus reflejos lineales. Esto hará que se suelte en la técnica y le enseñará a dibujar rápidamente y con confianza con el pincel.

PROYECTO 2
Haga un estudio detallado en óleo, acuarela o pastel.
Busque alguna cosa que tenga textura lineal muy pronunciada: una cesta de mimbre, una cortina de red, un pedazo de hierba o tallos de planta. Intente encontrar diferentes maneras de trabajar tanto para reflejar las formas más amplias como para mostrar los detalles más intrincados y las texturas de superficie.

PROYECTO 3
Aplique técnicas similares en el estudio de una figura.
Si no encuentra a nadie dispuesto a posar para usted, póngase delante de un espejo, o pinte una parte de su cuerpo, los pies y parte de las piernas o la mano y el brazo. Estudie bien los planos y los contornos del cuerpo y de los miembros, el color superficial y la textura de la piel. Construya una trama de trazos caligráficos, como lo hacía Degas, para definir la forma.

El tamaño y la forma de una barra de pastel es óptimo para trabajar con la línea, aunque el color aterciopelado también adquiere mucha fuerza si se trabaja frotándolo para pintar bloques de color sólido o halos atmosféricos. El pastel es el medio pictórico más directo. Contiene muy poco aglutinante, manteniendo, de esta forma, el pigmento prácticamente puro; además, permite manipular el color con los dedos, sin intervención de cualquier otra herramienta, que, como es lógico, influye en el trazo. Degas optó por el uso de los pasteles cuando empezaba a perder la vista, porque los colores saturados y la inmediatez de la técnica resultaban más fáciles de dominar que la pintura. Sin embargo, este pintor también experimentó la combinación de medios fluidos y de pastel, y utilizaba disolventes y barnices para fundir y fijar los colores. Actualmente, los artistas pueden sacar partido de los productos previamente elaborados, que amplían el potencial del pastel: el pastel graso y el pastel soluble en agua.

Aunque investigar y experimentar con otros medios pictóricos sea muy excitante, no conviene olvidar la gran variedad de posibilidades que se puede introducir en la pintura dibujando con el pincel y buscando maneras muy inventivas de trabajar y mezclar el color, tanto sobre tela como sobre papel. Esto es aplicable también al óleo, al gouache y a la acuarela. En muchos de los ejemplos de este libro podrá comprobar que las pinceladas vigorosas, direccionales, las texturas quebradas y con forma, y las interacciones entre línea y masa pueden activar la superficie de una imagen sin que por ello disminuya su fuerza impactante.

EL TEMA
Cualquier tema puede ser estimulante para probar combinaciones de técnicas de dibujo y de pintura, pero si va a investigar en este terreno, le será de gran ayuda escoger algún tema que le ofrezca claves visuales inmediatas. En un paisaje pueden ser las grandes estructuras de los árboles y las texturas ondeantes de los campos; en trabajos sobre la figura humana, puede ser el vigoroso contorno del cuerpo desnudo o las texturas variadas de la ropa. Estas técnicas pueden ser formas interesantes de abordar temas difíciles.

Otra obra de Degas que lleva el título de *Jinetes bajo la lluvia* muestra una utilización brillante de trazos de pastel como latigazos, para representar la caída de la lluvia. En *Tormenta tropical con tigre*, de Henri Rousseau (1844-1910), el pintor explota una técnica similar.

Fantasía, memoria y sueños

Es sorprendente, pero muy pocas pinturas nacen de la pura imaginación del artista; la mayoría están muy firmemente enraizadas en el mundo real. A pesar de que la imaginación está abierta a la fantasía y a la sorpresa, se ha desarrollado a menudo a partir de una combinación de realidades observadas y de posibilidades imaginativas. Por su propia naturaleza, los artistas son inquisitivos, y las pinturas fantásticas pueden surgir de un estudio muy profundo del carácter de las cosas, del que después se pasará a un trabajo basado en el principio de «qué pasaría si». ¿Qué pasaría si se tomase una escena ordinaria y se le incorporase un elemento totalmente fuera de contexto? Si los cerdos volaran, ¿qué aspecto tendrían?

Algunos artistas inventan su propio mundo excéntrico, y muy personal, construido con extraños volúmenes y perspectivas, y poblado de extraños seres humanoides. De todas formas, es prácticamente imposible inventar algo que esté más allá de nuestras propias experiencias. Un fantástico paisaje urbano puede estar construido con fórmulas de perspectiva que no permiten a los edificios mantenerse en pie en el mundo real, pero el mismo uso de la perspectiva implica que el artista conoce sus reglas y las relaciones que se establecen entre espacio y forma para llegar a deformarlas hasta parecer irreales. Una imagen que represente un ser viviente tiene, inevitablemente, formas y rasgos que despiertan referencias de formas humanas o animales.

FUENTES DE LA COMPOSICIÓN IMAGINATIVA

Determinados tipos de experiencia generan visiones personalizadas. Contar historias es la base de la creación de «otros mundos»; podría intentar ilustrar algo que haya leído u oído, en una novela, un poema, una canción o una obra, por ejemplo, e incluso inventar un escenario que haya imaginado usted mismo. Los sueños son una fuente directa. Aunque no todos tenemos la capacidad de recordar los sueños con tanto lujo de detalles, a menudo nos levantamos con el recuerdo claro de una imagen o de una parte del sueño, que muchas veces contiene algún elemento fantástico, porque la lógica de los sueños no se conforma a nuestras rutinas y perspectivas normales.

El surrealismo, que está despojado de toda referencia a lo real, elabora normalmente imágenes que incluyen el reverso de lo esperado. Incorpora yuxtaposiciones de objetos ordinarios formando extrañas relaciones entre éstos; escenas cotidianas se ven alteradas por la presencia de algo adicional o fuera de contexto; cambios subversivos en la escala o el peso aparente de ambientes y objetos;

Henry Fuseli (1741-1825)

La pesadilla, 1782
La combinación de lo erótico y lo grotesco en esta obra causó gran sensación cuando se expuso por primera vez, y tuvo un éxito inmediato. Fuseli fue muy respetado en su época, pero tras su muerte cayó en el olvido hasta que los expresionistas y los surrealistas, casi medio siglo después, redescubrieron sus obras. *La pesadilla* se convirtió desde entonces en el icono del estilo de la imaginería, que parece querer adentrarse en las fantasías oscuras y del subconsciente. Es interesante observar que la composición está organizada para crear una estructura equilibrada, y utiliza en ella las convenciones pictóricas ya bien establecidas, como el claroscuro, para lograr un efecto dramático. Aunque el estilo de ejecución nos da una gran sensación de realismo, Fuseli emplea la distorsión e inserta detalles imaginativos para realzar la teatralidad de la imagen. Las delicadas líneas del cuerpo de la mujer son anatómicamente incorrectas, mientras que la cabeza del caballo está exagerada hasta el punto de la caricatura, pero resulta amenazador debido a sus horribles ojos blancos.

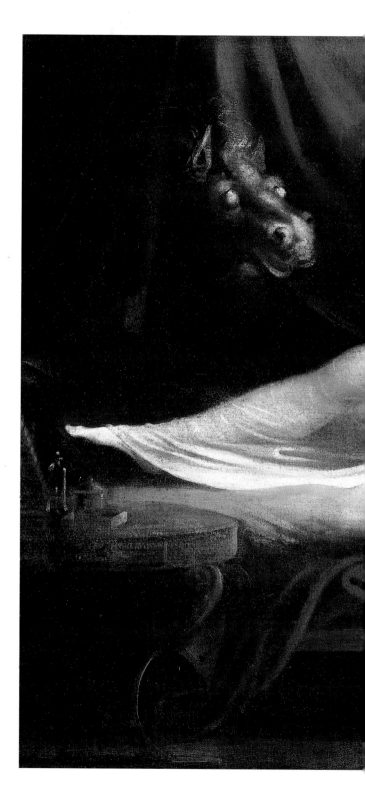

136 ▷

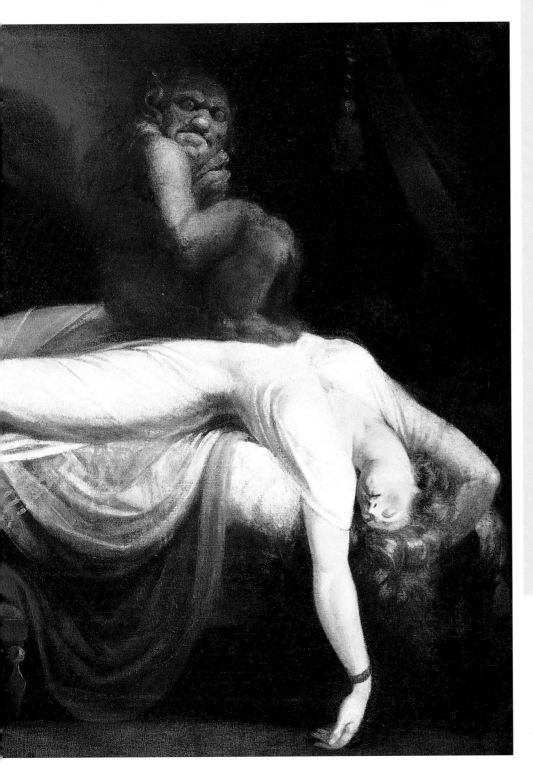

WILLIAM BLAKE
(1757-1827)

Las imágenes de Blake se basan en mitos o temas bíblicos, al igual que sus canciones y sus poemas. Él desarrolla un estilo y una técnica muy personales para reflejar sus visiones.

GUSTAVE MOREAU
(1826-1898)
ODILON REDON
(1840-1916)

Estas dos grandes figuras del simbolismo crearon muchas imágenes excelentes, elaboradas técnicamente, que transmitían valores desarraigados del mundo. Pintando obras basadas en la historia o en la mitología, éstas incluían detalles de la realidad, que se fundía con formas simbólicas e imaginativas.

RENÉ MAGRITTE
(1898-1967)

El inexpresivo hombre del bombín de Magritte y sus interiores domésticos participan de una gran variedad de acontecimientos, a veces ambiguos, otras sorprendentes e incluso chocantes. Sus pinturas lanzan constantemente preguntas: «¿Qué es esto realmente? ¿Puede ocurrir esto?», que indican cómo la situación más mundana sólo necesita una pequeña intervención para convertirse en materia de confusión y de pesadillas.

SALVADOR DALÍ
(1904-1989)

Dalí juega con los significados y las asociaciones en su imaginería; con un estudio hiperrealista, crea una de las más consistentes y reconocibles expresiones de «realidades alternativas» propuestas por los surrealistas a mediados del siglo XX. Sin embargo, aun siendo ecléctico, Dalí abarcó una gran cantidad de experimentos a lo largo de su carrera.

MARC CHAGALL
(1887-1985)

En las situaciones de ensueño existen gentes y criaturas extrañas, capaces de desafiar a la gravedad y de saltarse los puntos de referencia habituales del mundo físico. El estilo de expresionismo lírico de Chagall crea un mundo de colores brillantes y de formas sensuales lleno de simbolismo narrativo.

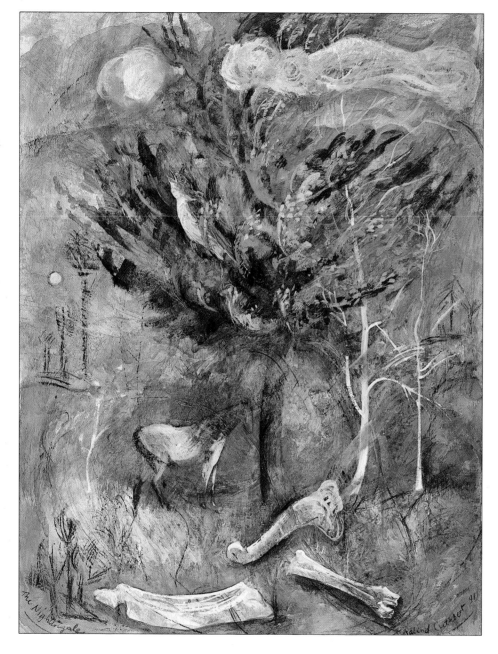

gente en posturas imposibles, vestida de forma extraña, enfrascada en alguna actividad cuya lógica ritualizada no es accesible para el espectador. Algunas corrientes surrealistas son semiabstractas, estimulan la memoria y provocan asociaciones en el espectador pero rechazan la afirmación o negación de cualquier interpretación específica.

La memoria es una fuente de imágenes personalizadas, y deforma, en cierto sentido, aquello que se observa en la realidad. ¿Ha regresado alguna vez al lugar donde le habían llevado de vacaciones cuando era pequeño, y ha podido comprobar que aquello que tenía claramente grabado en la memoria no tiene nada que ver con lo que descubre en su nueva visita? La escala es un aspecto importante de la experiencia infantil. Un paisaje abierto

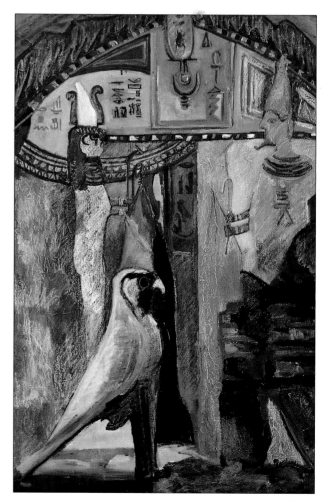

▲ Rosalind Cuthbert
Ruiseñor
Técnica mixta
Una de las características más importantes de una composición imaginativa es la habilidad para jugar con la escala y el espacio,

estableciendo relaciones irreales con objetos reales. El aspecto onírico se acentúa mediante el uso de técnicas con las que se crean colores suaves y veladuras.

▶ Daphne Casdagli
La historia de Horus II
Collage y acrílico
Las antiguas mitologías y los símbolos culturales pueden constituir una rica fuente de sugerencias pictóricas.

al lado del mar o en el campo puede ser percibido por el niño como algo ilimitado e inconquistable, mientras que ahora, siendo adulto, podría cubrir la inmensa distancia vista en la infancia en un par de minutos a pie. Del mismo modo, incluso los adultos mejor intencionados pueden parecer enormes, grotescos y terribles a los ojos de un niño, en un momento de especial vulnerabilidad. Por lo tanto, una imagen del recuerdo puede constituir el tema de una pintura de realidad no objetiva.

COMPOSICIÓN Y TÉCNICA

Sea cual fuere la fuente de la que se deriva el tema que quiere pintar, una composición imaginativa le proporcionará muchas posibilidades de organización de la imagen y de tratamiento de la superficie. La imagen puede tener referencias reales, pero no tiene por qué explicarlas de una forma objetiva. El surrealismo puede ser una poética muy efectiva si la técnica pictórica y de dibujo son también efectivas y capaces de crear una imagen hiperrealista. La inquietud que pueda despertar el cuadro se hará tanto mayor cuanto más hiperrealista sea el tratamiento de la imagen. Pero también se pueden manipular elementos puramente formales, tales como forma, color y modelado tonal, para crear imágenes irreales que operen según reglas nada convencionales: elefantes rosas o ríos de color rojo sangre; hay que trabajar de manera que el cuadro cause el impacto emocional de aquello que narra. Puede simplificar y distorsionar las formas normales, puede jugar con las convenciones de escala y perspectiva en la pintura, puede crear texturas extrañas y ritmos de superficie, estableciendo relaciones entre el grueso de la pintura y los movimientos del pincel.

Una buena fuente de información es la utilización de un bloc de apuntes donde recoja todo aquello que pueda llamarle la atención por su carácter poco usual, pero también las ideas fantásticas que se le puedan ocurrir en cualquier momento. Las imágenes sueltas que se recogen en un bloc de apuntes pueden, a menudo, ser el punto de partida para una composición, tomando como base dibujos de tema muy variado. Un álbum de recortes de fotografías de periódicos y revistas puede realizar la misma función. El pintor surrealista Max Ernst (1891-1976) pintó una serie de obras fascinantes mediante el procedimiento de construir collages con elementos sacados de grabados victorianos, que en su origen eran ilustraciones de libros.

Además de la información que pueda recoger, estudiando la obra de otros pintores también se pueden obtener ideas muy útiles de las imágenes y de las técnicas propias de la ilustración de libros, revistas y pósters que

los proyectos

PROYECTO 1
Pinte lo que recuerda de una escena o de un acontecimiento.
También puede pintar una escena o una imagen que haya soñado. Sea cual fuere el tema que decida pintar, hágalo exagerando la atmósfera y el ambiente de lo que recuerda. Reflexione acerca del modo que podría construir la pintura para que ésta exprese su relación con el tema. Si utiliza un punto de observación muy bajo, las personas parecerán muy grandes y largas; si utiliza, en cambio, un punto de observación alto, denominado perspectiva aérea, quedará situado fuera de la imagen, como si fuera un extraterrestre suspendido en el aire. También se pueden introducir elementos dramáticos como los colores no objetivos y los contrastes tonales muy exagerados para acentuar las calidades de la interpretación.

PROYECTO 2
Haga un collage a partir de fotografías o de dibujos.
Ensamble imágenes que expliquen nuevas formas compuestas o que puedan crear un ambiente inquietante dentro de un contexto normal. Intente hacer dos o tres pinturas a partir del collage. Uno debería reproducirlo con fidelidad, con los otros dos, o con uno solo, debería hacer una interpretación más expresiva (véanse páginas 110-113).

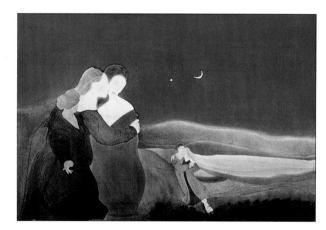

◄ Catherine Nicodemo
Escena de amor
Pastel y acuarela
Las curvas ondulantes del paisaje y los ritmos armoniosos del grupo de figuras producen una imagen amable y lírica. La estructura de este cuadro, las veladuras claras y transparentes y los tonos ricos y oscuros de la paleta de acuarelas transmiten un sentimiento de serenidad. La historia de la imagen no es demasiado explícita, pero sí lo es el contenido emocional, que se ha representado sin ambigüedad alguna.

traten temas fantásticos u oníricos. La gran popularidad de la ciencia ficción, de las historias de terror y del realismo mágico ha creado toda una legión de ilustradores cuyo trabajo alcanza unas cotas muy altas en la elaboración técnica. Y, aunque estas imágenes, en principio, sólo estaban destinadas a la reproducción impresa, actualmente ya se han convertido en objetos de coleccionista.

La abstracción a partir de la naturaleza

La palabra «abstracto» es, para muchas personas, la clave que designa una pintura que será difícil de entender y que, posiblemente, no será, en absoluto, interesante. La abstracción suele despertar reacciones de antipatía, incluso de abierta hostilidad, porque parece rechazar nuestras experiencias normales en la percepción e interpretación de lo que nos rodea.

Lo cierto es que una obra abstracta refleja la respuesta, de algún modo única, de un artista, a motivos y técnicas particulares, y en ese aspecto, el espectador casual no tiene un acceso tan fácil a este tipo de obras como cuando se trata de un bodegón o de una pintura figurativa. Pero también es cierto que este tipo de pinturas no contiene otra cosa que formas de percepción que son compartidas por todos, y que ya han sido estudiadas en capítulos anteriores. Así, por ejemplo, una abstracción puede ser la interpretación bidimensional de un motivo tridimensional o puede también obviar alguna convención de la perspectiva y de la división del plano pictórico. Una pintura abstracta está pintada con los mismos materiales que otras pinturas, y, por esta razón, representa preocupaciones parecidas en lo que a los aspectos técnicos y a los valores de la superficie pictórica se refiere.

La idea según la cual la pintura figurativa y la pintura abstracta son dos mundos completamente diferentes es falsa. A pesar de que esta afirmación no ha sido respaldada por muchos artistas y críticos que sí han creído necesario crear una especie de competición entre estas dos formas de pintura y han proclamado a una de las dos como la más universalmente válida, lo que sí se puede afirmar es que, desde que a mediados del siglo XX la abstracción se convirtió en la poética pictórica dominante, las dos disciplinas, aparentemente irreconciliables, se han enriquecido mutuamente en su desarrollo de estilos, conceptos y técnicas, y se ha estimulado, como consecuencia, la evolución de ambas.

Si usted es una de esas personas que se ha sentido rechazada por el arte abstracto, lo más probable es que este rechazo se deba a que no ha sabido relacionar la abstracción con aquello que sabe y entiende de la pintura. Este artículo y los temas que le siguen quizás le sirvan de ayuda para llegar a entender mejor la abstracción en la pintura.

LAS FUENTES DE LA IMAGINERÍA ABSTRACTA

Existen dos métodos básicos para desarrollar un estilo abstracto. El primero consiste en la utilización de objetos e imágenes del mundo real como puntos de referencia,

**Victor Pasmore
(n. 1908)**

Motivo espiral en verde, violeta, azul y oro: la costa del lago interior, 1950
Esta pintura no se refiere a un paisaje que el pintor haya visto, sino a una experiencia interiorizada del mismo, a la que hace referencia «el lago interior» del título. Con anterioridad a esta obra, Pasmore ya había pintado versiones abstractas de escenas que había visto. En esta obra, sin embargo, el pintor empieza a adentrarse en un terreno de investigaciones más formales en el campo de la abstracción, basándose, sólo de manera tangencial, en paisajes. Las espirales adoptan parcial y totalmente, según el caso, los ritmos y el carácter del paisaje. Los colores tienen, también, la distribución adecuada. Pero, aunque sea fácil reconocer las relaciones espaciales de tierra, mar y nubes en el cuadro, el pintor no puso el título a la obra hasta que ésta fue terminada. El título completo describe la pintura a partir de los ingredientes básicos de su composición.

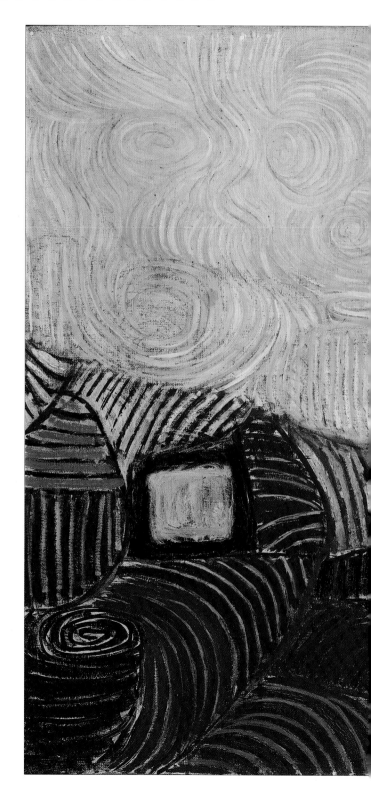

NICOLAS DE STAEL
(1914-1955)

A través de formas rotundas y empastes gruesos, junto a variaciones del tema en colores brillantes, se evocan las luces y las texturas del paisaje rural y urbano.

GRAHAM SUTHERLAND
(1903-1980)

En su obra, basada en el paisaje y en sus rasgos más personales, este pintor desarrolló una gama fascinante de equivalentes pictóricos semiabstractos de las formas y paisajes naturales.

WILLEM DE KOONING
(n. 1904)

Mientras trabajaba junto a sus compañeros, artistas de la abstracción pura, en la Escuela de Nueva York de los años cuarenta y cincuenta, De Kooning enfocó la figura

humana como fuente de abstracción, tal y como queda explicitado en sus famosas series de *Mujeres*. Otras obras muestran claras referencias paisajísticas.

STUART DAVIS
(1894-1964)

La obra de Davis es una variante muy refrescante del tema de la abstracción a partir de la naturaleza. Utiliza objetos manufacturados e imaginería gráfica para desarrollar un estilo de pintura muy decorativo.

a partir de los cuales se desarrolla una interpretación personalizada, abstracta. El segundo consiste en emplear elementos puramente formales de la pintura y calidades del material, tales como formas sin referencias y relaciones de colores y efectos de superficie que se refieran directamente a las propiedades materiales del medio escogido. El segundo método se estudiará en las páginas 144-147.

La abstracción a partir de la naturaleza se refiere a la creación de imágenes basándose en cosas que se han visto. Los paisajes son una fuente que se utiliza con mucha frecuencia en este tipo de desarrollos abstractos,

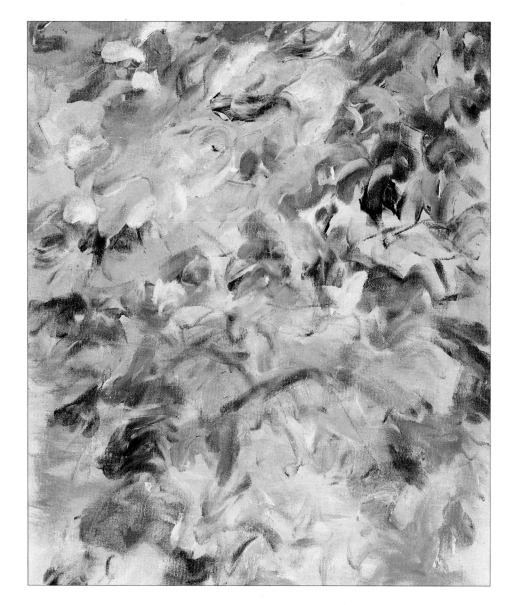

quizás porque las dimensiones de un paisaje nos permiten mirar el conjunto y no perdernos en la descripción de detalles que no se perciben debido a la distancia que los separa de nosotros. De todos modos, este método básico se puede aplicar con resultados igualmente buenos a otros temas tales como figuras, objetos naturales o manufacturados, ambientes interiores y exteriores, y acontecimientos actuales.

Para hacer una descripción, en términos muy simples, del proceso de análisis abstracto, se pueden citar algunos ejemplos y relacionarlos con interpretaciones figurativas. Tomemos un paisaje de campos, setos y colinas distantes; el conjunto se puede ver como una serie de formas rítmicas, cada una de las cuales tiene un color dominante; la pintura abstracta de un paisaje de este tipo se parece mucho a las primeras fases de una pintura de paisaje

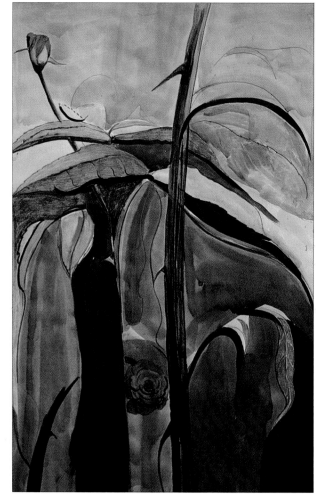

▲ Nick Swingler
Euforia paisajística
Acrílico
Con frecuencia, la abstracción se desarrolla en torno a la sensación pura de color, de textura ofrecida por un medio pictórico particular o por una aproximación a la pintura a base de técnicas mixtas.

Un tema natural como el de las flores puede sugerir múltiples vías para la utilización de las propiedades del material con total libertad, pero partiendo siempre de la realidad observada.

▶ Roy Sparkes
Doris Tysterman
Acuarela y lápices
Algunas formas naturales tienen perfiles muy característicos y definidos que se pueden aislar y reorganizar.

figurativa, cuando se están introduciendo los primeros bloques de color, contornos amplios y áreas de color que todavía no han sido elaboradas en detalle. Del mismo modo, una cara puede ser interpretada como una forma elipsoidal pintada de un color rosa uniforme. Las piernas y los brazos pueden ser interpretados como formas cilíndricas, y la ropa como zonas separadas de colores y texturas.

A menudo, en un tema se pueden descubrir formas que se relacionan y se repiten, aportando, de este modo, unidad a la interpretación. Las mismas relaciones se pueden establecer entre colores y tonos descubiertos en el tema, pudiéndose crear un juego de semejanzas y contrastes. Abstraer significa, en principio, reducir lo que se está viendo a formas simples, a menudo muy evidentes. A partir de este punto, puede empezar a examinar los detalles, del mismo modo que lo haría en una pintura figurativa, para ver qué otra información contiene con el fin de poder seguir elaborando y reinterpretando la imagen básica.

¿HASTA DÓNDE SE PUEDE LLEGAR?

Hasta aquí hemos examinado un método bastante simple, que abre las puertas a la abstracción, pero que no tiende, todavía, un puente entre aquello que ve el artista y lo que finalmente se puede ver en la tela o en el papel. Esto se debe a que en algún punto se da un salto conceptual que destruye algunos de los vínculos establecidos entre las realidades observadas y las realidades interpretadas.

Si trabaja en una abstracción de paisaje, por ejemplo, es posible que vea un haz de luz iluminando un prado, que acabará convirtiéndose en una mancha de color amarillo en la pintura. Al apartarse un poco del cuadro para valorar el efecto que produce la mancha en la imagen, quizás decida cambiar el tono o el matiz del amarillo, o puede que opte por transformar la pincelada de amarillo en un área densa y bien definida del mismo color. También, podría suceder que decidiera pintar en rojo saturado todas las zonas que representaban campos verdes, con el fin de cambiar radicalmente el carácter de la pintura. Sería posible incluso pintar una textura amplia que representase la textura lineal de las hierbas. El color que decidiera emplear no tendría que ser necesariamente naturalista. A medida que vayan surgiendo este tipo de ideas, el juego de asociaciones que permitirá a un espectador no iniciado establecer relaciones entre la pintura y aquello que representa será cada vez más difícil.

Si está interesado en la abstracción, pero hasta ahora no la había entendido demasiado, intente mirar la pintura

PROYECTO 1
Collage de un paisaje o de un bodegón
Elija un tema de paisaje, una vista que le resulte familiar, o construya un sencillo bodegón. A partir de este tema haga un estudio abstracto de color, utilizando trozos de papel de colores que pegará al soporte que le sirve de base (para mayor información sobre este método de trabajo, véanse páginas 202 a 205). Intente trabajar con formas bien definidas y rotundas, y elimine cualquier detalle pequeño. No se preocupe por la precisión de las formas, ni tampoco por si los pedazos de papel se superponen y modifican sus formas

respectivas. También puede introducir cambios pegando pedazos de papel encima de los que ya había introducido en el collage.

PROYECTO 2
Pintar una abstracción
Repita el proyecto antes descrito, pero esta vez utilice pintura para crear las áreas de color. Aplique la pintura de maneras diferentes para introducir cambios en la calidad de la superficie de las diferentes áreas. Puede, por ejemplo, contrastar los empastes gruesos con zonas de veladuras transparentes de color; o bien, jugar a oponer un color plano y opaco a pinceladas activas y fragmentadas.

PROYECTO 3
Dibujar con color
Utilice otra vez un motivo parecido a los anteriores para hacer un dibujo a color con pinceles y pintura. Describa los contornos y la forma incluyendo algunos detalles tales como texturas interesantes y marcas de superficie de los objetos que esté observando. Para este proyecto, intente utilizar un papel de color saturado que le obligue a hacer una selección de colores brillantes, y asegure el impacto de la obra.

▶ Robert Tilling
Luz distante
Acrílico
Ésta es una interesante y ambigua imagen abstracta; podría ser una interpretación formalizada de un paisaje real, pero también podría ser una composición de formas puramente abstractas que recuerda las calidades esenciales de un paisaje abierto. Se trata de una composición clara, bien equilibrada y satisfactoria.

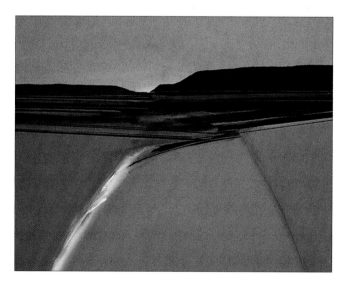

abstracta desde este punto de vista y piense en lo que le ha servido de inspiración para formas y colores determinados. Sin embargo, no debe olvidar que la pintura abstracta pone un énfasis especial en las calidades del material, de la superficie y de los colores, que a menudo tienen un peso decisivo dentro de la obra.

La superficie pictórica

Según el concepto tradicional de plano pictórico, la tela o el papel son considerados como una especie de ventana. Cuando se contempla la superficie pictórica se está mirando una ilusión de espacio tridimensional que se aleja del observador ensanchándose, en sentido horizontal y vertical, a pesar de los límites impuestos por los márgenes del soporte. Los sistemas de la perspectiva se utilizan para acentuar la sensación de profundidad y para construir volúmenes aparentemente sólidos y los espacios que se abren entre ellos. Los métodos para organizar las relaciones entre color y tono le permitirán establecer nexos entre los detalles de superficie y las estructuras subyacentes, y modelar las formas a partir de contrastes de luces y de sombras.

Uno de los conceptos clave de algunas corrientes de abstracción pictórica consiste en el rechazo absoluto a la ilusión espacial. En su explicación de la obra de los expresionistas abstractos americanos de los años cuarenta, el crítico Harold Rosenberg definió la tela como una «arena» donde se desarrolla la acción de pintar. El efecto de superficie no hace la pintura, pero sí constituye el registro de un acontecimiento, la aplicación sobre la tela de sustancia y color. Donde mejor se entiende este concepto es en las pinturas de Jackson Pollock (1912-1956). En sus pinturas goteadas y en aquéllas que son composiciones de áreas de color de grandes dimensiones, el efecto que producen los trazos abstractos y los colores vibrantes se escapa a cualquier análisis convencional de composición pictórica.

A veces resulta bastante difícil ver los elementos comunes de dos estilos de pintura diferentes, a pesar de que los principios básicos que la relacionan suelen ser extremadamente simples. Cualquier dibujo o pintura llega a serlo gracias a la manipulación ejercida por el artista de un medio sobre una superficie, por lo tanto, la superficie del dibujo o de la pintura es importante por sí misma, tanto si interviene activamente como si no. En la imagen representada, todo artista tiene que enfrentarse al problema de cómo aplicar el medio, y las maneras de hacerlo varían en función del tipo de imagen que vaya a construir en el plano bidimensional del papel o de la tela, tanto si se quiere dar un tratamiento realista o abstracto al motivo.

PINTAR EFECTOS DE SUPERFICIE

Cuando se trabaja en el campo de la abstracción resulta inevitable elaborar valores de superficie en la pintura. En una obra figurativa, por el contrario, es bastante fácil perder de vista el hecho de que lo que en realidad se está poniendo encima del soporte es pintura.

En primer lugar, se planteará cuáles son las propiedades visuales de una manzana, de un perro, de una cara o de una nube, y probablemente olvidará el modo en que la pintura modifica la superficie, la acción recíproca de los colores y los diferentes trazos que se pueden obtener con el pincel. Pero lo que pasa en la superficie de una manzana no es lo mismo que ocurre en la superficie de la tela cuando pinta una manzana. Tenga siempre en cuenta las posibilidades que le ofrecen los materiales con los que trabaja para obtener una imagen que responda a sus expectativas.

Cuando empiece a apreciar estas cualidades de superficie, será conveniente que estudie las obras de sus pintores favoritos para descubrir en ellas cómo creaban éstos tales efectos. Se sorprenderá de la crudeza con que han sido resueltos algunos detalles en auténticas obras maestras. Si observa desde cerca las manos en una obra de Rembrandt, verá que se disuelven en un conjunto de pinceladas y manchas vibrantes de colores apenas conectados; en un retrato cortesano formal de Jan van

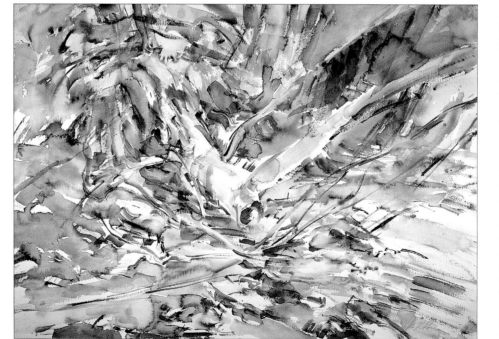

LA DEFINICIÓN DE LA FORMA
◀ En **Inmediaciones de Pamajera**, de Alex McKibbin, las pinceladas activas que marcan el carácter de toda la obra configuran una superficie muy compleja, incluso habiéndose usado la acuarela de forma relativamente diluida. De las variaciones de color y de tono emergen sugestiones de forma y espacio.

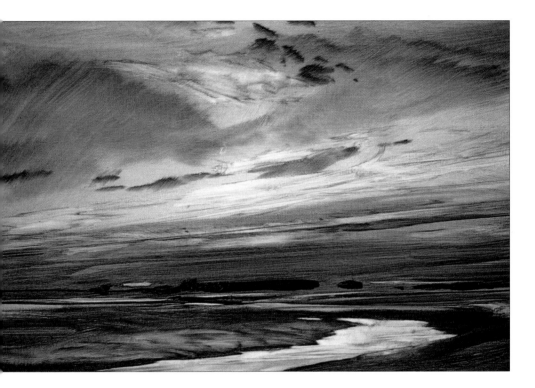

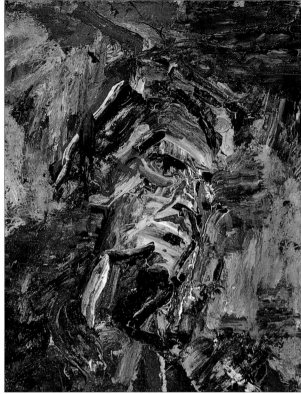

EQUIVALENCIAS

▲ La fluidez del óleo en la obra **Marejada**, de James Morrison (superior), reproduce la atmósfera del paisaje de una forma literal.

VALORES DEL MATERIAL

▼ La variedad de materiales en un collage le provee de diferentes valores de superficie que deben ser conjugados con las partes de la imagen que los requieran, tal y como se muestra en la obra de Barbara Rae **Terraza española**.

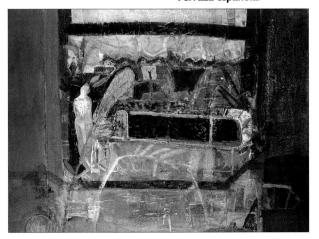

Dyck, los pliegues lujuriantes de un vestido de terciopelo están formados por pinceladas crudas y gestuales, y los lazos han sido pintados dibujando trazos caligráficos muy sueltos. Resulta fascinante comprobar que allí donde parece que un color se adelante en el cuadro, lo único que ocurre es que un destello subyace en una capa de un tono más oscuro, y que los efectos más luminosos y etéreos son, a menudo, reverberaciones de colores más opacos y sólidos.

Si no aprende a sentirse cómodo en el manejo de las propiedades físicas de los materiales con que trabaja, su obra parecerá demasiado controlada y la imagen resultante será aburrida.

De todos modos, también hay espacio para introducir sutilezas, porque no todos los efectos se consiguen por el uso de métodos exuberantes y de gran contundencia. Y si la pintura no acaba de funcionar, intente atacar el lienzo con trazos gestuales y colores saturados, intensifique las luces y las sombras. Una vez haya logrado que la pintura trabaje por sí misma, estará siempre a tiempo de modificar algo que parezca demasiado subido de tono, haciendo imperceptibles algunas de las cualidades más sutiles de la imagen.

LA TEXTURA

▲ El denso empaste de óleo en la obra **Cabeza**, de Peter Clossick, aporta a la imagen un peso real. Los trazos tienen peso y dirección, y mediante la combinación de estas dos características se ha creado la forma.

La abstracción pura

En las pinturas abstractas que no tienen un referente en el mundo real, los ingredientes básicos de la composición de color y de la ejecución se convierten, de hecho, en el protagonista de la obra. Algunos artistas, como Piet Mondrian (1872-1944), llegaron a una forma de abstracción pura labrando su camino a través de estilos figurativos y procesos de abstracción a partir de la naturaleza. Otros, sobre todo a finales del siglo XX, cuando surgieron tantísimos ejemplos de abstracción –ya tratados con anterioridad en este libro– se adhirieron muy rápidamente a esta forma de pensamiento y de trabajo artístico.

Lo más probable es que sea imposible eliminar completamente cualquier referencia al nivel normal de la experiencia visual humana, y algunas veces el espectador parece percibir la referencia a un paisaje en una pintura que pretende ser absolutamente abstracta. Esto ocurre porque tendemos a ver en los trazos que cubren el papel o la tela sugerencias de espacio y de forma, y cuando buscamos referencias a situaciones u objetos reales, solemos identificar aquello que se nos aparece como una asociación razonable. Sin embargo, estas impresiones nada tienen que ver con las intenciones del artista; cuando éste desarrolla una obra de abstracción pura, está tratando con formas y perfiles, colores y texturas, considerándolas por lo que son y no por lo que representan.

LOS ELEMENTOS DE COMPOSICIÓN

Como en cualquier otra forma de elaboración de imágenes, el artista trabaja con los elementos básicos de la construcción pictórica –línea, masa, color, tono, textura de superficie, texturas, forma, contorno, profundidad espacial y volumen aparente. Si la imagen pintada parece no referirse a nada conocido, la pregunta más importante a resolver es por dónde empezar.

¿Qué es lo que empuja al artista a dibujar primero una línea en lugar de introducir una mancha de color? ¿Por qué colocar esa línea en ese lugar y no en otro? ¿Cuál será el próximo trazo, y por qué? Precisamente porque no hay respuestas concretas a este tipo de preguntas, ni hay referencia alguna en que apoyarse, muchas personas tienen dificultades para entender el arte abstracto. La lógica de una pintura abstracta parece demasiado personal e inaccesible. El artista trabaja a partir de las respuestas positivas y negativas que surgen en la producción de una obra abstracta. La lógica de estas respuestas puede estar en aquello que se supone debería hacer la pintura, y en aquello que no debería hacer. Mondrian es un buen ejemplo de estudio porque sus cuadrículas geométricas y la gama limitada de color que utiliza en sus obras es, aparentemente, restrictiva

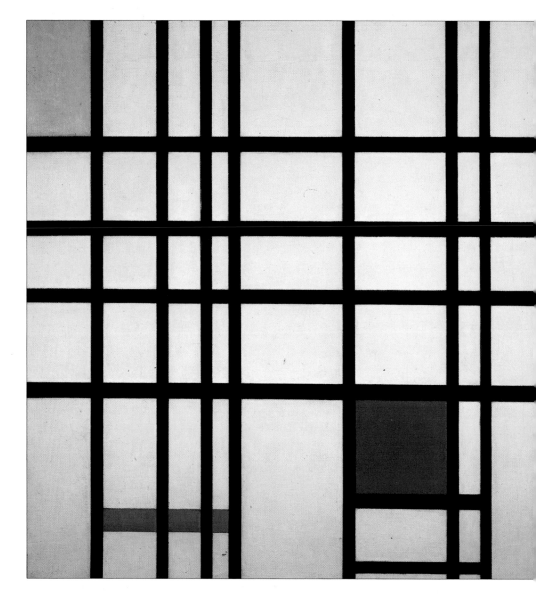

**Piet Mondrian
(1872–1944)**

Composición con rojo, amarillo y azul, 1937
La mayoría de las composiciones de Mondrian, de finales de los años treinta, se caracteriza ya por el uso de severas redes estructurales que se presentaban muy austeras y en las que el papel que el color jugaba era mínimo.

En este ejemplo, la red estructural es relativamente pesada y compleja, y forma un fuerte contraste entre el blanco y el negro. Los tres colores primarios que constituyen la paleta completa de tonos puros del pintor mantienen un discreto equilibrio –dos rectángulos encuadrados en la trama radial negra y otros dos que atraviesan la red y que son tan alargados que actúan más o menos como líneas adicionales de la misma red estructural.

y severa. Su intención era crear un equilibrio dinámico, una forma de movimiento y de tensión dentro de una imagen que a su vez estaba perfectamente equilibrada.

Mondrian escoge el ángulo recto como factor puro y constante, una relación fija y equilibrada entre dos líneas. Aunque pueda parecer todo lo contrario, cuando aplicaba este principio a la construcción de cuadrados y rectángulos, le quedaba margen más que suficiente para crear variaciones en las proporciones y relaciones recíprocas de estas formas geométricas simples. Al limitar su gama de colores a los tres primarios y a los colores neutros del rojo, amarillo, azul, negro, blanco y gris, mantenía una paleta que incluía calidades absolutas de matiz y de tono. Cuando éstos se introducían en la red geométrica, su peso determinaba las tensiones y los equilibrios dentro del cuadro.

Lo que no se espera de estas pinturas es que nos ofrezcan un espacio tridimensional o cualquier referencia a una realidad exterior. En este sentido, Mondrian exige que tanto el espectador como él mismo olviden todas las nociones previas referentes al espacio pictórico. Normalmente tendemos a identificar las redes geométricas con estructuras arquitectónicas, el blanco y el negro suelen relacionarse con luz y sombra, una manera de moldear formas volumétricas. Pero las pinturas de Mondrian permanecen completamente planas encima del soporte y ni el color ni la construcción sugieren ningún elemento espacial o de forma reales. Una obra así exige una valoración muy cuidada de la proporción de las formas, de la extensión de las áreas de color y de sus relaciones recíprocas. Los rasgos propios de la pintura también han sido eliminados —el color es plano y opaco, y el rastro que suele dejar el pincel es virtualmente invisible.

EL ALCANCE DE LA ABSTRACCIÓN

Mondrian buscaba, y acabó por encontrar, lo que describió como «una expresión de la realidad pura», pero como fácilmente podrá comprobar en cualquier libro sobre arte moderno, ni las líneas ni las paletas de color limitadas son, de ningún modo, los únicos ingredientes del arte abstracto. Resulta muy interesante comparar la obra de Mondrian y la del pintor americano de origen alemán Hans Hofmann (1880–1966), que en muchas de sus pinturas, que contienen colores y tonos muy saturados, utilizó una estructura semejante a la de una red. Puesto que la obra de Hofmann es muy vigorosa, libre y gestual, los colores y las texturas de sus pinturas son ricas y variadas. Algunas veces, cuando se superponen formas y los colores producen la impresión de que avanzan o retroceden, aparecen en su obra sugerencias a espacios

tridimensionales, pero al igual que en Mondrian, la imagen sólo existe en la superficie de la tela y tiene un campo referencial autónomo —el espectador no es conducido hacia el interior de un espacio pictórico ilusionista.

Cuando se contempla el arte abstracto en términos de definiciones simples, se pueden distinguir perfectamente estilos muy diferentes. En ciertos tipos de abstracción las formas están muy delimitadas aunque no sean necesariamente geométricas, y las relaciones recíprocas entre los colores están sometidas a un control estricto. Otro estilo de pintura es el llamado pintura gestual, formada por trazos y pinceladas muy vigorosos y que en su aspecto visual es más activa y compleja.

También existen formas de abstracción más decorativas en las cuales la superficie pictórica tiene una textura muy densa. Hay otras categorías, y existen también obras realizadas por algunos artistas que trabajan incorporando todos estos recursos y convierten la obra en un conglomerado de técnicas diversas.

WASSILY KANDINSKY (1866-1944)

Kandinsky, una de las figuras más influyentes en el desarrollo del arte abstracto, es conocido por haber pintado la primera obra totalmente abstracta, una acuarela realizada en el año 1912. Este artista desarrolló un estilo de abstracción muy libre en las series de obras tituladas *Composición, improvisación e impresión*.

KASIMIR MALEVICH (1878-1935)

Como Kandinsky, Malevich fue un pionero de la abstracción pero, dentro del movimiento conocido bajo el nombre de suprematismo, pintó obras que se cuentan entre las primeras abstracciones semigeométricas (en las que ya se prefiguraba aquello que más tarde desarrollaría Mondrian). Utilizaba formas estrictamente geométricas y una gama de colores limitada.

MARK ROTHKO (1903-1970)

A través de obras de gran formato, consistentes en rectángulos, bordes y franjas pintadas con pinceladas densas y texturas muy pictóricas, Rothko se alzó como pionero del estilo abstracto que se conoce bajo el nombre de «pintura de campos de color».

JACKSON POLLOCK (1912-1956)

Pollock, el líder de la escuela neoyorquina del expresionismo abstracto, desarrolló la famosa «pintura chorreada», un método que consistía en salpicar y verter pintura encima de grandes telas extendidas en el suelo. Algunas veces se ha entendido que esta técnica consistía en dejar que la obra evolucionara casi al azar, pero los efectos son, de hecho, resultado de un gran control del medio y de una manipulación experta.

MORRIS LOUIS (1912-1962)

Louis desarrolló una forma de abstracción consistente en aplicar la pintura en forma de veladuras y manchas, dejándola caer encima de la tela sin imprimación. Esta técnica produce fundidos muy sueltos y amplios corrimientos de colores brillantes.

FRANK STELLA (n. 1936)

Stella fue el líder de la abstracción semigeométrica en los años sesenta, con pinturas a rayas en colores muy controlados. Más tarde su estilo evolucionó hacia una poética más activa y expresionista; creó pinturas que representan relieves tridimensionales cubiertos de texturas y formas en colores brillantes.

información adicional	
24-29	Color y tono
85	La dinámica del rectángulo
138-141	La abstracción a partir de la naturaleza

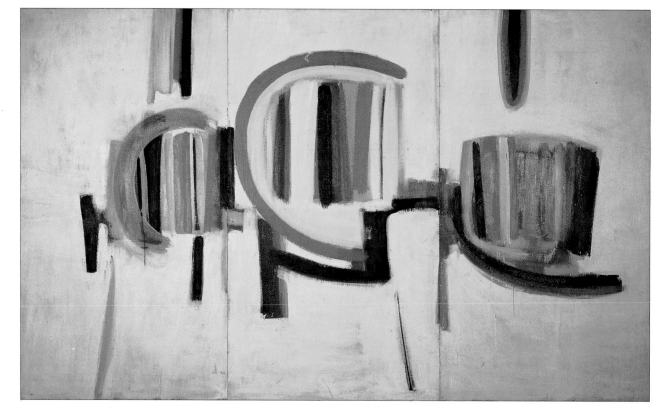

▼ Terry Frost
Puesta de sol
Óleo
Los arcos y los círculos son
motivos recurrentes en la obra
de este artista. A través de
estas formas, el autor investiga
las relaciones cambiantes entre
color y tono. Con una paleta
de colores muy intensos
y saturados se producen
imágenes dinámicas
y contenidas.

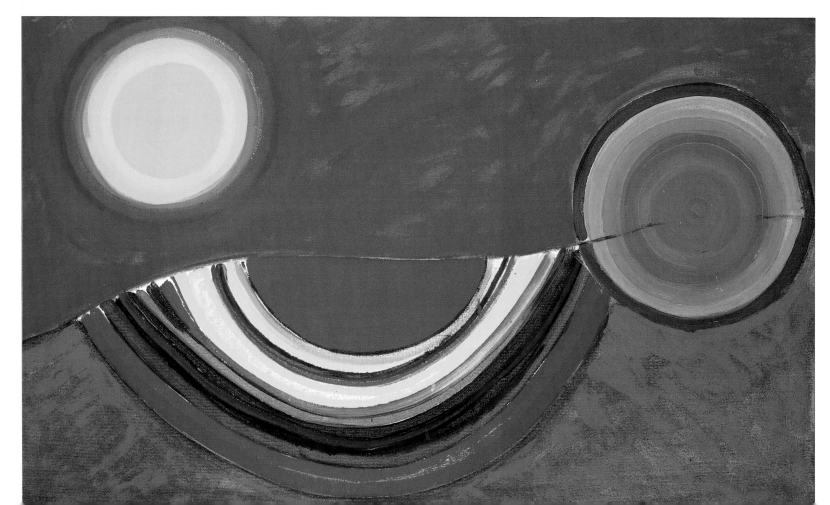

◀ Terry Frost
Tríptico amarillo
Óleo sobre tabla
El recurso formal consistente en utilizar paneles separados para construir una imagen única y unificada ha sido utilizado con mucha frecuencia en las pinturas de tema figurativo para contar una historia o para complementar ciertos aspectos de un tema. En este caso, el formato ha sido adaptado a un trabajo de abstracción pura, en el que se exploran diferentes configuraciones de elementos visuales parecidos.

PROYECTO 1
La abstracción geométrica
Elija una forma geométrica simple (un cuadrado, un círculo, una elipse o un triángulo) y úsela como base para un dibujo a pincel; repita la forma en diferentes tamaños y posiciones, que después rellenará con colores. Plantéese si quiere crear una sensación de espacio o si prefiere mantener la pintura absolutamente plana, y también pregúntese por qué elige ciertos colores y en qué medida contribuyen éstos a estructurar la imagen.

PROYECTO 2
La abstracción gestual
Empiece por pintar trazos muy libres en la tela o en el papel con óleo o acuarela. Primero utilice las líneas para crear ritmo y direcciones y, después, añada grandes áreas de color y de textura para desarrollar la imagen. A medida que vaya progresando, estudie las calidades de superficie y las relaciones recíprocas de color que hayan surgido; después tome decisiones destinadas a realzar aquellos efectos que funcionan y a corregir aquellos que no lo hagan.

Pronto se dará cuenta de que es más fácil desarrollar un trabajo de abstracción pura, si empieza por crear una abstracción a partir de la naturaleza. A medida que desarrolle las imágenes, irá creciendo su interés por aquello que se desarrolla en la tela o en el papel, e irá olvidando la fuente a partir de la cual se inspiraba. Puede empezar a trabajar directamente en las relaciones recíprocas de los colores; las relaciones que se establecen entre línea y masa; contrastes de textura; o puede elaborar una composición que contenga una sugerencia de espacio al mismo tiempo que acentúa el carácter plano del soporte. Conviene que, antes de empezar, escriba las intenciones que persigue y se pregunte, después, si la pintura realmente funciona tal y como se había propuesto. Tenga mucho cuidado, no obstante, porque la abstracción puede tentarle a salir del paso con soluciones poco satisfactorias que en un trabajo figurativo no se permitiría. Puesto que no tiene puntos de referencia externos, resulta muy difícil juzgar el resultado pictórico.

A medida que avance su trabajo, se dará cuenta de que las preocupaciones en esta poética son las mismas que en la pintura figurativa, sólo que en un momento determinado del proceso el motivo se convertirá en la pintura misma y sólo su instinto, habilidad técnica y experiencia le servirán para sacar adelante la obra.

▲ Judy Martin
Forma dual
Gouache y acrílico
Ésta es una de una larga serie de pinturas inspiradas originariamente en motivos paisajísticos. En este caso, se aislaron dos árboles, que fueron convertidos paulatinamente en formas abstractas.

Las pinceladas cruzadas son un medio de eliminar las influencias naturalistas, manteniendo una textura de superficie muy activa.

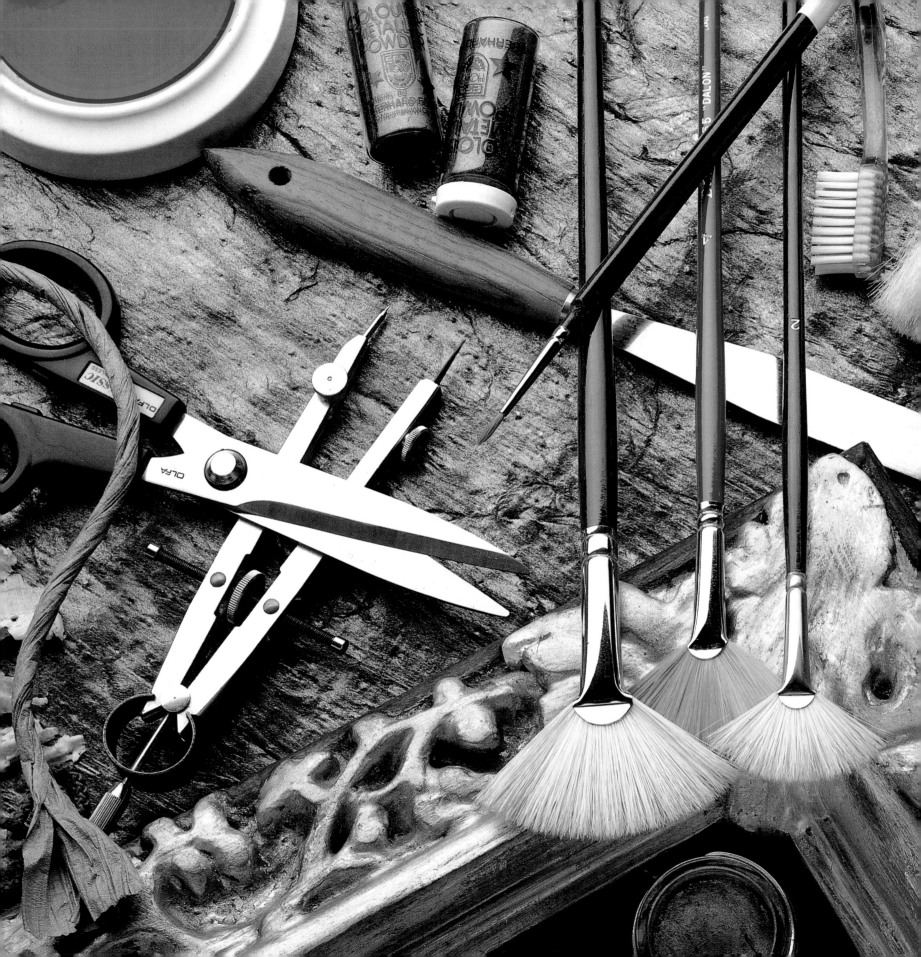

TERCERA PARTE

Medios y métodos

. .

Mientras que en la Segunda Parte se le ha ayudado a desarrollar una manera personal de ver el mundo, en esta parte del libro se explican los diferentes medios y técnicas que se pueden utilizar para hacer una interpretación propia del mismo. Además de darle información técnica sobre los medios pictóricos más conocidos, también se estudiarán métodos más experimentales –trabajos con técnicas mixtas, collage y monotipos. A lo largo de todo el texto se incluyen demostraciones de técnicas específicas y una selección de pinturas acabadas, y cada sección concluye con una entrevista a un artista especializado en el trabajo con un medio pictórico determinado.

Pintar con óleo

La pintura al óleo es un medio extremadamente versátil, y se puede utilizar de infinitas maneras para desarrollar cualquier estilo y temática. En última instancia, sin embargo, cada artista debe encontrar su propio estilo de trabajo, y aunque no existan reglas estrictas que determinen cómo se debe utilizar un medio, hay algunas normas generales y ciertas indicaciones sobre técnicas específicas que serán muy útiles para aquellos que nunca hayan trabajado con este medio.

DE MAGRO A GRASO

Uno de los errores que se comete con mayor frecuencia es el de empezar a pintar con pintura demasiado grasa, ya que, al mezclar cada nuevo color con los ya subyacentes, el resultado que se obtiene es de suciedad. Una vez que haya adquirido la confianza suficiente, puede trabajar mezclando las pinturas en la superficie, del cuadro –una técnica llamada «fresco sobre fresco»– tal como lo hacían los impresionistas (véase página 94), pero esta forma de trabajo exige un trazo muy ligero y mano segura, por lo tanto será mejor que empiece dando una capa muy diluida al soporte en las primeras fases del trabajo. Para empezar, pinte las formas principales con pintura muy diluida en trementina o aguarrás. Esta mezcla se secará muy rápido, y, una vez seca la superficie, puede continuar introduciendo veladuras más grasas y aceitosas, dejando para el final los empastes más densos.

También hay una razón técnica por la que se trabaja según el método de «magro a graso». Cuando se pinta con pintura muy diluida encima de una capa de pintura grasa, la diluida se secará antes que la grasa, pero cuando esta última se seque, encogerá, y la pintura diluida ya seca que la cubre se cuarteará.

DE OSCURO A CLARO

Otra buena regla general es la de empezar trabajando en tonos oscuros y dejar los tonos claros para lo último. Esta regla es especialmente importante cuando se quiere pintar un cuadro en una sola sesión de trabajo, porque se verá obligado a trabajar «fresco sobre fresco» en algunas áreas de la pintura. Puesto que la pintura al óleo es opaca cuando no está diluida, se diría que lo mismo da trabajar de oscuro a claro que viceversa, pero en realidad no es así. La opacidad del óleo es relativa, y los colores claros, obtenidos por la adición del blanco a los colores puros, tienen más poder de cubrimiento que los colores oscuros. Podrá descubrir por sí mismo este principio cuando intente superponer marrón oscuro o azul sobre un color claro, todavía húmedo; el color oscuro se mezclará con el color subyacente y perderá su intensidad.

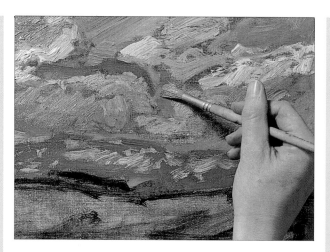

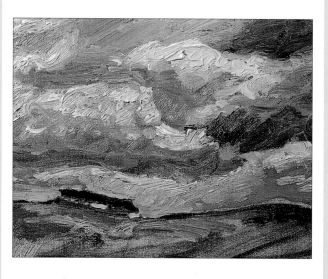

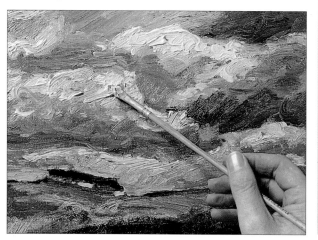

LA PINCELADA

1 ◄ Aunque la pintura al óleo se puede utilizar muy diluida, la consistencia mantecosa de la pintura sin diluir le permitirá utilizar de forma expresiva los rastros de la pincelada.

2 ◄ En este caso, la pintura se ha utilizado muy densa, sin diluir. Las pinceladas son ondulantes y hechas con un pincel muy cargado, por lo que imprimen al cielo y al paisaje movimiento y energía.

3 ◄ Ahora el pincel se usa para modelar las formas de las nubes. Como en las anteriores demostraciones, el artista pinta «fresco sobre fresco», por lo que la pintura más densa crea efectos muy diferentes.

Cuando trabaje «fresco sobre fresco», pero también cuando lo haga sobre un fondo ya seco, es recomendable preservarse la pintura más densa para las zonas más claras, mientras que la pintura para las zonas oscuras tales como fondos y sombras se puede mantener muy diluida. Esta yuxtaposición de diferentes densidades ayuda a hacer la descripción de forma y de relaciones espaciales, porque la pintura más densa tiende a avanzar hacia el primer término de la imagen. En muchas de las pinturas de Rembrandt los fondos son tan magros que se puede ver la tela, mientras que las zonas claras tienen tal densidad que parecen tridimensionales.

LA PINCELADA

Uno de los rasgos más atractivos de la pintura al óleo es que se puede utilizar en diferentes gruesos, permitiendo que la textura del medio y las marcas del pincel (de la espátula o de los dedos) desempeñen un papel importante en la pintura una vez acabada. Cuando se inventó el óleo se usaba muy diluido (algunos artistas actuales todavía lo trabajan así), pero no pasó mucho tiempo antes de que artistas como Tiziano (h. 1487–1576), y más tarde Rembrandt, empezaran a explotar las propiedades físicas de la pintura y de que los trazos dejados por el pincel pasaran a formar parte integral de la composición.

La pincelada es descriptiva cuando acompaña la dirección de una forma; puede ser expresiva como lo fue la de Van Gogh (véase página 106), y puede ser utilizada sin más pretensión que la de crear una textura de superficie agradable y vivaz. Pero cualquiera que sea la forma que adopte, ésta tendrá que ser tan meditada como cualquier otro aspecto de la pintura, y no deberá perder su consistencia en ningún momento. Esto no quiere decir que tenga que utilizar pinceles de una sola medida y forma en todas las zonas del cuadro, pero sí debe procurar que el trazo sea el mismo en toda la obra. Si en una zona de la imagen aplica la pintura totalmente plana y en otra lo hace con mucha textura, sacrificará la unidad de la obra –a pesar de que hay que tender a la variedad, nunca se debe olvidar la unidad.

EMPASTE

Este término se usa para definir la aplicación de pintura muy densa. Algunos artistas la reservan para determinadas zonas del cuadro, por ejemplo, las zonas más iluminadas del mismo, tal como lo hizo Rembrandt; otros, en cambio, elaboran sus obras, tratando el óleo como si fuese una escultura; a menudo utilizan espátulas y los dedos en lugar de pinceles.
Algunas veces Van Gogh llegó a pintar con el tubo de óleo, después manipulaba el empaste así obtenido,

PINTAR CON ESPÁTULA

1 ▶ **La pintura pastosa, conocida bajo el nombre de empaste, se puede aplicar tanto con espátula como con pincel.**

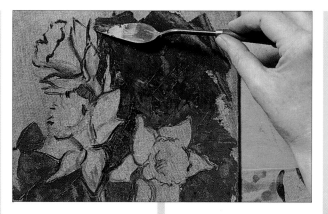

2 ◀ **Las espátulas son herramientas que se fabrican con diferentes formas y medidas, y son capaces de producir efectos sorprendentemente delicados.**

3 ▶ **En esta imagen, el artista utiliza la punta de una espátula de hoja triangular para introducir pequeñas y muy precisas manchas de color en el cuadro.**

4 ◀ **El efecto producido por la espátula tiene una calidad afilada y vivaz, muy diferente al trazo del pincel.**

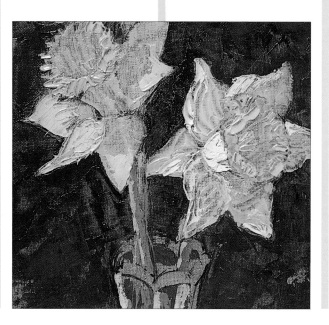

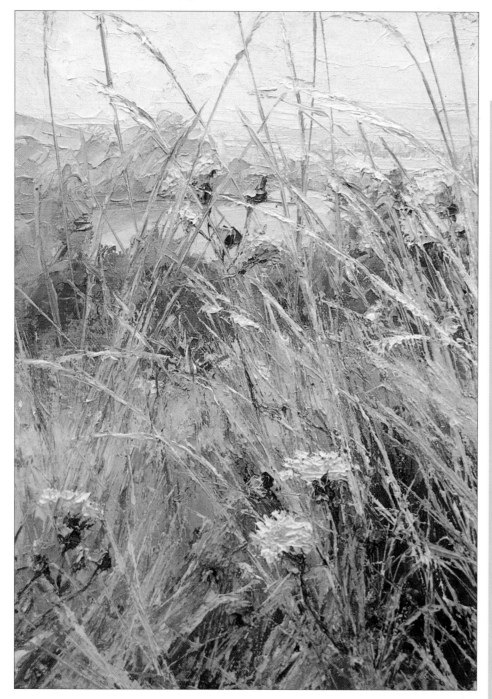

▲ Brian Bennett
Cardos y hierba
Esta obra vigorosa pero delicada ha sido pintada con espátula. Observe el modo de extender la pintura con trazos relativamente amplios en el fondo, frente a la afilada definición de los tallos y de las espigas de hierba. Los trazos más delgados se consiguen mediante la aplicación de pintura con el filo o la punta del utensilio utilizado.

FRESCO SOBRE FRESCO

1 ▶ Este método de trabajo implica la superposición de colores y la mezcla de un color con otro en el cuadro, cuando aquéllos todavía están frescos, produciéndose, de este modo, efectos mucho más suaves que cuando se pinta fresco sobre seco. Se puede utilizar la pintura directamente del tubo, o bien mezclada con algún diluyente para hacerla más fluida, como en este caso.

2 ▶ Trabajando con un pincel pequeño y blando, el artista funde los colores. Cuando utiliza pintura más densa, el pincel más adecuado es el de cerda.

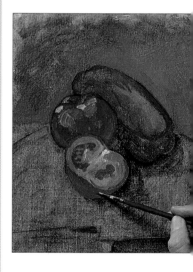

3 ▶ El gris pálido que se ha utilizado para las luces se modifica ligeramente al mezclarlo con la pintura verde, todavía fresca, que se había aplicado antes, dando origen de este modo a agradables degradados de tono y de color.

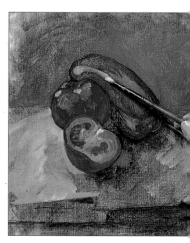

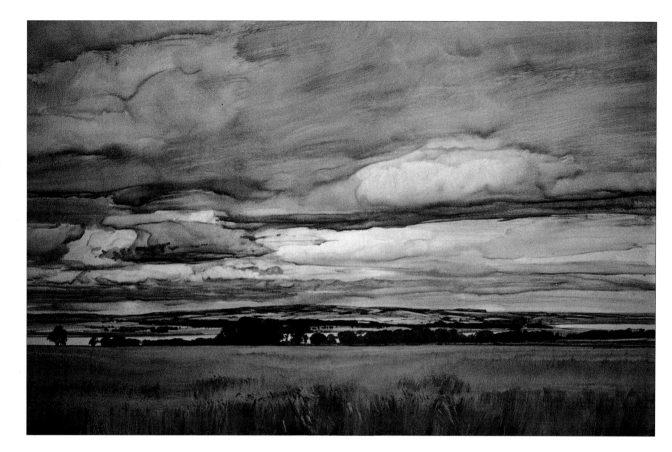

► James Morrison
Cosecha
Aunque la pintura se ha utilizado muy diluida, el trabajo de pincel es muy descriptivo, siguiendo la dirección de las nubes en movimiento. En esta pintura también se aprecia un uso muy efectivo de una paleta restringida para captar la atmósfera de un paisaje azotado por la tormenta.

formando trazos cortos y densos o arremolinados con un pincel.

La técnica del empaste es muy agradecida y conviene probarla, aunque después de haberlo hecho se dé cuenta de que no es la técnica más apropiada para usted. Pintar resulta muy caro cuando se gastan tales cantidades de pintura, pero se puede comprar un medio especial para empaste, que hace más gruesa la pintura sin que por ello cambie el color. Puede utilizar pinceles o espátulas –hechas para tal propósito. El trazo que dejan las espátulas es totalmente diferente al de los pinceles, porque con ellas se chafa la pintura contra el soporte, creando una serie de planos lisos con pequeños bordes en el límite de cada «trazo».

VELADURAS
Esta técnica es exactamente lo contrario del empaste. La pintura se diluye hasta que se hace transparente y se trabaja casi del mismo modo que la acuarela, por series de veladuras, que algunas veces se superponen. Para practicar

esta técnica conviene comprar un medio especial para hacer veladuras transparentes; los medios habituales para diluir, como la trementina o el aceite de linaza, también se pueden usar con el mismo fin, y no hay duda de que diluirán el color hasta hacerlo transparente, pero tienen el inconveniente de que tienden a escurrirse a lo largo de la tela en lugar de quedarse allí donde se han aplicado.

La técnica de la veladura transparente es muy laboriosa. Cuando se superponen dos o más capas de veladuras, hay que dejar que las anteriores estén completamente secas antes de aplicar la siguiente. De todos modos, estas veladuras transparentes de color permiten obtener unos efectos de luminosidad y riqueza que no se consiguen con colores opacos. Para ahorrar un poco de tiempo, se pueden pintar veladuras de óleo sobre una base de acrílico –recuerde que se puede superponer óleo a pinturas acrílicas sin que se produzca ningún tipo de defectos en el cuadro.

ESGRAFIADO

1 ◄ **Para obtener buenos resultados en esta** técnica, consistente en raspar una capa de color húmeda para revelar un color que está debajo de la primera, conviene que la capa de pintura subyacente esté bien seca.

2 ◄ **Para practicar el raspado se puede usar** cualquier herramienta que tenga punta, dependiendo siempre del tipo de efecto que se persigue. En la fotografía, un pequeño punzón dibuja líneas muy delgadas dentro de una masa de pintura bastante densa.

3 ◄ **Para hacer marcas más suaves y** anchas dentro de la pintura, se puede usar la punta redondeada del mango de un pincel.

4 ◄ **La combinación de pinceladas sueltas** y ondeantes de pintura diluida y el esgrafiado dentro de las zonas de pintura más densa dan un aspecto muy vivaz y convincente a esta pieza de ganchillo.

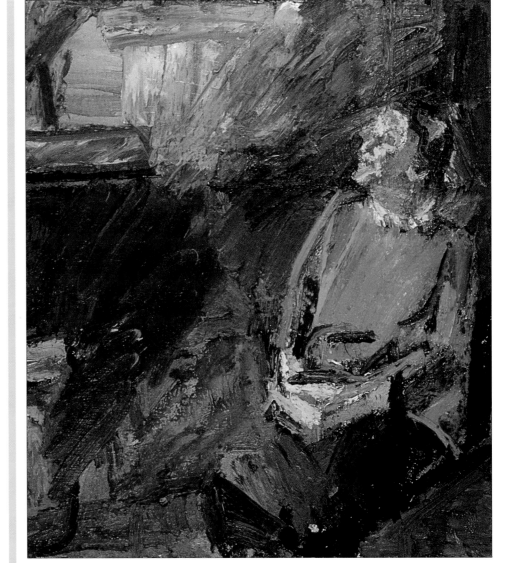

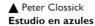 ▲ Peter Clossick
Estudio en azules
Una de las maneras de crear espacio en una pintura es la de variar las texturas del medio, es decir, usando pintura más diluida para los fondos. En esta imagen, Clossick hace más prominente la figura, tanto a través de los contrastes tonales fuertes como del uso de un empaste muy grueso para manos y cara, mientras que en el fondo, el color ha sido embadurnado y emborronado para crear una impresión desenfocada.

El trabajo de veladuras también se puede combinar con empastes grasos, siempre y cuando la capa de pintura anterior a la aplicación del empaste esté completamente seca. Los retratos de Rembrandt y los paisajes de Turner muestran veladuras encima de empastes gruesos y pálidos.

Cuando se empezó a pintar con las pinturas al óleo, se utilizaba una técnica de premodelado en combinación con las veladuras. Esta técnica consistía en pintar blancos sólo encima de fondos de tono medio. Las luces se pintaban muy grasas, mientras que las zonas de sombra estaban pintadas con pintura muy diluida, para que el color del fondo se transparentara a través de éstas. Después se pintaban veladuras muy diluidas sobre esta pintura previa, dejando que el blanco se transparentara a través de estas veladuras diluidas, creando así un efecto de una riqueza extraordinaria. Las pinturas del Renacimiento se hicieron siguiendo este método; los efectos creados mediante esta técnica son imposibles de obtener con pintura opaca.

FONDOS DE COLOR

No hay nada que le impida trabajar encima de una superficie blanca; tanto Turner como los impresionistas preferían los fondos blancos porque la luz reflejada por el blanco del fondo daba una calidad muy luminosa a sus obras. De todos modos, una gran superficie completamente blanca puede intimidar bastante, y también dificulta la elección de los primeros colores que se van a introducir en la tela. Normalmente se corre el peligro de pintar en una gama tonal demasiado subida (por ejemplo, por la utilización de colores demasiado pálidos) porque casi cualquier color encima de blanco parece muy oscuro. Ésta es la razón por la que muchos artistas prefieren teñir la tela antes de empezar a trabajar, pintándola con una fina capa de pintura muy diluida (método conocido bajo el nombre de «imprimación»). Si quiere que esta imprimación seque lo antes posible, puede utilizar acrílicos.

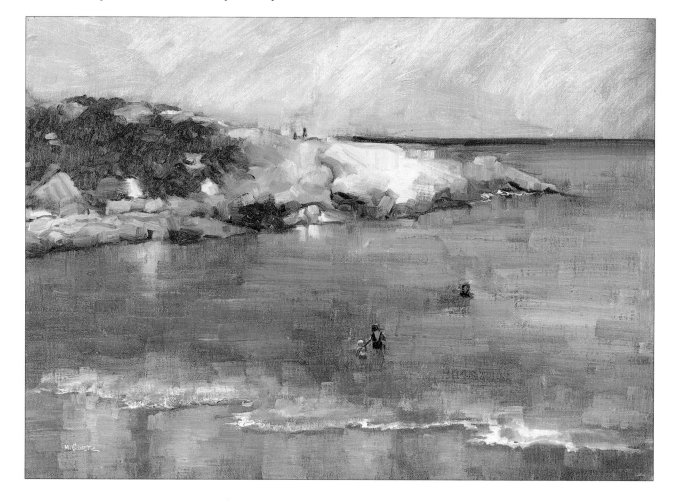

◀ Mary Anna Goetz
La playa de Rockport
En este ejemplo se puede ver cómo ha sido aprovechado el color ocre oro cálido del fondo, dejándolo respirar a través de los azules, que se ven realzados por contraste. La vivacidad y variedad de las pinceladas crea sensación de movimiento, además de describir las formas de las rocas y las planicies llanas del mar.

▼ George Rowlett
Rosas y clemátides
Todas las pinturas de Rowlett han sido realizadas en muy poco tiempo, aplicando empastes gruesos y aceitosos, a menudo con espátulas o con los dedos. Desde un enfoque expresionista (véase página 106), este pintor capta la esencia del tema, tanto si se trata de un paisaje, un retrato o un ramo de flores del jardín.

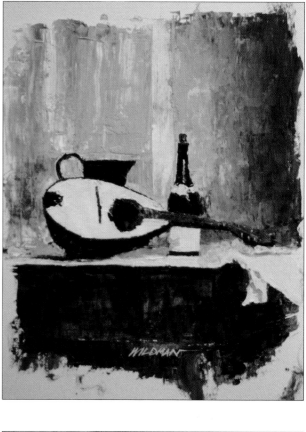

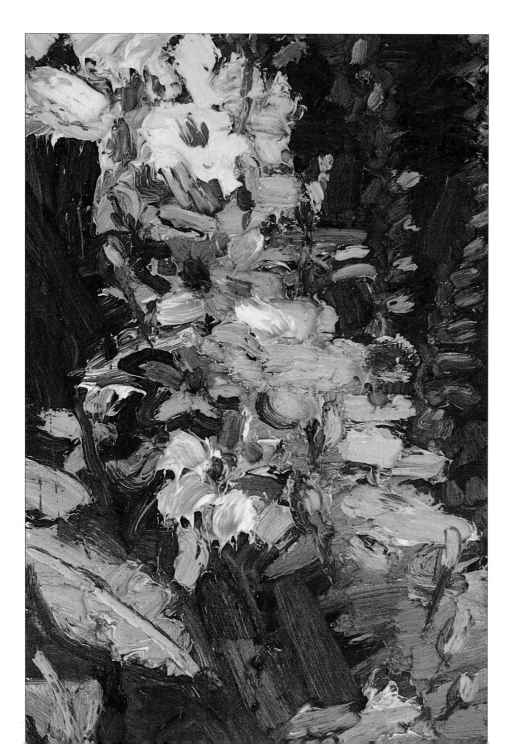

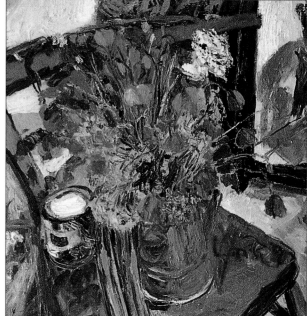

◄ Philip Wildman
Naturaleza muerta con mandolina
Tanto esta pintura, como la de Brian Bennett, reproducida en la página 151, han sido pintadas con espátulas, pero en este caso, el soporte, en lugar de ser una tela, es un papel, que absorbe el aceite del óleo y quita brillo a la pintura. El papel es un soporte sorprendentemente agradable para trabajar con óleo, aunque antes de empezar a trabajar se deba imprimir (véase página 16), porque de lo contrario la absorción del aceite podría estropear el papel.

◄ Susan Wilson
Amapolas
En esta obra se combina una masa exuberante de colores con pinceladas muy amplias. Se trata de una composición poco corriente, pensada para imprimir una intensa vitalidad y energía a este bodegón. También se hace muy evidente, en este cuadro, que la artista disfruta con el medio pictórico que ha utilizado.

PINTAR CON ESPÁTULA

A primera vista, la espátula puede parecer menos sensible y menos versátil que el pincel, pero con ella se pueden elaborar efectos de textura excitantes y expresivos, además de áreas de color brillantes, lisas y vidriadas. Cuando se superponen dos colores frescos con espátula, se puede crear una gama de efectos cromáticos muy interesante. Esto incluye el fundido suave de un color dentro de otro, bandas de los dos colores combinados, y colores rotos de aspecto muy parecido al mármol.

La principal dificultad que presenta pintar al óleo con espátula es la de pintar detalles y formas muy precisas, y aunque se pueda dibujar con el filo de la espátula, ésta tiende a producir sólo pequeñas marcas o manchas de color con un lado totalmente recto.

Se puede utilizar la espátula para cualquier tema que se quiera pintar, pero para un primer proyecto lo mejor será elegir uno que ya se haya pintado con anterioridad, quizás alguno cuyo resultado no haya sido muy satisfactorio. Empiece por dibujar en el soporte las formas principales del tema. Mediante el carboncillo o un pincel con pintura muy diluida, dibujará las principales áreas. Haga la mezcla de los colores en la paleta y pinte con la espátula como si estuviera untando mantequilla. No diluya la pintura. Úsela tal como sale del tubo. En esta primera fase del trabajo conviene que utilice la espátula más grande; resérvese las más pequeñas para las fases posteriores.

Experimente los modos de aplicar la pintura, de rasparla y de aplanarla, para descubrir toda la gama de posibilidades de obtener texturas que ofrece esta técnica. Utilice tanto el lado plano como el filo de la espátula, de este modo podrá obtener líneas muy afiladas. Debería probar las mezclas de colores tanto en la paleta como en el soporte pictórico directamente. Intente, también, hacer mezclas parciales que, aplicadas con la espátula, crearán efectos de color muy sutiles.
No olvide que una de las características que distingue las pinturas realizadas con espátula es la superficie lisa y brillante de las mismas y que, por lo tanto, conviene que también introduzca una de estas áreas lisas y brillantes en su obra. Después de haber hecho las mezclas de color y de haberlos utilizado todos, limpie tanto la paleta como las espátulas con un trapo o con papel de cocina.

Una vez que haya sido cubierto de pintura todo el soporte pictórico, observe la impresión general que produce la pintura y decida si debe añadir más detalles, o intensificar las texturas. Es posible que con un poco de suerte consiga que su pintura sea vivaz y excitante esta primera vez. Pero si el resultado de su trabajo no es tan satisfactorio como esperaba, la sola experiencia ya habrá valido la pena.

No es necesario que pinte todo un cuadro con la misma técnica. El pintor francés Maurice de Vlaminck (1876–1958), por ejemplo, pintaba muchas áreas siguiendo el método convencional de la pintura con pincel, pero con las espátulas introducía detalles dramáticos en primer término o cielos muy densos.

La elección del color es importante, ya que será la base para la aplicación de otros colores. Los colores neutros y los tonos medios son con los que resulta más fácil trabajar, los más usados son los marrones suaves, los ocres y los grises. Algunos artistas prefieren utilizar un color que contraste con el tema (por ejemplo un rojo amarronado cálido para resaltar el follaje verde) y, deliberadamente, dejan sin cubrir pequeñas áreas de color, al igual que hacen los que tratan con pasteles (véase página 66). Rubens (1577-1640) siempre pintaba las composiciones de sus figuras sobre un fondo ocre, dejando este color como tono medio.

«Utilizo fotografías borrosas de periódico, de donde obtengo algunas ideas para mis composiciones; lo que no me interesa son fotografías perfectas. También aprovecho escenas en blanco y negro de imágenes de televisión. Cuanto más imprecisas sean éstas, mejor –cuando contienen demasiados detalles, dificultan el trabajo imaginativo.»

Naomi Alexander

Naomi Alexander estudió diseño textil y litografía en el Hornsey College of Art de Londres. Antes de dedicarse profesionalmente a la pintura, trabajó como diseñadora textil y como restauradora de pinturas. Actualmente es miembro del Royal Institute of Oil Painters (ROI) y de la Society of Graphic Fine Arts (SGFA). Ha realizado algunas exposiciones individuales y regularmente exhibe en exposiciones colectivas de carácter anual, incluidas las que organiza la Royal Academy.
Ha ganado algunos premios importantes, y su obra forma parte de diferentes colecciones privadas y de algunas instituciones comerciales.

▲ A menudo, Alexander utiliza fotos en blanco y negro como punto de partida para una composición, que más adelante se convertirá en una pintura. Los ejemplos que ilustran estas líneas son fotografías procedentes de un vídeo de una serie de televisión y de un recorte de periódico respectivamente.

¿Siempre ha querido ser pintora?

Sí, desde que tenía tres años. Mi madre siempre me animó a ello, así que nunca dudé de mi vocación.

¿Es cierto que ella es escultora?

Sí, ahora sí lo es, pero en aquellos momentos no. Ella empezó a trabajar en escultura cuando tenía sesenta años, y ahora trabaja para varios museos.

¿Recibió usted algún tipo de educación especial cuando era joven?

Sí, a los catorce años empecé a pintar al óleo bajo la dirección de un profesor particular, y, cuando tenía dieciséis años, me presenté a la prueba de acceso a Slade, pero no fui aceptada. Me sentí muy intimidada por la entrevista que nos hicieron. Había un grupo de profesores que nos preguntó un montón de cosas sobre historia del arte, y lo único que de verdad sabía es que admiraba a Van Gogh. Como consecuencia, me matriculé en la Hornsey Art School, en las especialidades de litografía y diseño textil.

¿Por qué hizo esta elección?

Bueno, tenía que pensar en mi futuro y creí que con las Bellas Artes me sería muy difícil encontrar el camino. Una vez acabados mis estudios de arte viajé a Israel y trabajé para la compañía Maskik and Bathsheva Arts and Crafts, el equivalente de Liberty's en Inglaterra.

¿Cuándo se convirtió en restauradora de pinturas?

Cuando volví a Londres y me casé. Un amigo marchante me ofreció empezar como aprendiz de restaurador. En un principio no me interesaba mucho restaurar la obra de otra

gente, pero después pensé que se me ofrecía una posibilidad de aprender algo más acerca de la pintura.

P ¿Se cumplieron tales expectativas?

R Se cumplieron del todo, y acabé amando mi trabajo; aprendí las bases de la verdadera pintura, todo aquello que no se aprende en una escuela de arte. A menudo tenía que pintar buena parte de un cuadro –tres cuartas partes de la superficie pictórica podían haberse perdido, y entonces tenía que reproducir el estilo del artista para restaurar la tela. Limpiar un cuadro también es muy excitante, porque poco a poco emerge la pintura original. En la escuela de arte aprendí a dibujar, pero la restauración me enseñó lo que sé de pintura. Aprendí todo acerca de las veladuras, de la construcción del color, incluso a pintar mis propias obras. En la actualidad no utilizo estos recursos técnicos, pero sé qué pinturas debo utilizar.

P ¿Le pagaban por su trabajo?

R No, durante los primeros cinco años no cobraba, iba cada día al centro de Londres y con frecuencia me llevaba obras a casa para continuar allí el trabajo. Llevaba obras de Brueghel en el metro, metidas en una bolsa de viaje. Un día entró en la tienda un marchante importante y le oí alabar

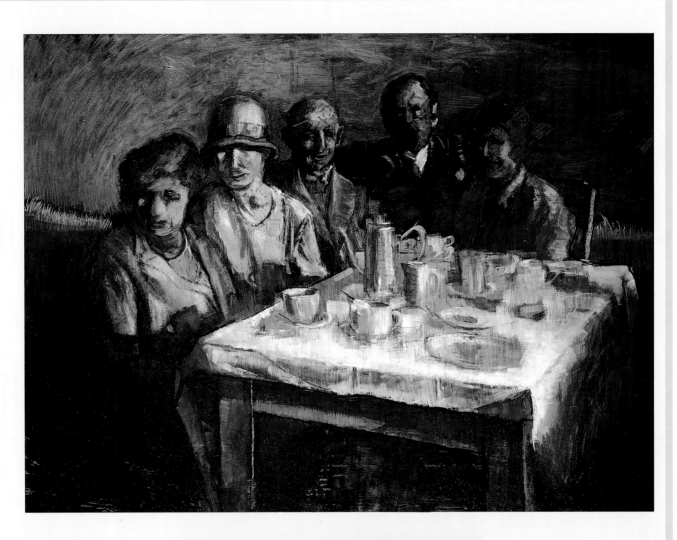

mi trabajo –nunca había obtenido reconocimiento alguno–, así que decidí empezar a trabajar por mi cuenta.

P ¿Cuándo empezó a pintar su propia obra?

R El creador de posters Abram Games, que era amigo mío, me animó mucho a hacerlo y me enseñó a no perder el tiempo pintando obras de

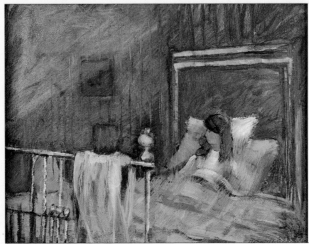

▲ **El té en Riga antes de la guerra**
Ésta es una interpretación personal de una fotografía de la familia de la artista, tomada poco antes de que huyera de la Polonia ocupada.

◄ **La cama de latón**
Los bellos interiores domésticos de Edouard Vuillard han tenido una gran influencia en la obra de Naomi Alexander.

otra gente. Hice una exposición en la galería Ben Uri, y ése fue mi verdadero punto de partida –se vendió todo. Tenía cuarenta y un años y me encontraba ante un gran dilema: me gustaba el trabajo de restauradora; sin embargo, sabía que iba a ser muy difícil restaurar y pintar a la vez, porque para ello necesitaba dos estudios. Pero cuando empecé a cobrar comisiones y exponer en la Royal Academy, comprendí

que podía pintar y colgué los utensilios de restaurador. En ocasiones restauro alguna pieza, porque lo cierto es que no soy capaz de dejar de hacerlo.

▼ Tomando el té en Wimbledon Nº2
Los colores brillantes se han obtenido gracias a la superposición de delgadas capas de pintura y de veladuras transparentes.

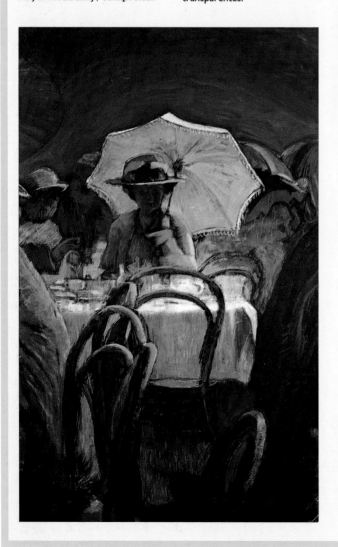

P ¿Creo que usted también hace copias?

R Sí, eso empezó cuando pasé a formar parte del grupo de artistas que exponía en la galería Mall. Me telefonearon y me preguntaron si podía hacer copias, y yo les contesté «naturalmente». Nunca en mi vida había hecho una, pero ya no estaba a tiempo de volverme atrás. Mi primera copia comercial fue para un cliente americano que había comprado la cama de la reina Adelaida y quería que le pintaran un retrato de la reina para colgarlo encima de la cabecera –muy nuevo y con mucho colorido, y con mi firma al pie. También cobré comisiones por retratos

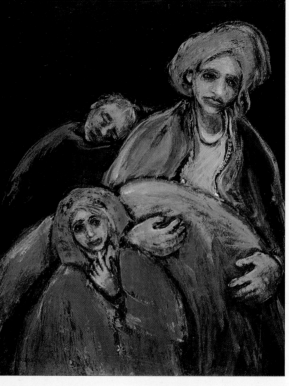

▲ Miseria
El fondo negro y el esquema de color simple de complementarios apagados contribuyen a acentuar la sensación de desesperación y abandono.

pintados con el estilo de otro artista.

P ¿De qué tipo de gente obtenía estas comisiones?

R Pinté con el estilo de Sargent para un miembro de los Fusileros Reales, cuya madre había muerto. Me compró un libro de pinturas de Sargent, me dejó las joyas y algunos de los vestidos favoritos de su madre, y me contó cuáles eran

los colores que ella prefería vestir, etc. El principal problema residía en que ella no tenía una figura tan elegante como las que solía retratar Sargent. Era todo un desafío, pero me gustó hacerlo. Si uno tiene una cierta afinidad con el artista, esta forma de trabajar puede llegar a ser muy interesante, siempre que no se hagan copias directas de la obra del pintor.

P Volviendo a su propia obra, ¿podría contarme algo acerca de su técnica?

R Me gustan las veladuras muy diluidas, por lo tanto, siempre trabajo sobre una superficie muy lisa –las veladuras suelen estropearse con el lienzo. Pinto sobre planchas de cartón duro que reciben una imprimación corriente, pero no hace mucho que empecé a trabajar sobre tela –tengo miedo de que el público piense que está comprando algo especial si la pintura ha sido pintada sobre lienzo–, ya que las galerías me dijeron que ellos no vendían obras pintadas encima de pedazos de cartón. Los lienzos han de recibir una imprimación de varias capas de *gesso* para obtener una superficie lisa, lo que significa el doble de tiempo para preparar una plancha de cartón. Podría trabajar sobre madera –roble– y lo he hecho algunas veces, pero las tablas de roble son muy estrechas y me obligan a pintar en formatos pequeños.

P **¿Qué medio utiliza para hacer veladuras?**

R Utilizo mucho Wingel –soy adicta a este producto. Hace la pintura muy transparente y sólida, y seca muy deprisa, de manera que tardo muy poco en elaborarla. De todos modos, tiene el inconveniente de decolorar los pigmentos, y por esta razón estoy probando con aceite de amapolas y aceite de nuez.

P **Aparte de la influencia técnica recibida de los autores cuya obra usted restauraba, ¿existen otros artistas que le hayan servido de fuente de inspiración?**

R Los pintores cuya obra me ha servido de inspiración son, principalmente, Vuillard, Bonnard y Sickert. Algunas veces trabajo a partir de mis apuntes, pero otras, lo hago junto a un libro de alguno de estos artistas, y me pregunto qué colores utilizaría él y qué tipo de color base daría a la tela. Una vez

empezada la pintura cierro el libro –sólo sirve como medio de inspiración inicial.

P **¿Utiliza referencias fotográficas en su obra?**

R Sí, utilizo mucho las fotografías; fotos de periódico o viejas instantáneas familiares, de las que obtengo algunas ideas para construir el tema y elaborar la composición –lo que no quiero es que la fotografía sea perfecta. La obra *Tomando el té en Riga antes de la guerra* está basada en una instantánea de la familia. En realidad, en esta fotografía la definición era tan firme que tuve que hacer copias borrosas antes de empezar a pintar; también hago fotografías de imágenes de la televisión.

▼ **El monasterio de Mar Saba, Israel**
Se pintaron diferentes versiones de estas imágenes a partir de diversos dibujos hechos a lo largo de un viaje por Israel.

P **¿Y cómo lo hace?**

R Algunas series de televisión tienen una fotografía tan bonita que las grabo en vídeo; cuando luego las veo, paro la cinta allí donde aparecen imágenes que me gustan y las fotografío en blanco y negro. Normalmente la imagen que se obtiene está rayada y es de mala calidad, pero cuanto peor es la calidad más me sirve para mi trabajo, porque así no hay interferencias en mi imaginación.

P **¿Así que utiliza esta idea general como base para pintar, pero inventa sus propios colores?**

R Sí, eso es cierto. Nunca utilizo fotografías en color porque no quiero trabajar influenciada por los colores originales, y además, en las fotografías en blanco y negro veo el color como si fuera una gama tonal. Cuando estoy planeando la pintura, y cuando pinto del natural, utilizo una pantalla oscura, parecida a unas gafas de sol, que elimina todo el color y permite trabajar a partir de los tonos. También tengo una lente reductora (muy difícil de obtener hoy en día) y bastante parecida a una lente de gran angular de fotografía, con la que se pueden obtener efectos interesantes. También utilizo fotografías distorsionadas. Otra herramienta sin la que no sé trabajar es el elitoscopio.

P **¿Es algún tipo de proyector?**

R Sí, se trata de un aparato que proyecta una imagen reducida encima de la tela, gracias a un juego de espejos. Cuando trabajo a partir de un dibujo, hago una diapositiva reducida de éste, la meto en el elitoscopio y la proyecto. Antes solía aumentar la escala de todo lo que pintaba, pero eso me llevaba siglos de trabajo. De esta otra manera puedo experimentar con muchas imágenes diferentes que muevo por la tela hasta encontrar la posición más adecuada. Esta herramienta es muy útil para hacer cambios en una composición. Por ejemplo, puedo recortar una figura dentro de una fotografía o dibujarla y añadirla a la pintura mediante la proyección de la imagen.

P **Usted utiliza dibujos y fotografías para sus pinturas. ¿Dibuja mucho?**

R Mucho, soy una dibujante empedernida, especialmente cuando me encuentro dentro de un entorno nuevo; me siento muy culpable cuando estoy sentada sin hacer nada. Básicamente, una pintura es un dibujo, por eso se debería practicar siempre el dibujo, aunque después la mayoría de éstos no vayan a ser utilizados. No lo hago porque quiera hacerlo, sino porque debo hacerlo, y lo mismo sucede con la pintura. Sólo disfruto realmente cuando siento

que estoy pintando algo del natural. A menudo odio tener que empezar a trabajar, y la tela blanca me intimida hasta que consigo dar las primeras pinceladas. Normalmente trabajo sobre fondos oscuros porque se obtienen resultados con mucha rapidez.

P **¿Pinta cada día?**

R No, cada día no, porque tengo muchos compromisos en el mundo del arte y con mi familia, y, por lo tanto, debo adaptar mi trabajo de pintora a estas exigencias. Tengo un plan de trabajo mensual muy organizado –pero incluso si me impongo un objetivo y trabajo seis y siete horas diarias durante todo un mes, puede suceder que a continuación no trabaje en absoluto durante una o dos semanas. Cuando tengo que trabajar con fecha de entrega, mi dedicación es absoluta, aunque en esos momentos tengo miedo de perder mi femineidad. Al principio de nuestro matrimonio mi marido me dijo que me veía con un pincel en una mano y la sopera en la otra –y realmente es así–; nunca seré capaz de abandonar la sopera.

Pintar con acrílicos

Si utilizó los acrílicos para hacer algunos de los proyectos de la Primera Parte del libro, seguramente habrá descubierto alguno de los atractivos de este medio tan dúctil, y aunque cada vez son más los artistas que trabajan con acrílicos, este medio ha tenido bastante mala prensa en los ambientes de aficionados a la pintura. Quizás se deba a que llegó muy tarde al ámbito de los materiales artísticos –sólo hace cincuenta años que existen, mientras que el óleo se utiliza desde el siglo XV. Hay una cierta tendencia a considerarlos como pinturas plásticas, sintéticas, pero, en realidad, los acrílicos constituyen una de las grandes aportaciones de la ciencia al arte, y deberíamos agradecerlo. Es, sin duda, el medio artístico más versátil de todos.

LA NUEVA PINTURA

Los acrílicos fueron inventados en los años treinta para ser utilizados en pinturas murales en exteriores, y por lo que más se les admiró fue por su rapidez en secarse. Esta característica hizo posible que pintores del expresionismo abstracto como Jackson Pollock trabajaran con empastes gruesos, utilizando a menudo el color directamente del tubo o vertiéndolo encima de la tela con un cubo, sabiendo que la pintura se secaría en una fracción de tiempo mucho menor que la que normalmente requiere el óleo para secar cuando se usa de un modo similar.

Otros artistas reconocieron muy pronto otra ventaja: el acrílico puede ser usado en telas sin imprimar, mientras que los que trabajan con óleo han de imprimar la tela para que ésta no absorba el aceite contenido en la pintura, un fenómeno que puede provocar el deterioro de las fibras del lienzo. Morris Louis fue el artista que más explotó este sistema en sus pinturas de gran formato, pintando aguadas muy transparentes encima del lienzo sin imprimación, superponiendo una aguada encima de otra, dejando que se superpusieran las formas.

Los métodos y los estilos de estos primeros exponentes en la utilización del nuevo medio fueron muchos y muy variados, y lo siguen siendo los de los artistas que actualmente trabajan con él. En cierto modo, esta gran variedad de ejemplos puede dificultar el trabajo a aquellos que empiezan a pintar –cuando se trabaja con un medio que ofrece prácticamente cualquier posibilidad, uno se hace la pregunta de cómo se quiere pintar realmente y qué artistas son los que pueden servir de modelo. Aquellos que trabajan con pasteles, óleo o acuarelas, suelen tener unos pocos pintores y estilos que admiran especialmente, pero para el que trabaja con

acrílico, medio que puede imitar cualquier otro, la identificación es mucho más difícil –a veces es bastante difícil distinguir con absoluta certeza una obra pintada con acrílicos.

El único modo de saber lo que más nos gusta es probar todos los medios pictóricos para encontrar un método de trabajo propio. Si tiene una inclinación espontánea por las acuarelas, intente pintar sobre papel con acrílicos muy diluidos, y si ha descubierto que le gusta aplicar gruesas manchas de óleo con espátula, intente hacer lo mismo con pintura acrílica. A pesar de que al comienzo imite otro medio pictórico, pronto descubrirá cómo explotar las características propias de los acrílicos.

LA PINTURA CON GROSOR

Cuando el acrílico sale del tubo tiene una consistencia cremosa, y se puede usar tal cual, sin mezclarlo con agua u otro medio de dilución. Es bastante probable que si se ha familiarizado con el método denominado «diluido a grueso», quiera continuar pintando así. Pero no hay ninguna razón que le impida hacerlo de otro modo –puede aplicar la pintura muy gruesa desde el principio. Recuerde, sin embargo, que una vez se haya secado la pintura no podrá borrarla, y que al tapar el error puede engrosar la superficie pictórica más de lo que había previsto.

Si quiere aplicar empastes muy gruesos con pincel o con espátula, el método de trabajo es el mismo que para el óleo (véanse páginas 151–153), aunque el medio para engrosar la pintura será diferente para los acrílicos. Para el trabajo con acrílicos hay muchos tipos de medio, y en la página 165 se describen todos ellos. Uno de estos medios, un tipo de masilla especial, llamado pasta para modelar, se muestra en la ilustración (derecha e izquierda, página siguiente).

LA TEXTURA

La verdadera función de la pasta para modelar es la de elaborar texturas semiescultóricas, algo que sólo los acrílicos permiten hacer con cierta garantía de éxito. Esta pasta se puede aplicar directamente encima del lienzo con un pincel o una espátula, para conseguir el efecto de relieve escultórico, que servirá de base a la pintura (el soporte ha de ser rígido, porque de lo contrario la pasta se cuarteará cuando se seque). También se puede trabajar según un método llamado de impresión, consistente en apretar objetos contra una capa muy gruesa de pasta, para dejar la estampa grabada en la superficie.

164 ▷

▼ **Para obtener una mayor densidad y textura se puede mezclar toda una serie de sustancias con las pinturas acrílicas. La pasta para modelar, que mostramos en la primera ilustración, hace que la pintura adquiera una consistencia muy sólida. La arena (centro) y el serrín (inferior) son muy útiles cuando lo que se pretende es crear contrastes entre zonas de la pintura más lisas y otras con más textura.**

FONDOS CON TEXTURA

▲ La pasta para modelar, que aparece en las ilustraciones de la página anterior mezclada con pintura, se usa normalmente para crear texturas de fondo, y se aplica sobre un soporte rígido con una espátula. Sobre una superficie así, se puede pintar con colores muy diluidos o con pintura muy densa.

▼ La pintura se verá afectada de diferentes modos, según el tipo de textura que haya elaborado en el soporte. Una textura muy rugosa crea un efecto de color quebrado, como el que se puede observar en el extremo izquierdo de la ilustración, mientras que una textura más suave produce un ligero veteado en la pintura.

VELADURAS

1 ▼ El principio según el cual se elaboran veladuras es el mismo tanto para el óleo como para el acrílico, aunque con acrílicos es más fácil y menos laborioso. Se pueden pintar veladuras de color encima de empastes gruesos de pintura, pero también se puede trabajar con veladuras diluidas de color desde el principio.

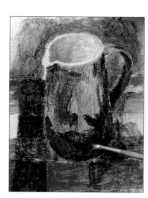

2 ▼ El artista trabaja encima de un cartón que ha recibido una imprimación de *gesso* acrílico, y la pintura ha sido diluida con un medio para acrílico, lo que la hace más transparente.

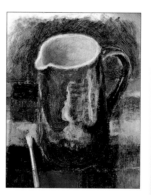

3 ▲ También se puede utilizar agua en las diluciones destinadas a las veladuras, pero este diluyente hace la pintura demasiado inconsistente y bastante difícil de manipular.

4 ▲ Observe cómo los primeros colores se transparentan a través de los que se han pintado después, lo que confiere a la imagen una luz profunda e intensa.

5 ▼ Puesto que la pintura se ha utilizado muy diluida, las marcas que han dejado las pinceladas al aplicar el *gesso* al soporte siguen siendo visibles, lo que añade interés a la superficie.

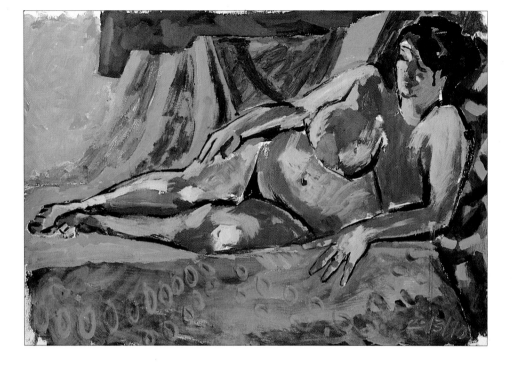

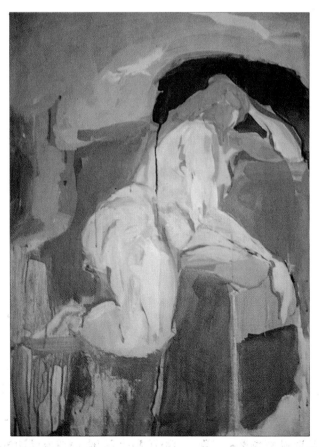

▲ David Cuthbert
Melanie
El acrílico es un medio excelente para ejecutar trabajos de trazo amplio y de efectos muy vivos de color, como los que se muestran en esta obra. Puesto que este medio tiene un tiempo de secado muy corto, no hay peligro de que las capas de color posteriores se mezclen con el color subyacente, emborronando la pintura.

◀ Ingunn Harkett
Figura reclinada
En esta obra se ha diluido la pintura hasta obtener una consistencia parecida al gouache, y la artista la ha dejado que gotee y fluya hacia abajo para acentuar la verticalidad de la composición.

La pasta para modelar se utiliza a menudo en obras de collage; tiene propiedades muy adhesivas que permiten fijar objetos al soporte, incluso los más pesados, como pedazos de madera o de metal.

TRABAJAR CON PINTURA DILUIDA
Los acrílicos se pueden utilizar de modo parecido a las acuarelas, pero no es exactamente lo mismo que pintar con acuarelas. Se pueden pintar aguadas transparentes con la misma exactitud, diluyendo los colores en agua y pintando con pinceles blandos de marta o sintéticos encima de papel para acuarela.

166 ▷

◀ Pat Berger
Paisaje de cactus
El gran contraste de estilos que contienen estas páginas demuestra claramente la enorme versatilidad de la pintura acrílica. Este medio sirve tanto para pinturas detalladas de realismo fotográfico como para imágenes elaboradas a partir de empastes densos y pinceladas amplias en colores muy vivos.

▶ Nick Swingler
Tonos tropicales
El brillo de los colores se debe, en buena medida, al modo en que la pintura ha sido aplicada y raspada, permitiendo que las anteriores capas de pintura transluzcan. Este efecto de color roto se puede apreciar muy bien a la izquierda de la zona de follaje, en la que manchas de color azul brillante atraviesan el tono general casi negro.

medios acrílicos

Cuando se utilizan los acrílicos sin aditivos, la pintura tiene un aspecto mate y mortecino que algunas personas encuentran poco atractivo. Pero mediante el uso de uno de los medios descritos en este apartado, se puede obtener una calidad muy parecida a la del óleo. Cada uno de estos medios cambiará el carácter de la pintura de maneras diferentes, por lo tanto, conviene experimentar con los distintos medios hasta que se decida por aquél que más se ajuste a sus necesidades.

Medio brillante Es un medio adecuado para cualquier trabajo, que aumenta la transparencia y el brillo, y mejora la fluidez de la pintura. También se puede usar como barniz final.

Medio mate Éste es un medio alternativo al medio brillante, muy apropiado para aquellas personas que quieran un acabado de superficie como la cáscara de un huevo. Aumenta la transparencia cuando se mezcla con el color, y también se puede usar para pintar veladuras transparentes mates. Este medio no es muy recomendado como barniz final, porque podría oscurecer demasiado los colores.

Gel Cuando se mezcla este medio con la pintura, aumenta la transparencia y el brillo sin alterar la consistencia de la misma.

Gel denso Engrosa la pintura e incrementa su transparencia y brillo, dotándole de un mayor parecido con el óleo. Es muy útil para los trabajos de empaste porque registra muy bien los trazos del pincel y de la espátula. Mantiene la pintura maleable durante más tiempo.

Gel opaco Este medio permite aumentar el volumen de la pintura para trabajar empastes sin encarecer demasiado la ejecución. Engrosa la pintura sin que el color se vea afectado y, como el gel denso, registra muy bien el trazo del pincel y de la espátula.

Retardante Cuando se mezcla con la pintura, este medio actúa retrasando el secado. Si hace mezclas de este medio con pintura superiores al 20 %, ésta puede cuartearse.

Pasta para modelar Se usa para hacer texturas muy pronunciadas y efectos tridimensionales encima de una superficie rígida. Si se mezcla con un 50 % de gel, también se puede usar para pintar en soportes de lienzo u otros materiales flexibles. Se pueden hacer mezclas de pasta con pinturas acrílicas, pero también se puede pintar encima de este material tanto con acrílicos como con óleo.

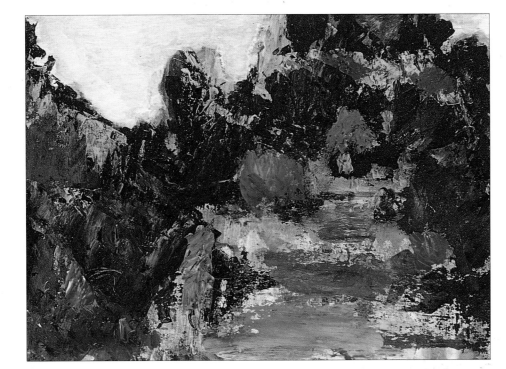

Pero las acuarelas tienen una limitación en lo que se refiere a la cantidad de aguadas que se pueden superponer antes de que empiecen a mezclarse y a ensuciarse. Los acrílicos no tienen tales limitaciones, puesto que no sufren alteraciones una vez secos. Cada capa de color se mantiene separada de las demás, lo que permite crear efectos complejos e intrincados sin que los colores pierdan su brillo. Obtendrá efectos particularmente nítidos y brillantes si intenta limitarse a las mezclas de los colores más transparentes, tales como azul ultramar, azul de ftalocianina y rojo crimson, colores cuya característica es la de tener una transparencia mayor que la de los demás. Esta propiedad puede constituir una desventaja cuando se trabaja con pintura muy densa, porque su poder de cubrimiento es bastante reducido. Si no pretende trabajar con los acrílicos al modo de las acuarelas, ni está muy interesado en los contrastes entre tonos transparentes y tonos opacos, puede utilizarlos del mismo modo que utilizaría el gouache, empezando por capas de color muy diluidas, y pintando con una pintura que sea más densa a medida que avanza la obra. Para este tipo de trabajo le recomendamos que mezcle la pintura, sobre todo cuando trabaje con colores opacos, con un medio acrílico brillante o mate, lo que intensificará los colores y los hará más transparentes. Los colores pálidos, cuya base es el blanco, pueden tener un aspecto bastante mortecino y aburrido si los mezcla sólo con agua.

Haga tantos experimentos como le sea necesario, y no se limite a trabajar sobre papel de acuarela –con la pintura acrílica se puede trabajar prácticamente encima de cualquier soporte, excepto sobre aquellos que sean aceitosos o demasiado satinados. Pruebe a utilizar un soporte tan liso como el cartón y otro tan áspero como el lienzo.

VELADURAS

El método de trabajo es el mismo para acrílicos que para el óleo (véase página 153), aunque el acrílico, por la brevedad de su tiempo de secado, es mucho más apropiado para esta técnica pictórica. Cuando una veladura es transparente, el efecto de transparencia se hace más evidente cuando se superponen colores oscuros a colores claros. Se puede usar el agua como medio acrílico (brillante o mate) para diluir la pintura, pero con un medio acrílico específico se obtendrán colores más vivos y un acabado más eficaz. Como sucede con las técnicas del óleo, las veladuras muy diluidas se pueden superponer unas a otras o a un denso empaste, lo que dará lugar a que las capas de pintura transparente creen una impresión de delicadeza.

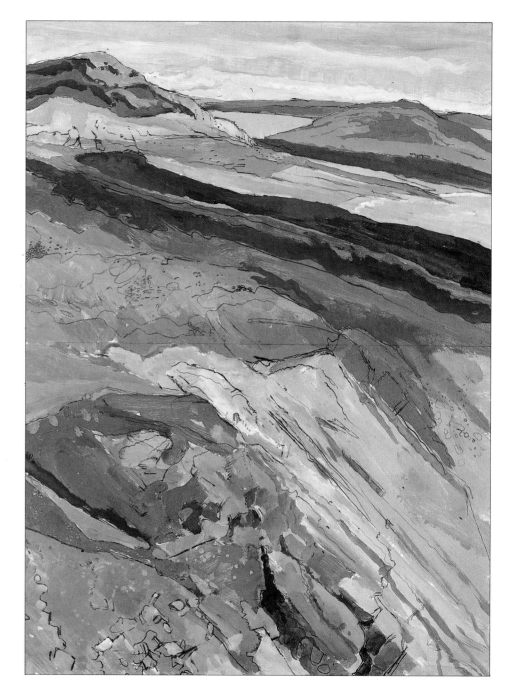

◀ Ian Simpson
Murmullo
El acrílico, gracias a su rapidez de secado, que le permite introducir cambios en la obra mientras se está trabajando, es un excelente medio para la pintura al aire libre. A Simpson le gusta trabajar sobre papel porque de este modo puede ampliar la composición pegando más papeles al inicial, si fuera necesario. En este caso, el artista ha trabajado sin ningún dibujo preliminar, y ha ampliado la composición verticalmente porque quería dar más protagonismo al primer término.

EL PAISAJE URBANO

Los acrílicos no sólo son capaces de imitar cualquier otro medio pictórico, sino que también poseen otras cualidades, y este proyecto ha sido concebido para animarle a descubrirlas. Puesto que su tiempo de secado es muy rápido, son especialmente apropiados para el trabajo al aire libre; éste es el motivo por el que el asunto de este proyecto es un paisaje urbano. Si no le gusta trabajar en un lugar público, puede pintar desde una ventana.

Le recomendamos que para este proyecto use la pintura en su forma densa y opaca. Puede pintar encima de papel guarro normal, aunque el cartón será un soporte más apropiado porque la tentación de usar pintura muy diluida será también mucho menor.

Si tiene ya algún medio acrílico, puede empezar a usarlo en este proyecto, aunque no está obligado a hacerlo. En este ejercicio empleará como disolvente solamente agua. Para empezar, dibuje las formas principales del tema con pintura muy diluida; después introduzca áreas de un solo color. Procure trabajar con pintura densa y opaca tan pronto le sea posible, y convierta las texturas del edificio en uno de los rasgos característicos de su obra; haga que las paredes presenten manchas y superficies rugosas. También sería muy adecuado que lograra otras texturas de superficie, como piedras, ladrillos, pizarra, tejas e, incluso, un tejado de cristal.

Pruebe diferentes formas de convertir estas pinturas en textura. Recuerde que una vez seco, este color no se puede borrar y, si sobre el mismo pinta con otro, para revelar el color que hay debajo tendrá que raspar sobre el último. De este modo, si se dibuja sobre pintura húmeda, se pueden obtener texturas muy efectistas, tanto si se utiliza una espátula como si se utiliza el mango del pincel. Con un pedazo de papel o con un trapo se pueden borrar zonas enteras del cuadro. Busque en su tema aspectos que pueda pintar haciendo veladuras y trabajando «húmedo sobre húmedo». Cuando trabaje aplicando la última técnica mencionada, utilice retardante, porque de

otro modo tendrá que trabajar muy rápido, obligado por el poco tiempo que necesitan los acrílicos para secarse.

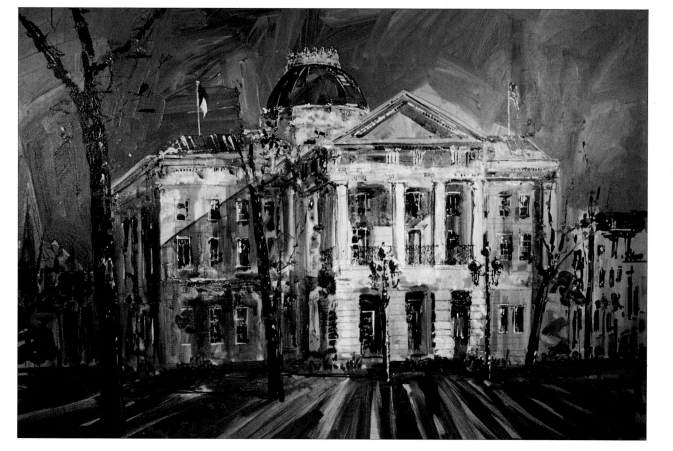

◀ Neil Watson
El Capitolio, Raveish
Watson trabaja tanto con acuarelas como con acrílicos, y en esta obra ha usado la pintura muy diluida, aunque esta vez ha trabajado sobre lienzo en lugar de hacerlo sobre papel. Las pinceladas amplias y enérgicas para describir el cielo contrastan fuertemente con los detalles delicados y lineales del edificio.

«Lo que intento conseguir es una tensión estática que se apodere del espectador y le haga un guiño. Me interesa mucho el modo en que objetos cotidianos puedan llegar a convertirse en misteriosos mediante la propia interpretación del pintor... Toda la pintura gira en torno a la ilusión. Realmente, es una especie de magia.»

John Sprakes

John Sprakes estudió en el Edinburgh College of Art, que le concedió una beca a finales de los años cincuenta, y allí hizo su primera exposición en 1968. Desde entonces expone con regularidad y ha recibido algunos premios importantes. Su obra forma parte tanto de colecciones públicas como privadas de Gran Bretaña y de América. Fue elegido miembro del Royal Institute of Oil Painters (ROI) en 1987, y de la Royal Society of British Artists (RBA) en 1990. Vive y trabaja en Nottinghamshire.

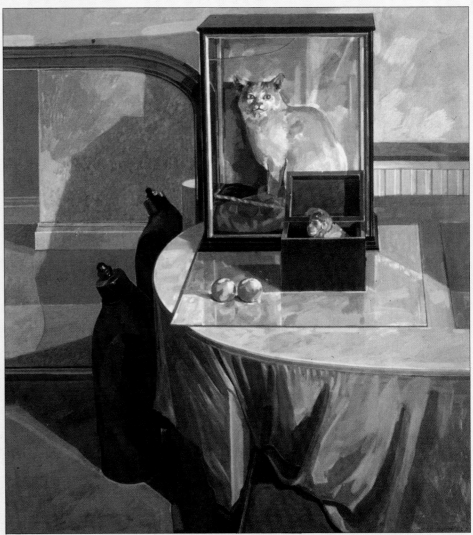

▲ **El mes de junio**
A pesar de la reproducción hasta cierto punto realista de los objetos, esta pintura se puede leer como una obra abstracta. El gato que ha sido reproducido fielmente preside una orquestación de planos y de colores muy hábil.

P ¿Cuándo empezó a trabajar con acrílicos?

R Mi obra temprana consta en su mayor parte de óleos, pero en los años sesenta, cuando por primera vez se podía obtener fácilmente pintura acrílica, empecé a experimentar con este medio, y me di cuenta de que era muy apropiado para el tipo de trabajo que yo hago. Se seca muy pronto, una cualidad que aprecio porque permite superponer colores en el soporte sin que se mezclen, el colorido es intenso, y la pintura es muy versátil.

P Sé que es miembro de la Real Sociedad de pintores de óleo. ¿Significa esto que

todavía sigue pintando con óleo?

R Actualmente, muy pocas veces. La ROI acepta acrílicos –siempre que sean obras sobre lienzo o sobre tabla son consideradas óleos. Pero aunque la mayor parte de mi obra haya sido pintada con acrílicos, algunas veces trabajo con tempera, que tiene propiedades muy parecidas al acrílico, por la forma de manejar este medio.

¿Qué le gustaría contarme sobre su técnica pictórica?

R Empiezo a pintar con la pintura lo más diluida posible, para poder hacer alteraciones en una fase más avanzada del trabajo, y me gusta introducir las principales áreas de color muy rápidamente, por lo tanto, utilizo pinceles anchos y duros, y también esponja. Creo que es importante no ser demasiado específico en las primeras fases del trabajo; por esta razón me concentro en aplicar colores y tonos muy amplios trabajando toda la extensión de la obra a la vez. Después empiezo a alterar las cosas, algo que siempre hago, reconsiderando y volviendo a pintar lo que ya había hecho. Pinto con capas muy delgadas de pigmento y a veces dejo que los colores subyacentes se transparenten, obteniendo una luminosidad que los colores opacos no llegan a tener nunca. También utilizo el recurso de los colores rotos en las grandes

áreas pasivas de la obra. La calidad de la superficie es un aspecto muy importante en la pintura; tanto es así que algunas veces mezclo mis propias pinturas con pigmentos puros y medio acrílico.

Hay algo que me gustaría decir acerca de la técnica en general. El acto físico de pintar juega un papel vital en lo que a la construcción de una pintura se refiere; la técnica sólo es un medio para tal fin, asiste al pintor en su esfuerzo por desarrollar sus propias ideas. Hay que evitar a toda costa convertirse en un esclavo de la técnica.

¿Pinta sobre lienzo o sobre tabla?

R Pinto sobre todo tipo de superficies suaves, pero me gustan las que son muy finas, por lo que la mayoría de mis pinturas han sido pintadas sobre lienzos de trama muy fina que han recibido una imprimación de *gesso* acrílico. También me gusta el cartón sin imprimación –el cartón neutralizado. En este material se consiguen resultados con acrílicos muy parecidos

a los de tempera –tiene una superficie muy absorbente, que permite que la pintura penetre en ella y adquiera un aspecto mate muy de mi agrado. Cuando se pinta sobre un fondo de *gesso* no se obtienen efectos de la misma transparencia y luminosidad que con tempera, pero el aspecto plano, suave y delicado es muy satisfactorio.

Como pintor, ¿qué es lo que más le interesa?

R Estoy interesado en el espacio y en las formas que lo habitan.

Intento construir mis pinturas a partir de consideraciones referentes a la composición pictórica pura y de situaciones fortuitas, con las figuras, objetos y entornos. Algunas de mis pinturas son autobiográficas; expresan algo de mi vida, de la gente que me rodea y de los objetos que uso –algunas veces son cosas que he ido coleccionando, cosas que evocan ciertas asociaciones personales. Utilizo estos objetos en yuxtaposiciones –me gusta usar objetos totalmente diferentes, tanto por su carácter, su color, su textura como por su presencia.

Parece que en algunas de sus pinturas hay una cierta reminiscencia surrealista. ¿Está de acuerdo?

R Sí, es cierto. Intento dotar mi pintura de una tensión controlada, que espero crezca en el interior del espectador y le haga un guiño de complicidad. Me interesa, sobre todo, el modo en que los objetos ordinarios pueden convertirse en presencias misteriosas debido al tratamiento que les da el artista. En realidad, cualquier pintura es una ilusión, una forma

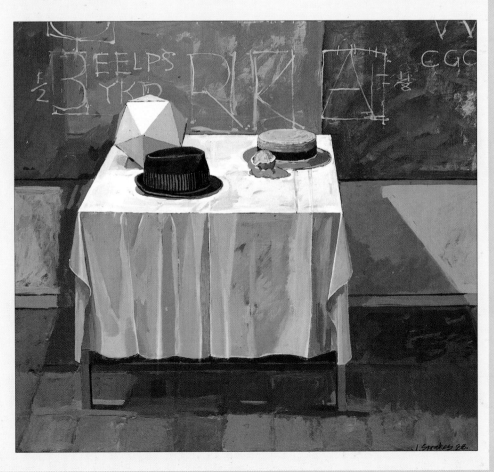

▶ **Habitación C30**
Este bodegón está ubicado en un aula, donde las letras y los símbolos de la pizarra sugieren la composición.

◀ **Atardecer en el 126**
La inquietud que produce este cuadro procede de la actitud de la figura. No parece una anfitriona que da la bienvenida a los huéspedes, sino un guardián que protege sus botellas y copas.

momento de empezar a pintar, cosa que no hago nunca antes de haber dibujado una serie de esbozos, que me permiten explorar las posibilidades pictóricas del tema. Nunca empiezo a pintar sin antes haber hecho unos cuantos trabajos preparatorios de este tipo. Cuando miro los dibujos y decido el tipo de composición que voy a elaborar, lo que me parece más emocionante es empezar a pintar teniendo todavía el modelo delante.

P **Por lo que acaba de decir, ¿debo pensar que no usa nunca referencias fotográficas?**

R No, nunca en mi vida he trabajado a partir de fotografías. No quiero decir que me parezca erróneo hacerlo —he visto artistas que las utilizan, obteniendo muy buenos resultados que se traducen en obras muy bonitas–, es que simplemente no va conmigo. Pienso que, cuando uno pinta un grupo de objetos, por ejemplo, una mesa y algunas manzanas, se puede llegar a pintarlo treinta o cuarenta veces y percibir que cada vez se descubre algo nuevo gracias a la permanente «mirada intencionada» sobre el

de magia. Una ilusión tridimensional en una superficie bidimensional.

P **Parece que por regla general pinta figuras u objetos dentro de interiores. ¿Sale alguna vez fuera, para pintar paisajes y vistas rurales?**

R Sí, lo hago. Me gusta mucho pintar paisajes, pero sobre todo jardines. Como ya he dicho antes,

estoy muy interesado en el espacio, y los jardines grandes y cerrados se parecen mucho a una habitación en el exterior –el espacio está confinado en estos temas. El paisaje mismo puede ser muy grandioso e intimidador. Tengo, pinturas de colinas, de valles y páramos, de cielos, etc., pero prefiero la naturaleza como microcosmos.

Me gusta que la luz se filtre por las ventanas y puertas, y en un jardín o huerto se puede ver este mismo efecto cuando la luz ilumina un pequeño espacio a través del follaje de los árboles.

P **¿Qué puede decirnos acerca de sus pinturas de figura humana? ¿Trabaja con modelo?**

R Sí, algunas veces tengo un modelo posando durante una semana entera. Considero muy importante trabajar a partir de un modelo vivo, y observarlo tan detalladamente como sea posible, hacerlo posar en diferentes actitudes, etc. Esto me aporta la información suficiente para estudiar el tipo de iluminación, la forma y los colores reflejados en el

tema. Esta forma de enfrentarse con el tema se parece bastante a una exploración con bisturí –como artista, se está realizando una disección, un análisis, se observan las cosas para llevarlas ante un ojo interno, un ojo mental. Y con una fotografía no se puede llegar a hacer esto –sólo es una ilusión bidimensional–, no se puede ver desde distintos ángulos, ni acercarse a ella para examinar las cosas de cerca.

P Su énfasis en la repetición de los dibujos me recuerda a Degas. ¿Es éste un pintor que admire especialmente?

R Sí, tanto Degas como Lautrec son fuentes de inspiración para mi trabajo. Sobre todo porque ambos usan el dibujo como un método de descubrimiento, como un modo de investigación del mundo. Sin embargo, hay muchos otros pintores que admiro –podría llenar todo un libro con sus nombres. Estudié en el Edinburgh College of Art a finales de los años cincuenta, cuando William Gillies era el jefe del Departamento de Pintura, y de Pintura escocesa en general; sus colores brillantes y llenos de vibración ejercieron una gran influencia en mi estilo. De todos modos, nunca me ha gustado decir que un pintor en particular es mi artista preferido –pienso que se han pintado muchísimas obras maravillosas en todos los períodos de la historia.

Una pintura buena es una pintura buena, tanto si se trata de una pintura religiosa como si es una obra abstracta del siglo XX. La verdad es que me molestan las actitudes inflexibles hacia determinados estilos de pintura –algunas personas establecen distinciones entre pintura abstracta y pintura-observada-figurativa–, pero, en realidad, no importa qué tipo de pintura se practique, sólo importa que se pinte con sinceridad, con agudeza y honestidad. Personalmente admiro aquellas pinturas que tienen la fuerza de despertar en el espectador nuevas formas de ver las cosas.

P Cuando pinta, ¿trabaja sólo en un cuadro hasta el final, o pinta varios a la vez?

R Normalmente pinto varios cuadros a la vez, porque intento trabajar como un pintor profesional. Trabajo los siete días de la semana, desde las 10.30 hasta las 18.00 horas, y algunas veces trabajo por la noche. Lo más frecuente es que tenga tres cuadros en danza –suelen ser una obra de figura y un bodegón o interior con luz natural, y algún otro tema bajo luz artificial– y en verano, a veces trabajo en el exterior por las tardes.

P ¿Qué tipo de luz artificial usa para pintar?

R La de bombillas corrientes. En tal caso,

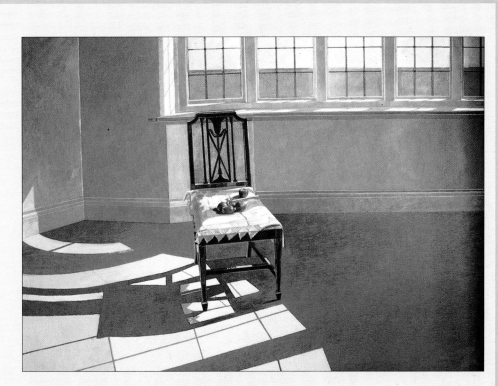

toda la obra tiene que ser pintada con luz artificial; no se puede empezar trabajando con luz diurna y pasar a la artificial después. Algunas veces, cuando se mira el cuadro a la luz del día, los colores parecen muy diferentes, aunque no erróneos. Los amarillos son los que se ven más afectados por el cambio de iluminación –tienden a alterarse. De todos modos, pienso que, como pintor, hay que procurar adaptarse a cualquier circunstancia y se debe intentar sacar el mayor partido posible a las condiciones en que se trabaja. Estar sentado sin hacer nada me aburriría mortalmente.

P Algunos de los artistas que he

entrevistado me han dicho que pintan porque han de pintar –no porque les guste realmente. ¿Qué piensa acerca de esto?

R Desde luego, es algo que uno siente que debe hacer –es una especie de impulso– y, además, es un trabajo duro. Requiere muchas horas de dedicación; es una actividad solitaria, que a menudo va acompañada de mucho estrés y que a veces es muy frustrante. Lo que uno espera de una obra no siempre coincide con lo que finalmente se consigue pintar. Normalmente hay más momentos bajos que de euforia, pero, por fortuna, también hay otros en los que las cosas parecen

▲ **Incidente en agosto**
Esta pintura recibe buena parte de su poder de las formas duras pero muy controladas y de los fuertes contrastes de tono, mientras que su serenidad se debe a la gama de colores limitada, compuesta casi exclusivamente por azules cálidos y fríos.

funcionar y todo encaja, y son estos instantes maravillosos los que hacen que pintar valga la pena.

Pintar con acuarelas y con gouache

En la primera parte del libro se dio una breve información general sobre los medios solubles en agua, término genérico aplicable tanto a la acuarela como al gouache, y aunque esa información haya saciado momentáneamente su apetito, todavía no sabe todo lo que debe saber sobre estos medios. Hay una gran variedad de métodos de trabajo, y también hay gran número de técnicas especiales que puede facilitar el desarrollo del proceso pictórico y la creación de efectos particularmente interesantes. En estas páginas vamos a tratar de algunas de las técnicas más atractivas y útiles.

Como ya se ha dicho con anterioridad, hay muy poca diferencia entre el gouache y la acuarela, es más, hace muy poco tiempo que se estableció que eran dos medios diferentes. El gouache, o acuarela opaca, es el medio más antiguo de los dos; es en realidad un descendiente directo de la tempera, usada desde el tiempo de los antiguos egipcios, mientras que las características de las acuarelas transparentes se empezaron a explotar en el siglo XVIII. Las técnicas que se describen en este capítulo son, en la mayoría de los casos, aplicables a los dos medios.

RESERVAR Y RASPAR

Cualquiera que use acuarelas transparentes descubrirá muy pronto que la técnica tradicional de «reservar las luces» dejando zonas de papel en blanco es muy útil cuando estas zonas blancas son muy grandes. Las áreas pequeñas, tales como rizos de agua en los que se refleja la luz, han de tratarse de otro modo, porque de lo contrario se obsesionaría tanto en no cubrir los blancos que su trabajo acabaría teniendo un aspecto rígido y tortuoso. Actualmente hay una manera de superar este problema, y consiste en usar máscara líquida para «reservar» las zonas que han de ser blancas. Esta máscara líquida es una especie de goma de borrar que viene en botellas pequeñas y que se aplica con pincel. Lo que hay que hacer es simplemente pintar y dejar luego secar la máscara. Cuando se pinta encima de la máscara, ésta rechaza el líquido y, una vez seca la aguada de pintura, se la puede eliminar frotando con los dedos o con una goma de borrar para separarla del papel.

Los puristas tienden a rechazar este tipo de métodos por ser demasiado mecánicos; quizás los consideren «inmorales», pero el uso de las máscaras no es sólo una forma de evitarse problemas; en realidad, se puede considerar que es una técnica por derecho propio, que permite obtener efectos muy sorprendentes. Cuando se usa la máscara líquida, lo que se hace, en realidad, es pintar en negativo.

Sin embargo, la máscara líquida sólo permite hacer reservas más o menos anchas. Las luces muy delicadas,

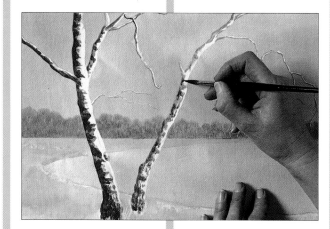

MÁSCARA LÍQUIDA

1 ◀ Sobre el árbol se pinta la máscara líquida y se la deja secar antes de introducir las aguadas del cielo. Esto permite al artista trabajar con plena libertad sin tener que preocuparse de no manchar las zonas claras.

2 ◀ Una vez que ha sido completado el fondo, se borra la máscara frotando con los dedos. Un papel semirrugoso es el más recomendable para aplicar este método; si el papel tiene una superficie muy áspera, puede suceder que la máscara no se pueda separar.

3 ▲ Ahora ya se puede trabajar en el árbol, que antes era sólo una forma blanca sin contenido.

SACAR LA PINTURA

1 ◄ **Cuando la aguada azul está ya casi seca, se borran zonas de color con un pedazo de papel de celulosa arrugado para obtener efectos irregulares.**

2 ◄ **A medida que nos acercamos a la zona más baja del cielo, se presionó con la celulosa en menor grado; las nubes siempre son más pequeñas y se confunden en el horizonte.**

1 ◄ **En este caso, se han pintado dos aguadas de las cuales la azul será eliminada para descubrir el rosa de fondo.**

2 ◄ **Esta vez también se utiliza un pedazo de papel de celulosa para levantar la pintura. Para efectos más amplios puede utilizarse una esponja, un trapo, o un pedazo grande de algodón fino.**

como las luces en las hojas de hierba en un primer plano de un cuadro o fragmentos de espuma marina levantados por el viento, es mejor que se introduzcan mediante el raspado del papel con una punta muy afilada —un escalpelo o la hoja de un cutter pueden servir perfectamente. La mayoría de los papeles de acuarela son lo bastante fuertes como para resistir un tratamiento de este género, pero no pruebe hacerlo en papel muy delgado, porque lo rompería.

Cuando se trabaja con gouache, la creación de luces no presenta problemas de este tipo, porque se pueden pintar con pintura opaca. De todos modos, algunas veces, las técnicas descritas anteriormente pueden ser de gran utilidad. Con un pincel no se pueden pintar líneas tan delgadas como las que se obtienen con una cuchilla, ni tampoco se pueden pintar blancos tan blancos. Es un hecho curioso que no haya pintura tan blanca como el papel, y ésta es la razón por la que, cuando se quieren pintar luces realmente brillantes, los métodos consistentes en hacer una reserva del papel son los que dan mejores resultados.

SACAR LA PINTURA

Los métodos descritos anteriormente no nos permiten obtener manchas de luz de límites suaves. Sin embargo, sí se pueden obtener sacando la pintura, es decir, eliminando zonas de pintura con una pequeña esponja, con papel secante, algodón fino o un trapo. Levantar la pintura de este modo es el sistema más apropiado para pintar nubes; después de haber pintado una aguada de color se puede sacar la pintura todavía húmeda allí donde se quieran nubes arrastradas por el viento en un cielo azul. También se puede sacar el color, una vez seco, aunque deberá frotar más y no obtendrá, a pesar de la insistencia que pueda poner en el empeño, el blanco puro del papel. Por lo demás, hay que decir que algunos pigmentos manchan más que otros, por ejemplo, el verde vejiga y el carmesí de alizarina, y que hay papeles que absorben más los colores que otros.

CERAS

Esta técnica no es atractiva sólo porque se pueda utilizar para hacer reservas de blancos, sino también porque ofrece otras posibilidades muy interesantes. Se pueden crear efectos magníficos cuando se combinan ceras y acuarelas. Este método (menos adecuado para el gouache opaco que para la acuarela) se basa en la antipatía mutua entre el aceite y el agua. Si dibuja o garabatea con una vela normal y después pinta la zona que había dibujado con la vela en acuarela, la mayor parte de la pintura será rechazada allí donde haya cera,

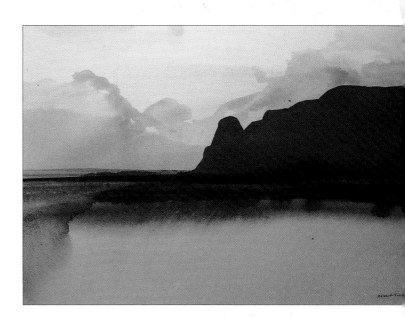

▲ Robert Tilling
Cabo invernal
Las acuarelas de Tilling en las que explora los efectos de la luz en el agua han sido pintadas siempre según la técnica de «húmedo sobre húmedo». Este pintor trabaja con aguadas amplias y rápidas, dejando que la pintura fluya, ayudándola incluso mediante la inclinación controlada del soporte.

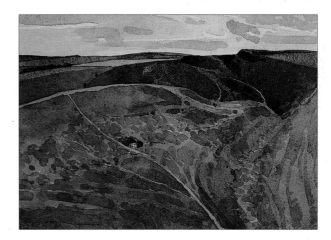

▲ Ronald Jesty
El castillo de Maiden
La técnica acuarelista de Jesty no puede ser más complicada. Construye sus complejísimos efectos superponiendo aguadas sucesivas, no sin antes haber dejado secar cada una de ellas («húmedo sobre seco»).

CERAS

1 ◀ En este caso, se utiliza la cera para sugerir la textura de la corteza de un árbol. El artista ha frotado ligeramente con un pastel de cera blanca la reserva de la forma del árbol, antes de introducir las aguadas del fondo.

2 ◀ Antes de seguir trabajando en el árbol, el artista ilumina ciertas partes del cielo levantando la pintura con un trozo de papel de celulosa.

3 ◀ La pintura oscura resbala sobre las zonas enceradas, produciéndose así una textura muy evidente de líneas blancas.

4 ◀ Los efectos que se consiguen con la cera varían de acuerdo con la presión ejercida sobre el papel al dibujar. Éste es un papel de superficie semirrugosa; uno más áspero produciría un efecto granulado mucho más pronunciado, porque la cera sólo se adherirá a las puntas más sobresalientes de la fibra del papel.

PINCEL SECO

1 ▲ Un pincel seco con punta cuadrada es el más adecuado para aplicar esta técnica. Con el dedo pulgar y el anular se aprietan las cerdas para abrirlas en forma de abanico. La pintura debe estar bastante seca, así que, antes de empezar a pintar, elimine el exceso de agua o seque el pincel con papel secante.

2 ▲ Normalmente la técnica del pincel seco se usa para pintar hierbas, cabellos y pieles, en retratos y estudios de animales. Se pueden obtener efectos de una considerable profundidad y variedad al superponer capas de diferentes colores y tonos.

ya que ésta sólo permite que se adhiera a ella una pequeña parte de la pintura. Puede trabajar con una gran variedad de efectos si utiliza diferentes colores de pastel graso —no tiene por qué limitarse al uso de blanco— y si aplica diferentes presiones a la barrita cuando está dibujando. Si la aplicación de cera ha sido muy densa, toda la pintura se verá rechazada, mientras que si la aplicación es ligera, sólo dejará el rastro de una leve textura en las aguadas subsiguientes.

TÉCNICAS PARA OBTENER TEXTURAS

La naturaleza fluida de la acuarela parece que no permita elaborar texturas, pero en realidad hay un buen número de trucos que pueden ayudarle, y el uso de la cera es uno de ellos. Quizás la técnica más conocida dentro de este contexto técnico sea la del pincel seco, que, a menudo, se usa para sugerir la textura de ladrillos envejecidos y de piedras en motivos arquitectónicos, y el efecto de masas de follaje y de hierba en un paisaje. Se puede trabajar sobre un color ya pintado, pero también encima del papel en blanco; se pueden aplicar diferentes capas superpuestas de trabajos realizados en la técnica del pincel seco, muy parecidas a los trazos paralelos y de paralelas cruzadas propios del dibujo. El pincel seco es un método especialmente adecuado para pintar con gouache, porque le permite introducir colores frescos sin que éstos afecten a los subyacentes.

El pincel que se utiliza para la técnica del pincel seco con acuarelas suele ser un pincel de punta cuadrada, con las cerdas ligeramente separadas para obtener un trazo de finas líneas separadas. También se puede utilizar un pincel similar para trabajar con gouache, o bien un pincel de cerda para óleo. Esta técnica, sobre todo por lo que al trabajo con acuarelas se refiere, requiere un cierto dominio de la práctica: si la pintura es demasiado húmeda, el resultado será el de una aguada, pero si es demasiado seca no funcionará en absoluto.

Otro método muy popular y que se utiliza mucho para crear texturas que imiten la arena de la playa es la que consiste en el rociado del soporte. Básicamente hay dos modos de hacerlo. El primero consiste en mojar un cepillo de dientes viejo con pintura bastante densa y pasarle la hoja de un cuchillo o una regla de plástico por las cerdas, y el segundo consiste en mojar un pincel de cerda en pintura y golpearlo contra el mango de otro pincel o contra la palma de su mano.

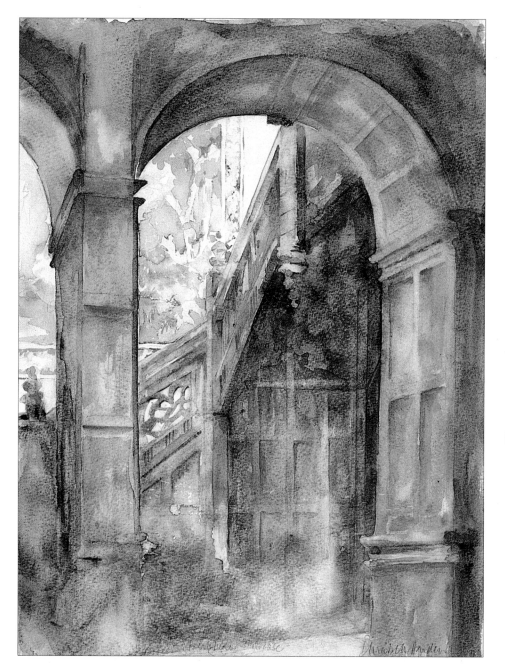

◀ Elisabeth Harden
Escaleras en West Dean
Aquí la artista ha hecho un uso deliberado y efectivo de la tendencia a separarse o a precipitarse que tienen algunos pigmentos, obteniendo, de este modo, un efecto de superficie granulado. Algunas veces esto ocurre cuando una aguada se superpone a otra, pero también cuando se mezclan determinados pigmentos. A menudo los artistas usan el granulado para sugerir texturas o para avivar zonas de color, como en este caso, en el que el efecto es mucho más interesante de lo que sería una aguada plana.

▲ Rachel Gibson
Amapolas californianas
Cuando se pinta con acuarelas, es rara la vez que se obtienen unos colores tan brillantes y vivaces como éstos, sin haberlos planificado previamente. El cuidado con el que ha sido realizado el dibujo, ha permitido a la artista introducir cada color con mucha precisión. En esta obra no hay aguadas superpuestas, a pesar de que algunos colores han sido pintados según la técnica de «húmedo sobre húmedo».

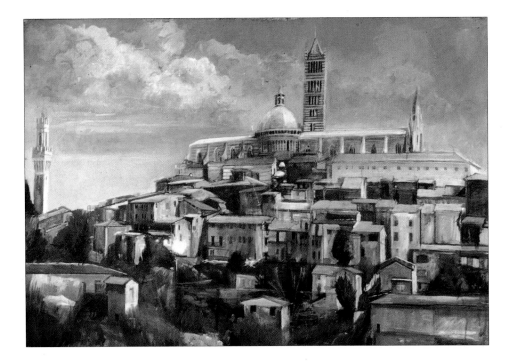

▲ David Carr
Siena
En esta pintura se aprecia un dominio seguro del gouache. Carr, que también trabaja con óleo, prefiere el gouache a las acuarelas transparentes porque le permiten aprovechar el efecto de la pincelada y variar el grueso de la pintura. Nótese la opacidad de la pintura en las nubes.

▼ Alex McKibbin
Alrededores de Pamajera
En esta obra, el artista ha combinado con mucha habilidad aguadas de «húmedo sobre húmedo» con trazos caligráficos ágiles para hacer una interpretación vivaz y enérgica.

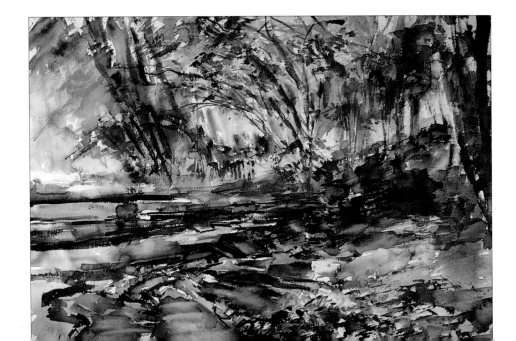

Los dos métodos emplean el rociado de pequeñas gotitas de pintura encima del soporte, pero el cepillo de dientes produce las gotas más pequeñas.

El método de rociar pintura se suele utilizar para amenizar superficies muy amplias de un solo color, y es una técnica excelente para sugerir las texturas de rocas graníticas y de muros viejos. Lo mejor es restringirlo a una zona de la pintura y no excederse en el rociado.

Un modo menos convencional de crear texturas rugosas en pinturas realizadas con acuarela (o gouache muy diluido) consiste en rociar cristales de sal de roca en la pintura todavía húmeda. Cuando la sal se seca, deja un rastro parecido a pequeños copos de nieve. Resulta bastante interesante experimentar con esta técnica, aunque después no la vaya a utilizar en sus pinturas. Permite también crear muchos efectos diferentes que variarán según el grueso del grano de sal y el grado de humedad de la pintura. Las formas más definidas se obtienen cuando se rocía con sal una superficie más o menos húmeda; si la pintura está realmente húmeda, las formas que se obtienen con la sal son más grandes, más suaves y menos definidas. Se pueden construir texturas muy complejas si se superponen varias aguadas de acuarela y sal, aunque esta variante le obligará a trabajar muy despacio porque el tiempo de secado de la sal es bastante largo.

ADITIVOS

El «medio» más corriente para las acuarelas es el agua, pero hay algunas sustancias que se pueden añadir a la pintura para cambiar su carácter. Una de estas sustancias es la goma arábiga, aglutinante que se usa en la fabricación de las acuarelas. Este producto se puede comprar embotellado en pequeños recipientes; cuando se añade una pequeña cantidad de este aditivo a la pintura, ésta se vuelve más brillante y rica (diluya la goma con un poco de agua porque, de lo contrario, se volverá quebradiza cuando haya secado). La goma arábiga es especialmente útil cuando se trata de pintar determinadas zonas en las que las pinceladas deban ser muy pequeñas, porque así se evita que la pintura se difumine. Esta mezcla de acuarela con goma arábiga también es de gran ayuda en las técnicas de levantar o sacar la pintura del soporte; la pintura que ha sido mezclada con la goma es más fácil de sacar cuando se ha secado.

Uno de los medios que usan algunos artistas que trabajan en la técnica de «húmedo sobre húmedo» es la hiel de buey, que es una sustancia que rompe la tensión superficial del agua y que mejora la fluidez de la pintura. Sin embargo, para conseguir los mismos resultados se puede usar cualquier detergente corriente.

También se pueden probar algunos aditivos más o menos domésticos para crear efectos especiales en la pintura, como, por ejemplo, la mezcla de jabón con pintura, que espesa tanto el medio que hace que queden registradas las pinceladas. Se trata de un buen recurso para pintar cielos de tormenta.

Respecto al gouache hay un medio que resuelve todos los problemas derivados de la superposición de varias capas de pintura. Se llama acrilizante, y se trata de una resina polímera que mezclada con gouache lo hace impermeable. Esta resina también cambia la consistencia de la pintura, volviéndola más parecida a la de los acrílicos (véanse páginas 16-17), tan cremosa y densa que permite el trabajo con espátula y los empastes densos con pincel.

Los tonos claros en gouache

Con el gouache se pueden pintar cuadros muy oscuros, pero uno de los rasgos más destacados de este medio es la posibilidad que ofrece de crear tonos claros y delicados muy hermosos. Para explotar esta característica del medio, componga un bodegón cuyos ingredientes se acerquen tanto como sea posible al blanco. Incluso es posible que ya tenga los objetos que necesita para el tema. Se pueden usar, por ejemplo, unos huevos blancos o un trapo del mismo color, dispuestos delante de una pared blanca, o un vestido blanco colgado en una silla blanca dentro de una habitación blanca. Es posible que piense que un motivo tan blanco no puede dar muy buen resultado, pero, aunque no lo crea, algunas obras maestras han sido creadas a partir de los objetos más simples. Tenemos, por ejemplo, una pequeña taza blanca y una salsera del mismo color, pintadas por el artista francés Fantin-Latour (1836-1904).

Procure que la luz que ilumina su grupo de objetos sea suave y que no haya sombras muy profundas. No crea que lo que verá en el grupo será una gama tonal de grises, sino que, por el contrario, lo que encontrará es que existen diferencias en el color particular de cada objeto «blanco», y que hay también colores reflejados en su grupo de cosas. Evite ver las sombras como grises planos y sin vida. En este proyecto no se podrán descubrir grandes diferencias de color, pero si hace una observación detenida, verá que se dan en él sutiles cambios de tono y de color.

No trabaje con el gouache como si fuera acuarela; úselo denso. No intensifique demasiado las zonas oscuras en su cuadro. Su pintura será blanca o con predominio de los colores cercanos al blanco. Cualquier sombra, la de un plato, por ejemplo, deberá pintarla en un tono mucho más claro de lo que parece en realidad, para que se establezca una armonía de colores en la obra.

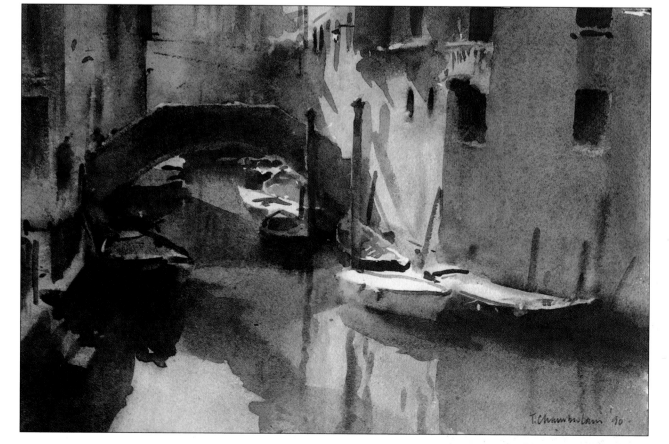

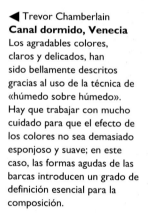

◀ Trevor Chamberlain
Canal dormido, Venecia
Los agradables colores, claros y delicados, han sido bellamente descritos gracias al uso de la técnica de «húmedo sobre húmedo». Hay que trabajar con mucho cuidado para que el efecto de los colores no sea demasiado esponjoso y suave; en este caso, las formas agudas de las barcas introducen un grado de definición esencial para la composición.

« A veces pienso que estaría bien tener una técnica segura y magistral, pero en realidad no me gustaría pintar como un técnico. Me gusta el riesgo de aquello que es impredecible, aunque también me asuste. Trabajo con el pincel en una mano y con una bola de algodón en la otra. **»**

John Lidzey

Después de haber cursado estudios, en calidad de alumno a tiempo parcial, en la Camberwell y en la Hornsey School of Art de Londres, John Lidzey empezó su carrera primero como tipógrafo y después como diseñador gráfico. A finales de los años sesenta, empezó a trabajar en la enseñanza y, al mismo tiempo, fue desarrollando su estilo personal de pintura en el campo de las acuarelas. Actualmente se dedica en exclusiva a la pintura y expone su obra regularmente en varias galerías de arte de Londres y en una de Suffolk, lugar en el que residen él y su esposa. En 1990 recibió el Premio Daler/Rowney por la pintura más destacada de la exposición anual que se celebra en la Royal Watercolour Society.

P ¿Cómo empezó a pintar con acuarelas? ¿Aprendió a hacerlo en una escuela de arte?

R No, en realidad no he aprendido nada en las escuelas de arte. Era un estudiante a tiempo parcial, y estudiaba tipografía y no bellas artes. Empecé a interesarme por la pintura cuando trabajaba en un estudio de diseño gráfico, porque utilizaba el color como un símbolo. Lo que ocurrió entonces es que me matriculé por libre en un curso de la universidad –para ampliar mis horizontes intelectuales, más que por ningún otro motivo. Pero este curso suponía levantarse temprano y trabajar durante una hora cada mañana; de vuelta a casa trabajaba una hora más.

Cuando acabé el curso y obtuve mi graduación en Humanidades, decidí ocupar el tiempo que entonces me quedaba libre para pintar. Cada mañana trabajaba una hora con acuarelas, después lo dejaba todo y me iba a trabajar, y, cuando volvía a casa, cogía otra vez los pinceles. Cuando, a la vista de lo que hago ahora, pienso en lo que hacía entonces, creo que las pinturas no eran demasiado buenas. La mayoría de aquellas obras las regalé o las vendí en un puesto de mercadillo.

▼ **Casa de campo al anochecer**
Estudio de los efectos de luz al anochecer, realizado en una libreta de apuntes.

P Parece que se acostumbró a una rutina en el trabajo. ¿Actualmente trabaja cada día?

R Sí, lo hago. Concibo la pintura como un trabajo que dura desde las 09.00 hasta las 17.00 horas, y pinto incluso cuando no me apetece hacerlo. En realidad, nunca me apetece demasiado empezar a trabajar, siempre me cuesta mucho. Si sólo pintara cuando realmente me apetece, creo que habría reunido muy pocas obras, quizás nada. Resulta un poco más sencillo pintar cuando ya estoy metido dentro de una obra, pero no mucho más. Siempre hay problemas y no se puede dejar de pensar en ningún momento, no sólo en lo que al modelo se refiere,

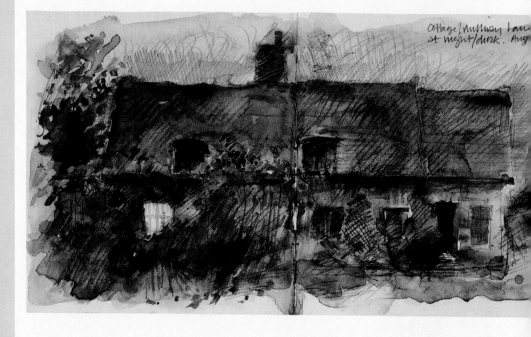

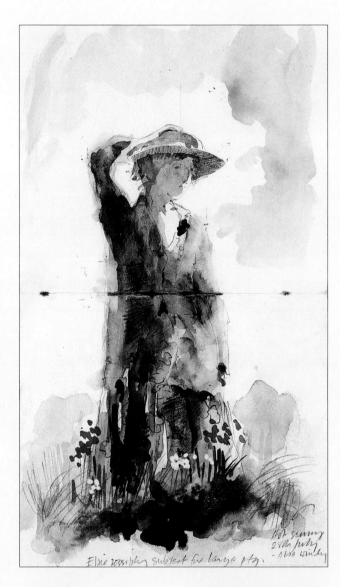

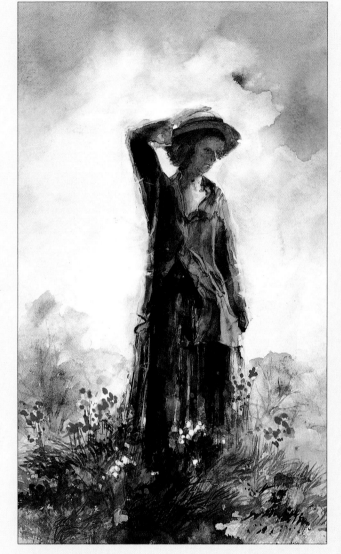

▲ Elsie con sombrero de paja

El tratamiento libre y fluido del esbozo se ha mantenido en la obra acabada, aunque tanto la figura como el primer término han recibido una definición mucho mayor.

sino también en todo lo que concierne a la pintura misma, a los efectos que se producen y al mejor modo de aprovecharlos.

P **Pintar en serio es un trabajo muy duro, ¿no es cierto? A menudo la gente no sabe apreciar este aspecto del trabajo de un pintor.**

R No, en realidad desarrollé mi propia

R No, ciertamente no lo sabe. Cuando la gente dice que pintar relaja mucho, me pongo enfermo.

P **¿Recibió algún tipo de enseñanza en la técnica de la acuarela?**

manera de trabajar probando diferentes posibilidades de pintar. Creo que hay cierto peligro en recibir enseñanzas de alguien. Hay muchos estudiantes en las clases nocturnas que dependen totalmente del profesor y que trabajan igual que éste —no les cabe en la cabeza que pueda haber otras formas de pintar.

P **¿Pero seguramente habrá acuarelistas del pasado que admira?**

R Naturalmente, y Turner es el ejemplo más evidente. No crea que exista acuarelista alguno que no admire la obra de Turner. Lo que encuentro más atractivo en su obra es el modo en que se dispara su imaginación, y lo que en realidad es una escena portuaria común, se convierte en un juego exaltado de colores y de pinceladas. Son sus trazos sobre el papel los que más impresionan; su capacidad de manipular los materiales para sugerir efectos que se sitúan en el límite e incluso más allá de lo que uno cree que es posible hacer. También me gustan los pintores noruegos como Cotman, a pesar de que sus métodos de trabajo no me atraen porque, aunque sus obras están mucho más organizadas y planeadas, son demasiado rígidas respecto a la técnica. Me gusta que la pintura se vaya desarrollando durante el proceso creador.

P **La acuarela es una técnica muy sugestiva porque permite que se aprovechen los efectos accidentales. ¿Puede decirnos algo sobre sus recursos técnicos?**

R Bueno, algunas veces pienso que no soy un verdadero acuarelista. Mi método parece consistir en dar respuestas a los errores que se producen en el proceso pictórico.

Algunas veces pienso que estaría bien tener una técnica segura y magistral, pero, por otro lado, no me gustaría pintar como un técnico. Me gusta el riesgo que hay en lo impredecible, que al mismo tiempo temo; por eso trabajo con un pincel en una mano y con un pedazo de algodón en la otra.

El efecto que más me gusta es el que hace que el tema aparezca como visto a través de un velo de pintura. Por lo tanto, atomizo la superficie pictórica tanto como me es posible. Ni siquiera las primeras áreas de color general que introduzco en la obra deben ser totalmente planas; después continúo el proceso de pintar y secar, introduciendo pequeñas cantidades de pigmento puro en zonas todavía húmedas del cuadro para incrementar el efecto irregular de la superficie. A veces, froto partes del soporte con cera de abejas, vaselina o cualquier otra cosa para romper la homogeneidad de la superficie allí donde lo necesito. También vuelvo a trabajar en el cuadro una vez seco, borrando zonas de color o raspándolas, y a menudo mojo toda la superficie de color con agua, que después elaboro con una esponja.

P ¿Es cierto que a menudo dibuja encima de la acuarela?

R Con frecuencia tengo problemas con las zonas más oscuras de la pintura –supongo que la acuarela no es el mejor medio para crear efectos tonales. Algunas veces utilizo el gouache para reforzar los tonos más apagados, y cuando no me importa demasiado perder valores tonales, oscurezco algunas zonas del cuadro con carboncillo o con lápiz Conté. El lápiz Conté es muy útil cuando se trata de oscurecer parcialmente el tema –he aquí el efecto velado– y lo uso rayando las zonas que quiero que sean más oscuras. ¿Recuerda cuando en los años sesenta todo el mundo citaba a Marshall McLuhan: «el medio es el mensaje»? Pues bien, en mi obra quiero que el mensaje se transmita a través de los efectos que se producen sobre el papel, no a través del motivo.

P Ha pintado muchos paisajes, pero tengo entendido que no le gusta trabajar directamente del natural, ¿por qué?

R Bueno, uno de los inconvenientes es el clima –el sol te quema y el viento se te lleva las hojas de papel. Pero el problema principal reside en la serie de complicaciones que implica –me resulta muy difícil tomar decisiones sobre el modo de simplificar la imagen... como, por ejemplo, de un grupo de árboles, que podría ser tratado como una gran forma más o menos compacta... cuando me encuentro delante de ella. Una vez de vuelta a mi estudio, puedo eliminar elementos de la imagen, y no me cuesta concentrarme en lo que más me interesa de la escena. Lo que sí hago es dibujar mucho en el exterior, pero tomar apuntes es otra cosa muy diferente, es una actividad mucho más privada. Cuando pinto en el estudio, siempre me siento en tensión, en cambio, cuando tomo apuntes me siento relajado –dibujar de forma descuidada, manchando el papel, con los dedos, todo eso son los ingredientes de un apunte.

P Entonces, cuando pinta un paisaje, ¿trabaja a partir de los apuntes que ha dibujado al aire libre?

R Sí, por regla general lo hago así, pero también uso fotografías. Y creo que hay muchos artistas que lo hacen, aunque a muchos aficionados les debe parecer sorprendente. La verdad es que pienso que las fotografías pueden ser muy interesantes, sobre todo cuando lo que se quiere pintar es un interior. A menudo, las fotografías son malas porque la cámara no capta los extremos de luz y sombra. Es algo que ocurre cuando se fotografía una ventana iluminada; el resto de la habitación queda envuelto por una sombra oscura. Y aunque la fotografía no es fiel a la realidad, puede sugerir maneras de trabajar y de resolver aspectos de la pintura. A diferencia de los paisajes, las escenas de interior suelo pintarlas directamente del natural, aunque a menudo también tomo fotografías, a modo de exploración previa de las posibilidades que ofrece la imagen. Pero cuando empiezo a pintar, las abandono y no vuelvo a usarlas como referencia en todo el proceso.

P ¿Hay alguna cosa que no le guste pintar en absoluto?

R Sí, odio trabajar por encargo. Como ya he dicho antes, estoy más interesado en la pintura que en la imagen representada, pero para los que encargan una pintura, el interés está exactamente en lo contrario, sobre todo si se trata de su casa. Me parece que el cliente quiere algo así como una fotografía en pintura, y eso siempre me inhibe, aunque me hayan dicho que les gusta mi estilo. Lo mismo ocurre cuando alguien te dice: «¡mira qué paisaje tan bonito!, ¿por qué no lo pintas?». Si es una vista bonita, entonces tengo la

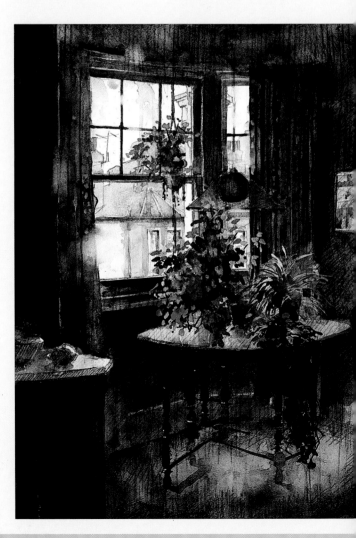

absoluta certeza de no querer pintarla –me gusta pintar lo impintable. Por ejemplo, me gusta trabajar al atardecer, cuando ya casi no se puede ver ni el papel ni los colores que se están mezclando, pero a mí me parece que la lucha que supone pintar con estas dificultades a veces trae consigo resultados en el trabajo cuyas cualidades nunca se conseguirían trabajando en condiciones normales.

P La luz parece ser un factor muy importante en sus pinturas. ¿La considera de importancia primordial para su trabajo?

R Sí, pero en los interiores más que en los paisajes. Siempre me han fascinado los contrastes de luces y sombras, porque dan origen a pequeños destellos que recorren la pintura. Cuando se tiene una mesa, por ejemplo, y toda ella está en sombra, excepto una pequeña parte del borde de la misma, es precisamente a través de esa pequeña franja que se puede describir el objeto entero.

◀ **Interior con plantas**
El lápiz Conté ha servido en este caso para intensificar los tonos oscuros, y en las plantas hay algunos toques de color opaco.

P Ha mencionado la influencia de Turner en su obra. Pero, ¿están sus interiores en deuda con algún otro pintor?

R Siempre he admirado a los pintores de Camden Town –gente como Sickert, Gillman y Spencer Gore– todos ellos pintores que trabajan con óleo, claro está. También admiro a Seurat –no tanto por sus pinturas grandes, como por sus maravillosos dibujos realizados con lápiz Conté, que representan generalmente a varias personas o a una sola en un interior. También admiro las figuras representadas en el exterior, cuyas siluetas a contraluz es imposible que se vean así, pero que no por eso dejan de ser maravillosas. Ya he dicho que uso el lápiz Conté en

▶ **Cómoda con abalorios**
El uso de la fotografía como fondo para los abalorios y las botellas, les asegura su protagonismo en el cuadro.

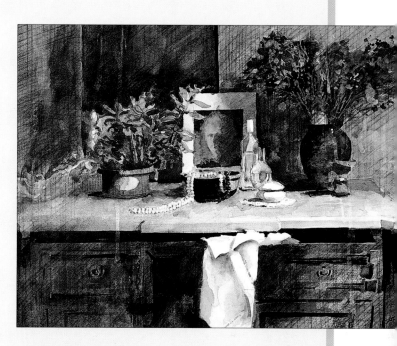

mis acuarelas, pero no empecé a hacerlo hasta que hube visto esos dibujos. Aunque no se trata exactamente de una influencia, una fuente de ideas importante es el hecho de observar las obras de los estudiantes. No tienen por qué ser buenas –aunque algunas lo sean, desde luego–, pero en ellas se ven todos los estilos, desde el más académico hasta el más vulgar, pasando por los que son verdaderamente atroces. En estas obras se dan todas las posibilidades.

P Por todo lo que ha dicho, me atrevo a afirmar que seguirá siendo siempre un acuarelista; ¿acaso se siente casado con esta técnica?

R Sí, lo estoy. A veces pruebo con otros medios, pero ninguno me ofrece lo que las acuarelas. No creo que las abandone nunca.

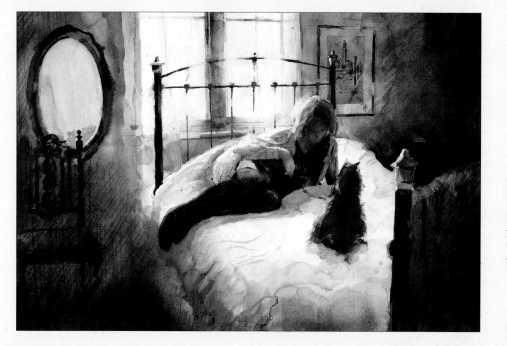

◀ **Anna con un gato**
La figura vestida de oscuro y las sombras de la habitación realzan el cubrecama blanco, y los toques de amarillo dorado introducen una nota cálida a un esquema de colores fríos.

Pintar con pasteles

La sección dedicada a los pasteles en la primera parte del libro, llamada *Introducción al pastel*, sólo trataba de los que son blandos, o tizas, como también se les denomina. Éstos son los más usados para pintar con pasteles, pero hay otros tipos de entre los cuales hay dos que se pueden combinar con el pastel blando, y que pueden ser muy útiles en algunas fases de la pintura.

TIPOS DE PASTEL

Los lápices de pastel, que se presentan como minas delgadas de pigmento envueltas en madera, son un medio ideal para el trabajo preliminar y para dibujar detalles muy complejos. Se les puede afilar hasta obtener una punta muy fina que crea una línea delgada y clara. Gracias a su envoltura de madera no se quiebran y son fáciles de manejar. Nunca está de más tener alguno de estos lápices a mano, y no necesitará hacerse con un gran surtido –aunque la gama de colores es de por sí bastante limitada.

Los pasteles duros contienen una cantidad mayor de aglutinante que los pasteles blandos; su sección es cuadrangular y se les puede sacar punta con un cutter. Por regla general, estos pasteles se suelen emplear para trabajos de línea, pero algunas veces se utilizan para dibujar a grandes trazos la estructura de la composición. La ventaja que ofrecen es que no saturan la fibra del papel y que se pueden borrar con relativa facilidad. Como en el caso de los lápices de pastel, la gama de colores es bastante limitada.

El tercer tipo, el pastel al óleo, es un medio pictórico independiente que no necesita ningún complemento, cuyas características son muy diferentes a las de los demás pasteles. Estos pasteles están hechos a partir de la mezcla de pigmentos con un aglutinante aceitoso. Por esta razón, su comportamiento se parece más al de la pintura que al de las tizas. Los trazos de este medio son densos y amantecados. La gama de colores y la consistencia de las barritas depende del fabricante.

Algunos artistas se han vuelto adictos al pastel al óleo y no usan ningún otro medio pictórico. El gran atractivo del pastel al óleo reside en que con él se puede tanto dibujar como pintar, los colores son ricos y saturados, y además se obtienen fuertes contrastes de textura. Si se mojan en trementina o en aguarrás, los colores se funden, de manera que se puede pintar con colores húmedos en el papel. También se puede trabajar encima de los colores del pastel al óleo con un pincel o un trapo mojado en uno de los disolventes antes mencionados. Si se superponen demasiadas capas de color se satura el papel, pero con

184 ▷

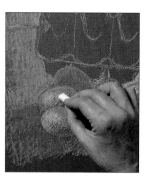

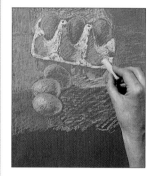

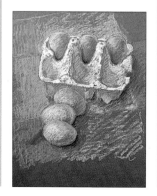

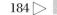

SUPERPOSICIÓN DE COLORES

1 ◀ Se pueden obtener efectos muy interesantes si se superponen los colores sin fundirlos, de modo que el color que se haya pintado primero se pueda ver a través de las demás capas.

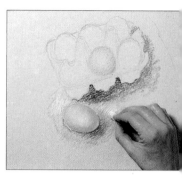

2 ◀ El efecto obtenido depende, en gran medida, de la cantidad de presión que se haga al dibujar; en este caso, el artista dibuja con trazos muy leves y minuciosos para no oscurecer los colores subyacentes.

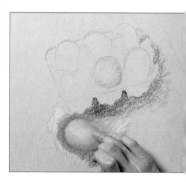

3 ◀ El color del papel es un factor muy importante cuando se trabaja de este modo. En este caso, el color gris amarronado oscuro opera como contraste de los delicados colores del pastel.

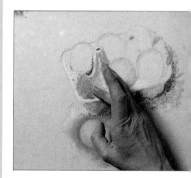

4 ◀ La pintura tiene una vibración muy vivaz. Los trazos oblicuos del pastel la llenan de energía y vida.

FUNDIDOS

1 ◀ Se introducen los colores principales con ligeros trazos oblicuos.

2 ◀ Después se funden con los dedos los trazos que describen el huevo. También se puede utilizar un difumino o un trozo de algodón, pero el dedo es la herramienta más sensible.

3 ◀ Ahora se introducen otros colores para pintar la huevera, que también se funden con los dedos.

4 ◀ El carácter liso del huevo ha sido perfectamente descrito, y las gradaciones de color y de tono son casi imperceptibles.

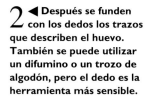

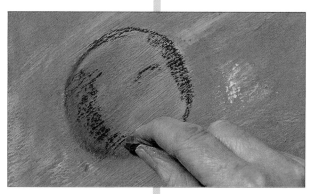

PREPARACIÓN DE UN FONDO

1 ◀ Tanto el color como la textura del papel son muy importantes en el trabajo con pasteles, y muchos pintores pastelistas se preparan un fondo antes de empezar. En este caso, se ha pintado un papel para acuarela con pasta para modelar acrílica (véanse páginas 163 y 165).

2 ▲ Usted decide si quiere que los trazos de pastel vayan en la misma dirección que los trazos del pincel o que vayan en sentido opuesto.

3 ▼ La textura del fondo abre los trazos del pastel, dándole un aspecto totalmente diferente al que éste tendría sobre un papel liso.

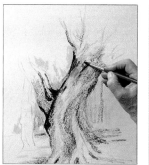

PASTEL AL ÓLEO

1 ◀ Los pasteles al óleo se pueden usar secos como otros tipos de pastel, pero si se moja un pincel o un trapo en trementina, se puede disolver el color encima del papel, permitiéndole hacer fundidos de un color con otro.

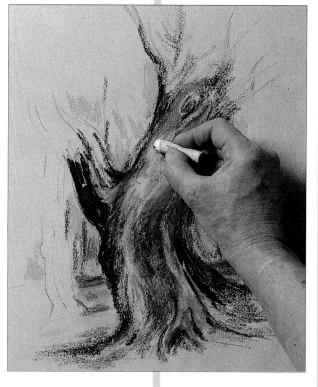

2 ▲ Después se puede volver a trabajar con colores secos encima de las zonas «pintadas», permitiéndole, de este modo, crear contrastes de diferentes texturas.

MEDIOS Y MÉTODOS

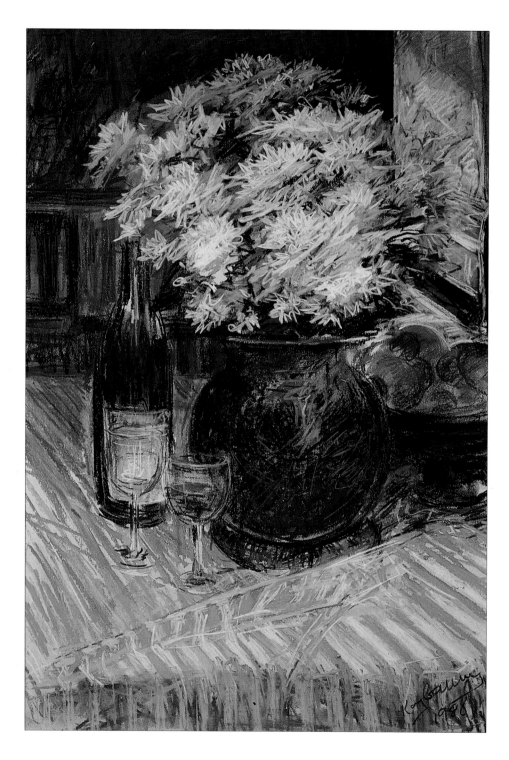

◀ Kay Gallwey
Naturaleza muerta con flores blancas
Como verá en las pinturas reproducidas en estas páginas, hay muchas maneras diferentes de trabajar con pasteles. Gallwey trabaja, normalmente, con la punta de la barra de pastel, elaborando sucesivas formas gracias a la superposición de líneas y sin apenas fundir los colores.

un trapo o un trozo de algodón mojado en trementina se puede limpiar la zona demasiado densa con mucha facilidad, haciéndola apta para volver a trabajar.

Otra de las ventajas que presentan los pasteles al óleo es que no necesitan fijativo, una característica que los hace muy adecuados para el trabajo al aire libre. Además, permiten un trabajo muy rápido y, puesto que puede mezclar y fundir los colores en el papel, la paleta que necesita es muy pequeña. Desgraciadamente tienen tendencia a ablandarse cuando el tiempo es muy caluroso; en este caso será más la pintura que se quede en sus manos que la que cubra el papel. Este inconveniente puede ser bastante desagradable, por lo que le recomendamos que trabaje a la sombra o en las horas más frescas del día.

ALGO MÁS SOBRE LOS PASTELES BLANDOS

En la página 69 recomendábamos una paleta de principiante para aquellas personas que nunca habían trabajado con pasteles. Cualquiera que quiera trabajar en serio con este medio se verá obligado a ampliar la gama de colores a medida que pase el tiempo, pero no es una mala idea que se empiece con una paleta de color reducida hasta que uno se haya familiarizado con el medio. De este modo, pronto aprenderá a superponer colores de manera que se mezclen en el papel: una habilidad imprescindible cuando se pinta con pasteles. Dicho esto, debemos aclarar que los pasteles no son tan versátiles como la pintura y que sólo se pueden obtener unos pocos colores por mezcla. Así que, algunos pastelistas profesionales, cuya obra está ilustrada en páginas anteriores, usan cientos de colores y tintas, y a pesar de esta abundancia, con frecuencia se quejan de que hay

186 ▷

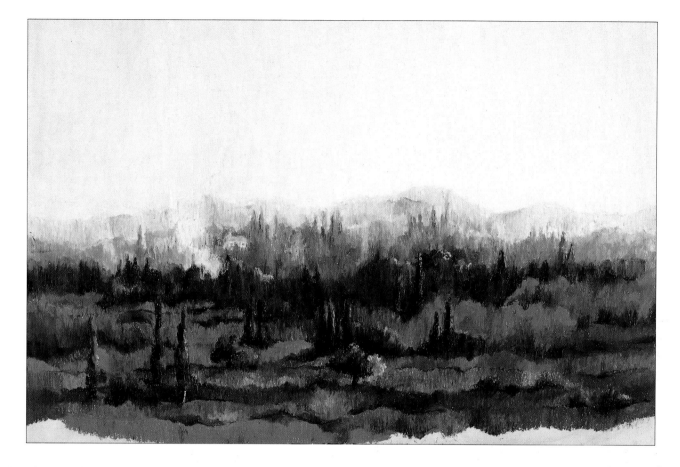

▶ Moira Clinch
Tren matutino, Grecia
En esta pintura, la artista ha acentuado la verticalidad de los árboles gracias al empleo de trazos verticales de pastel en toda la obra; esto hace que la mirada se vea dirigida hacia arriba, hacia la nube de vapor del tren invisible.

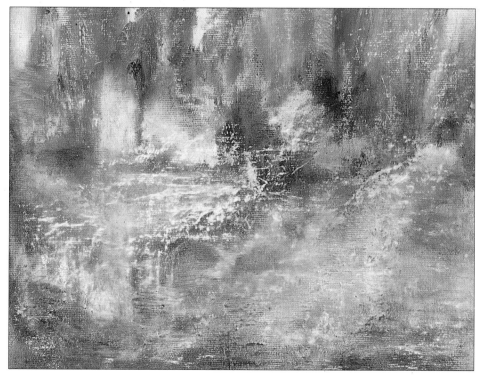

◀ Nick Swingler
Reflejos de luz
El artista ha elaborado efectos de color luminosos y variados gracias a la superposición del pastel a la pintura acrílica. Aunque la mezcla de estos medios da resultados muy agradecidos, no siempre resulta fácil de manejar, porque el acrílico sella la superficie del papel y hace que el pastel resbale sin adherirse a ella. Es necesario que utilice fijativo si quiere probar esta técnica.

ciertos colores y sombras observadas en la naturaleza que no se pueden reproducir sin recurrir a la mezcla de colores.

MEZCLAR COLORES
Hay diferentes maneras de hacer mezclas, y de cada método se obtienen efectos diferentes. El método más conocido es el denominado de fundido, que consiste en superponer primero dos o más colores y en frotarlos después con el dedo, con un trozo de algodón o con un trapo. Si se eligen bien los colores y se funden con cuidado, se puede obtener prácticamente cualquier tono o color, aunque si se insiste demasiado en fundir los colores en una obra de pastel, se corre el riesgo de que la pintura tenga un aspecto insípido y sin vida. Uno de los rasgos más bellos del pastel es su frescura, la calidad y el

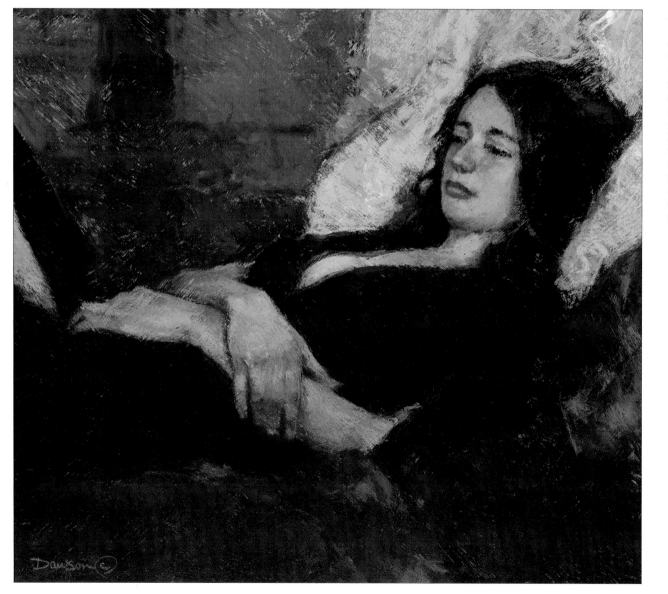

◄ Doug Dawson
Bajo la suave luz de la ventana
La superposición repetida de capas de pastel, aplicado con mucho grosor y fundido en algunas zonas, confiere una calidad muy rica en matices y muy pictórica a esta obra. Los vivaces efectos de color vibrante, que se observan sobre todo en el fondo, en las manos y en los brazos, se han obtenido gracias a la elaboración de un fondo con textura (véase página 183).

vigor de sus líneas, algo que se puede estropear muy fácilmente si se abusa de los fundidos. La aplicación suave de un color encima de otro suele ser mucho más vibrante e interesante que el fundido de los mismos colores.

Pero una de las grandes ventajas que ofrece el pastel es que los errores se pueden corregir con una relativa facilidad, y una zona de color suave y demasiado lisa puede ser activada gracias a la aplicación de otro color, rayando el papel con la punta de la barrita de pastel. Esta técnica, también llamada de plumilla, ofrece a su vez la oportunidad de modificar colores o de introducir un elemento de contraste. Una sombra demasiado oscura se puede avivar si se aplica un tratamiento de plumilla de color azul o verde, mientras que un color demasiado brillante se puede amortiguar mediante la superposición de su color complementario.

SUPERFICIES PARA TRABAJAR CON PASTELES

Como ya se ha dicho en la página 66, el color del papel que se utilice para trabajar con pasteles tiene una gran importancia, porque rara vez queda totalmente cubierto por los trazos de pastel. La elección del color más adecuado para el fondo le resultará bastante difícil hasta que haya adquirido cierta experiencia, pero hay un par de consejos que debería recordar. Algunos artistas escogen el color del papel en función del esquema general de colores de la pintura que quieren elaborar; escogen un papel gris azulado como fondo para un paisaje invernal, o uno de color amarillo cálido para un tema soleado y veraniego. Otros eligen aquellos colores opuestos al color dominante del tema, es decir, que para un paisaje de invierno escogen un papel de color amarillo que haga contraste con los colores fríos del paisaje, realzándolos al mismo tiempo. Tendrá que probar con diferentes papeles, porque la elección del más adecuado también depende de la naturaleza de su trabajo, aunque al principio no le perjudicará en absoluto no apartarse de la regla según la cual lo mejor es empezar a trabajar con papeles de color neutro, es decir, de color beige o gris claro.

También convendrá que pruebe con diferentes texturas de papel. Los dos papeles que se muestran en la página 68 son bastante finos, pero existe una gran diversidad que también se puede utilizar. El papel para acuarela es uno de los más apreciados, y se le puede teñir del color que se desee, tanto con acuarela como con pastel difuminado con un trapo —esta última técnica recibe el nombre de «lavado seco». Evite las superficies demasiado ásperas, porque en éstas el pigmento sólo se adhiere a los relieves de la fibra del papel, y el conjunto adquiere

TRABAJAR CON PASTELES SOBRE PAPEL DE LIJA

Los pasteles blandos se pueden usar para trabajar encima de cualquier soporte cuya superficie sea lo bastante áspera para retener los granos de pigmento. La mayoría de los papeles de lija que se fabrican para ser utilizados en carpintería puede servir de soporte para el trabajo con pasteles. Estos papeles tienen nombres muy diversos, como papel de lija, papel abrasivo, papel de arena y papel de flor, y su color depende del abrasivo con el que hayan sido fabricados: negro, gris, rojo oscuro, color arena. Los papeles de grano más fino suelen ser los más apropiados para trabajar con pasteles, en parte porque no consumen la barra de pastel con tanta rapidez como los papeles de grano grueso. En las tiendas de material para artistas se encontrarán hojas de papel de lija de gran formato; su color suele ser el beige amarillento cálido.

Elija, para este proyecto, un tema que le permita trabajar con las posibilidades lineales y de transiciones fluidas de un color o tono a otro que ofrece este medio. El tema podría ser un retrato. La cabeza se puede elaborar mediante suaves fundidos de color, mientras que las ropas del modelo sería mejor que recibiesen un tratamiento más lineal, más expresivo, dejando que el color del soporte se vea a través de la pintura. Para que esto sea posible, tendrá que buscar un papel abrasivo de grano fino cuyo color funcione como fondo de la obra.

Una buena manera de empezar el trabajo es la de situar el modelo y los objetos del tema haciendo un dibujo a carboncillo. Dibuje los perfiles de las formas principales, porque, si se viera obligado a ello, podría hacer cambios radicales en el dibujo antes de haber introducido los pasteles. Cuando haya acabado de pintar con los pasteles, pregúntese si ha trabajado como se había propuesto o si, por el contrario, la pintura se ha ido desarrollando por caminos imprevistos.

un aspecto muy fragmentado que difícilmente admite la elaboración de colores sólidos. Existen, además, dos tipos de papel que se fabrican específicamente para trabajar con pasteles —pero que sólo se consiguen en tiendas especializadas— y que debería usted probar. Uno es un papel de lija muy fino, exactamente igual al que se vende en las ferreterías, pero que en las tiendas especializadas se vende en tamaños mucho mayores. El otro es el papel de felpa, cuyo tacto es muy parecido al del terciopelo. Ambos soportes aguantan el pigmento con mucha firmeza y permiten aplicaciones de color muy densas.

La elección del tipo de papel que va a utilizar depende, en gran medida, de la manera de trabajar con el medio. El papel estándar para pastel da muy buenos resultados pero puede que se rompa muy fácilmente si los colores se usan húmedos: el óleo puede ser absorbido por las fibras y deteriorar el papel. El papel para acuarela es más resistente, pero también se puede trabajar sobre cartón o sobre cartón para óleo, e incluso sobre tela, lo que le permitiría combinar el pastel graso con pinturas al óleo. Los papeles de lija y los de felpa se pueden usar para trabajos con pastel graso seco, pero no cuando se trabaja con este medio diluido en trementina.

«Lo que a mí me parece más importante es que con el pastel uno dibuja y pinta a la vez. Esto acelera el proceso y mantiene la vitalidad de la pintura. Con las pinturas, tenía tendencia a perder parte de la intensidad del dibujo... con los pasteles, toda la obra se mantiene fresca y vivaz.»

Patrick Cullen

Patrick Cullen estudió en la St. Martin School of Art y en la Camberwell School of Art, en Londres, desde el año 1972 hasta el año 1976. Actualmente se dedica en exclusiva a la pintura y expone tanto colectiva como individualmente. Ha ganado diversos premios por sus obras en pastel y en acuarela, y en el año 1991 fue elegido miembro de la Pastel Society. Está casado y tiene una hija. Cuando no está pintando en la Toscana, cuyos paisajes han inspirado la mayor parte de su obra reciente, vive en el norte de Londres.

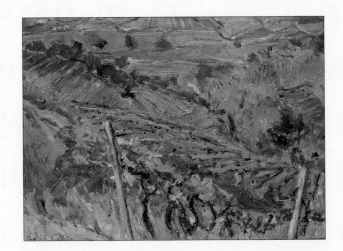

P ¿Siempre trabaja con pasteles?

R No, también trabajo con óleo y con acuarelas, pero en estos momentos estoy trabajando principalmente con pasteles. Creo que el trabajo con los diferentes medios depende de las fases de trabajo por las que paso.

P ¿Qué le ha hecho volcarse en los pasteles? ¿Aprendió a usarlos en la escuela de arte o fue la obra de otro pintor lo que determinó la dedicación a este medio?

R No estoy seguro de si fue una u otra cosa, o las dos a la vez. Lo cierto es que no me enseñaron a pintar con pasteles en la escuela de arte. En ésta trabajaba, sobre todo, en estudios del natural, cuya duración solía ser de dos semanas, y la mayoría lo hacíamos en óleo. Pero recuerdo que alguien trajo una caja de pasteles que yo pedí prestados –no sé exactamente por qué. No eran del tipo que uso ahora; eran un poco grasos –a medio camino entre los pasteles grasos y las tizas de pastel–, lo que sí tenían era unos colores muy bonitos que me gustaron mucho. Creo que lo que me cautivó en un principio fueron los colores blandos pero intensos de este medio.

P Aunque no se convirtió en un verdadero pastelista hasta más tarde.

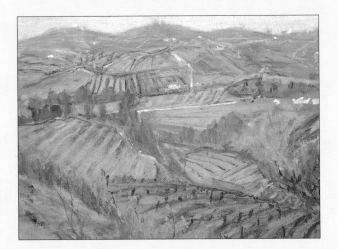

▲ **Paisajes toscanos**
Estos dos estudios en óleo, pintados desde dos puntos de observación distintos, sirvieron de referencia para pintar el pastel de gran formato *Viñedos*.

R No, eso es cierto, pero cuando acabé mi formación artística y empecé a trabajar al aire libre, descubrí que el pastel era un buen medio para captar efectos pasajeros y para registrar los temas con mucha rapidez. Lo que me parece más importante es que uno pinta y dibuja a la vez. El proceso de trabajo se acelera porque ya no hay dos fases separadas en la elaboración de la obra.

▶ **Viñedos**
La composición de la obra en pastel es muy diferente de la de cada uno de los óleos por separado. La perspectiva del prado en el primer término ha recibido un tratamiento muy dramático.

Además, se mantiene una vitalidad que con el óleo tiende a desaparecer. Con la pintura yo tendía a sacrificar buena parte de la intensidad que contenía el dibujo, en cambio, con los pasteles todo se mantiene fresco y vivaz. Durante

algún tiempo estuve trabajando con pasteles grasos, pero después volví a usar los pasteles blandos.

P Los pasteles grasos ofrecen una gama de colores bastante limitada, ¿no es cierto?

R Sí, pero ése no fue el principal motivo de mi abandono del pastel graso. Creo que lo que determinó mi decisión fue el hecho de que Degas pintara con pasteles blandos. Éstos eran el auténtico medio, mientras que los otros no

dejaban de ser una especie de lápiz de color. La verdad es que hice muchas obras combinando pasteles grasos y pasteles blandos, aunque, en realidad, son dos medios bastante incompatibles por su composición.

P Uno de los mayores inconvenientes del pastel es que se necesitan grandes cantidades de colores. ¿Empezó comprando una de esas grandes cajas de pasteles o sólo unos pocos?

R Creo que nunca he comprado una selección preestablecida de colores. Lo más probable es que empezara con unas veinte barritas de pastel, a las que gradualmente añadiría otras. En estos momentos tengo unas trescientas o cuatrocientas barritas.

P Acaba de mencionar a Degas, un pintor que ejerce de modelo para cualquier pastelista, pero ¿hay algún otro pintor cuya obra haya admirado siempre?

R Sí, de todos los grandes maestros, Bonnard es el que más me ha fascinado siempre, y sigue haciéndolo en la actualidad. Creo que se debe a esa forma especial suya de... ¿cómo lo diría?... a esa confluencia entre un trabajo a partir del natural y la pura invención imaginativa. Es decir, Bonnard siempre obtuvo su inspiración de cosas

que había observado y dibujado cada día de su vida y, sin embargo, sus pinturas son invenciones de su imaginación. Tiene una luz y un espacio creíbles, aunque ni la luz ni el espacio se correspondan con ningún parámetro real.

Esta especie de trabajo, de algún modo envolvente, es el que me fascina. Algunos dirían que ése es, precisamente, el terreno de los pintores figurativos, aunque yo no estoy de acuerdo con esa afirmación. Creo que la mayoría de los pintores se sitúan en un lado u otro de estos aspectos del cuadro. Tanto si están más interesados en la fiel reproducción de la escena que tienen delante y son reacios a alterar, por ejemplo, los colores y las formas del paisaje, como si transforman completamente el mundo real.

La discusión acerca de lo que quiere decir ser fiel a la naturaleza podría ser interminable, pero hay algo que dijo Van Gogh que siempre me ha parecido muy esclarecedor. Dijo que cuando se intenta copiar los colores y los tonos de la naturaleza, todo sale mal. Por lo tanto, se suele acabar creando colores y formas con la paleta personal y la naturaleza conviene en ello y le sigue a uno. La parte crucial de esta afirmación son las cinco últimas palabras –la magia que no puede ser reducida a teorías reside en el hecho de que la naturaleza siga o no al pintor.

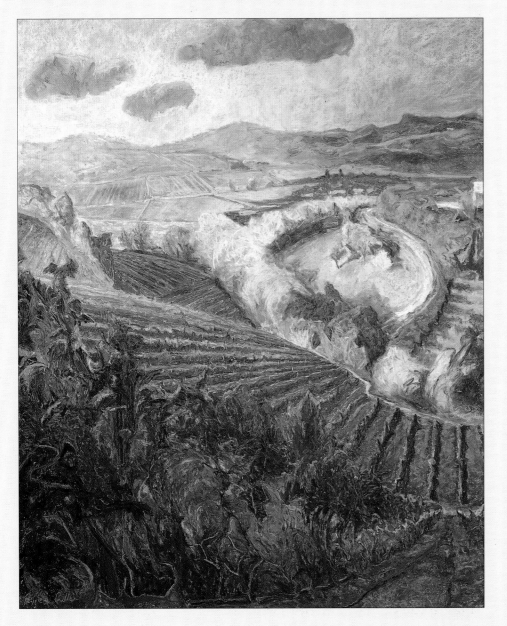

P **¿Se ve a sí mismo ocupando esta zona intermedia?**

R Sí, cada vez más. Durante muchos años he trabajado directamente a partir del natural, pero en la actualidad pinto la mayoría de mis cuadros cuando vuelvo al estudio. A pesar de que trabajo bastante al aire libre, también en esas circunstancias elaboro una síntesis que combina lo que estoy viendo y lo que imagino. Es una especie de fluir continuo, con algunas pinturas intercaladas a lo largo del recorrido –en unas sé perfectamente lo que voy a hacer, mientras que en otras la elaboración depende por completo de las respuestas que elaboro a partir del estímulo exterior. Cuando el proceso es como el descrito, no me gusta reincidir en el cuadro una vez acabado, pero puede suceder que haya empezado una pintura en el exterior y que al llegar al estudio la cambie por completo, incluso que pueda acabar siendo algo totalmente diferente del tema original.

P **Ya sabemos que las pinturas de gran formato son obras pintadas en el estudio. ¿Qué tipo de referencia visual utiliza para estos cuadros?**

R Básicamente utilizo dibujos y estudios de color, pero también trabajo a partir de fotografías –imágenes estándar en color. No tengo mucha

▶ **Viñas y olivares**
El rico y brillante colorido de esta obra se ha obtenido mediante la superposición de diferentes capas de pastel, cada una de las cuales ha sido fijada antes de pasar a la siguiente.

experiencia como fotógrafo y, por lo tanto, tomo una buena cantidad de fotografías para ir sobre seguro, pero normalmente sólo utilizo una o dos como referencia. Soy contrario al establecimiento de cualquier regla en pintura, pero tengo, a pesar de esta convicción, una regla muy estricta en lo que a la fotografía se refiere: no ceñirse demasiado a la imagen que reproduce. No han de ser más que una ayuda, y el pintor ha de tener una idea clara del aspecto que quiere que tenga la pintura. Las fotos son información pero no sirven de inspiración.

Algunos de los cuadros grandes están basados en fotografías tomadas del natural, además de los apuntes y dibujos. Algunas veces descubro en las fotografías imágenes que podrían ser desarrolladas en formato grande, o ideas que pueden ser desarrolladas más adelante. Otras veces combino las imágenes recogidas en dibujos de un mismo lugar observado desde diferentes puntos, obteniendo una imagen final, en cierto modo combinada. Por ejemplo, en la obra *Viñedos*, el primer plano está basado en un dibujo, mientras que todo el fondo corresponde a un segundo apunte diferente. Creo que, en cierto modo,

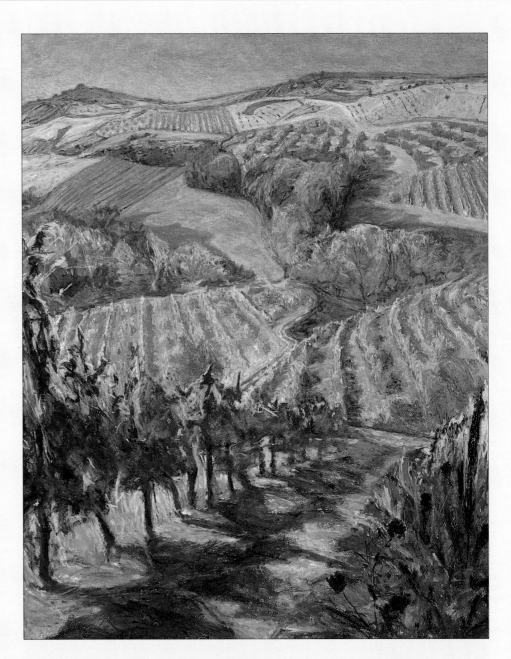

tales paisajes son fieles al lugar. Me interesa hacer creíble la luz, la atmósfera y la estructura general. Pero si quisiera visitar uno de estos lugares, sería incapaz de reconocer ninguna de las vistas que

pinto, porque no existen en sentido estricto.

P **¿Cuánto tiempo le lleva pintar una de las obras de pastel de gran formato?**

R Eso depende. Algunas veces tardo tres meses en pintar una misma obra, aunque no suelo trabajar en ella cada día.

P **Cuando está trabajando en una**

de estas obras, ¿la pone contra la pared para no verla y para acercarse a ella con frescura, o la deja visible para poder pensar en ella todo el tiempo?

R Hago las dos cosas, aunque intento obligarme a girar la obra contra la pared. Es muy fácil volver constantemente sobre el mismo tema y retocarlo una y otra vez, pero, en realidad, conviene distanciarse de la pintura para descubrir los errores que hay en ella.

P ¿Trabaja cada día, o padece también de los conocidos bloqueos de artista?

R Claro que tengo bloqueos. Normalmente, cuando esto sucede, consigo convencerme de que estos bloqueos se dan porque tengo muchas otras cosas que hacer, pero cuando se dan con demasiada frecuencia, me veo forzado a admitir que probablemente estoy buscando deliberadamente otros quehaceres. Pero, por regla general, sólo pasan unos pocos días antes de ponerme a pintar otra vez.

P Por lo que dice, parece que tenga que forzarse a trabajar.

R Eso es cierto. Algunas veces me bloqueo porque no sé lo que quiero pintar, y en esos casos me basta con salir al campo para buscar un tema,

o con trabajar en alguna obra que ya había empezado. Pero otras veces, cuando sé perfectamente lo que quiero pintar, hay una especie de resistencia interior a empezar a dar los primeros pasos del proceso —empezar a esbozar las cosas sobre el papel y empezar a trabajar con los pasteles—, y me puedo llegar a sentir totalmente abatido en esos momentos.

P ¿Interviene algún tipo de miedo? ¿Podría ser que supiera lo que quiere hacer, pero no estuviera demasiado seguro de poder lograrlo?

R Podría ser. Ahí está el miedo a estropear la obra. Pero cuando estoy ya en el primer tercio del proceso pictórico, aflora la confianza en lo que estoy haciendo. Cuando una o dos cosas del cuadro empiezan a funcionar correctamente, me lleno de valor y todo fluye a partir de ese momento.

P ¿Qué puede decirme acerca de sus métodos pictóricos? ¿Cómo empieza el trabajo con pastel?

▶ **Colinas labradas en la Toscana**
Los trazos de pastel en el primer témino de esta obra son muy vigorosos y expresivos, lo que confiere mucha profundidad a la imagen.

R Lo primero que hago es elegir un fondo —no se trata del tipo de papel, sino del color del mismo. Sin embargo, suelo teñir los papeles que utilizo, aunque siempre tengo una selección de papeles de color, que resulta de gran utilidad cuando se tiene prisa. Me gusta escoger el color cuando tengo delante el tema que voy a pintar. Por lo tanto, cuando trabajo en el exterior y uso papel de acuarela blanco, suelo teñirlo con una aguada de acuarela y lo dejo secar al sol durante cinco minutos.
Después, si estoy trabajando un papel de tono medio, empiezo a trazar las líneas generales de la composición con un lápiz blanco, que se puede borrar muy fácilmente. Después, empiezo

a introducir el color; no necesariamente en toda la superficie, pero lo suficiente como para determinar los tonos clave y ciertos valores cromáticos. No sigo ninguna regla cuando decido por dónde empezar, pero si hay alguna parte de la imagen que me seduce, empiezo por ésta y, a partir de ahí, me extiendo al resto de la obra, yendo y viniendo de una zona a otra.

P Sé que el uso del fijativo viene acompañado de una viva polémica. ¿Usted lo usa?

R Antes usaba el fijativo al finalizar cada una de las fases del trabajo, pero en la actualidad lo uso mucho menos. Creo que tengo la experiencia

suficiente para escoger el papel adecuado: uno que fije bien el pigmento. Cuando se usan papeles de lija o de felpa no se necesita fijativo. Por lo demás, cuando acabo una obra, procuro no usar el fijativo si no es necesario. La mejor manera de conservar los trabajos en pastel es enmarcarlos tan pronto como sea posible —¡siempre y cuando uno se pueda costear el precio del marco!

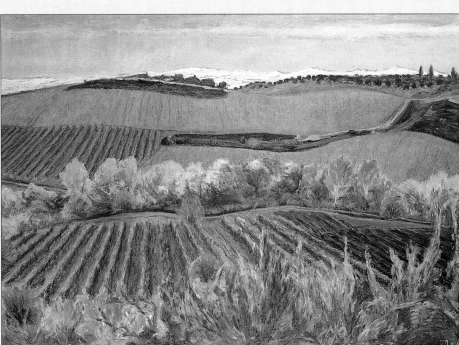

Pintar con técnicas mixtas

Aunque muchos pintores saben que obtienen los mejores resultados gracias al uso de pinturas al óleo, de acuarelas o de pasteles en toda su pureza, hay quien piensa que es mejor que su gama expresiva rompa con cualquier tipo de restricción técnica, motivo por el cual se ha hecho cada vez más frecuente el trabajo con técnicas mixtas.

Y aunque este concepto no sea nuevo, los artistas del siglo XX tienen la ventaja de disponer de una cantidad de materiales que antes no existía. El uso de dos o más medios pictóricos en una obra puede abrir a menudo el camino a nuevas posibilidades y a nuevos enfoques de trabajo.

La pinturas realizadas con técnicas mixtas suelen estar divididas en dos categorías básicas –aquellas que explotan la compatibilidad de dos o más medios, y aquellas que explotan sus diferencias. Un ejemplo que sirve para ilustrar la primera categoría es el que consiste en la combinación del pastel y el gouache, que resulta muy buena porque ambos tienen la misma superficie seca y mate. Un ejemplo clásico que ilustra la segunda categoría es el que consiste en la aplicación de la técnica de la aguada y línea –una combinación de acuarela y tinta u otro medio lineal.

La combinación de medios con diferentes cualidades puede crear contrastes muy interesantes, aunque también puede destruir la unidad de la obra. Sólo mediante la experimentación descubrirá cuáles son las combinaciones que funcionan y cómo se pueden aprovechar, en beneficio propio, las características que diferencian dos medios. La gran diversidad de materiales usados por los artistas contemporáneos hace que sea imposible hacer una lista de todas las combinaciones posibles o hacer una prescripción de técnicas específicas. No obstante, las sugerencias que se hacen en este capítulo le proporcionarán puntos de partida útiles.

LA COMBINACIÓN DE ACUARELAS CON OTROS MEDIOS

Las acuarelas transparentes son las más adecuadas para ser mezcladas con otros medios. La combinación de éstas con gouache o con acrílicos no es exactamente una técnica mixta, puesto que los tres medios son de naturaleza muy parecida, pero lo que sí es cierto es que a veces se puede salvar una acuarela malograda reelaborándola con gouache o con acrílicos. La mezcla de gouache y pastel es la unión de dos medios muy parecidos, ya que se trata de una combinación de un medio de agua con otro medio parecido, pero seco. Las tizas de pastel, ya sea en barra o en forma de lápiz,

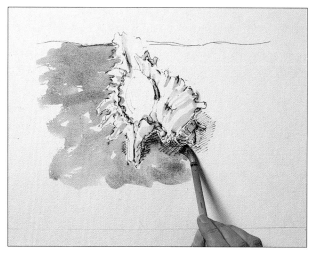

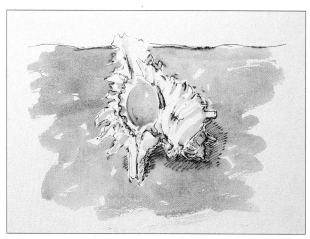

LÍNEA Y AGUADA

1 ◀ Un medio lineal, como un lápiz o una plumilla, es el compañero ideal para un medio tan delicado como la acuarela. Normalmente se dibujan las líneas primero, como muestra el ejemplo, pero no hay ninguna regla que le impida hacerlo de otro modo.

2 ◀ El artista ha usado una tinta soluble en agua para que las líneas se ablanden y se fundan al aplicarse las aguadas de color. De este modo, se evita que el dibujo sea demasiado duro y definido comparado con la acuarela.

3 ◀ Las aguadas de acuarela dadas a la concha se han limitado al mínimo para no perder la delicadeza del efecto que produce esta técnica, utilizada, a menudo, en dibujos de flores.

PASTEL Y GOUACHE

1 ▲ Estos dos medios se dejan combinar muy bien, puesto que ambos son opacos y crean superficies opacas bastante parecidas.

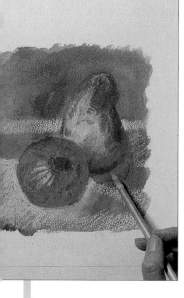

2 ▲ El artista ha empezado introduciendo aguadas más o menos opacas de gouache, seguidas de una ligera capa de pastel. Ahora introduce más gouache.

3 ▼ Continúa la elaboración de la imagen mediante el uso de pastel encima de gouache. Esto introduce un elemento de textura y acentos de color en la obra.

4 ▼ A pesar de que se trabaje con mucha habilidad, el gouache siempre tiene un aspecto bastante plano y apagado; sin embargo, el pastel lo aviva y añade un brillo muy atractivo a los colores.

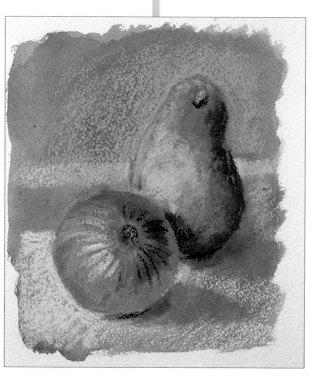

son en sí mismas un medio mixto porque, una vez secas, se pueden usar como pasteles o como lápices de color; cuando se añade agua a estos medios, se convierten en pintura. Se pueden combinar con acuarela y con gouache en cualquier fase de la pintura, y no es nada extraño ver obras en las que se combina la acuarela con los pasteles —esta mezcla está descrita en la sección dedicada al pastel (más adelante).

La combinación de línea y aguada es la técnica mixta más conocida, y tiene una larga historia. Los acuarelistas británicos empezaron a explotar todas las posibilidades que ofrece este medio en el siglo XVII, cuando la acuarela se utilizaba principalmente para colorear los dibujos hechos a pluma. La técnica tradicional consiste en hacer un dibujo primero y pintar encima después, pero resulta muy difícil integrar color y línea sin que el trabajo parezca un ejercicio de «dar color a una imagen». Será mucho más satisfactorio desarrollar el trabajo de línea y de color simultáneamente. Pero también se puede trabajar exactamente al revés, es decir, elaborar la composición primero con acuarelas y dibujar después encima del trabajo en color.

La técnica de la aguada y línea es muy interesante, y ofrece grandes posibilidades de crear efectos muy diversos. No tiene por qué limitarse al dibujo en plumilla —puede usar rotuladores o lápices duros o blandos y, si lo prefiere, puede también dibujar con diferentes colores. Algunos artistas prefieren las tintas solubles en agua, puesto que se diluyen cuando se introduce una aguada de acuarela, produciéndose un contraste entre líneas agudas y líneas difuminadas. Si quisiera usar rotuladores, conviene que se asegure de que el color de éstos no se va a alterar cuando sean expuestos a la luz —algunos tipos de rotuladores palidecen después de pasado muy poco tiempo. También puede probar la combinación de aguada y línea con máscara líquida o métodos basados en el rechazo del agua a la cera, descritos en las páginas 172-174.

ÓLEO Y GRAFITO

1 ◄ **Se puede combinar perfectamente el lápiz** (o una barra de grafito cuyo trazo es más ancho) y el óleo, siempre y cuando este último se diluya mucho. En este ejemplo, el artista ha utilizado pintura diluida en trementina.

LA COMBINACIÓN DE PASTEL CON OTROS MEDIOS

En teoría, el pastel puede ser mezclado con cualquier otro medio pictórico, pero las combinaciones que mejores resultados dan son las del pastel con acuarela y pastel con gouache. Los pastelistas, algunas veces, empiezan a trabajar pintando las zonas de color principales con acuarelas para continuar trabajando, después, con pasteles, pero los dos medios son complementarios y se pueden combinar de manera mucho más directa para obtener contrastes entre zonas de color transparente producidas por la acuarela, y zonas de color mate opaco producidas por el pastel. La manera más sencilla de trabajar es empezar por la acuarela y dejarla secar antes de aplicarle los pasteles. Después, se pueden pintar más aguadas de acuarela sobre el pastel, que a su vez se cubrirán con pastel, siguiendo un proceso de superposición de capas de color. El pastel también se puede aplicar encima de capas húmedas de acuarela,

2 ► **La pintura diluida se ha secado muy rápidamente.** Ahora se ha usado el lápiz para dar mayor definición a los cardos.

4 ▲ **Algunos trazos en óleo blanco sirven de complemento a los trazos negros del lápiz, pero también sirven para conducir la mirada del observador al núcleo de la pintura.**

3 ◄ **El trabajo de dibujo se ha mantenido a lo largo de todo el proceso pictórico para evitar que la mezcla de técnicas en la obra parezca poco integrada.** Ahora se aplica más pintura al jarrón, para suavizar los trazos de lápiz.

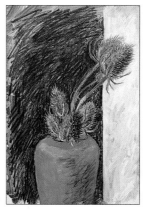

5 ▲ **El dibujo suelto del fondo, cuyas líneas curvas siguen la dirección de los tallos del ramo de cardos, crean una bonita impresión de energía y movimiento.**

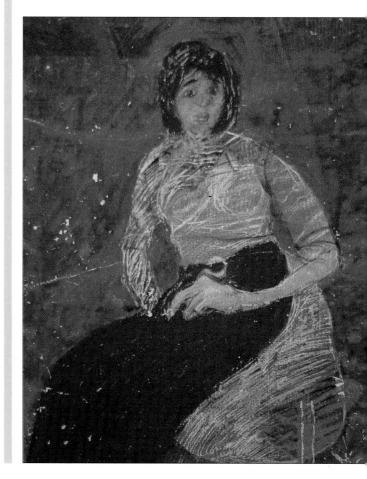

▶ Philip Wildman
Tejados
En esta pintura vivaz
e imaginativa se ha usado una
combinación de pluma
y gouache –una interpretación
poco frecuente de la tradicional
técnica de aguada y línea
descrita en la página 192.
En lugar de dibujar primero
y rellenar después lo que había
dibujado con pintura, Wildman
ha cubierto la línea de gouache
opaco en algunas zonas para
integrar completamente los dos
elementos.

◀ Laura May Morrison
Margaret
En esta obra se ha empleado
la técnica del esgrafiado (véase
página 154), superponiendo
capas de pastel graso o capas
de pintura al óleo. Después,
mediante el raspado, se ha
levantado la pintura de algunas
zonas para revelar el color
subyacente.

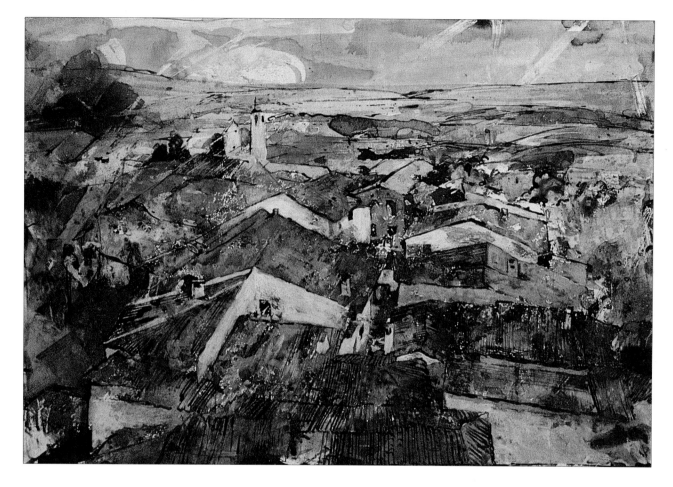

lo que hace que sus granitos se disuelvan y se difuminen, creándose, de este modo, una textura muy característica.

Si quiere probar la combinación de pastel con gouache, le recomendamos que use este último como base para el trabajo con los pasteles. Ambos medios son opacos, por lo que el contraste entre ellos no es muy pronunciado, pero se pueden reservar zonas de gouache planas que contrastarán con las áreas de trabajo más lineal en pastel. También el acrílico se puede combinar con pasteles, pero esta conjunción resulta un poco más complicada. Los acrílicos sellan el papel y no dejan que el pastel se adhiera al soporte.

A menudo se usan juntos el pastel y el carboncillo. Estos dos medios forman una bonita alianza porque ambos tienen la misma consistencia. A cualquier tema que deba tener un tono general bastante oscuro se le puede elaborar un fondo de carboncillo adherido con fijativo, al que luego se introducirán los colores del pastel. También se puede usar el carboncillo en fases más avanzadas del trabajo, ya sea para acentuar cualidades lineales o para intensificar las sombras.

Aunque no parezca posible, el lápiz también puede actuar como buen complemento del pastel, porque por muy grande que sea su habilidad en el trabajo con pasteles, no podrá dibujar nunca líneas muy incisivas con la punta blanda de una barra de pastel; pero algunas cosas exigen un contorno agudo y bien perfilado en combinación con técnicas más blandas e imprecisas. Incluso el lápiz más blando es duro comparado con el pastel, y no se debería usar ninguno cuya dureza fuera superior al 2B. Además, recuerde que no conviene elaborar zonas densamente cubiertas con lápiz, porque su calidad ligeramente grasienta rechazará los trazos de pastel.

▶ Ingunn Harkett
Sarah
El acrílico y el carboncillo son dos medios capaces de producir efectos vigorosos; han demostrado ser la combinación idónea para este retrato fuerte y expresivo. El acrílico se ha usado muy diluido; el uso de acrílico denso hubiera hecho imposible el trabajo con carboncillo.

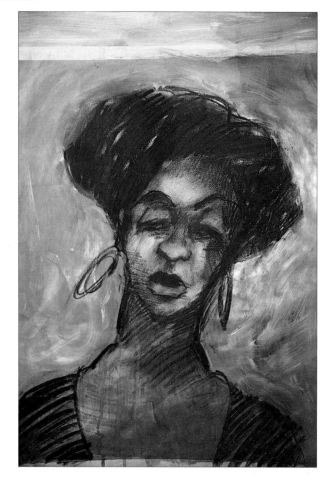

PINTURAS AL ÓLEO MEZCLADAS CON OTROS MEDIOS

Las pinturas al óleo tienen mayores limitaciones que las acuarelas cuando se hacen trabajos mixtos con otros medios, porque no se puede pintar encima de óleo con medios solubles en agua. De todos modos, el óleo y los pasteles grasos o al óleo se pueden combinar, puesto que son dos versiones del mismo medio. Los trazos del pastel sobre cartón o tela tienen una calidad lineal y granulada que se combina muy bien con los trazos de pincel, y la textura resultante se puede conservar si se cubre con capas sucesivas de veladuras de óleo (véanse página 153). El lápiz también se puede usar para dibujar encima de zonas secas de óleo, lo que permite introducir una mayor definición lineal o acentuar el interés de la textura –para obtener los mejores resultados, conviene que se use la pintura muy diluida.

Otra técnica que conviene probar es la del óleo sobre papel, sobrepintado con pasteles. Degas, a quien no le gustaban las superficies brillantes de las pinturas al óleo y que nunca dejaba de probar nuevos métodos, desarrolló uno llamado *peinture à l'éssence*, que consistía en eliminar la mayor parte del aceite contenido en la pintura mediante papel secante, luego la mezclaba con trementina y así obtenía una pintura mate. A menudo trabajaba sobre papel o cartón sin imprimación porque este material absorbe la mayor parte del aceite contenido en el óleo.

Un fondo de óleo seco es una buena superficie para el trabajo con pasteles. En algunas zonas se puede dejar que el óleo sea visible para crear contrastes de textura y variaciones de color. También se puede eliminar parte del pastel con una cuchilla de afeitar para mostrar el color de fondo. Ahora bien, si se trabaja sobre papel, no hay que eliminar el aceite de la pintura al óleo, porque el papel mismo absorbe la mayor parte del mismo. Sin embargo, al trabajar con óleo sobre papel, cabe la posibilidad de que éste se pudra con el tiempo debido al deterioro del aceite. Por lo tanto, si quiere que sus obras perduren, conviene que siga las instrucciones dadas por Degas.

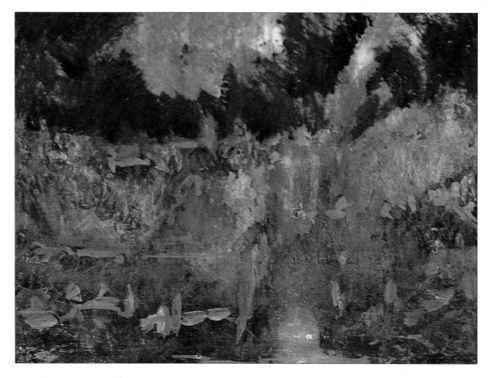

◀ Nick Swingler
Dentro del bosque
Swingler está muy interesado en el color y en la luz, y utiliza una gran variedad de medios y técnicas para obtener los efectos que desea. En esta obra se ha combinado óleo, acrílico y pastel.

ACUARELA Y PASTEL

No hay temas más o menos adecuados para pintar con técnicas mixtas; por lo tanto, para desarrollar este proyecto se puede elegir un tema cualquiera. Puede empezar pintando con pasteles sobre una obra de acuarela que haya descartado (el papel para acuarela es un soporte idóneo para el pastel). Como alternativa a la sugerencia anterior, puede organizar un bodegón, compuesto por objetos de superficies mates y opacas de un lado, y objetos de superficies transparentes y brillantes, como las del cristal y del metal, por el otro.

Normalmente, cuando se trabaja combinando la acuarela y el pastel, se empieza por pintar con las acuarelas, aunque nadie le obliga a trabajar ciñiéndose a esta costumbre. También se puede empezar por el pastel e introducir la acuarela después. Y, a no ser que quiera que los colores del pastel sean los dominantes en la obra, pinte aguadas de acuarela en colores saturados y enérgicos.

Le recomendamos, además, que pruebe la técnica del pincel seco cuando pinte con las acuarelas, porque los efectos que se obtienen gracias a este recurso son bastante parecidos a los trazos del pastel.

Una vez terminada la obra, compruebe si realmente ha trabajado con estos dos medios como había planeado inicialmente; si ha utilizado la acuarela para hacer la descripción de los objetos brillantes y transparentes, por ejemplo, o si, por el contrario, ha usado los pasteles en alguno de estos objetos.

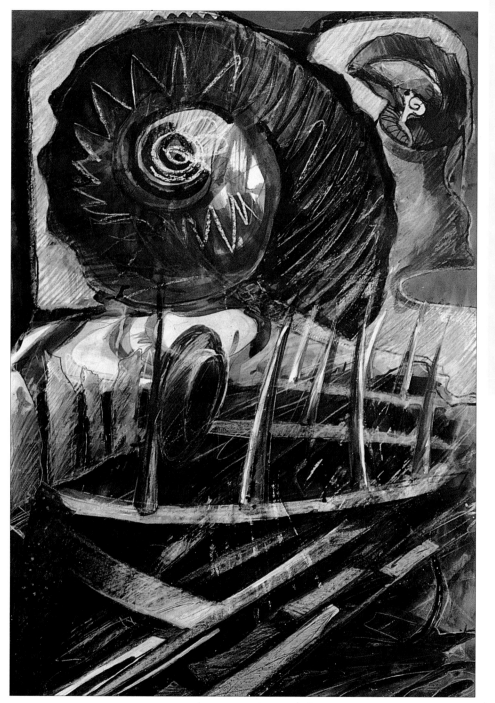

◀ David Ferry
Dibujo de Dorset
Esta obra, elaborada con pasteles y tinta, se caracteriza por un entramado de líneas vigorosas, contrastes dramáticos de tono y colores profundos y muy matizados. Ferry prueba diferentes combinaciones de medios y, en su opinión, éstas tienen muchas veces la capacidad de sugerir nuevas formas de representar una idea.

«El trabajo con técnicas mixtas ofrece infinitas posibilidades. Cuando un cuadro está saliendo mal y hay que luchar para llevarlo adelante, resulta muy tranquilizador saber que hay algún otro medio pictórico que se puede introducir en la pintura... En cierto modo es como si tuviera lugar un acontecimiento mágico –a través de esta multiplicidad de medios, la imagen se integra.»

Rosalind Cuthbert

Rosalind Cuthbert empezó sus estudios en el Somerset College of Art, los continuó primero en la Central School of Art and Design y, más tarde, en el Royal College of Art, en Londres. Actualmente vive en el oeste de Inglaterra con su marido –también artista– y dedica su tiempo a la pintura y a la enseñanza. De sus numerosas exposiciones, ocho han sido individuales. Además, en su currículum artístico cuenta con varios premios de pintura. Algunas de sus obras han sido adquiridas por colecciones privadas británicas, entre ellas la National Portrait Gallery.

P **¿Es cierto que trabaja con casi todos los medios pictóricos?**

R Sí, es cierto que he trabajado con muchos medios diferentes. Me gusta pintar retratos y normalmente utilizo óleos o pasteles para realizarlos. También he trabajado bastante con acuarelas, incluyendo los tres años que trabajé en lo que se podría denominar acuarela purista. El término parece un poco anticuado, pero sigue estando en uso. Expresa la idea de que no se utiliza ningún medio opaco combinado con la acuarela. Es decir, que no se hacen trampas. Durante los dos primeros años que siguieron a mi período de formación académica, pintaba acuarelas en la mesa de cocina de mi casa porque todavía no tenía estudio. Y, cuando finalmente tuve uno, me decanté por el óleo, con el que ya había trabajado mucho durante mi aprendizaje académico.

P **¿Es cierto que en las escuelas de arte normalmente se enseña a trabajar con acuarelas?**

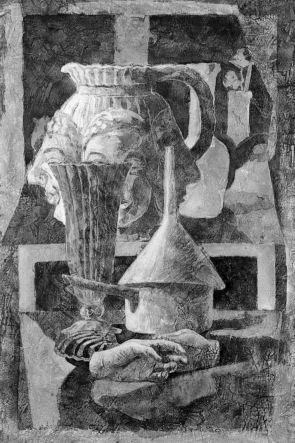

R Es posible que sea así. En mi curso, la mayoría trabajábamos con óleo o con acrílicos. Pero se puede trabajar con acuarelas si se prefiere. Cada uno puede pintar con cualquier medio y todo el tiempo que quiera, siempre que se tengan razones para ello, y la obra, el estilo y el tema lo exijan.

P **¿Se podría afirmar que usted fue una autodidacta en el aprendizaje de la técnica acuarelista?**

R Sí, los dos años siguientes a la finalización de mis estudios académicos fueron fundamentales en mi formación. Por aquel entonces pintaba acuarelas muy realistas, casi fotográficas –nada de manchar ni de trabajar «húmedo sobre húmedo». Después me pasé al óleo, empecé por pintar objetos y evolucioné hacia el retrato. Los retratos me obsesionaron durante mucho tiempo. Una vez me hube cansado de hacer siempre lo mismo, volví a retomar las acuarelas. Siempre me ha gustado dibujar con carboncillo, así que empecé a mezclar las acuarelas y el carboncillo, llegando a trabajar con mucha más libertad que antes.

◀ **Naturaleza muerta con jarrón de Jano**
Al pintar sobre un fondo texturado con medio acrílico y con pigmento mezclado con acuarelas y tinta, la artista ha creado una superficie pictórica muy vivaz.

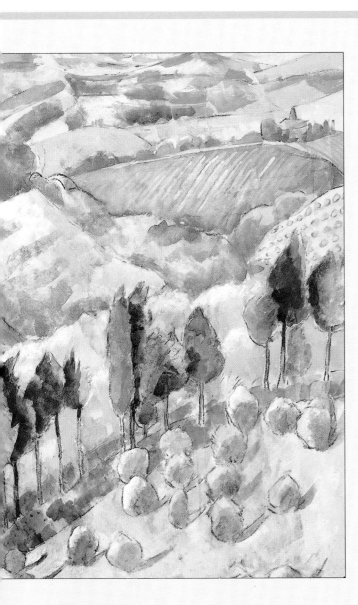

el carboncillo me parece el complemento adecuado. Quizás obtuviera los mismos resultados con un lápiz blando, pero me atrae mucho más el carboncillo.

Hábleme de los retratos. ¿No es cierto que algunos de sus trabajos han sido premiados?

Me fascinaba pintar retratos, y puesto que ganaba premios y quería destacar, estaba cada vez más absorbida por ello. Tenía algunos encargos, pero pronto me dí cuenta que no me gustaba demasiado pintar por encargo. Un retrato es, en cierto modo, un reto, pero sentía que no era ése el trabajo que quería para mí. Eran otras las cosas sobre las que quería hablar en mi pintura. Prefiero pintar retratos cuando me apetece hacerlo, sin tener que padecer las limitaciones que impone un encargo.

Pero supongo que hay formas de evitar esas limitaciones.

Por supuesto, y ha habido muchos encargos con los que he disfrutado mucho. Creo que cuando el modelo es sugerente, no importa pintar un retrato. Después del primer encuentro se establece una relación con el modelo y hay algo especial e invisible en el ambiente que lo hace interesante. Pero si no se llega a sentir simpatía por el modelo, el trabajo se hace más difícil.

¿Alguna vez se ha visto obligada a pintar a alguien que realmente no le gustaba?

Afortunadamente para mí, no, ya que pintar un retrato de alguien que sabes que no te va a gustar crea un vínculo con la persona. Lo cierto es, sin embargo, que nunca he pintado a nadie que resultara ser insoportable, aunque algunas veces ha habido personas a las que no les ha gustado su retrato una vez acabado.

Hablemos de su obra realizada con técnicas mixtas. ¿Qué le impulsó a empezar en este campo?

Déjeme pensar. Fue en un momento en el que me encontraba en un estado de inquietud porque sentía que había tocado fondo en mi tarea

▼ Naturaleza muerta delante de un paisaje
Acuarela y gouache combinados con carboncillo sobre un fondo que contiene goma arábiga.

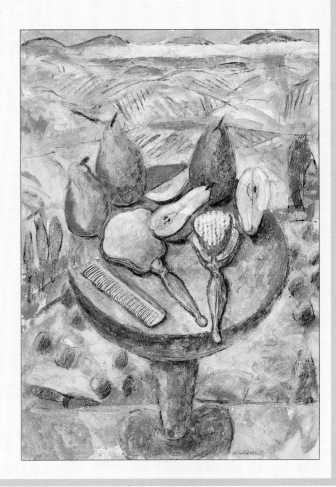

Esa es una combinación muy poco corriente.

En efecto, creo que la gente suele hacer combinaciones de acuarela y lápiz o plumilla, pero eso se debe, normalmente, a que pintan obras de pequeño formato. En cambio, la mayoría de mis obras tienen un formato DIN A1; trabajo con pinceles grandes –no

▼ Paisaje toscano
Los ligeros trazos de carboncillo dan una mayor definición al detalle, y la adición de aguadas de tinta blanca hace más opaca la acuarela sin que por ello los colores pierdan luminosidad.

son enormes, pero sí apropiados para esos formatos y, por esta razón,

de retratista, por lo menos temporalmente. Empecé a hacer muchos trabajos de impresión y monotipos, y volví a experimentar con bodegones. Siempre me han gustado los bodegones, y en ese momento quería ampliar mis horizontes porque sentía que había trabajado en una sola dirección durante bastante tiempo. Es como si hubiera encontrado una barrera en mi camino, pero sabía que al otro lado se abría todo un campo de posibilidades. Después desapareció el camino y me encontré en un espacio amplio y enfrentada a nuevas posibilidades. Creo que eso fue lo que me pasó.

A pesar de todo, de vez en cuando pinto una acuarela, un óleo o un pastel en su pureza total. Cada uno de estos medios posee unas cualidades intrínsecas que son exclusivas del mismo, pero una vez que los interrelacionas, se establece algo así como un diálogo que depara muchas sorpresas. Personalmente me gusta la sensación de embarcarme en una situación desconocida y dejarme llevar por los acontecimientos.

P **Es decir, que de algún modo establece un diálogo con los medios y deja que éstos le hagan sugerencias a lo largo del proceso de trabajo.**

R Sí, a menudo los acontecimientos se desarrollan como usted dice. Hace ya tres años que trabajo así, y hay determinadas combinaciones de medios

que me gustan más que otras, porque se avienen más a mi carácter; aunque hay que decir que ésta es una manera muy abierta de trabajar. Si la pintura no sale bien y se tiene que luchar con el cuadro, resulta muy estimulante saber que se puede introducir otro medio pictórico. Si, por ejemplo, uno está trabajando con gouache y no se obtienen los resultados esperados, se pueden coger los carboncillos, los acrílicos o el pastel y continuar el trabajo de ese modo. En algún momento aparece la magia. A través de esta multiplicidad de medios se produce de pronto la integración de la imagen. Esto es lo que me interesa del cubismo, de pintores como Braque, que estaba interesado en combinar todo tipo de medios; tener una gran diversidad de texturas y colores sin que la imagen deje de estar integrada.

P **¿Cuánto tiempo dedica a planificar el trabajo antes de empezar a pintar?**

R Depende. Algunas veces es muy poco, aunque una de las cosas que siempre planeo por adelantado es el fondo. Pinto la mayor parte de mis trabajos sobre papel, normalmente sobre papel laminado, y me gusta elaborar algún tipo de fondo –la mayoría de las veces es un fondo de textura suave, como la que se obtiene mezclando un medio acrílico mate con algún tipo de polvo– con pigmento o blanco de

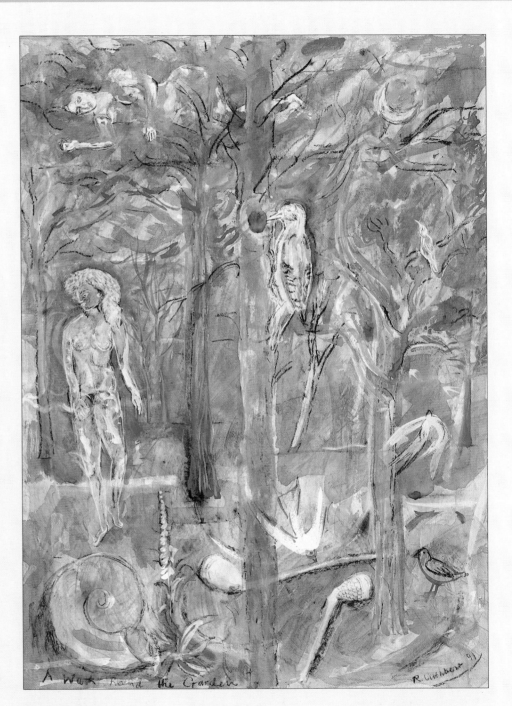

España. Este último lo uso en mayor medida que cualquier otro. Pero incluso después de haber creado el fondo, hay veces que todavía no sé lo que voy a

pintar; a menudo estoy sentada en el estudio durante algún tiempo antes de decidirme a pintar. En otras ocasiones, decido el tema antes y,

después, pienso el fondo que mejor se ajusta al cuadro. Para mí, el fondo representa el sustento de lo que existe –un vacío en el que se integra la

◄ **Paseo por el jardín**

En esta pintura de contenido poético y onírico, pintada en acuarela y carboncillo, se combinan objetos del mundo real con imágenes derivadas de recuerdos y de la imaginación.

forma o el tema. Me gusta experimentar con los fondos, aunque algunos se hayan convertido en fondos recurrentes en mi obra. La pasta acrílica para modelar es un medio interesante –se puede aplicar con espátula y permite imprimirle cualquier textura.

¿Qué proceso sigue normalmente cuando pinta? ¿Trabaja a partir de dibujos o bien de objetos que le sirvan de motivo?

Combino ambas cosas. En lo que se refiere a mis bodegones, trabajo con un modelo real, aunque muchas veces introduzco alguna fantasía o algún recuerdo en la composición; en esos momentos puedo inventar objetos y juntarlos con los objetos observados en la realidad. En la obra *Naturaleza muerta con jarrón de Jano*, por ejemplo, el jarrón de Jano no existe en la realidad, se trata de una invención. Lo que hago es ampliar la lógica del jarrón cubriéndolo de caras. Estoy muy interesada en los rostros y en las manos, por eso suelen aparecer de alguna forma en mis pinturas. Me encanta pintar manos de yeso hiperrealistas, como las

manos enlazadas esculpidas en las tumbas victorianas. Supongo que intento crear una determinada atmósfera que envuelva a los objetos, sin que éstos sean decorativos o nostálgicos por necesidad. Puedo servirme de algo tan vulgar como una vieja salsera.

¿Pinta varios cuadros al mismo tiempo o se dedica a uno solo?

Normalmente trabajo en un solo cuadro cuya elaboración puede ocuparme desde una tarde a varias semanas. Pero, a pesar de esta afirmación, creo que no se puede ser categórico en lo que se refiere a la pintura. En mi caso, mi trabajo se desarrolla según mi estado de ánimo. Generalmente, me suele suceder que a la vez que establezco alguna regla acerca de mi forma de trabajar, se me ocurren también las excepciones a la misma. Pero tengo la costumbre de trabajar desarrollando una temática, es decir, que si pinto una serie de bodegones, luego dirijo mi atención hacia el paisaje.

Me imagino que debe darse un buen margen de tiempo para explorar un tema a fondo, ¿no es cierto?

Sí, creo que se debe insistir. Lo mismo sucede con los medios pictóricos. Cuando empecé a trabajar con óleo, no

abandoné el medio durante mucho tiempo, y seguramente volveré a retomarlo. En estos momentos trabajo con técnicas mixtas, en las que de algún modo confluyen los diferentes aspectos de mi personalidad, algo que me resulta muy satisfactorio. Hubo un tiempo en el que pensaba que me estaba dispersando demasiado; había tantas cosas que quería hacer, que me sentía desbordada, pero ahora he logrado reunirlas todas.

Sus temas parecen abarcar un campo muy amplio. ¿Hay alguno que rehuya pintar?

Durante mucho tiempo rehusé la pintura de paisajes. Creía que en ellos no había nada que me pudiera interesar. Pero el año pasado viajé a la zona de los lagos de Italia, y las montañas que lo rodeaban despertaron en mí el interés por el paisaje; por lo tanto, ya tengo un motivo nuevo que puedo explorar. Es un tema tan nuevo para mí que necesitaré trabajar durante mucho tiempo antes de saber qué es lo que realmente me interesa del paisaje. Ahora ya sé en qué voy a ocupar el próximo año. Actualmente tengo dos amores muy particulares, uno es la Toscana y el otro las montañas –un contraste absoluto.

¿Puede contarme algo sobre su sistema de trabajo? ¿Pinta cada día cuando no da clases?

No, no sigo una rutina, pero lo que sí hago siempre es trabajar cuando tengo tiempo para ello, y no espero a que me llegue la inspiración para empezar.

La mayoría de los artistas con los que he hablado me han dicho lo mismo: hay que considerar la pintura igual que si fuera otro trabajo cualquiera.

Eso es cierto. Incluso Matisse dijo que el 90% del trabajo es sudor y el 10% es inspiración. Uno no se puede levantar de la cama pensando: «Oh, hoy no podré hacerlo, no me siento inspirado». Pero lo cierto es que hay muy pocos días en los que no tengo ganas de trabajar. Normalmente tengo ideas claras acerca de lo que quiero hacer –el principal problema es que la vida es demasiado corta para

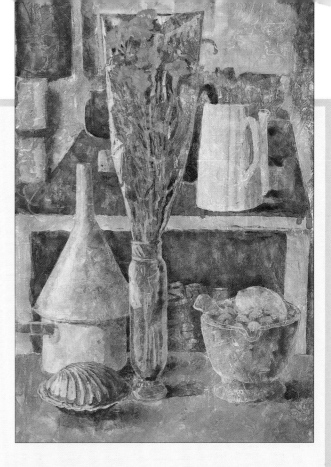

▲ **Naturaleza muerta con claveles**

Acuarela y gouache sobre un fondo de blanco de España, pigmento sombra natural y medio acrílico mate.

hacer todo lo que uno quisiera. Lo que realmente pienso es que el trabajo genera ideas, y que en los momentos en que no hay tales ideas, hay que disciplinarse –trabajar. Basta con componer un bodegón y ponerse a dibujar –el truco está en mantenerse activo.

Collage

El collage es un concepto cuyo significado abarca una gran diversidad de actividades y técnicas artísticas. Los diccionarios definen el collage como una técnica que consiste en recortar y pegar papeles para componer una forma o un diseño, y en cierto modo es así, aunque también puede ser instrumento de un proceso creativo digno de la atención de los artistas más serios.

Fue durante el período cubista cuando el collage se convirtió en una forma de arte por derecho propio, y en las obras de Georges Braque (1882-1963) y de Picasso hay pedazos de papel de periódico, sobres de carta con sello, entradas de teatro, etc., que forman parte de la pintura. Al incluir «fragmentos de realidad» en sus obras, dilataban la existencia de la pintura en cuanto objeto por derecho propio, y la alejaban de su existencia como ilusión de un mundo tridimensional. Puesto que el collage es un método que permite crear yuxtaposiciones poco usuales, este recurso también fue ampliamente explotado por los surrealistas, entre los cuales cabe destacar a Max Ernst y Kurt Schwitters (1887-1948), quienes no dudaron en incorporar billetes de autobús estropeados y suelas de zapatos en sus obras. Matisse hizo un uso muy diferente del collage, convirtiéndolo en una celebración de colores puros y de diseños; cuando enfermó tan gravemente que no podía ni tan siquiera sostener un pincel, se dedicó a recortar y a pegar papeles de colores para crear algunas de las obras de arte más maravillosas jamás vistas, algunas en gran formato.

COLLAGE SOBRE PAPEL

A menudo, los profesores de arte animan a sus alumnos a hacer collages porque ésta es una actividad muy divertida para la cual no es necesario ser demasiado hábil ni en pintura ni en dibujo; se obtienen resultados rápidos, y sirve de introducción a los principios básicos de la creación de imágenes y de diseños sin que el alumno se inhiba por exceso de información. En el contexto académico, esta actividad se considera más bien frívola, pero Matisse ha demostrado que con el collage de papeles se pueden obtener resultados comparables a los de cualquier otro método convencional de pintura.

Actualmente, hay muchos artistas que trabajan en esta especialidad; algunos, como Matisse, pintan o tiñen sus papeles antes de recortarlos (él usaba gouache para obtener grandes áreas de color plano y vivo). Otros artistas explotan el contraste entre diferentes materiales prefabricados, tales como el papel pintado, papel de envolver, piezas de tela de ganchillo y papel guarro mate, superponiendo con frecuencia, a estos materiales, aguadas de acuarela, tinta o pastel.

COLLAGE DE PAPEL

1 ▲ El artista empieza dibujando un perfil sobre el papel guarro que usará de base para el collage, lo que le permitirá calcular las medidas y formas de las primeras piezas del collage. Observe que el artista no corta sino rasga las piezas, porque esto enriquece la superficie del collage.

2 ▶ Una vez que han sido pegados los pedazos de papel más grandes, el artista puede empezar a plantearse la introducción de los detalles más delicados, tales como una figura recortada de una revista de fotografía, que ha sido elegida por el efecto que produce la textura de la ropa.

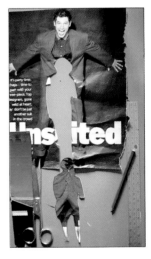

3 ▶ Hasta ahora se han pegado sólo los trozos de papel más grandes. Esto le permite al artista ir desplazando los recortes más pequeños hasta encontrar la posición más conveniente.

4 ▶ Algunas veces el material para el collage presenta, por sí mismo, calidades naturales, como en este caso, en el que el primer plano de un analgésico soluble ofrece un tema solar perfecto.

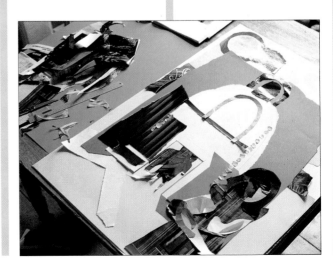

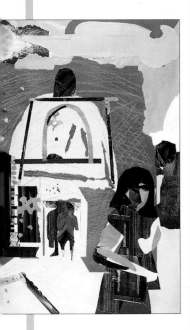

5 ▲ Como podrá observar en la obra acabada, el contraste entre márgenes cortados con tijera y márgenes rasgados puede llegar a ser un ingrediente importante en una obra de collage, tanto como lo son los límites suaves o duros de la forma en pintura.

Uno de los mayores atractivos de esta forma de arte es que permite obtener texturas de superficie de un modo que resulta prácticamente imposible de realizar con pinturas.

El collage de papeles también se puede usar para hacer estudios previos de una pintura; planificar una composición y probar diferentes combinaciones de forma y color. Picasso (1881-1973) aprendió este método de su padre cuando todavía era un joven estudiante; un método realmente útil –mucho más rápido y más directo que hacer una serie de dibujos preparatorios. En un retrato, por ejemplo, puede recortar algunas formas básicas para la figura y algunas para otros elementos que quiera incluir, tales como ventanas, puertas, pinturas en la pared detrás del modelo e incluso la silla en la que él o ella están sentados. Éstos se pueden mover sobre una hoja de papel hasta que se haya encontrado la disposición de elementos más convincente.

MATERIALES Y MÉTODOS

Cualquier cosa que usted elija puede ser un ingrediente para un collage; la única limitación técnica la constituyen aquellos materiales que no puedan ser pegados al material que sirve de base. Los pintores especializados en trabajar el collage desarrollan una mentalidad de urraca, porque recogen y almacenan todo aquello que tenga un aspecto sugerente hasta haber reunido una extensa «paleta personalizada». Desgraciadamente, hasta que no se han llevado a cabo algunos experimentos, no se sabe lo que realmente se necesita. Pero una vez que sea consciente del potencial creativo de esta manera de formar imágenes, empezará a descubrir en su entorno materiales útiles para su obra.

Naturalmente no está obligado a utilizar el papel como base para los collages. El primer ejemplo de un collage combinado con pintura al óleo data de 1912, cuando Picasso pegó un pedazo de hule a un cuadro para representar el asiento de caña de una silla. La pintura al óleo fresca tiene suficiente capacidad adherente para asegurar la fijación de diferentes materiales de collage, sobre todo cuando ha sido pintada con un buen grosor. Se pueden incorporar materiales sólidos tales como láminas metálicas y toda una variedad de objetos naturales. El acrílico también proporciona una buena base para trabajar con el método del collage, y la pasta para modelar, uno de los medios que se utiliza en el trabajo con acrílicos (véase página 165), le permitirá pegar al soporte objetos bastante pesados.

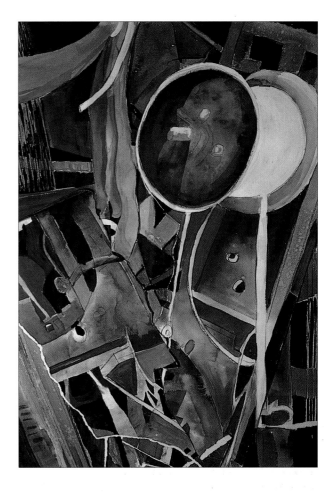

▲ June Ferrar Sullivan
Ciudad de seda I
En esta obra, los bordes cortados y rasgados del papel también tienen una gran importancia, porque gracias a éstos la composición adquiere una tensa linealidad. En lugar de usar papeles de color, Sullivan ha pintado los componentes del collage con acuarela, aplicando aguadas sueltas y fluidas a los papeles pegados sobre la base.

MÉTODOS DE TRABAJO

A pesar de que se pueden hacer collages expresivos
e imaginativos sin tener una experiencia técnica
adecuada ni habilidades de pintor, las mejores obras en
esta técnica suelen ser el resultado de una cuidada
planificación. En cierto modo, el collage es un ejercicio
más intelectual que el hecho de limitarse a pintar algo
que hay delante nuestro, porque el collage no permite
describir lo que vemos. Hasta ahora, ha intentado traducir
lo que ve a una serie de colores preestablecidos y
materiales que puedan evocar el tema.

Resulta una buena idea hacer unos esbozos rápidos
antes de empezar a trabajar, y si el soporte para el collage
es de papel guarro, le puede ser de gran ayuda dibujar
primero las líneas generales de la composición y recortar
y pegar luego las piezas que lo van a componer. Este
método no le impide cambiar de parecer una vez haya
empezado el trabajo; el collage siempre viene
acompañado de algunas sorpresas y nunca estará seguro
del efecto de ciertas yuxtaposiciones hasta que las haya
probado. No es necesario pegar los componentes del
collage hasta haberlos dispuesto de maneras diferentes;
también es muy probable que elimine algunos de los
ingredientes iniciales y que los sustituya por otros.

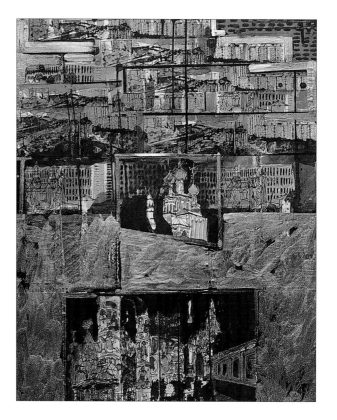

◀ John A. McPake
Moscú: arquitectura
Los fragmentos superpuestos
de dibujos y zonas de textura,
los colores decorativos y el
generoso uso de pintura dorada
expresan la atmósfera de una
ciudad en la que cúpulas
doradas conviven con bloques
de edificios urbanos poco
atractivos.

▶ David Ferry
Sizewell series
Ferry utiliza frecuentemente
materiales fotográficos
y fotocopias de fotografías para
elaborar sus collages. En esta
composición sugestiva
y vigorosa de una central
nuclear, las estructuras creadas
por el hombre se
empequeñecen ante la amenaza
de fuerzas que se escapan del
control humano, representadas
por los trazos intimidantes de
las nubes negras y del fuego.

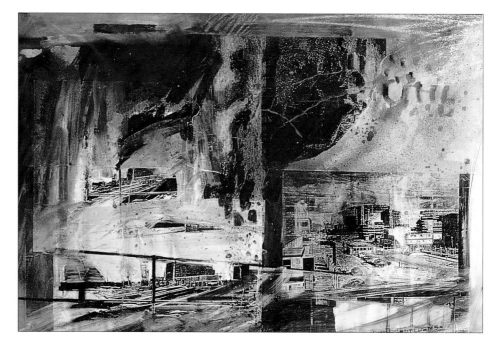

COLLAGE CON PAPEL

Si hasta el momento no había hecho ningún collage, lo que le resultará más fácil será basar este primer intento en una pintura suya o en una fotografía. Busque un tema que contenga una gran variedad de formas y colores, quizás una calle con sus edificios y poblada de gente o un bodegón con diferentes objetos que configuren una estructura vigorosa.

Haga un dibujo referencial para la colocación de las formas recortadas en una hoja de papel guarro de color blanco o teñido de algún color. Si el papel guarro ya es de color, puede usarlo como parte del collage en los objetos o en el fondo. Las formas de papel se pueden recortar si el efecto que se quiere lograr es de formas precisas y muy perfiladas, pero también se pueden rasgar si se quiere una forma más abierta. El contraste entre edificios y árboles, por ejemplo, se puede expresar utilizando papel rasgado para los árboles y papel recortado para los edificios. Recorte primero las formas más grandes y, una vez esté satisfecho del resultado, recorte las más pequeñas. No olvide que puede dibujar e incluso pintar encima de estos papeles recortados; si una vez pegados los papeles del collage cree que la obra necesita más definición o un mayor contraste de texturas, puede hacer experimentos con diferentes materiales de pintura y de dibujo para mejorar su aspecto.

La mayoría de las obras de collage tienen estructuras muy vigorosas. No se preocupe si su collage no es muy realista y no intente hacerlo parecer una pintura. Permítale desarrollar todo su potencial para crear una abstracción y no use los medios del dibujo y de la pintura para sobreimponer una pintura realista a un fondo abstracto.

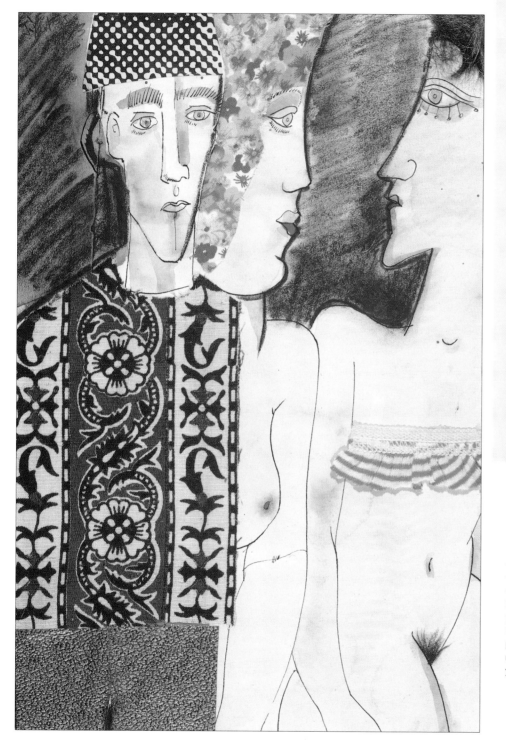

◀ Jack Yates
Tres figuras
Este collage frívolo pero elegante, en el que el artista ha combinado el dibujo y la pintura con trozos de tela y papel texturado, forma un interesante contraste si se compara con la obra, más seria, de Ferry en la página anterior. El collage es una técnica muy versátil que permite hacer interpretaciones muy diferentes de un tema y darle múltiples tratamientos.

«Recojo papeles en cualquier lugar... aunque también compro grandes cantidades de papel japonés; hago pruebas y procuro olvidar su precio cuando las rompo... El suelo de mi estudio está cubierto de papel, como si de una alfombra se tratara –una alfombra mágica.»

Barbara Rae

En 1960, Barbara Rae estudió en el Edinburgh College of Art, y en 1966 fue premiada con una beca para ampliar estudios en Francia y España. Ha hecho numerosas exposiciones desde que terminó, entre ellas, más de veinte individuales. En 1975 fue elegida miembro de la Royal Scottish Society of Painters in Watercolour (RSW), y en 1992 de la Royal Scottish Academy (RSA). Ha ganado numerosos premios importantes y su obra está representada en instituciones comerciales y en colecciones tanto públicas como privadas de Gran Bretaña, Europa y América. Vive en Edimburgo y da clases en la Glasgow School of Art.

P ¿Cuándo empezó a hacer collages?

R Cuando era una estudiante hice muchas serigrafías, litografías y grabados, pero era muy mala impresora, así que empecé a romper los trabajos gráficos y a encolarlos nuevamente después; algunos de estos collages se convirtieron en partes de las pinturas.

P Actualmente, ¿se dedica al collage de forma exclusiva?

R No, trabajo bastante con acuarelas y con técnicas mixtas también. De todos modos, mis obras de gran formato son todas collages.

P Sus pinturas tienen un fuerte componente abstracto, aun cuando contienen referencias muy evidentes al mundo real. ¿Cuáles son los temas que más le interesan?

R Veamos, para expresarlo de un modo simple, diría que es la acción del hombre sobre el paisaje –un jardín, por ejemplo, en el que haya una estructura fabricada por el hombre: un camino o un muro. O la calidad del campo que ha sido labrado una y otra vez. Recientemente estuve pintando en la Toscana. Era otoño, cuando se labran los campos, y eso era, precisamente, lo que me interesaba –el modo en que durante siglos se había dado forma a los campos de cultivo. En Escocia, lo que suelo ir a buscar es lo que transmiten ciertos lugares en la costa oeste, donde antes había pobladores que actualmente ya no existen. Aun así, algunos de mis trabajos también tratan de las personas que todavía viven allí, por ejemplo, de la industria del pescado y de las turberas. Dibujé mucho en los muelles de Leith, que han servido de base para la obra *El barco ruso* –esos barcos que se usan para entrar y salir de la mar con mucha frecuencia.

P ¿Ha habido artistas que hayan influido en su manera de trabajar con collages?

R Debo admitir que uno es Kurt Schwitters, y cuando acabé mis estudios fue la obra de Tàpies –sobre todo las texturas que elabora–, la que me influyó notablemente. Y John Piper, que creo que utilizó el collage sólo en una de sus obras, pero su forma de pintar parece collage; recurre a contrastes de textura. En cuanto a lo que a la pintura en general se refiere, hay una larga lista de artistas que admiro, y que culmina en Matisse. Es curioso, pero cuando alguien me pregunta quién es mi pintor favorito, padezco un lapsus y olvido citar a Matisse, que, sin duda alguna, es mi pintor favorito. Cuando estudiaba en la escuela de arte, conocí la obra de pintores ingleses –artistas como Paul Nash, Graham Sutherland y Ben Nicholson. Pero es probable que de un modo subliminal me influenciaran más algunos artistas escoceses, porque era a éstos a quienes veía con mayor frecuencia. William Gillies, por ejemplo, fue el director del Edinburgh College cuando yo estudiaba allí, y creo que su manera de ver el paisaje me influyó en buena medida.

P Resulta obvio que sus collages no han sido elaborados a partir del natural. ¿Hace pequeños esbozos preliminares del tema?

R Sí, tengo muchísimas libretas de apuntes. Éste es siempre el primer paso; salgo al exterior y hago esbozos con técnicas mixtas del paisaje. Después vuelvo a casa con una serie de estudios y dibujos realizados, pongamos por caso, de la costa oeste, donde pinto mucho, y después hago otra serie de pinturas en las que simplifico y afino mi actitud ante el paisaje, intentando obtener un tema en colores diferentes y según modelos de composición cambiantes. No suelo elaborar el tema más allá de una pieza de acuarela con técnicas mixtas, pero, en algunos

▶ **Tejados, Capileira**
En algunas zonas de la obra se ha dejado que el papel se arrugue para añadir interés a la superficie.

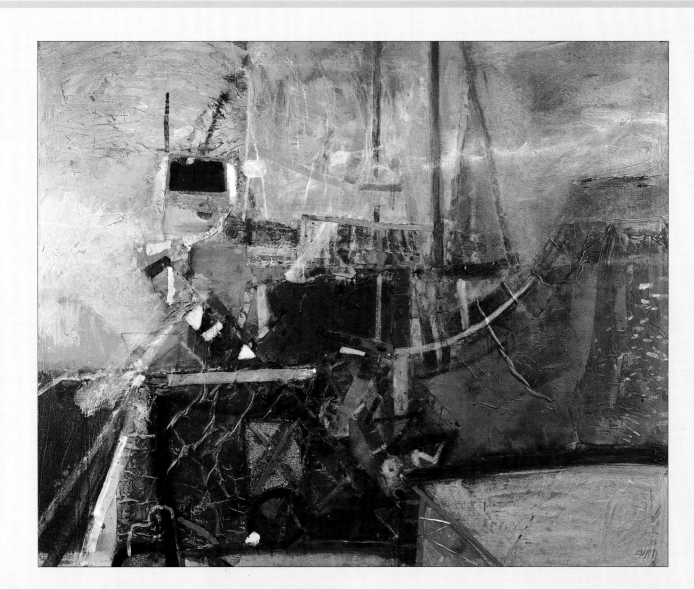

voy a traducir, pero después de esto no vuelvo a fijarme en el modelo porque estoy interesada en crear algo nuevo. Siempre empiezo por el papel; rasgo algunos, otros los recojo del suelo del estudio y los pego al soporte; y continúo de este modo, seleccionando diferentes papeles y pegándolos al soporte. También utilizo muchos medios, como el gel acrílico que, por su diferente grosor, crea también efectos de superficie. Ahora bien, no empiezo a introducir pintura en el collage hasta que he acabado el trabajo de pegar papeles, pero me gusta empezar a pintar cuando el medio todavía está húmedo o semi-seco, porque entonces el conjunto se mezcla –todos los elementos se funden para formar un todo. Precisamente uno de los mayores problemas del collage es que todo puede parecer pegado y, personalmente, prefiero que el conjunto esté perfectamente integrado.

casos, traduzco una pintura a través del collage para obtener algo totalmente diferente. Una vez tengo toda una serie de pinturas y de estudios en mi taller, los observo durante un tiempo, y en alguna de estas obras acabo viendo algo –el color, los valores tonales, etc.– que me decide a elaborarlo en un formato más grande –una pieza más firme, más profunda y cuidada.

P **Desde el punto de vista técnico, ¿cómo trabaja cuando elabora una obra de collage? ¿Cómo empieza a trabajar?**

R Normalmente trabajo sobre un soporte de cartón grueso de gran formato –en ocasiones muy grande; el soporte de *El barco ruso* mide 182,9 cm de ancho. Empiezo observando la imagen que

P **¿Pinta con óleo o con acrílicos?**

R Hubo un tiempo en el que pintaba con óleo, y todavía lo uso algunas veces para obras de formato pequeño.

Pero actualmente pinto casi sólo con acrílicos, y tengo buenas razones para ello. Cuando estuve en América, trabajando en un gran estudio con

▼ **El estanque de lirios en invierno**
Actualmente, Rae se reserva el óleo para pintar piezas pequeñas; en este gran collage se han utilizado tanto acrílicos como óleo.

acrílicos, empecé a pintar con las telas extendidas sobre el suelo en lugar de mantenerlas en posición vertical. Esta forma de trabajar permite usar pinturas muy diluidas en agua –los acrílicos que yo compro están embotellados y son más líquidos que los de tubo. Después regresé a Escocia y empecé a trabajar en piezas grandes como *El estanque*

de lirios en invierno. Primero pintaba acrílicos y superponía óleo a las capas anteriores, en las últimas fases de trabajo. Sin embargo, este procedimiento resultó imposible de practicar y muy peligroso, puesto que vertía litros de trementina encima de la tela, ya que intentaba trabajar con óleo, como lo había hecho con los acrílicos.

P La imagino poseedora de un gran stock de papeles para sus collages. ¿Suele recoger todos los papeles interesantes cuando los ve?

R Sí, los recojo siempre que es posible. Ahora mismo acabo de finalizar dos litografías y me ha quedado un buen montón de impresiones desechadas –ya he

empezado a romperlas porque los colores son maravillosos. Pero también compro muchos papeles japoneses de buena calidad; tengo que probarlos y olvidarme del precio cuando empiezo a romperlos. Y, aunque sea un error hacerlo, cuando trabajo, arranco un trozo de papel de una hoja entera, que dejo caer al suelo, en donde se llena de manchas de pintura y de pisadas. El suelo de mi estudio está cubierto de trocitos de papel; casi parece una alfombra –una alfombra mágica– y me veo obligada a gatear por el estudio en busca de un trozo de papel limpio. Lo que resulta más fastidioso es comprobar que se ha acabado mi papel favorito.

P ¿Cuánto tiempo tarda, aproximadamente, en realizar un collage?

R Eso depende, pero a veces tardo muy poco tiempo. Normalmente es un proceso muy rápido. Me gusta pegar el papel y pintarlo en una sola jornada y después continuar trabajando. De este modo no caigo en la tentación de insistir demasiado en la obra mientras se está secando. También sucede que, debido a la naturaleza de los medios que utilizo, no puedo comprobar lo que realmente ha pasado hasta que se ha secado completamente toda la obra; los geles son blancos en estado líquido, pero se vuelven transparentes cuando se han secado,

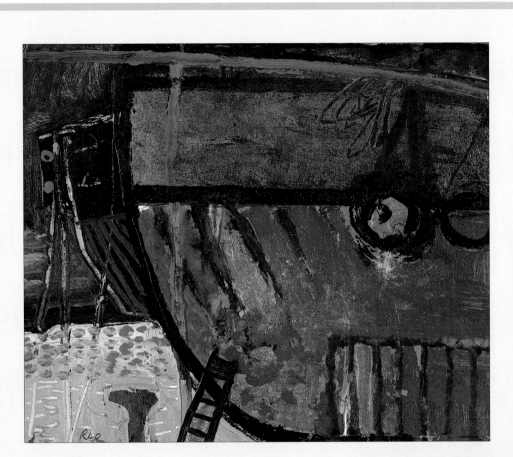

◀ Dique seco, Leith
Este collage, en el que la forma de la popa de un barco domina la composición, está basado en los apuntes tomados en los muelles.

▼ Campo en Lanjarón
El interés de Rae en las relaciones que se establecen entre el paisaje y el hombre se hace especialmente evidente en estas dos obras españolas.

lo que produce cambios en los colores. Si el color no es el esperado, al día siguiente introduzco más.

Hay otras obras cuyo tiempo de ejecución es más largo, debido a que contienen una serie de cambios más elaborados en la calidad de la pintura –se necesitan muchas más capas para elaborarlas. Algunas veces el tono se oscurece a medida que lo elaboro, y me veo obligada a superponer tonos más claros a los anteriores. También pinto con colores iridiscentes sobre negro, porque se obtiene una interesante calidad de luz. Pero, además, uso papel dorado, y pastel graso o al óleo aplicado encima de la pintura; en fin, un poco de todo.

▶ Tierra rosa, Orgi
A pesar de que casi toda la obra de Rae es semiabstracta, las formas y los colores del paisaje español se reconocen claramente en este cuadro.

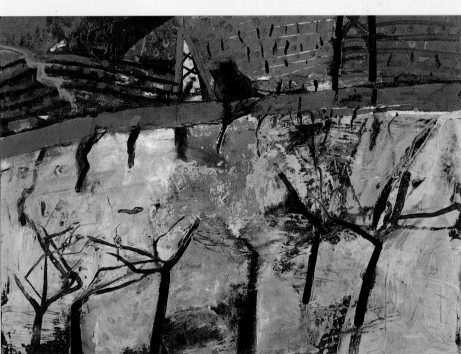

Monotipos

Los monotipos son un fascinante cruce entre pintura e impresión gráfica, y son de elaboración fácil y entretenida. Por lo común, se acepta que la invención del monotipo se debe al pintor y dibujante del siglo XVII GB Castiglione (h. 1610-1665), pero su uso no se extendió hasta el siglo XIX, cuando Degas explotó este sistema obteniendo unos resultados fascinantes. La idea básica es muy simple. Se hace un dibujo encima de una plancha de cristal o de cualquier otra superficie impermeable. Después, el dibujo se transfiere directamente a una hoja de papel, poniéndolo encima de la plancha y frotándolo con la mano o con un rodillo. Hay dos clases de monotipos —el monotipo pintado y el monotipo de plancha y rodillo—, aunque con la combinación de los dos se puede obtener una gama prácticamente ilimitada de efectos.

EL MONOTIPO PINTADO

Ésta es la clase de monotipo que desarrolló Degas, que se sintió fascinado por todo lo concerniente a las técnicas de impresión. Este pintor trabajó, sobre todo, encima de cristal y con tintas de impresión monocromas. Pero puede utilizar, también, las pinturas al óleo, y, en cuanto a los colores se refiere, no existe limitación alguna de cara a los que quiera introducir en un monotipo. De todos modos, pintar sobre cristal requiere un poco de práctica, puesto que tiene una superficie mucho más resbaladiza que la de cualquier soporte convencional para óleo, y tendrá que hacer pruebas de densidad de la pintura hasta que encuentre la consistencia adecuada para este trabajo. Deberá conseguir que sea bastante líquida, pero no demasiado, porque hay que evitar el trazo sucio y emborronado. De todos modos, es muy fácil corregir los errores porque sólo es necesario que limpie la plancha.

Otra cosa que deberá hacer es probar distintos tipos de papel —en cualquier trabajo de impresión, la textura del papel forma parte integral de la obra acabada. Puede empezar con un papel guarro blando y pasar, después, a papeles especiales para impresión cuya superficie es muy absorbente. La experimentación forma parte del interés por los monotipos, cuyos resultados son, hasta cierto punto, impredecibles.

Algunos representantes de esta técnica prefieren construir el color de la obra mediante la aplicación de los colores por separado en las diferentes fases de impresión. En este caso se necesita un sistema de registro que asegure que el papel vuelve a la misma posición cada vez; y aunque pueda parecer difícil, este problema tiene una solución muy simple. Sólo tiene que fijar uno de los extremos del papel a la plancha con cinta adhesiva; de este modo, puede levantarlo después de la primera

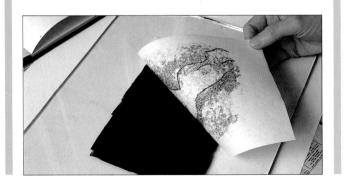

MONOTIPO DE PLANCHA ENTINTADA

1 ◄ En esta versión del método, se reparte tinta calcográfica o pintura al óleo encima de una superficie lisa con la ayuda de un rodillo. La plancha puede ser un trozo de fórmica o de metal, o de vidrio plano, como en este caso.

2 ◄ Después, se pone un papel encima de la tinta o de la pintura al óleo. En este caso se ha usado papel japonés muy fino. Sin embargo, puede hacer experimentos con todo tipo de superficies y colores.

3 ◄ A continuación, se hace un dibujo encima del papel, que puede ser simple o muy elaborado, según lo que decida. Las líneas del dibujo habrán recogido la tinta de la plancha y tendrán el aspecto de una impresión.

4 ◄ Mientras se trabaja, se puede levantar parcialmente el papel para comprobar el resultado. Si quiere vigorizar el dibujo o añadir más detalles a la imagen, sólo ha de volver a poner el papel en su sitio.

MONOTIPO PINTADO

1 ▶ **Éste es el método** que utiliza la artista cuyos monotipos se muestran en las páginas 214-215. La pintura está realizada encima de una lámina de metal ligero. Ha preferido el metal antes que el vidrio porque el primero le permite controlar mejor lo que está haciendo.

2 ◀ **Una vez aplicada la pintura a la plancha,** la artista humedece el papel (papel guarro normal) con trementina, después lo pone encima de la plancha y lo frota con un trapo humedecido en trementina. Normalmente, la presión de las manos es suficiente para hacer una impresión.

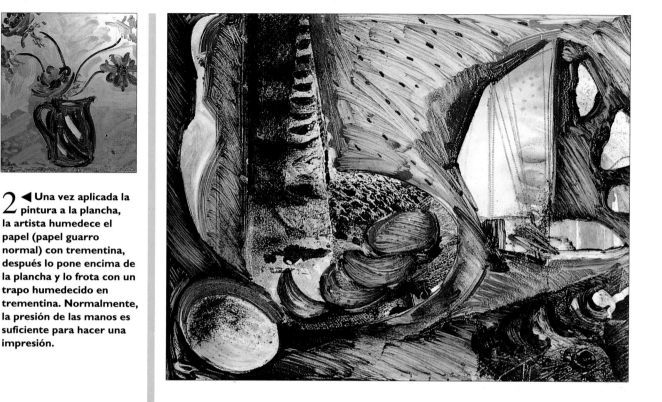

3 ▶ **Ahora se levanta la impresión.** También en este caso se puede volver a colocar el papel encima de la plancha para volver a prensar las zonas que no han registrado el color.

4 ◀ **Cuando la impresión está seca,** se puede trabajar en ella con pasteles, pasteles al óleo, o con más pintura.

impresión, entintar la plancha con el nuevo color, volver a colocar el papel encima y hacer la siguiente impresión. Gracias a este método se pueden obtener efectos muy interesantes, porque la superposición de capas de pintura en la plancha o en el cristal creará diferentes texturas en el papel. Si se hacen incisiones en la tinta que cubre la plancha o el cristal, se obtienen líneas blancas que añaden otro elemento de textura al monotipo.

MONOTIPO DE PLANCHA ENTINTADA

El segundo método básico consiste en cubrir toda la plancha con una fina capa de tinta o de pintura –el mejor sistema para entintar la plancha es hacerlo con un rodillo–, poner un papel encima de la plancha y hacer un dibujo a lápiz o con otro instrumento encima del papel. En teoría, sólo las líneas que han sido dibujadas serán registradas por el papel, pero en algunas zonas, éste recoge parte de la tinta, e incluso, la leve presión que se puede ejercer con la mano al tocar el papel mientras se dibuja, puede quedar también registrada. Este tipo de accidentes puede contribuir a crear formas, de un modo totalmente imprevisible, o un bonito fondo para la impresión; en realidad, cualquier efecto accidental puede

▲ David Ferry
Series de visión binocular
Si el papel que ha comprado es de buena calidad, puede trabajar en el monotipo tanto como quiera. En este ejemplo, se han añadido diversas capas de color a un monotipo monocromo elaborado según el método de plancha entintada.

MONOTIPO DE DOS COLORES

1 ◄ Se trata del mismo método, pero con varias etapas de impresión. El artista recorta primero una plantilla, que coloca encima de la plancha entintada; después coloca el papel encima y finalmente frota la superficie con un peine para obtener un efecto de trama.

2 ▲ Esta fotografía ilustra la segunda fase de impresión, después de que el papel se ha vuelto a colocar encima de la plancha, esta vez para dibujar con un destornillador.

3 ◄ Ahora se introduce un segundo color. El papel para la impresión se ha pegado a la parte superior de la plancha con cinta adhesiva para que sea posible volver a colocarlo en la misma posición.

4 ▲ El resultado final demuestra la gran riqueza de registros que se puede obtener mediante este método «casero» de impresión.

ser aprovechado en beneficio propio. Es más, estos registros accidentales pueden aumentar el atractivo de la obra —las marcas dejadas por los pulgares de Degas son uno de los rasgos característicos de sus impresiones. También sería conveniente que probase diferentes tipos de papel.

Son varios los artistas que para hacer sus monotipos usan un delgado papel japonés, especialmente adecuado para trabajos delicados, de línea, y tan transparente que permite ver lo que se está haciendo.

Este método admite muchas variantes. No es necesario que utilice un lápiz para hacer los dibujos —se puede obtener una amplia gama de trazos si se utilizan herramientas como peines, pinceles secos, mangos de pincel y, cómo no, los dedos. También se puede sobreimprimir el primer trabajo con otros colores mediante el sistema descrito anteriormente y volviendo a entintar la plancha, o parte de ella, con otro tono o color.

Todavía hay otra variante, que en realidad es una mezcla de ambos métodos, y que consiste en dibujar la imagen directamente en la tinta; después, se coloca el papel y se imprime. El resultado será una impresión en negativo, puesto que los trazos del dibujo aparecerán blancos. En función del efecto que quiera obtener, deberá utilizar para trabajar un utensilio u otro. Para las líneas amplias y fluidas se puede utilizar un pincel, la punta de un lápiz o de un destornillador. También se puede pintar la plancha con pinceles en lugar de usar para ello un rodillo; así, las pinceladas formarán parte de la textura del monotipo.

Sea cual fuere el método que utilice, la impresión resultante no tiene por qué ser considerada, necesariamente, como una obra acabada. Los monotipos se pueden reelaborar con cualquier medio pictórico existente, como, por ejemplo, los pasteles, los pasteles al óleo, el óleo, las tintas o las tizas de pastel. Ahora bien, si tiene la intención de continuar trabajando encima del monotipo, conviene usar un papel resistente. El papel guarro de buena calidad permite tanto la impresión como los posteriores trabajos con pintura.

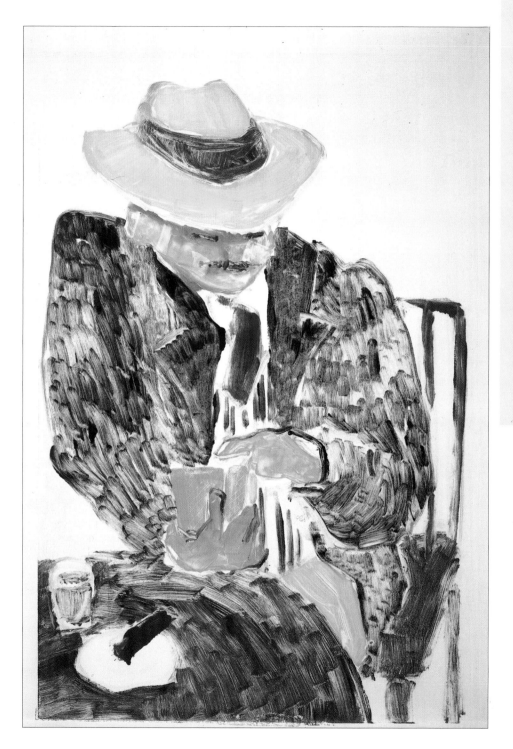

Uno de los mayores atractivos del monotipo reside en la posibilidad que ofrece elaborar la imagen de muchas maneras diferentes. Repase todos sus dibujos y estudios y busque uno que se pueda traducir a monotipo –quizás el dibujo de una figura o el esbozo para un bodegón de la primera parte del libro. Pruebe el método de pintar sobre vidrio primero (puede poner el dibujo debajo del vidrio para usarlo de referencia cuando pinte el cristal, siempre y cuando la impresión tenga las mismas dimensiones). Cuando crea que puede dar por finalizada la pintura, coloque un papel encima del vidrio, fije dos de sus extremos con cinta adhesiva, y frote presionando con las manos. Después, levante el papel para ver el resultado. Si la impresión es débil, vuelva a colocar el papel en su posición y presione la superficie de éste con un rodillo.

Ahora pruebe el método de plancha entintada, utilizando el mismo dibujo. Esta vez no puede colocar el dibujo original debajo del cristal, por lo tanto, fíjelo en la pared para tener una referencia cuando trabaje. El papel de la plancha se puede levantar en cualquier momento para comprobar la evolución del dibujo; debe procurar, no obstante, que no se seque la pintura, porque dejará de registrar correctamente el dibujo –una vez seca, el registro será bastante deficiente. Si no le gusta el resultado, puede raspar algunas zonas de la pintura u oscurecerlas frotando el papel con los dedos. Una vez que haya acabado el monotipo, cuélguelo y déjelo secar; entretanto, puede plantearse si deja la impresión como está o si conviene insistir en la obra con otros medios, ya sea de dibujo o de pintura.

◀ Carole Katchen
El jugador
En los monotipos pintados, el papel recoge la capa superior de la pintura al óleo, de manera que las pinceladas se hacen muy evidentes y pasan a ser una parte importante de la imagen. Recuerde esto cuando pinte la plancha y procure no insistir demasiado en la imagen.

«Uno puede matarse trabajando en una pintura; en cambio, los monotipos tienen un atractivo que me parece muy seductor, te obligan a ser intrépido... es como tirarse a una piscina cuando se nada por primera vez.»

Kay Gallwey

A la edad de quince años, Kay Gallwey empezó sus estudios en la City and Guilds School of Art, en Londres, y más tarde obtuvo una beca para estudiar en la Royal Academy School of Painting. Ha trabajado como ilustradora, diseñadora de moda y como retratista, y todavía acepta encargos para retratos, aunque dedica la mayor parte de su tiempo a pintar bodegones y flores en óleo y pastel. Expone anualmente en la Pastel Society y ha hecho dos exposiciones individuales en la galería Catto de Londres. Además de su prolífico trabajo como pintora, ilustra y escribe cuentos infantiles.

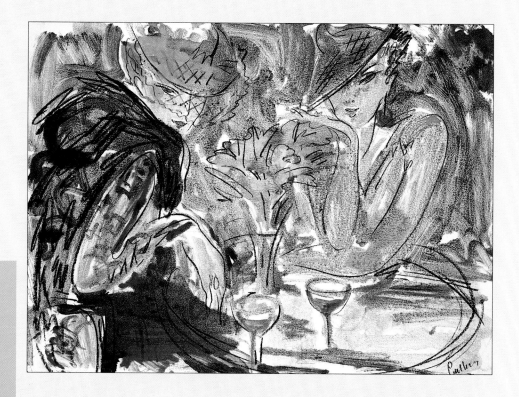

▲ Conversación
Los trazos de pincel y las texturas se integran perfectamente en esta obra y le imprimen una sensación de movimiento muy vivaz.

P ¿Cuándo empezó a hacer monotipos? ¿Qué fue lo que la llevó a hacerlos?

R *Monotipos* –aunque también se les llame monoimpresos, yo siempre he dicho monotipos. No me gusta llamarlos monoimpresos porque, en realidad, no son impresos; son obras independientes, diferentes. Creo que empecé hace quince años, antes incluso de haber oído hablar de ellos.

P Pero debe haber visto los monotipos de Degas.

R Es cierto, pero hasta que no compré el libro titulado *The Painterly Print*, que trata exclusivamente de monotipos, no sabía que era eso precisamente lo que hacía Degas. Y lo cierto es que nadie diría que son monotipos, porque Degas pintaba densamente con pasteles encima.
Mi método de trabajo no es el mismo que el de Degas; él trabajó a partir de las técnicas de estampación calcográfica y utilizaba tintas de calcografía para hacer sus monotipos, mientras que mi método se desarrolló a partir de la pintura al óleo. ¿Se acuerda de las clases de pintura en la escuela de

arte, en las que, cuando uno llegaba a un punto muerto en el cuadro, se cubría la obra con papel de periódico o de azúcar para levantar la mayor parte de la pintura y poder empezar de nuevo?

P Sí *(tonking)* –un método muy útil.

R Cierto. Este sistema de trabajo dejaba en el papel una imagen que a veces era mejor que la pintura misma –poco atractiva cuando uno se veía obligado a recurrir al papel de periódico. En aquel momento no lo supe, pero eso es exactamente un monotipo, y mi manera de trabajar es más o menos la descrita; aunque hay una diferencia en cuanto al soporte,

porque actualmente trabajo sobre planchas de metal o de fórmica en lugar de hacerlo sobre tela.

P **¿Qué fue lo que le decidió a hacer un monotipo en lugar de pintar un óleo o un pastel?**

R A veces las respuestas a este tipo de preguntas son muy superficiales. Cuando pintaba con óleo, una vez acabado el cuadro quedaba mucha pintura en mi paleta y, aunque pueda parecer trivial, empecé a pintar monotipos porque quería aprovechar esos restos de pintura. Es así de simple. Lo que sí es cierto es que este cambio le lleva a uno a hacer algo diferente. En una pintura se puede trabajar hasta matarse, en cambio, los monotipos tienen una inmediatez que me seduce mucho.

P **¿Hay temas que son más aptos para la técnica del monotipo?**

R No, en realidad no los hay. La mayoría de los temas que desarrollo en mis monotipos son los mismos que hay en mis pinturas, pero algunas veces parece que el monotipo sea el medio perfecto para desarrollar unos temas determinados. Hace poco, por ejemplo, ilustré un libro infantil –un libro sobre gatos. Los niños pequeños necesitan imágenes simples, pero los monotipos me permitían obtener una gran variedad de texturas y aumentar mucho el interés de los dibujos; aunque el proceso sea muy simple, los

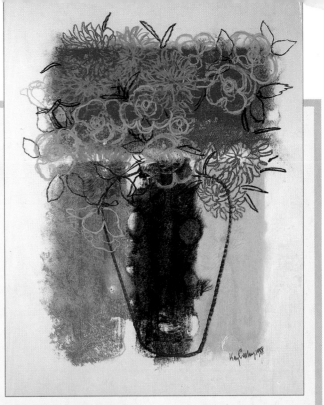

▲ **Flores en un jarrón negro**
En este caso, la pintura ha sido aplicada de forma muy plana con el fin de obtener colores planos y vivos, que sirven de fondo al dibujo a pastel hecho encima de la impresión.

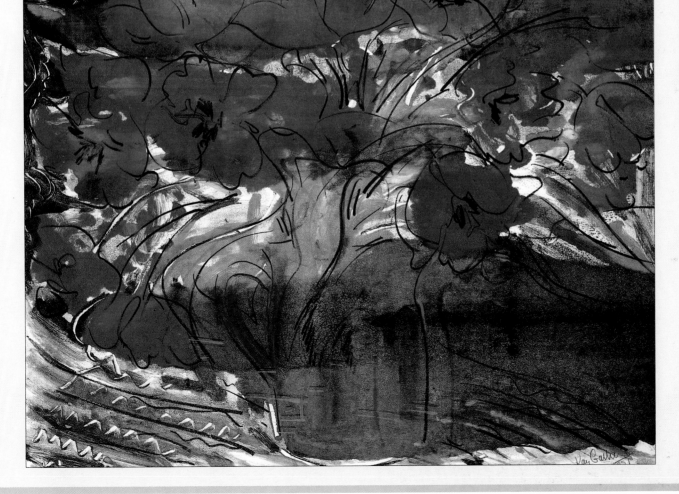

◄ **Flores rojas**
Las bonitas texturas obtenidas en el monotipo se hacen especialmente evidentes en la mitad inferior de la imagen, en la que se ha dejado que los colores se mezclen. Una vez seca la impresión, se ha hecho un dibujo vigoroso con la punta de un pastel rojo.

resultados pueden ser muy sofisticados.

P Acaba de mencionar las texturas. Supongo que los efectos que se producen en un monotipo no se pueden obtener en la pintura.

R Sí, es cierto, y lo que resulta más interesante en este tipo de trabajos es que nunca se sabe, realmente, lo que puede suceder. Naturalmente se puede ejercer un cierto control sobre determinados aspectos del monotipo; por otro lado, también se puede modificar parte del mismo después. Una amiga mía que viene a trabajar a mi estudio de vez en cuando hizo la impresión de un gato negro, cuando la volví a ver, el gato negro se había convertido en uno blanco. Había continuado trabajando y había cambiado completamente la obra.

P ¿Siempre trabaja encima de los monotipos?

R Normalmente sí lo hago, aunque en diferente medida. Algunas veces trabajo con pasteles y en buena cantidad, como lo hacía Degas, pero otras, me limito a definir la forma con algunos trazos de dibujo –un modo de trabajar más parecido al de Matisse. El trabajo posterior depende de cómo haya salido el monotipo; eso es lo que dicta el trabajo que queda por hacer después; aun así, es

▶ **Flamencos**
Para la mayoría de sus monotipos, Gallwey utiliza una plancha de metal, pero para esta obra de gran formato usó una hoja de vidrio, prensando el papel con libros para hacer la impresión.

muy importante no matar el monotipo y eso sucede muy fácilmente.

P ¿En qué medida se puede controlar la impresión?

R En realidad hay muchas maneras de hacerlo –pronto se descubren los efectos que se pueden obtener mediante la aplicación de pintura más o menos densa, y los que se obtienen al mojar el papel con trementina. Se pueden obtener colores tan planos como los de una impresión verdadera si la pintura se aplica de forma muy homogénea, dejando un pequeño margen entre un área de color y otra para que los colores no se mezclen; después se coloca el papel encima de la plancha con mucho cuidado. Algunos artistas usan tintas calcográficas en lugar de usar pinturas, porque estas tintas no se dilatan tanto como el óleo. Sin embargo, a mí me gusta más la soltura y el efecto pictórico que se obtiene con el óleo cuando los colores se diluyen y se producen efectos espontáneos. En la obra *Flamencos*, por ejemplo, quería obtener un efecto bastante acuoso –en realidad, los pájaros están

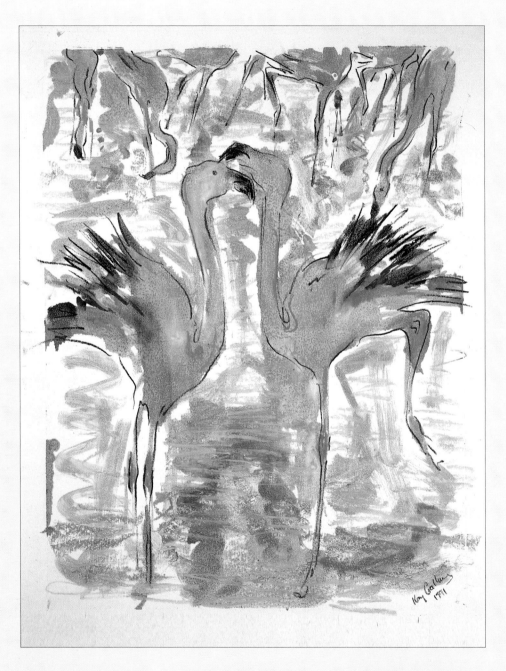

dentro del agua–, así que rocié toda la superficie con trementina. Se vierte un poco de este disolvente en una esquina y se inclina el papel para que el líquido corra por toda la superficie. En este caso se puede ver

lo que está sucediendo, pero en la mayoría de los casos se mantiene el factor sorpresa –algunas veces, cuando hago un monotipo, mi manera de ver determinadas cosas cambia completamente.

P Y la imagen que se obtiene está invertida, una circunstancia que la hace parecer extraña.

R Sí, y la verdad es que esta inversión de la

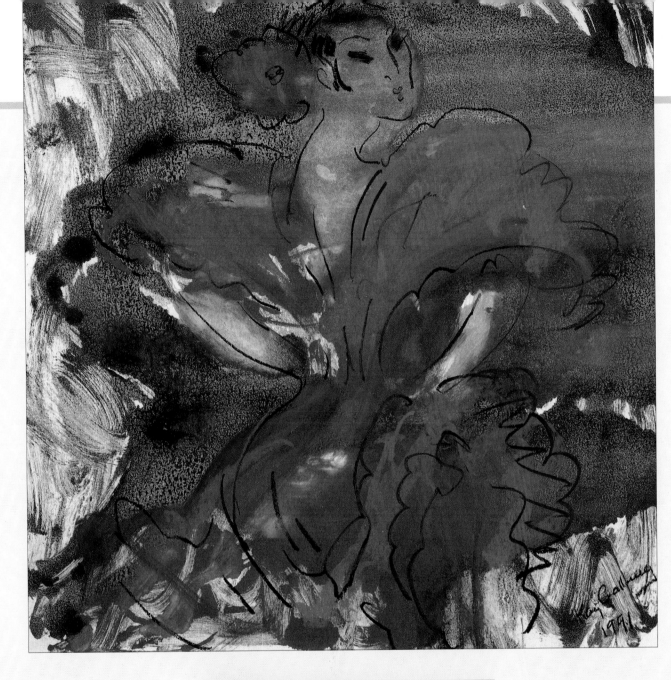

imagen puede llegar a confundir bastante si se está trabajando un tema a partir de una fotografía o de un jarrón con flores. Cuando se empieza a trabajar en el monotipo acabado, no se puede volver al original –conviene fiarse de las capacidades personales y dibujar.

Hay que trabajar siguiendo las pautas que marca la misma obra, y uno debería olvidar todo lo que pudiera haber planeado al empezar a trabajar. El monotipo obliga a sintetizar –de alguna manera le saca a uno las cosas de las manos. Por otro lado, es totalmente diferente al hecho de sentarse con un lápiz en las manos para elaborar una pintura. Es como saltar a una piscina por primera vez.

Obviamente es una buena forma de trabajar cuando uno se siente bloqueado –y muy adecuada para aficionados a la pintura, que muchas veces tienen miedo de empezar a pintar.

Sí, porque es una técnica sencilla pero muy emocionante, con la que siempre se obtienen resultados interesantes. Es perfecta para cualquiera –profesionales, aficionados, niños. Cuando mis hijos y sus amigos tenían cinco años, les enseñé a hacer carteles mediante la técnica del monotipo, y cuando sus madres volvían a buscarlos, había montones de cuadros por todas partes. Es muy divertido.

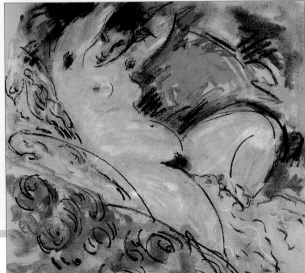

▶ **Estudio de un desnudo**
La impresión misma es la que dicta la cantidad de trabajo posterior que necesita la obra; en este caso, el trabajo con pasteles es bastante mayor que en otras obras.

▲ **La bailarina española**
El aspecto suave y fluido del color encima del hombro de la bailarina y debajo de su brazo derecho se ha obtenido gracias a la aplicación de trementina. El método de trabajo de Gallwey en la técnica del monotipo ha sido expuesto en la página 211.

Glosario

· · · · · · · · · · ·

AGLUTINANTE. Medio líquido que se mezcla con el PIGMENTO para fabricar pintura o barritas de pastel. El aglutinante que se utiliza para fabricar acuarelas es la GOMA ARÁBIGA; los óleos se aglutinan con aceite, los acrílicos con una resina sintética y los pasteles con goma tragacanto.

ALLA PRIMA (PINTURA DIRECTA). Literalmente traducido del italiano, este término significa «a la primera» y se refiere a las pinturas ejecutadas en una sola sesión, aplicando cada color tal como se verá en la pintura final. Los impresionistas trabajaban de este modo, muy al contrario de lo que hacían los pintores académicos del siglo XIX, que pintaban sus obras capa por capa encima de una BASE DE PINTURA monocroma.

APRESTO. Tipo de cola que tradicionalmente se obtenía de las pieles animales, que se usaba para sellar telas o tablas sin imprimar, antes de que se les diera un FONDO de óleo. El apresto no se puede usar junto a la IMPRIMACIÓN acrílica, puesto que ésta debe ser aplicada directamente a la superficie.

COLA DE APRESTO. *Véase* **APRESTO.**

COLOR CON CUERPO. Término que sólo se utiliza en el ámbito de las acuarelas, y designa una pintura opaca soluble en agua. A veces se refiere a la acuarela mezclada con tinta china blanca, pero también es un término alternativo para designar las pinturas gouache.

COLOR EVANESCENTE. Color que palidece cuando se expone a la luz. Actualmente, la mayoría de los fabricantes indican en sus pinturas el grado de permanencia de las mismas, y sólo quedan muy pocos colores evanescentes, aunque algunos tienen cierta tendencia a palidecer con el paso del tiempo.

COLOR LOCAL. Color real de un objeto, independientemente de los efectos creados por la incidencia de la luz o de la distancia.

COLOR ROTO. Término bastante impreciso que a veces se utiliza para hacer referencia a las MEZCLAS ÓPTICAS. De hecho, color roto se refiere a una extensión de color que no es plana, y que no cubre totalmente un color subyacente o el color del lienzo o del papel.

COLOR SATURADO. Color puro e intenso, sin mezcla de blanco o de negro.

COLORES ARMÓNICOS. Colores que están juntos en el círculo cromático (por ejemplo, azules y violetas, rojos y amarillos) y aquellos que no producen contrastes violentos.

COLORES COMPLEMENTARIOS. Parejas de colores que ocupan posiciones opuestas en el círculo cromático, tales como el rojo y el verde, el violeta y el amarillo. Cuando se yuxtaponen en una pintura, los efectos que se obtienen son muy vigorosos.

COLORES PRIMARIOS. Colores que no se pueden obtener por mezcla de otros. Los primarios son el rojo, el amarillo y el azul.

COLORES QUE AVANZAN. Colores que parecen avanzar hacia el primer término del PLANO PICTÓRICO. Los colores que normalmente tienen esta propiedad son los cálidos y saturados, tales como los rojos y los amarillos brillantes.

COLORES QUE SE ALEJAN. Colores fríos, tales como el azul, los verdes azulados y los azules agrisados, que parecen alejarse del espectador, mientras que los colores brillantes y cálidos se adelantan hacia el espectador (*véase* COLORES QUE AVANZAN).

COLORES SECUNDARIOS. Colores que se obtienen a partir de la mezcla de dos COLORES PRIMARIOS. El verde, el naranja y el violeta son colores secundarios.

COLORES TERCIARIOS. Colores obtenidos por la mezcla de tres primarios o de un primario con un secundario, por ejemplo, verde (amarillo + azul) con rojo.

CORRIMIENTOS. En la pintura con acuarelas pueden darse manchas de contornos irregulares cuando se pinta sobre una zona todavía húmeda. Estos corrimientos pueden tener un aspecto bastante desagradable cuando la zona de color que hay debajo es plana, pero es un rasgo muy atractivo en una pintura realizada según la técnica HÚMEDO SOBRE HÚMEDO y, a menudo, los acuarelistas lo introducen deliberadamente.

CROMA. Término que se utiliza para describir el grado de pureza de un color. El rojo y el azul puros, por ejemplo, ocupan un lugar destacado en la escala cromática, mientras que el gris neutro no tiene croma.

CUADRICULAR. Método tradicional de ampliar y transferir un DIBUJO PREPARATORIO a la superficie pictórica. Encima del dibujo se traza una red de cuadros, y encima de la superficie pictórica se traza una red similar, pero de cuadros más grandes. Después se transfiere la información de una red a la otra.

CHIAROSCURO. Palabra italiana que significa «claroscuro», término que describe los fuertes contrastes de luz y sombra en una pintura.

DIBUJO BASE. Dibujo que se hace a lápiz, carboncillo o con pincel, sobre el soporte pictórico, para que sirva de guía a la aplicación del color.

DIBUJO PREPARATORIO. Dibujo que se realiza para que sirva de base para una pintura, normalmente a partir de estudios anteriores y/o de fotografías. A diferencia del apunte, en el dibujo preparatorio se organiza toda la composición y, normalmente, se transfiere a la superficie de trabajo mediante el CUADRICULADO u otro método similar.

DIFUMINADO. Técnica que se utiliza sobre todo con los medios opacos, incluidos los pasteles. El difuminado (*scumbling*) consiste en aplicar una capa seca y gruesa de color de modo deliberadamente irregular, encima de una capa seca de otro color, para crear interesantes efectos de COLOR ROTO.

DILUYENTE. Líquido que se usa para diluir las pinturas; destaca el aguarrás y la esencia de trementina para los óleos, y agua para las pinturas solubles en agua.

EMPASTE. Pintura aplicada con el suficiente grosor como para ser vista en la superficie pictórica. Los empastes se pueden aplicar con pinceles o espátula. Hay medios especiales que engrosan la pintura para realizar este tipo de trabajos.

ENCÁUSTICA. Pintura elaborada a partir de la mezcla de cera caliente y pigmento, muy común en el antiguo Egipto y en el Mundo Clásico. En la actualidad, existe de nuevo interés por esta técnica.

ENMASCARAR. Los métodos de enmascaramiento se usan con frecuencia en las acuarelas para hacer reservas allí donde se necesitan puntos de luz. La máscara más común es el líquido para enmascarar, una sustancia gomosa que se pinta encima del papel antes de empezar a introducir las aguadas de color, y que se retira una vez acabada la obra. La cinta para enmascarar se puede utilizar tanto para acuarela como para óleo y acrílico, cuando se quieren obtener márgenes perfectamente perfilados.

ESBOZO. Primera fase de trabajo en la pintura de un cuadro, cuando se introducen las principales áreas de color y de tono de un modo más o menos amplio, recibiendo éstas una mayor definición en los estadios posteriores de la pintura.

ESGRAFIADO. Ampliación del método del RASPADO que se asocia, sobre todo, con los pasteles y con el óleo. Consiste en raspar con un objeto puntiagudo una capa de color para revelar un color subyacente o el fondo de la tela. Las marcas suelen ser lineales.

FIJATIVO. Barniz muy diluido que se rocía sobre una obra realizada con pasteles o con pintura para proteger los colores de la suciedad y del desprendimiento. Algunos pastelistas usan el fijativo en cada fase de trabajo de la obra, mientras que otros no lo usan nunca. Tiende a oscurecer los colores.

FONDO. Capa de pintura o de otra sustancia que aisla al SOPORTE de la pintura que se le aplica. Para pintar con óleos se necesita un fondo, puesto que el aceite contenido en la pintura es absorbido por la tela o la madera, y puede provocar la putrefacción de las fibras. *Véase* FONDO DE COLOR.

FONDO DE COLOR. Los artistas que trabajan con pinturas opacas (incluido el pastel) suelen colorear los FONDOS antes de empezar a trabajar. En la pintura al óleo, y con acrílicos, se da una PRIMERA capa de color a la superficie imprimada blanca del soporte; si no, se mezcla el pigmento directamente con la imprimación. Los pastelistas también trabajan encima de papel de color, pero, a menudo, ellos mismos se tiñen con acuarela los papeles con los que trabajan.

FONDO TONAL. Otro nombre para denominar los FONDOS DE COLOR, sobre todo cuando es el tono y no el color el factor dominante.

FROTTAGE. Técnica en la que se cubre una superficie texturada o dentada con un papel y, a continuación, se frota con un lápiz blando, un lápiz de color o con pastel. Los diseños que se obtienen gracias a esta técnica se suelen usar para trabajos de collage.

GÉNERO. 1 Término que se utiliza para denominar las pinturas que describen escenas domésticas, normalmente asociadas con los pintores flamencos del siglo XVII. 2 Una categoría de pintura, por ejemplo, el paisaje, el retrato o el bodegón son diferentes géneros de pintura.

GESSO. En su origen era un fondo blanco brillante que se usaba para preparar la superficie que había de ser pintada o dorada. Es un pigmento de consistencia parecida a la del yeso, mezclado con cola y que se aplica encima de una tabla de madera en capas sucesivas. Los fondos de *gesso* son utilizados por pintores que pintan con TEMPERA. El medio llamado *gesso* acrílico, que se usa para imprimar telas para óleo o para acrílicos, no es *gesso* auténtico, y rara vez se necesita más de una capa de esta imprimación.

GOMA ARÁBIGA. Medio que se utiliza como AGLUTINANTE para las ACUARELAS. Si se mezcla con agua, esta cola también se puede usar como medio pictórico. Enriquece los colores y espesa la pintura.

GRASO SOBRE MAGRO. Manera tradicional de pintar un óleo. Se empieza por aplicar una capa delgada, muy poco aceitosa, de pintura, incrementando la densidad de la pintura y el contenido de aceite de la misma a medida que avanza el cuadro. Este sistema es muy importante para cualquier pintura elaborada por superposición de capas. La pintura grasa y densa tarda bastante tiempo en secarse, y tiende a encogerse durante este proceso. Si la pintura magra se superpone a una capa de pintura densa, la primera se secará antes y, al encogerse, la capa inferior se cuarteará.

HIEL DE BUEY. Medio que algunas veces se usa en la pintura de acuarelas para mejorar la fluidez de la misma.

HÚMEDO SOBRE HÚMEDO. Pintar un nuevo color antes de que el anterior se haya secado. En una pintura de acuarelas, esta técnica produce una gran diversidad de efectos, desde los fundidos suaves de color hasta los CORRIMIENTOS de color, pasando por los colores dispersados. Con óleos, los efectos que se producen son menos dramáticos, pero cada nuevo color cambia debido a los colores adyacentes y a los subyacentes, de manera que los colores y las formas aparecen sin límites demasiado definidos.

HÚMEDO SOBRE SECO. Pintar con pintura fresca encima de pintura seca.

IMAGEN. Término que se usa para designar tanto a la imagen en la pintura como a la pintura misma, o a una parte de ésta.

IMPRIMACIÓN. Capa de color que se aplica al FONDO y que a menudo se usa como un tono medio en pintura. *Véase* FONDO DE COLOR.

IMPRIMACIÓN, IMPRIMAR. Imprimar una tela, una tabla o cualquier otro SOPORTE no es otra cosa que aplicar un FONDO. Las pinturas que se fabrican especialmente para este fin se llaman de imprimación. El de uso más extendido en la actualidad es el *GESSO* acrílico, que proporciona un fondo útil tanto para la pintura al óleo como para la pintura acrílica.

LEVANTAR O SACAR LA PINTURA. Técnica que se utiliza sobre todo en los trabajos de acuarela y gouache, consistente en quitar pintura húmeda o seca del papel con un pincel, una esponja o con papel de celulosa, para suavizar los bordes o para introducir puntos de luz en la obra. Normalmente, en un cuadro se saca pintura húmeda para crear las nubes.

LIENZO. Tela de tejido grueso, que normalmente se usa como SOPORTE para la pintura al óleo, y también, con mucha frecuencia, para la pintura acrílica.

MATIZ. Tipo de color en una escala que va del rojo al amarillo, verde y azul.

MEDIO. 1 Material que se usa para pintar (por ejemplo, óleo, acuarela, acrílico, pastel). 2 Término para denominar al aglutinante. Se trata de una sustancia que se usa en la fabricación de pinturas. 3 Sustancias que se añaden a las pinturas mientras se está trabajando para hacerlas más densas, más fluidas, más brillantes, etc. Pueden ser medios tradicionales tales como el aceite de amapola y el aceite de linaza, o sintéticos, como el Liquin, Wingel, Oleopasto y los medios acrílicos.

MEZCLAS ÓPTICAS. Aplicación de pequeñas áreas de color unas junto a otras de manera que, vistas desde una cierta distancia, aparezca un tercer color. La impresión en color se basa en este principio. En pintura se consiguen los mejores resultados si los colores son de tono parecido; es decir, un amarillo claro y un azul profundo no se mezclarán nunca de forma óptica para formar un verde.

MODELADO. Hacer que un objeto parezca sólido y tridimensional, a través de gradaciones de TONO y de color.

PALETA. 1 Objeto sobre el que se mezclan los colores. La paleta tradicional para óleo es un trozo de madera plano, con forma. Para el trabajo con acuarelas se vende una gran variedad de paletas, desde pequeños recipientes para el color hasta las que se parecen a las paletas para óleo, pero fabricadas en plástico y provistas de un borde. 2 Tipo de colores que ha sido usado para pintar un cuadro, o aquellos que un artista determinado usa normalmente, por ejemplo, una «paleta limitada»; una «paleta de primarios»; una «paleta fría».

PERSPECTIVA AÉREA. Efecto que hace que los colores y los tonos palidezcan a medida que se alejan del observador, acompañados de una disminución de contrastes de claroscuro.

PERSPECTIVA LINEAL. Método de representación del espacio que se basa en una ilusión óptica que consiste en representar los objetos distantes más pequeños y en líneas paralelas que se alejan, hasta confluir en un punto en el horizonte (nivel del ojo del observador).

PIGMENTO. Partículas de color finamente molidas que forman la base de cualquier pintura, incluidos los pasteles. En el pasado, los pigmentos se obtenían de una gran variedad de minerales, de plantas y de animales, pero, actualmente, la mayoría se obtienen por síntesis química.

PINCEL SECO. Técnica que consiste en aplicar el mínimo de pintura a la superficie pictórica. Se pinta con las cerdas del pincel abiertas en abanico. Esta técnica se puede usar con cualquier medio pictórico, aunque donde mejor se conocen sus aplicaciones es en el campo de la acuarela.

PINTURA DE CAMPOS CROMÁTICOS. Corriente de pintura abstracta cuyos cuadros eran pintados con grandes superficies planas de color. Esta corriente se desarrolló en EE.UU. durante los años cuarenta y cincuenta de este siglo.

PINTURA DE REPRESENTACIÓN. Término para definir la pintura figurativa.

PINTURA FIGURATIVA. Pintura que representa algo reconocible, a diferencia de las pinturas abstractas. La palabra «figurativa» no se refiere a la presencia de seres humanos en las obras de este género.

PLANO PICTÓRICO. Plano que ocupa la superficie física de la pintura. En la mayoría de las PINTURAS REPRESENTACIONALES, todos los elementos de la pintura parecen alejarse de este plano, mientras que

Índice

• • • • • • • •

en los llamados *TROMPE L'OEIL*, los objetos parecen tender a salir del plano pictórico.

PLEIN AIR. Palabra francesa que se usa para designar las pinturas realizadas al aire libre, directamente del natural. La pintura a *plein air* se puso de moda en el siglo XIX y fue el método de trabajo común de los impresionistas.

PREPINTADO. Hubo un tiempo en que todas las pinturas realizadas en óleo se empezaban con un prepintado tonal monocromo, que se desarrollaba hasta llegar a un estado de gran elaboración antes de que se pasaran a introducir los colores en la obra. Esta práctica perdió su protagonismo cuando los impresionistas impusieron el sistema *ALLA PRIMA*, que fue ampliamente aceptado.

PROFUNDIDAD. Ilusión de espacio que se crea en la pintura.

RASPADO. Pequeñas luces lineales se introducen a menudo en una obra de acuarela mediante el raspado de la pintura una vez se ha secado; en el óleo se hace cuando la pintura todavía está fresca. Normalmente se hace con la punta de un cuchillo o una herramienta similar. Cuando se usa en óleo, esta técnica recibe el nombre de *ESGRAFIADO*. También se pueden obtener efectos mucho más atrevidos mediante el raspado de una zona entera de la pintura con una espátula; este procedimiento creará un ambiente velado, misterioso.

SECCIÓN ÁUREA. Sistema de organización de las proporciones geométricas de una composición que tiene como fin crear un efecto armónico, que se conoce desde la antigüedad y se define como una línea que se divide de tal manera que la sección más corta es a la sección más larga lo que la sección larga es respecto de la totalidad.

SOPORTE. Palabra que designa a la superficie pictórica. Un soporte puede ser cualquier cosa, desde el papel hasta el lienzo, incluida la madera.

TEMPERA. En un principio, todas las pinturas solubles en agua y «templadas» con algún tipo de goma eran llamadas tempera, pero este término se utiliza en la actualidad para designar la tempera al huevo,

que fue el principal medio pictórico antes de que se desarrollara la pintura al óleo. La tempera es un medio cuyo manejo es bastante truculento, pero que permite obtener efectos muy hermosos; después de siglos de olvido, hoy en día esta técnica está viviendo un pequeño renacimiento.

TEMPERA AL HUEVO. Véase TEMPERA.

TIENTO. Vara de bambú o de avellano con una bola de trapo en uno de sus extremos, que se usa para afianzar la mano cuando se pintan detalles muy delicados, y, en el trabajo con pasteles, sirve para evitar que la mano toque zonas acabadas de la pintura.

TONKING. Quitar el exceso de pintura al óleo de un soporte, poniéndole encima un papel secante; éste es un método de corrección que se usa cuando la superficie del soporte está demasiado cargada de pintura e impide continuar el trabajo.

TONO. Luminosidad o grado de oscuridad de un color, independientemente de su *MATIZ*.

TROMPE L'OEIL. Expresión francesa que significa «engañar al ojo»; se aplica a la pintura (o al objeto en una pintura) que engaña al espectador haciéndole creer que se trata de un objeto sólido y no de una ilusión bidimensional.

VALOR TONAL. Alternativa para *TONO*.

VELADURAS. Técnica que consiste en aplicar la pintura al óleo o acrílica superponiendo delgadas capas transparentes, dejando que los colores subyacentes sean visibles y transformen el color de la veladura. A veces las aguadas superpuestas de acuarela también reciben este nombre, aunque esta costumbre podría inducir a errores, puesto que la acuarela es un medio transparente.

Agradecimientos

Quarto agradece su colaboración a todos aquellos artistas que han cedido su obra para este libro, y en especial a los siguientes, responsables de las demostraciones prácticas, pero cuyos nombres no se citan en las ilustraciones:
Jean Canter 172, 174; David Carr 13-14, 35-36; Rosalind Cuthbert 150, 151, 152, 154, 163 derecha, 182, 182 izquierda,192, 193, 194; David Ferry 202, 203, 212; Ellie Gallwey 78-80; Kay Gallwey 20-22, 36-37, 56-57, 70-72, 211; Jeremy Galton 31-32; Hazel Harrison 183 derecha; James Horton 44-46, 74-76; John Lidzey 52-55; Philip Wildman 62-64.

También deseamos agradecer su colaboración a todos los museos y galerías que nos han permitido reproducir obras pertenecientes a sus colecciones:

Cleveland Gallery Middlesborough 22; Kirklees Metropolitan Council, Bagshaw Museum, Batley 59; National Gallery of Scotland 94-95 reproducido por cortesía de los Fideicomisarios, The National Gallery, Londres 98-99; Schmidt Bingham Gallery, Nueva York 100; Courtauld Institute Galleries, Londres 102, cortesía del National Portrait Gallery 104; Yale University Art Gallery 106-107; The Turner Collection, Tate Gallery, Londres 114-115; reproducido por cortesía de los Fideicomisarios, The National Gallery, Londres 118-119; cortesía del propietario, David Sprakes 120; Royal Academy, Londres 122; cortesía de England & Co. 124; Courtauld Institute Galleries, Londres 126-127; Musée d'Orsay (c) PHOTO R.M.N. 130; (c) Detroit Institute of Arts, cedido por Mr. & Mrs. Bert L. Smokler & Mr. & Mrs. Lawrence A. Fleischman) 134-135; Tate Gallery, Londres 138-139, 144-145; 146 The Mayor Gallery

Agradecemos especialmente la colaboración de F. Hegner & Son, Londres, y de Langford & Hill Ltd., Londres, quienes nos han cedido el material de pintura.